U0016724

自然與情感交融
英國浪漫時期風景畫的天空

The Fusion of Nature and Sentiment
Skies of the British Landscape Painting in the Romantic Era

李淑卿　著

自序

　　此書的初始與完成並非刻意，亦非偶然，是隨著時空轉移、順著心、依著興趣、靠著機緣、憑著執著，而終究水到渠成。就像任何一件藝術作品的誕生，其形成背後有諸多有形與無形（或內在與外在）的因素，需由創作者經長期的學習後，在特定時空與情境下完成。本書內容以英國浪漫時期為主，亦略述英國與歐洲早期風景畫，探討近兩百張數十位畫家的畫作與風格，可想見內涵應是龐大複雜的，然因限於篇幅並無法鉅細靡遺，只能盡量朝深入淺出的目標，好讓讀者能不因它所具的學術性與專業性而覺得艱澀枯燥。

　　在西方繪畫史上，直至十四世紀天空仍被大多數畫家以宗教象徵來處理，而自十六世紀以來風景畫家漸呈現出自然界真實的各種天空景像。然因寫實風景畫的地位，一直不如傳統的聖經故事畫、歷史故事畫、肖像畫及理想的風景畫，直至十九世紀前半期，天空的重要性才凸顯於英國的風景畫中。當時英國著名的評論家羅斯金（J. Ruskin）在《現代畫家》（*Modern Painters*）中，提出浪漫時期風景畫最令人震撼的是「多雲」，認為「雲的貢獻」是當時風景藝術的特性。羅斯金此觀點頗為新穎，是首次將風景

畫所關注的元素由地面景物轉移到天空。然他並未進一步分析造成轉移的種種因素。他的看法在當時，甚至至今並未受到應有的注意。他當年的觀察是否真確呢？英國浪漫時期風景畫的特色是什麼？這是本書撰寫的動機。

　　本書《自然與情感交融——英國浪漫時期風景畫的天空》，主標題中的自然是指宇宙大自然，亦特別是指以科學角度觀看的自然。我很贊同康斯塔伯（J. Constable）晚年所強調風景畫應「是科學的，亦是詩意的。」這是理性與感性兼顧的創作觀點，需先理性客觀地觀察自然景物，再融入作者的個性情感或思想情懷。畫家的想像力是否被全面激發、自身的情感是否能完全投注，端看描繪的對象對其有多少吸引力。本書副標題的天空，是本書的主角，其是每一幅風景畫不可或缺的一部分，而天空景象是瞬間變幻，無固定形態，畫家如何能捕捉其形貌與神韻呢？若與地面上的景物、人物、動物或建築物相比較，顯然天空是風景畫中最詩意、最抽象、最自由、且變化無窮的元素。有趣的是，天空景象在浪漫時期特別受到德國和英國畫家的重視，尤其是英國，其中以泰納（J. M. W. Turner）、康斯塔伯、寇克斯（D. Cox）、林內爾（J. Linnell）、帕麥爾（S. Palmer）等五位畫家最具代表性。為何是浪漫時期的英國呢？有何特別的時代背景呢？而這五位畫家的天空各有何獨特性呢？

　　十八世紀末至十九世紀前半期的英國畫家成長於浪漫思潮高漲的年代，當時英國不僅如畫的與崇高的美學盛行、戶外速寫與水彩畫流行，並且氣象學興起、光學與色彩學受重視，自然神學亦頗為普及，這些外在的時代因素或多或少影響著他們。他們大都從早期就以科學的觀點，注意去觀察天空且在戶外練習速寫天

空，然因他們的境遇、個性、思想、情感、宗教等條件皆異，故他們風景畫中的天空常各具風貌。他們最喜愛的共通題材是具有崇高之美的暴風雨，其次是具宗教象徵意義的夕陽與彩虹。當時有很多重要畫家不僅視天空為「真實自然」的關鍵，更是他們呈現「心靈情感」或「宗教情懷」的樞紐，相信羅斯金會更贊同我以《英國浪漫時期的風景畫──自然與情感交融的天空》為書名。

　　康斯塔伯即視天空為風景畫的「關鍵」，亦認為其是「衡量的標準、情感的樞紐……自然中光線的來源，且主導一切。」泰納晚年認為「太陽即是上帝」，故畫作上常描繪一大片光芒四射的日出或夕陽。除了畫家，浪漫時期的英國畫論家亦特別注意到天空的重要性，例如泰勒（C. Taylor）即提出：「天空是一幅畫接收光線和陰影的部分，毫無爭議的它是最重要的部分，故必須好好畫。」身兼畫家的羅斯金讚美「天空是地球上能被看到最神聖的景色」，然他亦慨歎「很少人了解它」。本書分兩篇，旨在探討英國浪漫時期風景畫的天空發展情形。上篇先概述浪漫時期之前的英國風景畫，再分析其天空元素傳承了歐陸風景畫及畫論何種影響；接著探討天空描繪在浪漫時期是處於何種特殊的美學思潮、藝術、科學與宗教氛圍。下篇再以英國浪漫時期重要的天空論述、天空習作、風景畫的天空為對象，除探索各論述的觀點與影響，各畫家的創作來源、動機與特色，且嘗試歸納出各畫論間、各畫作間所具有的共通點。

　　在此附帶略述此書形成的背景與過程。記得四十年前在淡江求學時，最懷念的時刻之一，即是常可由瀛苑、古道斜陽、淡海看到各種風貌的夕陽。在華岡讀藝術研究所時偏愛中國書法與山

水畫，注意到大多數傳統山水畫的天空是留白，尤其是文人畫，僅少數描繪雲山、霧氣、風、雨、夕陽、月亮等，未見描繪星星、彗星和彩虹，是天空景象瞬間變化太難描繪？是畫家忽視天空真實景象的存在？是媒材工具不宜畫天空景象？是預留空間給觀眾去想像？或給自己或他人題詩或題跋？或則是因中國畫講求虛實相映，以留白營造天空廣闊的空靈意境？後與先生至英國留學，有機會看到不少西方風景畫及閱讀相關的書籍資料，始察覺中西畫家對天空的態度與處理方式各異其趣，因而引發了對天空主題的興趣。

　　我對西方風景畫中天空元素的注意，寇克斯是最早的激發者。留英第一年因常至伯明罕博物館與藝術畫廊看畫，很快就被寇克斯畫作中簡單寬廣且風雨交加的天空所吸引，接著就注意到康斯塔伯一幅幅頗具動感的天空習作，並漸擴及到英國其他風景畫家。隔年就讀倫敦大學亞非學院（SOAS），最初即以中英繪畫對天空描繪之比較作為論文範疇，指導教授 Roderick Whitfield 乃建議我去倫敦學院（UCL），旁聽 Andrew F. Hemingway 開設的三門有關英國 1750 年至 1850 年風景畫課程。然終因範圍太大且自身能力有限，最後僅以黃山畫派大師中最擅長描繪煙雲變幻的梅清為主題（"The Paintings of Mei Qing（1624-1697)", 1994）。

　　1996 年至中正大學任教後，很慶幸有機會再重拾對英國風景畫天空的探索。於 1999 年發表了第一篇與本書主題有關的文章〈John Constable 天空風格之發展──兼論其創作 Hampstead 天空習作之因〉，接著一篇篇相關的文章陸續出版，無意中本書的架構也逐漸形成。此書能完成且順利出版，首先要讚頌造物者創造宇宙大自然的天空，讓它不僅無時無刻變化著，給予世人最神

聖、完美、多樣的視覺享受，包括各種雲彩、霧、大氣、風、雨、暴風雨、日出、夕陽、彩虹、月亮、星星等，並且激發畫家的想像力去捕捉它的各種形態與神采，尤其是特別吸引英國浪漫時期的畫家。其次，要感謝科技部（舊稱國科會）多次的補助，使得我回國後仍能有數次機會至英國蒐集資料，且能檢視到書內探討的大多數畫作。再者，須感激聯經出版公司願意將書稿送交外審，並謝謝兩位審查委員逐字審閱，提出適切的修正意見。最後，亦要感謝 R. Whitfield 與 A. Hemingway 昔日在英國的指導，以及先生與一對兒女長期在精神上的支持。

目次

上篇　傳承與背景

下篇 論述與創作

圖版目次

導論

　　天空雖早在西元前六千多年就成為繪畫的元素，[1]但直至中世紀具象徵性的雲彩才大量出現於教堂內的嵌畫（mosaic）上，[2]而自然界真實的雲和其他天空景象，自文藝復興以來，始逐漸出現於畫作上。雲和其他天空景象在傳統的宗教繪畫上有其特別的象徵含意，雲在《聖經》上被描述為上帝的寶座，天使和聖者的棲息處。《聖經》描述上帝不僅是出現於天上的雲端，亦坐在圍繞著彩虹的天國寶座上，或站立於周圍繞著有如彩虹的雲彩中。[3]《舊約‧創世紀》記載大洪水後，上帝把虹（bow）放在雲彩中，作

1　最早描繪天空元素的畫作約出現於西元前6200年的土耳其，其上描繪一朵無定形的雲團飄浮於火山上；至於彩虹則首次出現於約西元前3500年，在一幅描繪中央撒哈拉（Central Sahara）塔西里群山（Tassili Mountains）的畫作上。S. D. Gedzelman, "Cloud Classification before Luke Howard," *Bulletin American Meteorological Society*, vol. 70, no. 4（April 1989）, pp. 382-383.

2　有關此時期嵌畫中的雲彩，可參考拙作〈光輝多彩的天國——嵌畫中的天空（A.D. 313-730）〉,《藝術評論》（台北藝術大學），第15期（2004），頁151-189。

3　*The New English Bible*（London: Oxford University Press, 1982）, Exodus 13:21, Numbers 12:5, 1 Kings 8:10-11, Psalms 68:4, Ecclesiastes 43:11, Mark 9:7, Acts 1:9, Revelation 4:1-3, 10:1.

為與人類及所有活物立約的記號，約定不再以洪水毀滅一切。[4]文藝復興之前宗教畫上的天空，通常是描繪象徵神聖的天國。文藝復興時期還有很多以聖經故事為主題的繪畫，有些還出現天使、聖者、聖母或耶穌基督立於雲端，亦有出現聖母與聖子被太陽光環包圍，[5]而自然界的藍天白雲亦漸以各種面貌出現於畫面。

在西方繪畫史上，天空這元素扮演著相當特殊的角色，其不僅兼具象徵與真實的意涵，亦是最自由且變化無常。天空各種大氣現象雖有其一定的物理形成過程，但因其亦有瞬間變幻及不定型的特性，故給予畫家很寬敞的想像空間去描繪。畫家不僅可以根據實際觀察，描繪出各種大氣現象的自然真實面貌，亦可以自由地馳騁想像力，以傳達其宗教思想或內在情感，故天空比其他繪畫元素更能呈現出不同的意義與風格。

天空的意義在中世紀繪畫中，很明顯是受基督教思想影響而強調宗教性。然自文藝復興以來，則因倡導人文主義，而漸轉為追尋藝術性與真實性。天空的風格亦由具基督教的象徵性，漸轉為傳統學院派的理想性，再發展至戶外寫生的真實性。十七、十八世紀傳統風景畫家大都以描繪地面上的景物為重心，僅少數畫家了解到天空是畫面上光的來源，決定整幅風景畫的明暗與氛圍。十七世紀荷蘭風景畫家最早嘗試呈現自然界真實天空之美，至於各種天空景象在繪畫中的重要性，直到熱愛大自然的浪漫時

4　*The New English Bible*, Genesis 9:12-17.

5　例如十五世紀中期義大利畫家畢薩內羅（Antonio Pisanello, c. 1395-1455/6）畫的《聖喬治、聖安東尼‧亞伯特、聖母和聖子》（*The Virgin and Child with St George and St Anthony Abbot*）。

期才達到巔峰，尤其在德國和英國，英國更是如此。

十九世紀中期，英國最權威的藝術評論家兼畫家羅斯金（John Ruskin, 1819-1900），於1843-1860年間完成《現代畫家》（*Modern Painters*）一書共五冊，其對藝術的發展、古代大師，以及當時畫家皆有極犀利的評論。羅斯金早年就跟隨費爾丁（Copley Fielding, 1787-1855）、哈定（James Duffield Harding, 1798-1863）、普羅特（Samuel Prout, 1783-1852）等水彩畫家學畫，奠定他以客觀的觀察為創作依據。另外，他從小就對氣象學有興趣，於1839年出版一篇頗受注意的文章〈論氣象學現況〉（"Remarks on the Present State of Meteorological Science"），該文對大氣中光和色彩的觀察相當精確。[6]由《現代畫家》一書中對雲的論述，可知羅斯金對英國化學家兼氣象學家豪爾德（Luke Howard, 1772-1864）於1803年所提出雲的型態分類很熟悉。他在該書用了約十分之一的篇幅，由科學與藝術的角度探討天空，其中對雲的分析最詳盡。他雖未深入介紹雲形成的諸物理現象，但努力去分析雲的形狀、組織及意義，故經由其論述與附圖，讀者遂能了解雲在天空中組成時的美與複雜。他在1856年由古典風景畫談論到中世紀及現

6 羅斯金七歲時，就曾改寫了數學家喬伊斯（Jeremiah Joyce, 1763-1816）《科學的對話》（*Scientific Dialogues*）中一小節。而他十八歲時身為倫敦氣象協會（Meteorological Society of London）會員，即發表了第一篇有關雲的文章〈山引起的雲構造和色彩〉（"On the Formation and Colour of such Clouds as are caused by the agency of Mountains"），然此文後來並未出版。Denis Cosgrove and J. E. Thornes, "Of Truth of Clouds: John Ruskin and the Moral Order in Landscape," *Humanistic Geography and Literature: Essays on the Experience of Place*, ed. Douglas C. D. Pocock（London: Croom Helm Ltd, 1981）, pp. 25-27.

代風景畫時，說明中世紀畫家的興趣在於穩定、清晰、明亮，而
現代風景畫家的興趣轉向那些瞬間變化、消逝的事物，且期望由
不可能把握及困難了解的景物中求得滿足與指示。他提出現代風
景畫首先最讓我們震撼的是「多雲」（cloudiness），認為如果要
給予現代風景藝術一個通用且具特性的名稱，那麼「雲的貢獻」
（the service of clouds）應是最恰當的。[7]

　　羅斯金所指的現代即是當時，涵蓋維多利亞初期，然主要是
指浪漫時期，他認為當時英國畫家普遍喜愛徐風、灰暗氛圍，也
注意雲的真實型態與霧的細緻刻畫，且細心描繪日出、日落，及
日出日落時雲與霧的現象。他在《現代畫家》中不厭其煩地稱讚
泰納（Joseph. M. W. Turner, 1775-1851）的風景畫，尤其是其畫
天空的特色。他指出「雲的貢獻」是當時風景畫的特色，這種將
以往風景畫所關注的對象由「地面景物」轉移到「天空景象」的
觀點是創見。然而極為可惜，在當時並未引發共鳴或異議，且之
後亦未引起學界的關注。至今不但未見到質疑其觀點的論述，亦
未見有依其論述而加以深入探討者。羅斯金當年的觀察是否真
確？當時英國風景畫的真正特色是什麼？這是本書撰寫的動機。
羅斯金雖提出新穎的觀察，且論述到天空各種景象，但他並未進
一步說明是什麼因素，導致天空這元素在浪漫時期的風景畫具有
如此重要的分量，是否有哪些特別的時空背景？除了泰納，他並
未深入探討當時還有哪些畫家重視速寫或描繪天空，且他們各自
如何呈現天空？是否有時代共通性？此外，他更未提及有哪些畫

7　John Ruskin, *Mondern Painters*（London: George Allen, popular edition, 1906），
　　vol. 3, pp. 264-265.

論家或畫家特別討論到描繪天空的諸問題，他們的論述內容有何
異同？這些圍繞著「天空」的議題皆是本書分析的重點，期望透
過對這些議題的研究，我們不僅能判斷羅斯金的獨特觀察是否正
確，更重要的是對英國浪漫時期的風景畫能有更清晰與深刻的了
解。

　　西方自十七世紀以來對自然科學的研究日益進步，至十八世
紀很多學科已有長足的發展。不過氣象學發展較為遲緩，至十九
世紀初才開始有成果。豪爾德在1803年發表了具代表性的〈雲
的變化及其形成、懸浮、解散的原則〉（ "On the Modifications
of Clouds, and on the Principles of their Production, Suspention, and
Destruction" ）一文，該文將雲的型態分為七種。[8]在此之前很少有
具實質內涵的藝術家或科學家在這領域有所突破，對當時頂尖的
藝術家與科學家而言，這是相當令人興奮的新領域。他們首次面
對這一巨大的自然景象寶庫，他們熱切渴望著原創力，期盼著自
己可能是新視覺爭論的系統陳述者或是新真理的發現者。[9]氣象學
在英國興起時，正值歐洲浪漫美學思潮盛行，亦正逢戶外速寫流
行、水彩畫興盛、光學與色彩學格外受重視，以及自然神學普
及之時，因這種種時代氛圍的鎔鑄，再加上英國特殊海島地理環
境，夏秋常出現滾動多變化的雲彩，在這樣的時空背景下激發了
很多畫家對天空中各種景象的興趣。

8　豪爾德此文發表於 *The Philosophical Magazine*, vol. 16, no. 62, pp. 97-107, 344-
　　357及vol. 17, no. 65, pp. 5-11。有關豪爾德與雲的型態分析，請參見本書第二
　　章第四節與第三章第二節。

9　Conal Shields, "Why Skies?" *Constable's Skies*, ed. Frederic Bancroft（New York:
　　Salander-Óreilly Galleries, 2004）, pp. 118-119.

　　歐洲浪漫主義雖是當時觀念上和文化上的普遍潮流，但此主義並非是一有組織的運動，亦無確切的定義，而是一種社會文化特質，特別稱頌「個別性」（individual）。浪漫主義最主要是一種美學的現象，其反抗當時的理性美學標準，在視覺藝術上的反應是品味的改變，感受性（sensibility or feeling）變成最重要，因而對美的感覺異於先前，例如對哥德建築、荒蕪景色的偏愛。[10] 至於歐洲浪漫時期的時間斷限亦頗為分歧，英國浪漫主義的早期支持者有著名的文學家兼畫家布雷克（William Blake, 1757-1827）、柯爾雷基（Samuel Taylor Coleridge, 1772-1834）和華茨華斯（William Wordsworth, 1770-1850）等，但此運動直到十九世紀初才在英國真正生根，且自此主宰了英國的藝術和詩文近半個世紀，甚至在某些方面持續到該世紀末。本書所指浪漫時期涵蓋十八世紀後半期至十九世紀後半期，但以十八世紀末至十九世紀中期為主，這期間英國風景畫的發展亦達至巔峰期。

　　此時期最著名的兩位風景畫家泰納和康斯塔伯（John Constable, 1776-1837）皆極重視天空，康斯塔伯不僅將天空視為風景畫的「關鍵」（the key note），亦認為其是「衡量的標準、情感的樞紐……自然中光線的來源，且主導一切。」[11] 而泰納從早

10　Cara D. Denison,"Turner, Girtin, and the Rise of Romanticism,"*Gainsborough to Ruskin: British Landscape Drawings & Watercolors from the Morgan Library*, exh. cat., ed. Cara D. Denison, Evelyn J. Phimister and Stephanie Wiles（New York: The Pierpont Morgan Library, 1994）, p. 33.

11　"the standard of scale, and the chief organ of sentiment…The sky is the source of light in nature, and governs everything." Charles R. Leslie, *Memoirs of the Life of John Constable*（Oxford: Phaidon Press Limited, 1980）, p. 85.

期即愛描繪日出與夕陽，至晚期更深刻感覺到「太陽即是上帝」（the sun is god），[12]故他晚年畫作常是整片的太陽光輝與色彩。此外，當時英國亦有不少畫論家曾談論到天空的重要性，例如十九世紀初的泰勒（Charles Taylor, 1756-1823）即提出：「天空是一幅畫接收光線和陰影的部分，毫無爭議的它是最重要的部分，故必須好好畫。」[13]然而天空在繪畫的重要性，尤其在英國風景畫的重要性，除了當年的羅斯金，至二十世紀中期以前一直沒有受到學界的注意。羅斯金1843年寫《現代畫家》第一冊時即曾慨歎：「（天空）是地球上能被看到最神聖的景色，但很少人了解它。」[14]這與風景畫的發展較晚於歷史畫和人物畫有關連，且大多數傳統學者與藝評家皆著重對地面景物的描述與分析，而忽略整個地面風景的協調與否，實取決於來自天空的光線處理，亦未注意到天空瞬間變化的豐富多樣性。其實，英國浪漫時期有不少風景畫的主角是天空，而非地面，其天空部位可能就占滿畫面二分之一以上，或三分之二，或甚至五分之四，例如泰納和寇克斯（David Cox, 1783-1859）畫作中的天空常是占三分之二以上。

　　所幸二十世紀中期以來，終於開始有人探討單一畫家如何畫天空。德人霸特（Kurt Badt, 1890-1973）可算是步羅斯金後塵，

12 John Ruskin, *The Works of John Ruskin*, ed. Edward Tyas Cook and Alexander Wedderburn (London: George Allen, 156, Charing Cross Road, 1903-12), vol. 28, p. 147, quoted in Andrew Wilton, *Turner and the Sublime* (London: British Museum, 1981), p. 102.

13 Charles Taylor, *Familiar Treatise on Drawing: for Youth* (London: G. Brimmer, Water Lane, Fleet St., 1815), p. 42.

14 John Ruskin, *Mondern Painters*, vol. 1, pp. 216-217.

第一位真正開啟「風景畫的天空」研究，他於1945-46年以氣象學的角度切入此議題，寫了《康斯塔伯的雲》（*John Constable's Clouds*）一書。[15]霸特在書中強調康斯塔伯於1821-22年會在漢普斯特荒地（Hampstead Heath）專注創作天空習作，主因是受到豪爾德〈雲的變化〉一文影響。霸特此論點曾引發學者們的爭論，[16]主要有霍斯（Louis Hawes）1961年發表的〈康斯塔伯的天空速寫〉（"Constable's Sky Sketches"）一文，他極力反駁霸特的看法，特別指出八項導致康斯塔伯1821-22年間專注天空研究的重要因素。[17]另外，氣象學家桑尼斯（John E. Thornes）則根據1972年才發現的康斯塔伯所擁有的弗斯特（Thomas Forster, 1789-1860）第二版《大氣現象研究》（*Researches About Atmospheric Phenomena*, 1815）上的按語，提出康斯塔伯對豪爾德的雲分類有興趣。[18]

自霸特以來，陸續有論著關注繪畫中天空大氣景象的問題，尤其是雲的部分。其中較重要的是法人達彌施（Hubert Damisch, 1928-）於1972年寫的《雲的理論——為了建立一種新的繪畫史》

15 霸特該書是以德文寫作，後由Stanley Godman翻譯成英文，於1950年出版（London: Routledge & Kegan Paul Ltd.）。

16 有關學者們對此問題的探討，見本書第四章第二節分析康斯塔伯處。

17 此文發表於*Journal of Warburg & Courtauld Institutes*, vol. 32（1969）, pp. 344-364. 霍斯早在1961年為Graham Reynolds的*Catalogue of the Constable Collection in the Victoria and Albert Museum*一書寫書評時，就曾提出反對霸特的論點，該文發表於*Art Bulletin*, vol. 43（1961）, pp. 160-166.

18 John E. Thornes, *John Constable's Skies: A Fusion of Art and Science*（Birmingham: University of Brimingham Press, 1999）, pp. 68-80; J. E. Thornes, "Constable's Clouds," *Burlington Magazine*, vol. 121, no. 920（Nov., 1979）, p. 697.

（*Théorie du Nuage. Pour une histoire de la peinture*）一書，他較全面地回顧藝術中雲的象徵性，主要以文藝復興時期為範圍，有極少部分述及中世紀時期的畫作。他提到「雲在十五世紀藝術中的角色只是輔助作用，在十六世紀，尤其是十七世紀，就遍布了穹窿和天花板，有著愈來愈大的幻視及繪畫功能。」[19]此書以符號學觀點探討雲作為一種記號與圖像再現，並非以傳統藝術史的方法來分析，故被西方大多數討論繪畫中的天空之相關論文所忽視，然三十年後於2002年竟同時出版了英譯本與中譯本。[20]

　　繼達彌施之後，美國氣象學家歌澤勉（Stanley David Gedzelman）於1989年亦寫了〈豪爾德之前雲的分類〉（"Cloud Classification Before Luke Howard"）一文，概述豪爾德提出雲的型態分類之前，繪畫史上各種雲的描繪情形。他舉例說明在1425-1675年間，歐洲畫家已準確地描繪出幾乎所有不同型態的雲，反而十八世紀大多數畫家則因強調畫作的戲劇性，故避免描繪出雲的正確型態。他還提到中世紀早期繪畫較以往注重雲，有管狀形與圓錐形層積雲、平底三角干貝形積雲。並且強調自476年羅馬帝國衰亡以來，整個中世紀畫作中的天空皆盛行以金色的背景代替，象徵上帝的存在且遠離現世的時空，直至1400年左右，歐洲藝術家才再度畫藍色及有顏色層次的天空。[21]

　　達彌施及歌澤勉是少數學者中，曾提到中世紀畫作的天空

19 Hubert Damisch, *A Theory of Cloud: Toward a History of Painting*, p. 80.

20 英譯本為 *A Theory of Cloud: Toward a History of Painting*（Translated by Janet Lloyd, Stanford: Stanford University Press）；中譯本為《雲的理論——為了建立一種新的繪畫史》（董強譯，台北：揚智文化）。

21 Stanley D. Gedzelman, "Cloud Classification Before Luke Howard," pp. 381-384.

或天國；此外，國內學者賴瑞鎣於 2001 年寫的《早期基督教藝術》，主要分析中世紀早期基督教壁畫與雕刻，其中少部分亦提到有關天國的描繪。而筆者 2004 年〈光輝多彩的天國──嵌畫中的天空（A.D. 313-730）〉一文，即選擇以 313 年基督教成為合法宗教以來至 730 年發起偶像破壞運動期間為範圍，[22] 探討此期間教堂嵌畫如何呈現天國景象，此時期對天國的描繪比 843 年偶像破壞運動廢除後還豐富精采。此文對歌澤勉的看法曾有三點補充與修正。[23]

另外，因荷蘭的海景畫與風景畫發展較早，故亦有特別探討荷蘭風景畫中有關天空議題的論文，其中以艾斯梅耶（Ank C. Esmeijer）發表於 1977 年的〈雲的理論與實踐〉（"Cloudscapes in Theory and Practice"）和沃爾什（John Walsh）寫於 1996 年的〈荷蘭風景畫的天空與實景〉（"Skies and Reality in Dutch Landscape"）

22 西元八世紀至九世紀時，以君士坦丁堡為中心發起了偶像破壞運動。此運動始於 730 年時利奧三世皇帝（Emperor Leo III）下令嚴禁以任何人物形象代表耶穌、聖母、聖徒及天使，不僅破壞了很多希臘羅馬的雕刻與繪畫作品，亦箝制了當時基督教藝術的創作。當時嵌畫僅可製作幾何線條和簡單的圖形，所有宗教人物、動物及植物等形象都被禁止。直至 843 年此禁令廢除後，人物形象才再度受尊重，此後所強調的是超自然的、威嚴的、拉長的圖像，且以金色背景為主。Sister Wendy Beckett, *The Story of Painting* (London: Dorling Kindersley, 1994), p. 27.

23 此三點補充與修正是指：一、以金色為背景雖於五世紀中期已出現，但需等到偶像破壞運動廢止後才真正廣為盛行，五世紀至六世紀則流行以藍天為背景；二、平底三角干貝形雲彩至七世紀或八世紀初才出現；三、整片藍天已於十四世紀初期再度顯現。參見〈光輝多彩的天國──嵌畫中的天空（A.D. 313-730）〉，《藝術評論》，第 15 期（2004），頁 151-189。

兩篇較為重要。[24]前者討論北方低地國家繪畫論述中最早有關天空的議題，及其對後代畫論的直接影響，且主張這些天空理論並未對實際創作有必然指導作用。後者除探討荷蘭風景畫作的天空特色，並強調大多數天空描繪並非依據荷蘭低地實景。

　　近半世紀以來，有關天空議題的論述，大都以英國浪漫時期的康斯塔伯和泰納為研究對象。有關康斯塔伯天空的研究最多，除霸特《康斯塔伯的雲》，較重要的還有1982年史韋策（P. D. Schweizer）的〈康斯塔伯、彩虹科學與英國色彩理論〉（"John Constable, Rainbow Science, and English Color Theory"），此文除分析康斯塔伯的彩虹描繪，亦概述十八至十九世紀英國的色彩理論。此外，還有兩本重要論著，一本是桑尼斯的《康斯塔伯的天空——藝術與科學的融合》（*John Constable's Skies: A Fusion of Art and Science*, 1999），另一本是毛理斯（Edward Morris）主編的《康斯塔伯的雲——康斯塔伯的繪畫與雲習作》（*Constable's Clouds: Paintings and Cloud Studies by John Constable*, 2000）。桑尼斯在此之前已寫了很多篇論文討論康斯塔伯的雲與天空，此書除分析康斯塔伯各時期重要畫作的天空，並探討他1821-22年的天空習作。另外，該書有一章簡述文藝復興至浪漫時期各國重要畫家對天空的描繪，亦有一章論述氣象學與光學效果的基本知識。

　　毛理斯編輯的書除包含展覽作品說明外，還有五篇論文，其

24 Ank C. Esmeijer, "Cloudscapes in Theory and Practice," *Simiolus: Netherlands Quarterly for the History of Art*, vol. 9, no. 3（1977）, pp. 123-148; John Walsh, "Skies and Reality in Dutch Landscape," *Art in History/History in art: Studies in Seventeenth-Century Dutch Culture*, ed. David Freeberg and Jan de Vries（Chicago: University of Chicago Press, 1996）, pp. 95-117.

中即有三篇是探討康斯塔伯的天空與雲。另外兩篇，一篇是蓋舉
（John Gage）寫的〈歐洲的雲〉（"Clouds Over Europe"），此論
文因涵蓋的範圍頗廣，僅簡要介紹歐洲內陸國家由文藝復興到浪
漫時期最重要的天空描繪。另一篇是萊爾斯（Anne Lyles）寫的
〈「巨大的蒼穹」── 1770-1860年間英國畫家的天空與雲習作〉
（"That Immense Canopy: Studies of Sky and Cloud by British Artists
c.1770-1860"），此論文約略分析了英國浪漫時期重要畫家所畫的
天空和雲習作，包括習作的日期、材料、色彩、構圖、風格等。
其是首次以天空與雲習作為主題來探討特定時期的畫家，為英國
浪漫時期的天空研究向前邁出一步。然或許限於篇幅，此文並未
進一步探究促使此時期畫家重視天空題材的時代背景，及他們天
空習作有何共通特色，亦未分析此時期有哪些重要天空論述，這
些是本書第二、三、四章關注的議題。又此文因以天空習作為主
題，並未延伸探討此時期重要畫家為展覽或受委託所創作的完成
作品，這其中有些畫作的天空呈現得極為獨特，堪稱此時期的代
表作，這些重要傑作將是本書第五、六章分析的重點。

　　近十幾年來，西方學者對康斯塔伯天空的研究熱潮仍未
消退，2004年5-6月還在紐約薩蘭德─奧賴利畫廊（Salander-
O'Reilly Galleries）舉辦康斯塔伯的天空展覽，配合此展覽有班克
勞夫（Frederic Bancroft）編輯的《康斯塔伯的天空》（Constable's
Skies），此書共有七篇論文皆直接討論到康斯塔伯與天空的問
題。另外，2006年在坎培拉的澳洲國家畫廊（National Gallery of
Australia, Canberra）亦舉辦了康斯塔伯畫展，並出版了《康斯塔
伯：土地、海洋、天空的印象》（Constable: Impressions of Land,
Sea and Sky），該書包括六篇論文，其中格瑞（Anne Gray）和蓋

舉的文章皆探討到康斯塔伯的天空描繪。

　　顯然康斯塔伯的天空至今一直深受學者矚目，但他畫作中令人讚嘆的天空在當時是孤例嗎？顯然不是，誠如華薾（Ian Warrell）所言，他認為羅斯金當年會指出同時代的畫家最著迷的是，以科學觀點描繪日出、日落及伴隨的雲、霧現象，主因是他對泰納畫作的天空有所了解。[25] 華薾特別指出並非是康斯塔伯的天空而是泰納的天空很特殊，故引起羅斯金注意，因而他會進而對當時風景畫有較全面的觀察。但羅斯金對泰納天空的極力讚賞，並未引起後人多少呼應。較早分析泰納對天氣及大氣效果的描繪，是1938年〈泰納的天氣描繪〉（"Turner's Portrayal of Weather"）一文，該文強調其描繪天空的能力，是在英國多變化的天空及動人的雲、霧下，慢慢陶冶而成。[26] 近二、三十年，較重要的論著有1990年的〈泰納繪畫中的氣象〉（"Meteorology in Turner's Paintings"），此文以氣象學角度探討泰納的數幅畫作。[27] 另外，哈密爾敦（James Hamilton）於1998年寫的《泰納與科學家》（*Turner and the Scientists*）書中，有一章「觀察天空——氣象、天文、視界」（Observing the Sky: Meteorology, Astronomy and Visions）。此章論述泰納從小以來對天空的觀察與對天文的興趣，提及他在1818年至1830年代與蘇格蘭朋友們密集辯論光與光的色彩，且他的畫作可能受到當時化學家德維（Sir Humphry

25　Ian Warrell, *Turner: The Fourth Decade* (London: Tate Gallery, 1991), p. 40.

26　L. C. W. Bonacina, "Turner's Portrayal of Weather," *Quarterly Journal Royal Meteorology Society,* no. 64 (1938), pp. 601-611.

27　U. Seibold, "Meteorology in Turner's Paintings," *Interdisciplinary Science Reviews* 15 (1990), pp. 77-86.

Davy, 1778-1829）對色彩的觀念和數學家索馬維（Mary Somerville, 1780-1872）對天文的概念所影響。

　　泰納與康斯塔伯顯然是英國浪漫時期兩位最重要的風景畫家，但僅他們兩位並不能涵蓋整個浪漫時期的風景畫。雖已有不少學者注意到康斯塔伯及泰納的天空，且近年亦陸續有新書探討到與他們同時期的其他重要風景畫家，例如2005年出版的《科里奧斯・瓦利——觀察的藝術》（*Cornelius Varley: The Art of Observation*），以及耶魯大學分別於2008年出版的《太陽、風與雨——寇克斯的藝術》（*Sun, Wind, and Rain: The Art of David Cox*）與2015年出版的《帕麥爾——壁上陰影》（*Samuel Palmer: Shadows on the Wall*），但至今並未見任何研究擴展至以浪漫時期重要畫作與畫論中的天空為範圍。當時除泰納與康斯塔伯外，還有很多畫家皆曾努力以客觀科學的態度至戶外創作天空習作，例如寇任斯（Alexander Cozens, 1717-1786）、萊特（Joseph Wright of Derby, 1734-1797）、柯瑞奇（Thomas Kerrich, 1748-1828）、科里奧斯・瓦利（Cornelius Varley, 1781-1873）、穆爾雷迪（William Mulready, 1786-1863）、寇克斯、林內爾（John Linnell, 1792-1882）、帕麥爾（Samuel Palmer, 1805-1881）等人。更有不少持續專注描繪天空至晚年，其中以泰納、康斯塔伯、寇克斯、林內爾及帕麥爾最為傑出。他們風景畫中的天空，早期大都呈現自然客觀的真實景象，至中晚期則逐漸提升為超越客觀，而成為畫家內心情感或宗教情懷的投射。他們的天空有的呈現出藝術與科學的結合，有的更是藝術、科學與宗教的大融合。

　　筆者二十幾年前開始注意到寇克斯與康斯塔伯的天空，最早於1999年曾發表〈John Constable天空風格之發展——兼論其創

作Hampstead天空習作之因〉一文。[28]接著，較重要的是2006年完成的〈藝術與科學的融合——英國浪漫時期的天空習作〉一文，[29]該文主要分析英國浪漫時期各畫家如何創作天空習作，他們的動機與特色各有何異同；此外，亦嘗試探索此時期畫家創作天空習作的共同時代背景，並發現到倡導觀察與速寫天空的論述有突增的現象。因而接續蒐集浪漫時期有關天空議題的畫論，於2008年發表了〈英國浪漫時期科學觀的天空畫論——由Cozens的天空構圖到Ruskin雲的透視〉一文，[30]該文除對各家論述的內容、特色作深入的分析和比較外，亦探討各論述對當時畫壇或個別畫家的影響，及歸納出它們的共通觀點與特色。

　　本書即以〈藝術與科學的融合〉及〈英國浪漫時期科學觀的天空畫論〉兩篇論文為基礎，加上對康斯塔伯、寇克斯及林內爾的個別研究，[31]經補充資料後重新改寫，並併入對帕麥爾、泰納的探討，企圖探究英國浪漫時期風景畫家是否真如羅斯金所言，普遍對天空各種景象有興趣，若此，為何及如何發展至此？更進而分析他們各自如何研究與呈現天空？主要以原始畫作和畫論為論證主體，除基本史料外，再參考近人的相關研究，分兩層面來了

28　此文刊登於《國立中正大學學報》，第10卷，第1期，頁109-158。

29　此文刊登於《中山人文學報》，第22期，頁31-76。

30　此文刊登於《中山人文學報》，第25期，頁111-152。

31　筆者先前對康斯塔伯、寇克斯及林內爾的個別研究，可見於〈John Constable天空風格之發展——兼論其創作Hampstead天空習作之因〉；〈風雨交加——David Cox的天空〉，《人文學報》（中央大學），第30期（2006），頁139-207；〈古人會的推手——林內爾〉，《藝術學研究》（中央大學），第2期（2007），頁33-98；〈以聖經為原則——林內爾的風景畫〉，《美術學報》（台北藝術大學），第2期（2008），頁121-157。

解英國此時期風景畫的天空發展情形，先以較宏觀的視野，除分析其承傳了歐陸風景畫與畫論何種影響，並探討其是處於何種特殊的時代背景；其次，再進而以較微觀的角度分別以此時期重要的天空論述、天空習作、風景畫的天空為對象，除探索各理論家的論點與影響、各畫家的創作動機與特色，且嘗試分別歸納出這些畫論、畫作所具有的共通時代性。

　　通常探討風景畫會大致分地面景物與天空景象兩部分，本書以天空為主題，亦是指地面景物之外，故涵蓋了各式各樣的雲、霧、風、雨、暴風雨、太陽、彩虹、夕陽、日出、月亮、日蝕、彗星等天空景象。而雲在大氣層中隨著氣流流動、水汽增減、熱量的吸收或放出等改變，出現型態與數量上的瞬間變化，然其幾乎隨時飄浮於高空中，與天空各景象並存，故本書探討風景畫中各種天空景象時會涵蓋雲、霧、霜、氣流、空氣。依傳統的藝術史研究，風景畫的主角應是指地面上的人物、山林、花木、溪流、船隻、建築物、農村、田園、道路、街景、小徑等，而絕非是地面景物之上的天空。本書雖以天空為主軸，所論述的畫作基本上還是以整幅畫來探討，並非捨去地面景物而僅談論天空，然而天空在這些畫作中實扮演著舉足輕重的角色，故偏重此部分的分析。透過對這些重要畫作和相關論述的剖析，我們實不難了解天空在英國浪漫時期風景畫中所具的獨特重要性，難怪羅斯金提出「多雲」是其特色。當時確實有很多重要畫家不僅視天空為「真實自然」的關鍵，更是他們呈現「心靈情感」或「宗教情懷」的樞紐。

上篇

傳承與背景

第一章

歐陸早期天空元素
對英國風景畫的影響

英國風景畫直至十九世紀才在藝壇上擁有重要地位，在此之前是肖像畫和歷史畫的天下。在十七和十八世紀間，英國風景畫主要當作人類各種活動的背景，或藝術家個人情懷的抒發，並未被視為是一種具獨自形態的藝術。與英國的藝術發展相較，歐洲很多地區，尤其是北方低地國家，在十七世紀時風景畫和肖像畫皆已盛行。因英國風景畫的發展遠晚於歐陸，早期受到荷蘭、法蘭德斯及義大利的影響甚巨，故欲探討歐陸早期的天空論述與畫作對英國浪漫時期的風景畫有何影響，應先了解英國早期風景畫的發展與歐陸之間的關聯。

第一節　英國早期風景畫與歐陸的關係

早在十六世紀中期，低地國家已出版有關水彩畫技巧的手冊，例如1549年瑞士西北部巴塞爾（Basel 舊稱 Basle）就出版了

魯法赫（Valentin Boltz von Rufach）所寫的著名手冊《抄本圖繪》（*Illuminierbuch*）。[1] 而水彩畫的創作，尤其是風景畫，亦約於此時的荷蘭已發展完成。1648-50年諾哈特（Edward Norgate, 1581-1650）在《纖細畫或裝飾藝術》（*Miniatura or the art of Limning*）一書中指出好幾位荷蘭十六世紀和十七世紀初擅長水彩風景畫的畫家，且提到：「風景畫在英國是如此的新⋯⋯此藝術的名稱是由荷文 "*landschap*" 借來的。」[2] 英國的水彩風景畫受到十七世紀荷蘭風景畫的影響很大，此乃因英國內戰（Civil Wars, 1642-51）之前和查理二世（Charles II）於1660年復辟以後，有很多荷蘭和法蘭德斯畫家來到英國，他們將荷蘭的風景畫及海景畫介紹到英國，其中最重要的是魯本斯（Peter Paul Rubens, 1577-1640）、戴克（Anthony van Dyck, 1599-1641）、希柏瑞（Jan Siberechts, 1627-c.1703）和維爾德（Willem van de Velde）父子等人。[3]

　　魯本斯是1629-1630年間被查理一世邀請至英國九個月的法蘭德斯畫家，當時他所畫的主要是肖像和寓言故事。他後來對英國風景畫的發展有間接影響，主因是他晚年沉浸於描繪其住處附近的景色，他的理想田園畫風吸引了其他法蘭德斯的畫家，而對古典理想風格有特別興趣的英國收藏家再將這些畫家的畫作傳入英國。此外，他還激發了不少後代畫家，尤其是根茲巴羅（Thomas

1　Ank C. Esmeijer, "Cloudscapes in Theory and Pracitice," p. 126.

2　Edward Norgate, *Miniatura, or Art of Limning* (1648), quoted in David Bindman ed., *The History of British Art 1600-1870* (London: Tate Publishing, 2008), p. 123; also quoted in Ank C. Esmeijer, "Cloudscapes in Theory and Pracitice," p. 127.

3　Laure Meyer, *Masters of English Landscape* (Paris: Finest S. A., Editions Pierre Terrail, English edition, 1995), pp. 17-18.

Gainsborough, 1727-1788）。魯本斯最著名的弟子是戴克，他於1632年成為查理一世的宮廷畫師，在倫敦十年以畫肖像為主，然對當時風景畫的發展也有些貢獻，他畫的數幅樹林景象，頗能掌控水彩的即時、清新、透明等特性，顯現出是此種媒材的創新者。[4]另一位法蘭德斯畫家希柏瑞約於1675年至倫敦，在1670年代和1680年代為英國貴族畫了不少家園地形畫（topographical painting），有些以狩獵景象為前景。他的風景畫前景常畫較暗色調的樹、人物或動物，以襯托出地貌寬廣、光線溫和的遠景，對光線和色彩的運用既柔和又明亮，例如畫於1692年的《泰晤士河彩虹風景》（*Landscape with Rainbow, Henley-on-Thames*）。

　　英國是島嶼國家，故英國人亦希望對地形的記載與描繪能延展到記錄海上的戰役和景象，而對英國海景畫影響較深的亦是十七世紀荷蘭畫家，尤其是維爾德父子，他們皆是以描繪海軍戰役著名的荷蘭大師。當時英荷兩國為爭取海權常有爭執，1652年當英荷海戰期間，年長的維爾德（Willem I van de Velde, 1611-1693）被聘為荷蘭官方畫家，然而1673年英荷第三次海戰期間（1672-74），維爾德父子轉而為英國官方服務。年輕的維爾德（Willem II van de Velde, 1633-1707）畫海船十分精細逼真，不論是描繪風平浪靜或暴風雨，擅長透過色彩、光線和陰影，將天空與海洋的大氣氛圍連結為一。荷蘭海景畫的傳統由維爾德父子介紹到英國之後就從未中斷，受其影響的有默那米（Peter Monamy, 1681-1749）、布魯慶（Charles Brooking, c. 1723-1759），還有較著名的

4　Laure Meyer, *Masters of English Landscape*, p. 18.

司各脫（Samuel Scott, c.1702-1772）等人。[5]

　　英國本土的風景畫家在十七世紀晚期才出現，因直至1660年當查理二世即位後，英國王權的復興與社會的安定始形成一個可以讓藝術穩定發展的環境。英國王政復辟之前流行的是地形畫，那時期的畫作以地形的特點當作紀念價值，而這些當作紀念品的畫作，事實上大都是來英國的外國畫家所作。後來因商業擴張，中產階級的企業家亦開始對藝術有興趣，1710年代以來藝術乃隨之蓬勃與複雜多樣，純粹的風景畫（pure landscape）亦開始出現。此時有影響性的作家如波普（Alexander Pope, 1688-1744）亦開始論述有關鄉村田園及花園的美學觀感，至1720年代晚期英國畫家漸增，風景畫開始以各種不同的外貌出現。而1735年霍加斯（William Hogarth, 1697-1764）在倫敦設立聖馬丁巷學院（St. Martin's Lane Academy），很多畫家因而聚集在倫敦互相觀摩學習，致使1730年代以來英國繪畫在品質上和範圍漸為拓展。[6]

　　英國風景畫的發展除了受十七世紀荷蘭與法蘭德斯畫家的影響外，後來亦受義大利畫家的影響，因十八世紀時義大利畫家在英國發現了市場。從1720年代起，英國貴族和富有的年輕人流行至歐陸旅遊，尤其是至義大利，在約一年的行程中遊歷古文明地區，他們稱為「大旅遊」（Grand Tour），這幾乎被視為是每個紳士完成教育必經的最後步驟。在旅程中，義大利風景畫成為流行的重心，被視為是身分和文化的象徵。他們至義大利時，因接觸

5　Laure Meyer, *Masters of English Landscape*, pp. 18, 21.

6　Michael Rosenthal, *British Landscape Painting*（Oxford: Phaidon Press Limited, 1982）, pp. 21-28.

到十七世紀普桑（Nicolas Poussin, 1594-1665）、洛漢（Claude Lorrain, 1600-1682）、杜格（Gaspard Dughet, 1615-1675）、羅薩（Salvator Rosa, 1615-1673）等大師的作品，遂逐漸將這些大師的作品及風格傳入英國，故影響後來英國風景畫的發展。其中洛漢的理想特質最贏得十八世紀至十九世紀英國畫家的讚賞，例如威爾遜（Richard Wilson, 1714-1782）、亞歷山大・寇任斯（Alexander Cozens, 1717-1786）、吉爾平（William Gilpin, 1724-1804）、泰納、約翰・瓦利（John Varley, 1778-1784）、康斯塔伯、帕麥爾等人皆曾受到洛漢的影響。[7]當時藝術及古物收藏家華爾波爾（Horace Walpole, 1717-1797）曾諷刺地指出因義大利風景畫持續的流行，導致很多英國畫家和詩人反而忽視自己熟悉的本土優美風景。[8]

在十八世紀，義大利風景畫成為年輕貴族鄉間巨宅的理想裝飾品，當時由義大利來英國發展的重要畫家有吉利（Antonio Joli, c.1700-1777）、祝卡雷利（Francesco Zuccarelli, 1702-1788）、卡那雷托（Antonio Canaletto, 1697-1768）等。吉利是戲劇舞台畫家，於1744-48年間在英國，他的創作非常豐富。祝卡雷利於1752-62年和1765-71年兩次造訪倫敦，他靈巧細緻的風景畫頗受

7　Deborah Howard, "Some Eighteenth-Century English Followers of Claude," *The Burlington Magazine*, vol. 111, no. 801（Dec. 1969）: 726-733; Claire Pace, "Claude the Enchanted: Interpretations of Claude in England in the earlier Nineteenth-Century," *The Burlington Magazine*, vol. 111, no. 801（Dec. 1969）: 733-740.

8　Horace Walpole, *Anecdotes of Painting in England*, vol. 1（London, edition of 1828）, p. 121, quoted in J. Barrell, *The Dark Side of the Landscape*（Cambridge: Cambridge UP, 1980）, p. 7.

英人歡迎。卡那雷托於1746-55年間曾兩次長期居留英國,畫了
很多優雅風格的威尼斯景點畫賣給英國人。這些曾長期在英國發
展的義大利畫家,無形中即對當時英國本土或外來畫家產生影
響。例如司各脫前半生努力追隨年輕的維爾德海景畫的風格,然
而當1746年卡那雷托來到英國,他因接觸了卡那雷托作品後,便
受其影響而更講求精緻,一些作品即顯現出北方地區寫實傳統和
義大利古典理想傳統的混合風格。司各脫是兼具當時兩種主要風
格的鮮明例子,這兩種傳統激發英國風景畫的誕生和發展。[9]

十八世紀間除了義大利畫家來英國直接影響英國風景畫的發
展,英國有不少畫家旅遊至義大利亦受到其古典畫家、自然環
境、戶外速寫觀念的重大激發,例如威爾遜、寇任斯父子(A.
Cozens & John Robert Cozens, 1752-1797)、雷諾茲(Joshua
Reynolds, 1723-1792)、萊特、唐內(Francis Towne, 1740-1816)、
帕斯(William Pars)、瓊斯(Thomas Jones, 1742-1803)、史密斯
(John 'Warwick' Smith, 1749-1831)等人。威爾遜是1768年皇家
美術院的創立者之一,於1750年至羅馬,在那裡七年深深被郊區
平原之美所吸引,使他決定只專注於風景畫,此決定可能亦受其
師維爾內(Claude Joseph Vernet, 1714-1789)的影響。威爾遜在
義大利努力學習洛漢的理想風格,回倫敦後繼續此種風格。然
而,影響威爾遜和大多數曾旅遊義大利的英國畫家最透徹的是那
裡的光線與戶外速寫的風氣,那種照在樹上和古老岩石,尤其是
反射在天空的光線,使得義大利的風景畫有特別的質感。

維爾內除影響威爾遜外,亦曾分別鼓勵亞歷山大・寇任斯及

9　Laure Meyer, *Masters of English Landscape*, pp. 21-22.

雷諾茲到戶外速寫，[10]因而他們回英國後亦積極強調戶外寫生的重要。例如雷諾茲即曾於1780年在信中提醒海景畫家波科克（Nicholas Pocock, 1740-1821），最重要的事即是帶著調色板、顏料、鉛筆到河邊去寫生，他強調那是維爾內的方法。他還告訴波科克，維爾內在前往羅馬的途中，在海上曾遇到很壯觀的暴風雨，所以請人把自己綁在桅杆上以便觀察。而當維爾內抵羅馬拿塗完色彩的習作給雷諾茲看時，雷諾茲很驚訝那畫的真實感，因他覺得那是只有對自然的印象還很鮮明時才有可能畫出。[11]

萊特於1773-75年旅遊義大利，1774年正巧親睹維蘇威火山（Vesuvius）爆發，對此景象印象深刻，回國後即畫了好幾幅具有科學性及光線效果的義大利火山。此外，他在義大利旅遊期間，亦畫了數幅天空習作，艾格同（J. Egerton）即認為萊特在羅馬的幾本速寫簿中，以天空習作最為傑出。[12]另外，約翰・寇任斯亦曾於1776-79年及1782年旅遊歐陸兩次，激發他最大的兩個主題是崇高雄偉的阿爾卑斯山和優美具詩意的義大利景色。他藉著水彩畫來傳達內在情感，色彩成為他追求的主體，他的色彩並非寫實，亦非如畫的。唐內則是一位孤立的畫家，對他風格發展影響最大的是1776-82年間旅遊義大利和阿爾卑斯山，在那兒他努力創作油畫戶外速寫。義大利的自然環境讓他了解到夏天強烈的日

10 David Blayney Brown, *Oil Sketches from Nature: Turner and his Contemporaries* (London: Tate Gallery, 1991), pp. 12-14.

11 雷諾茲該年5月4日給波科克的信中對其一幅海景畫的論述。見Frederick Whiley Hilles ed., *Letters of Sir Joshua Reynolds* (Cambridge: Cambridge University Press, 1929), pp. 72-73.

12 Judy Egerton, *Wright of Derby* (London: Tate Gallery, 1990), pp. 141-142.

光下，只要強調陰影就可以將自然的形體分開，因此可以使他將自然的形體平坦化且轉化成裝飾的圖案。[13]

　　英國雖長期受北方地區寫實風格及義大利古典傳統的影響，然從十八世紀中期以來，除傳統油畫外，水彩畫亦逐漸在英國流行起來，很多業餘畫家或職業畫家都選此種媒材創作，歐洲沒有其他地方像英國這麼嚴肅且熱忱地看待水彩畫。當時像唐內和史密斯的義大利風景油畫對下一代的地形畫家並無吸引力，然約翰·寇任斯的義大利風景水彩畫則很受歡迎，對1790年代興起的畫家有很大的影響，尤其是泰納和格爾丁（Thomas Girtin, 1775-1802），因他們皆曾在蒙羅醫生（Dr. Thomas Monro, 1759-1833）的學院臨摹寇任斯的水彩畫作。又因法國大革命及拿破崙戰爭（Napoleonic Wars）的影響，故1793年至1815年間英國旅遊至歐陸幾乎被斷絕，英國畫家因而改在國內尋找具如畫特色的風景為題材，而水彩畫是一理想的媒材，可以很直接記錄瞬間的大氣效果。例如泰納曾到威爾斯畫水彩戶外速寫，有些速寫相當大則需帶回畫室完成。至於格爾丁的戶外速寫通常較小且幾乎都在當場上色完成，格爾丁的一位早期傳記家記載他無論在哪裡速寫，沒有完成適當的色度前不會離開。[14]十八世紀末至十九世紀初，因國內旅遊風氣興盛，亦帶動描繪如畫的山區或大湖區的風景畫盛行，這些畫作因市場需要而被大量製作成銅版畫印行。

　　英國至十八世紀末十九世紀初，就如歐洲其他地區一樣，亦

13　Laure Meyer, *Masters of English Landscape*, pp. 77-80.

14　In *Gentleman's Magazine*, quoted in John Lewis Roget, *A History of the 'Old Water-Colour' Society*（London and New York: Longmans, Green, and Co., 1891）, vol. 1, p. 95.

出現一群較重要的風景畫家。這群英國畫家不受傳統美學的限制，他們常常至戶外直接觀察及速寫自然，他們追尋自然多變化的面貌，給予自然景致更多心理的和哲學的意義，導致風景畫的發展在英國十九世紀前半期臻於巔峰。而對天空描繪的重視是此時期風景畫的一大特色，此特色顯然非源自英國本土，因歐陸早於十五世紀初已有精細寫實的天空描繪，且於十六世紀初即開始出現有關天空的重要論述，而英國早期風景畫的發展又深受歐陸的影響，故對天空的描繪與論述必然或多或少受其影響。下面兩節將分別由畫論和畫作，來探討歐陸風景畫中的天空對英國風景畫的影響。通常繪畫理論提供給學畫者或畫家一些觀念、資訊、建議與實際方法，反之，畫家實際創作的過程經驗與作品特色則給予理論家一些具體論述根據，故理論與實踐常是相輔相成，而畫論家也常是畫家。

第二節　歐陸天空畫論對英國的影響

　　西方繪畫論著中較完整分析天空描繪的應始自達文西（Leonardo da Vinci, 1452-1519），他認為繪畫就是科學，故對如何描繪天空景象相當注意。他曾特別論述雲的形成、消散、重量、陰影、與風的關係，以及霧如何變濃、太陽的光線、如何描繪暴風雨等問題。[15]他在晚期不斷地專注於藝術與科學的融合，即是將圖畫的效果與對自然現象的科學調查相結合。他對雲的研究開始

15 Leonardo da Vinci, *Treatise on Painting*（New Jersey: Princeton University Press, 1956）, pp. 3, 327-330.

出現於1505年的草稿，當時他正研究風的氣流與鳥的飛行關係。
1508年他又訂定研究雲的計畫，但直至幾年後，他才得以研究雲
在空氣中增加或消失的原因與過程，且關注霧的效果與濃密空氣
在空中的透視問題。他曾在1511年的一幅作品背面記述該畫與其
他畫作在描繪煙、霧、雲的異同。又在約1508-1515年間的速寫
簿上，畫數張雲的素描並作了重點說明，且提及雲會呈現紅色是
因雲介入地面與太陽之間，並說明當太陽在西方變紅色，它對所
有可見之物則依遠近距離而放射出或多或少的紅潤光芒和霧靄。[16]

　　在1513-1515年間，達文西又提出風的進行方向並不是如亞
里斯多德（Aristotle, 384B.C.-322B.C.）所言的圓形循環，而應是
直行的方向。[17]最遲於1515年，他就計畫探討如何表現自然界的
劇烈變動。他認為想畫好暴風雨，需先考慮風吹過水面上和地面
上的效果，並需先畫雲被風捲走及撕裂的情景。而且雲應畫成像
被激烈的狂風所吹襲，像撞擊群山頂峰且圍繞它們，亦如海浪猛
撞岩石般迴旋，並混合著恐怖的氣氛，此氣氛乃空氣中灰塵、
霧、濃雲所引起的灰暗陰影。[18]另外，達文西還曾留下一系列大洪
水素描（*Deluge drawings*），克拉克（Kenneth Clark, 1903-1983）
認為達文西著迷於描繪暴風雨中水移動的景象，這是他實際的觀
察，也記錄了他對自然力量無法掌控的深刻直覺。[19]達文西直到晚

16 Leonardo da Vinci, *Leonardo Da Vinci on Painting: A Lost Book*（*LIBRO A*），
　　reassembled by Carlo Pedretti（London: Peter Owen Limited, 1965），pp. 152-156.

17 Leonardo da Vinci, *Leonardo Da Vinci on Painting: A Lost Book*（*LIBRO A*），p. 156.

18 Leonardo da Vinci, *Treatise on Painting*, p. 114.

19 此系列大洪水素描目前藏於Windsor Castle。見Kenneth Clark, *Landscape into
　　Art*（Icon Editions, 1979），pp. 90-93.

年仍對雲的研究相當著迷，在1518年還寫著：「雲愈接近地平線，其陰影就愈亮。」[20]

　　達文西有關繪畫的論述，直到1651年始在法國同時以義大利文和法文刊行。在他的素描及論述中雖未特別強調天空的重要性，亦未特別強調仔細觀察天空，但他對天空大氣現象的細心觀察與了解，實已在西方的畫論中創下談論天空題材的先例，且樹立了實際客觀觀察大氣現象之典範，並已指導如何畫暴風雨與大洪水。達文西的《繪畫論述》（*Treatise on Painting*）於1721年在倫敦出版了英譯本，這顯現此畫論當時已開始在英國受到重視。該書對天空的各種大氣現象有頗詳盡的論述，對英國當時及後來浪漫時期風景畫家有一定程度的啟發。例如亞歷山大・寇任斯在他的《輔助創造風景構圖的新方法》（*A New Method of Assisting the Invention in Drawing Original Compositions of Landscape*, c.1785）一書中，提到他很熱切地參考達文西的《繪畫論述》，自認他所提出以「墨跡創作」（blotting）的方法，是由達文西主張從舊牆上的污跡或由條紋岩石上奇特的表面，發掘創作靈感的觀念所改良而來。[21]

　　另外，康斯塔伯晚年時亦曾告訴畫家帕樹（Arthur Parsey, fl. 1829-1849），他曾採用達文西的方法在玻璃上描繪風景。[22] 早在1796

20　Leonardo da Vinci, *Leonardo Da Vinci on Painting: A Lost Book*（*LIBRO A*）, p. 157.

21　A. P. Oppé, *Alexander & John Robert Cozens*（London: Adam and Charles Black, 1952）, pp. 168-169; Alexander Cozens, *A New Method of Assisting The Invention in Drawing Original Compositions of Landscape*（London: J. Dixwell, in St. Martin's Lane, undated）, pp. 5-6.

22　有關康斯塔伯如何運用此方法僅記載於Arthur Parsey的 *The Science of Vision*

年秋天，畫家克瑞祺（John Cranch）給了他一份年輕藝術家必讀
的書單，達文西的《繪畫論述》就被列在該書單中。[23] 很快地於該
年10月27日寫給友人的信中，他即提及在家閱讀藝術方面的書發
現極大的樂趣，尤其是讀「達文西和阿喀歐迷（Count Algarotti）」
的書。[24] 達文西的《繪畫論述》剛好於該年在英國發行了英譯本第
二版，此書再次於倫敦出版更可證實其對英國當時畫壇的影響。
由亞歷山大‧寇任斯及康斯塔伯的例子，可推斷當時對天文及自
然大氣現象有興趣的英國畫家，例如泰納、科里奧斯‧瓦利、穆
爾雷迪、林內爾等人，也很可能曾閱讀過達文西此名著。

　　繼達文西的論述之後，北方地區從十六世紀中期，即陸續出
版了倡導仔細觀察自然的繪畫手冊，而這些手冊大都會強調觀察
雲和天空的重要性，且進而指引如何使用色彩以畫出雲和天空瞬
間變化的效果。其中以前文已提及於1549年出版於巴塞爾的《抄
本圖繪》最為著名，作者強調需要觀察不同色彩的雲，提到：
「雲的組合是受上帝所指示，雲的顏色應依照每天由天空所觀察
到的很多不同的色度。每位畫家應去讚美宇宙創造者，因祂使雲
彩呈現很多美好的色調，讓它們顯出灰燼的顏色、火的顏色、紅
色、紅黃色，還有所有色的混合。」[25] 此手冊於十三年後（1562）

（1840），此本手冊主要是談論透視問題。見Ian Fleming-Williams, *Constable and His Drawings*（London: Philip Wilson, 1990）, pp. 118-120.

23　Leslie Parris, Ian Fleming-Williams and Conal Shields ed., *John Constable, Further Documents and Correspondence*（London: Suffolk Records Society and Tate Gallery, 1975）, pp. 199-201.

24　C. R. Leslie, *Memoirs of the Life of John Constable*, pp. 6-7.

25　Quoted in Ank C. Esmeijer, "Cloudscapes in Theory and Practice," p. 126.

即發行第二版，可知其在當時已頗受重視，接著重印行好幾次，直至1707年和1712年為止。歐陸地區至十八世紀末有關雲的畫論，基本上即重複、摘錄、改寫或翻譯自此手冊，可說已形成一無間斷的傳統，可見其所具有的深遠影響。[26]

　　此手冊雖未見有任何英譯本，但後來以其為範本，為專業畫家及業餘者所寫的手冊主要有兩本，其中胡瑞（Willem Goeree, 1635-1711）的《普通素描藝術介紹》（*Inleydinge tot de algemeene teycken-konst*, 1668）於1674年即出版英譯本。此手冊多次再版，且於1669年及1677年有德譯本出版。另一手冊是布魯赫恩（Gerard ter Bruggen）的《裝飾藝術》（*Verlichtery kunstboeck*, 1616），曾於1634年及1667年再版。這兩本手冊除推薦觀察天空與雲，且皆提供描繪它們的色彩調配處方及特別效果指引。這兩冊並未見有法文譯本，但1680年代初期亦出現有依它們而改寫的法文版本。雖未見任何英國畫家或理論家提及北方地區這三本手冊，但因胡瑞的手冊於十七世紀後半期已有英譯本的流通，相信這些有關天空的論述應影響了當時部分英國畫家及理論家。艾斯梅耶（Ank C. Esmeijer）察覺到一有趣的現象，即是到了1800年左右，這三本手冊中有關天空論述的重要性漸消減，而荷蘭此時的繪畫手冊反過來是以英國的著述為範本。他舉出西門（A. Fokke Simons, 1712-1784）約出版於1800年的《水彩畫與水彩素描藝術》（*De kunst van tekenen en schilderen in waterverwen*）則是

26　Esmeijer所寫的 "Cloudscapes in Theory and Practice" 對此問題有深入探討，見該文頁126-133。

個好例子，此書當時在荷蘭頗為流行，[27]這或許反映出此時英國水彩畫已比荷蘭水彩畫更進步了。

　　歐陸早期除了達文西及胡瑞的論著出現英譯本外，接著至少還有兩本涵蓋天空議題的畫論亦曾於十八世紀前半期出版英譯本。一本是十八世紀初由法蘭德斯畫家兼畫論家雷黑斯（Gerard de Lairesse, 1640 or 1641-1711）所寫的《大繪畫書》（*Het groot schilderboeck*）。此書寫於 1707 年，共分十三卷於 1710 年出版，每一卷又分好幾章，其中第五卷對光線和陰影有極詳盡論述，第六卷則特別討論有關風景畫的問題。雷黑斯極強調天空在風景畫中的重要性，他主張「美的天空是一位傑出大師的證明」，並提醒讀者：「天空是否被視為無用的補塊而已？」、「天空不是最能裝飾風景，且最能使風景看起來生動與協調合宜嗎？」等問題，且進而教導讀者如何畫合適的天空。[28]此書於 1738 年在倫敦由畫家傅里曲（John Frederick Fritsch）翻譯成英文版《繪畫藝術》（*The Art of Painting, in All Its Branches, Discourses and Plates, Remarks*），這說明此畫論在當時已受英國畫家的重視。

　　另外一本是法人德・皮勒斯（Roger de Piles, 1635-1709）於 1708 年寫的《繪畫的原理》（*Cours de peinture par principes*），此書可能是法國最早談論到天空議題的畫論。皮勒斯談論到天空的色彩、雲的厚薄、雲的大小、光線反射與水等問題，並且強調雲朵是具動態的，朵朵相繼，產生美好的效果和變化。他鼓勵畫家

27　Ank C. Esmeijer, "Cloudscapes in Theory and Practice," p. 133.

28　Gerard de Lairesse, *The Art of Painting*（London, 1738, translated by John Frederick Fritsch, painter）, p. 289.

至戶外研究「一天中不同時段和一年中不同季節裡的天空效果變化，以及晴朗、打雷、暴風雨的天氣中各種性質的雲。」[29]此書除說明天空在不同時辰、季節、氣候會有不同的變化外，它的重要性更在於它是最早強調應以號碼、文字、數字代表各種特殊的雲及光線效果等。此書在當時相當流行，有各種譯本和版本，1756年和1760年分別發行荷文版與德文版，亦曾由一位畫家翻譯成英文版（*The Principles of Painting*），分別於1715年、1743年在英國出版，其對英國浪漫時期的畫家有很直接的影響。[30]例如亞歷山大·寇任斯、柯瑞奇、萊特、泰納、康斯塔伯、科里奧斯·瓦利、穆爾雷迪、帕麥爾等畫家，皆曾在他們的天空習作上出現過號碼、數字或文字說明，[31]而帕麥爾更曾以此方法指導學生畫夕陽。[32]另外，康斯塔伯就擁有此書的英譯本，而泰納亦讀過此書。[33]

　　法國最重視天空的畫家是十八世紀末期的華倫西安茲（Pierre Henri de Valenciennes, 1750-1819），他的老師維爾內曾於1781年教導他有關天空與雲在決定風景畫表面效果的重要性。[34]他在著名

29　Roger de Piles, *The Principles of Painting* (London: Golden Ball, 1743), pp. 128-131, 148.

30　Ank C. Esmeijer, "Cloudscapes in Theory and Practice," pp. 131, 134.

31　參見Anne Lyles, " 'That immense canopy': Studies of Sky and Cloud by British Artists c.1770-1860," *Constable's Clouds: Paintings and Cloud Studies by John Constable* exh. cat., ed. Edward Morris (National Galleries of Scotland and National Museums and Galleries on Merseyside, 2000) 一文及本書第四章。

32　R. Lister ed., *The Letters of Samuel Palmer* (London: Oxford University Press, 1974), vol. 1, p. 545.

33　David B. Brown, *Oil Sketches from Nature*, p. 10.

34　David B. Brown, *Oil Sketches from Nature*, p. 14.

的《藝術家透視練習的要素》（*Eléments de perspective pratique à l'usage des artistes*, 1799-1800）一書中，強調天空對風景畫整體色調的重要性，主張戶外速寫者「應從天空習作開始」，並強調風景畫家應該研究自然中不同的雲和光線效果。[35]他建議畫家：「當很幸運地遇到暴風雨時……不應忽視，應去描繪它，且應記下色彩和各式各樣的效果重點。記憶力將無法回憶起這些細節，只有粉筆或筆能記錄並典藏這些細節。」[36]他比前人更強調記錄暴風雨的各種色彩和效果，並認為雲朵變化無常，不能以透視的法則去領悟；再者，他認為雲朵也有它們自己情感的透視，故主張經由仔細研究它們多變的形狀以得到了解。[37]華倫西安茲此書在法國頗著名，其倡導戶外油畫速寫，對歐洲的風景畫有相當程度的影響。[38] 1803年有德文譯本，而1820年又發行法文新版，當時雖無英譯本，相信鄰近的英國畫家應有人已注意到此論述。

　　由以上的探討，我們了解歐陸地區早在十六世紀中期的繪畫論述中，即開始強調天空在風景畫的重要性，及鼓勵學畫者或畫家至戶外仔細觀察天空變化，並指導他們如何描繪天空各種景象。值得注意的是，藉著英譯本的出版與流傳，及地利之便，這

35　Quoted in Ann Bermingham, "Reading Constable," *Art History* 10.1（1987）, p. 40.

36　Quoted in Ank C. Esmeijer, "Cloudscapes in Theory and Practice," p. 138.

37　*Eléments de la Perspective Pratique*（1800）, pp. 219-220, quoted in John Gage, *A Decade of English Naturalism 1810-1820*（Norwich: Castle Museum; London: Victoria and Albert Museum, 1969-1970）, p. 4.

38　Philip Conisbee, Sarah Faunce, and Jeremy Strick, with Peter Galassi, *In the Light of Italy: Corot and Early Open-Air Painting*（Washington: National Gallery of Art, 1996）, p. 127.

些論述對英國有些畫家及畫論家確實產生過激發作用。連帶地，我們亦會好奇歐陸早期較重要的天空描繪是否亦對英國畫家有所啟發。

第三節　歐陸天空描繪對英國的影響

在羅馬帝國時期所複製的希臘化時期畫作中，還可見整片較寫實的藍綠色天空，然進入基督教信仰的中世紀時期，因《聖經》多處記載上帝是駕著天上的雲彩，是坐在天上繞著彩虹的寶座，故自此多色雲彩就被包含於任何象徵天國的景象中。在漫長的中世紀時期，信徒將自然界的實際天空冥想為神聖理想的天國，教堂的嵌畫對此具象徵性的天國描繪亦略有不同，其中以313年基督教成為合法宗教至730年發起偶像破壞運動之間，較重要且變化較豐富。基督教早期在教難時期墓室為求寧靜氣氛，且為使死者能進入一個莊嚴肅穆的天國，故主要以白色為底，[39]例如三世紀的卡力斯都（Callisto）地下墓室、多明提拉（Domitilla）地下墓室，後者甚至整間墓室上下全敷以白色。[40]四世紀時描繪天國仍沿襲教難時期的傳統以白色為背景，但開始出現簡單的長條狀多色雲彩。五、六世紀期間，有較多是以藍色為背景且加上明亮的長

39 Ludwig Hertling: Die römischen Katakomben und ihre Martyrer, p. 229, 引自賴瑞鎣，《早期基督教藝術》（台北：雄獅美術，2001），頁70-71。基督教早期教難時期，是指由西元64年尼祿（Nero）皇帝大肆捕殺基督徒，至313年君士坦丁一世（Constantine the Great）頒布「米蘭詔書」（Edict of Milan）為止，此詔書宣布羅馬帝國境內有信仰基督教的自由。

40 賴瑞鎣，《早期基督教藝術》，頁40-41、44、47。

條狀多色雲彩，最常出現的雲彩有紅、黃、藍、白等色，例如聖
維他利教堂（S. Vitale at Tavenna, 526-547）及聖葛斯默與達彌盎
教堂（SS. Cosmas and Damian in Rome, c. 526-530）中的嵌畫。後
者畫中的耶穌基督被有如彩虹的雲彩圍繞，象徵著祂的再次降
臨。金色背景雖於五世紀中期開始出現，但真正盛行是九世紀中
期偶像破壞運動廢止後。七世紀或八世紀初則出現分別以金色或
藍色為背景，再加帶花邊的長條形或三角形雲彩以象徵天國。[41]
843年偶像破壞運動廢除後至中世紀末期，有關天空或天國的描
繪，則大都是依循著此傳統，僅是將雲彩稍加簡化或變化，例如
椎斯堤維爾的聖母院（Santa Maria, at Trastevere, 十二世紀）。此
外，有更多例子是直接以金色背景來代表天空或象徵天國，例如
十一世紀後期建造於威尼斯的聖馬可教堂（San Marco, 1063-
1094）的嵌畫即是一典型。[42]

41 例如聖阿波里奈爾教堂（S. Apollinare, c. 533-549）後來增建的半圓頂上端首
　　次出現了三角干貝形雲彩。雖然聖阿波里奈爾教堂到底是七世紀或八世紀時
　　加上其半圓拱頂上的兩層嵌畫已無法考證，但因730年即開始發起反偶像運
　　動，故其上的嵌畫最遲應在730年以前完成。

42 以金色為背景來裝飾教堂，有助於呈現超世俗的神學境界，易使信徒走進教
　　堂時即有如置身於光輝天國般的喜樂。而且黃金本身光亮且稀少，在很多文
　　化中被視為珍貴之物。五世紀中期以來金色運用在基督教教堂的牆壁及嵌畫
　　上日益普及，主要與《聖經》的記載及金色嵌石的材質特色有關外，筆者推測
　　可能亦與當時光環的運用及其象徵意義互有關連。因早自薩珊王朝（Sassanian
　　224B.C.-65B.C.）和希臘化時期（Hellenistic period 323B.C.-30B.C.），光環則
　　被用來代表對君主政體尊嚴不可侵犯的意象。羅馬皇帝亦繼續使用光環，二
　　世紀以來亦開始運用於環繞象徵宗教聖者頭上，其象徵著如神聖的太陽光芒
　　及權力。而以金色為背景則於五世紀中期才開始逐漸使用於教堂的裝飾，且
　　金色背景的運用亦隨著光環運用的日愈廣泛而愈來愈普及。Otto Demus, *The*

　　而整片藍天已於十四世紀初期的基督教繪畫再度顯現，並非如歌澤勉所言要等到1400年左右才再度出現。例如喬托（Giotto, c. 1267-1337）於1308年左右於義大利巴都雅（Padua）的阿瑞那禮拜堂（Arena Chapel）左、右兩側及中間牆面，即以藍天為背景畫了三十六幅聖經故事壁畫。以金色象徵天國在中世紀末雖仍流行著，但藍色的天空已逐漸取而代之。此時由佛羅倫斯（Florence）畫家布魯內萊斯基（Filippo Brunelleschi, 1377-1446）和烏切羅（Uccello, 1396/7-1475）所引發對科學透視法的了解，雖被努力運用於描繪人物、靜物、地面風景等，但並無法幫助畫家對天空的處理，因天空的景象變化萬端瞬間即逝，豈是透視法的數理法則所能推演出來。而十五、十六世紀文藝復興時期宗教畫上的天空，雖還常有天使、聖者、聖母、耶穌基督飄浮在雲朵上，但此時宗教上象徵天國的意涵已漸式微，漸呈現出較寫實的藍天白雲，有的甚至出現了表現時辰的光線。例如曼帖納（Andrea Mantegna, 1431-1506）和貝里尼（Giovanni Bellini, c. 1427-1516）兩人於1460年左右各自創作了同主題《花園中的苦痛》（*The Agony in the Garden*）的油畫，[43] 他們皆描繪黎明時刻，畫中的天空皆同時出現天使與藍天白雲，曼帖納呈現出較冷峻的晨曦與堅實的雲朵，貝里尼則呈現出溫煦的晨曦映照著飄浮的多樣雲彩。

　　雖然法蘭德斯畫家早在艾克（Jan van Eyck, 1390?-1441）與

Mosaic Décoration of San Marco, Venice（Chicago, London: The University of Chicago Press, 1988）, pls. 4, 9b, 11, 13, 17, 18, 29b, 42, 44b, 48, 51, 53, 56, 60, 63, 64.

43　此兩幅《花園中的苦痛》皆收藏於倫敦國家畫廊（National Gallery, London）。

老布魯格（Pieter Bruegel the Elder, 1525?-1569）時期已建立起仔細觀察周遭景物的習慣，且他們亦曾有極寫實的天空描繪，但他們往往僅將其視為背景。例如艾克於1435年所畫的《耶穌釘死十字架》（*The Crucifixion*），此畫是描繪耶穌被釘死於十字架的宗教畫，但較特別的是艾克十分用心地處理天空部分，雖其仍只是背景，然其不僅占了全畫面約四分之一，更呈現至少四種可清晰辨認出型態的雲，有積雲、高積雲、卷雲、卷層雲，這應是西方繪畫史上最早如此精細地刻畫出多種可辨識的雲。

　　十六世紀以來，歐陸風景畫逐漸由宗教畫及人物畫的背景脫離出來，而發展成獨立的畫科，此時在呈現上有很大的實驗和自由度，首次出現霧、暴風雨、閃電等特殊景象的描繪。例如義大利畫家吉奧喬尼（Giorgione, 1478?-1510）約畫於1503-08年間的《暴風雨》（*The Tempest*），已首次嘗試去描繪暴風雨來襲時天空乍現的閃電。而德國畫家阿爾多弗（Albrecht Altdorfer, 1480?-1538）約於1526-28年完成的《旦畢風景》（*Danube Landscape Near Regensburg*），已凸顯天空在風景畫中的重要性，天空約占了畫面二分之一，藍天中呈現兩大顯目的積層雲，既寫實又具詩意。

　　由十五世紀至十六世紀間，歐陸地區對天空的描繪已出現寫實與具詩意的兩種風格。這些畫作當時雖不太可能直接影響到英國，但自十七世紀以來，英國與歐陸的文化交流漸為頻繁，透過前來英國的少數重要歐陸畫家，帶來他們地區的風景畫特色，亦傳進他們描繪天空的風格。其中曾來英國的法蘭德斯畫家魯本斯和希柏瑞，還有荷蘭畫家維爾德父子等皆極重視天空的描繪，他們的畫作有較多留存在英國，故應或多或少直接影響到當時及後來的畫家。魯本斯晚年對風景的描繪仔細且善於掌握氣氛，由他

約畫於1636年的《秋景》（*An Autumn Landscape with a View of Het Steen*, 圖1-1）及《彩虹風景》（*Lanscape with a Rainbow*），可知他亦努力於捕捉既真實又具田園詩意的天空。這兩幅畫作於1803年被布坎南（William Buchanan, 1777-1864）購入英國倫敦，[44]《秋景》的天空右邊是由破片的高積雲所組成狀似魚鱗，中間有無法辨識多洞或裂口的雲朵，這可能是繪畫史初次畫得令人信服的魚鱗天。而《彩虹風景》可能是繪畫史上第一次出現雙彩虹，雖然色彩和光線都不夠真實，但由此亦證實魯本斯對天空景象有特殊的關注。另外，希柏瑞約畫於1690年而現藏於倫敦泰德畫廊（Take Britain）的《泰晤士河彩虹風景》（*Landscape with*

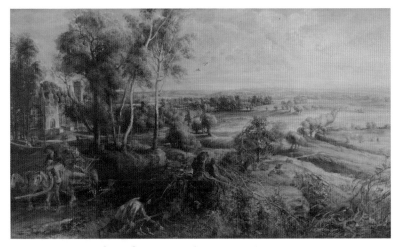

圖1-1　魯本斯：《秋景》，約1636年。油彩、橡木、131.2×229.2公分。倫敦國家畫廊。

44 目前《秋景》收藏於倫敦國家畫廊，《彩虹風景》是倫敦華萊士收藏品（Wallace Collection）。

Rainbow, Henley-on-Thames），是描繪泰晤士河畔的地形圖，較特殊的是此畫亦描繪雙彩虹，外圍彩虹畫得比內圍彩虹寬，可見他已相當注意觀察天空的景象。相信十九世紀初的多數英國風景畫家應注意到這些畫作，尤其是它們對天空的特殊描繪。

　　自十七世紀初期以來，人們對生存的自然環境漸感興趣，畫家紛紛走出畫室到大自然中尋找題材，自此天空才開始因其本身而激發畫家。例如北方畫家戴克於1621-27年間於義大利使用的速寫簿首頁的《風景上的雲》（*Clouds above a Landscape*），就是以鉛筆速寫風景及一團團往上飄動的雲。此時，戶外速寫在義大利最為流行，例如1630年代洛漢、普桑及其畫友們在羅馬附近，而羅薩在那不勒斯（Naples）近郊皆曾從事戶外寫生，委拉斯蓋茲（Diego Velázquez, 1599-1660）在羅馬期間亦至戶外速寫，[45] 然因他們仍習慣於將風景視為聖經故事的背景，故未能完全依據實際觀察來描繪天空。又因義大利光線閃爍的天空與北方多雲的天空差異很大，他們的畫作較少出現多雲彩景象。例如普桑畫作的天空有很多是不自然的藍天，反映出義大利明亮的藍天，他的《洪水》（*The Deluge*）描繪驟雨閃電的天空景象，雖不真實，然頗具吸引力。而羅薩的天空雖狂野，但亦不真實。洛漢曾在戶外創作大量的日出和日落景象，珊德拉特（Joachim von Sandrart, 1606-1688）即曾記載洛漢如何嘗試各種方式去接近自然，他為了準確地呈現早晨紅色的天空、日出、日落，及晚上的景象，往往

45 Lawrence Gowing, *Painting from Nature: the Tradition of Open-air Oil Sketching from the 17th to 19th Centuries*, exh. cat.（Cambridge, Fitzwilliam Museum; London, Royal Academy of Arts, 1980-1981）, pp. 14-15.

從黎明前至夜晚皆躺在原野裡，這種辛苦的學習方式持續了許多年。[46]他的學生安基魯丘（Angeluccio, 1620/25-1645/50）曾在一張藍色紙正反面皆畫下純粹雲速寫，以棕色和白色為主，正面畫水平狀的雲層，反面則是較圓的積雲，這些雲速寫毫無疑問地被視為是直接觀察自然而畫。但很可惜戶外速寫的學習方式後來就不再被採用，直至十八世紀初此種方式才又出現於少數例子，而此情形亦由義大利轉移到法國。[47]

　　長久以來，歐洲北方畫家即對光線特別感興趣，而首先真正確實注意觀察大自然的光線明暗變化及天空景象的是十七世紀的荷蘭海景畫家。荷蘭因其特殊的地理景觀，地面與海接近且幾乎到處與海一樣平，故海景畫與風景畫有密切關連。弗魯姆（Hendrick Vroom, c.1563-1640）最先鼓勵哈勒姆（Haarlem）地區畫家注意觀察海洋、天空和雲，使他們首次發現廣闊而平坦的海洋、土地和天空。在他之前並無畫海景的傳統，他從荷蘭本土的母題：海洋、海岸、低水平線、多雲天空，創出新的繪畫語言，故被稱為「海景畫之父」。[48]弗魯姆和他的追隨者是最早注意雲和天氣狀況的觀察者及描繪者，他們畫出合乎客觀科學的各種型態雲。荷蘭早期海景畫家不僅帶動了荷蘭的風景畫發展，亦開啟了

46　M. Röthlisberger, *Claude Lorrain: the Paintings*（New Haven: Yale UP, 1961）, pp. 47-50.

47　Marcel G. Roethlisberger, "Some Early Clouds," pp. 287-289; David Blayney Brown, *Oil Sketches from Nature: Turner and his Contemporaries*（London: Tale Gallery, 1991）, p. 10.

48　Christopher Brown, *Dutch Landscape: The Early Years Haarlem and Amsterdam 1590-1650*（London: The National Gallery, 1986）, pp. 67-71.

十七世紀荷蘭風景畫家對天空的迷戀。傑出的天空描繪是荷蘭十七世紀風景畫的成就，其中寇令克（Philips de Koninck, 1619-1688）和羅伊斯達爾（Jacob van Ruisdael, c.1628-1682）將天空之美呈現至最完美的境界。他們常畫巨大宏偉具立體感的積雲，但亦很少是真實的，其光線通常和天空不和諧。另外，克以普（Aelbert Cuyp, 1620-91）擅長畫各種氣氛的風景，晴朗的天空或暴風雨。[49]

　　十七世紀的荷蘭畫家對英國十八世紀末至十九世紀初的畫家影響頗大，例如寇克斯曾臨仿霍白瑪的《大道》（*The Avenue, Middelharnis*）。[50]而泰納亦不僅曾以年輕的維爾德風格畫了《荷蘭船在強風中》（*Dutch Boats in a Gale*），且曾幾乎重複了果衍（Jan van Goyen, 1596-1656）畫作上的雲彩於他的海景畫《安特衛普─果衍準備題材》（*Antwerp: van Goyen Looking out for a Subject*）。另外，康斯塔伯於1819年至少臨仿年輕的維爾德二幅海景畫，且極讚賞羅伊斯達爾畫作中壯觀的天空景象，他認為羅伊斯達爾的畫作若不是描繪暴風雨，則是大而滾動的雲朵，他還稱許羅伊斯達爾的海洋畫畫得遠比年輕的維爾德好。[51]康斯塔伯亦極注意克以普的畫作，他曾稱讚克以普一幅畫多特（Dort）城市

49 J. E. Thornes, *John Constable's Skies*, pp. 156-168.

50 K. Baetjer, M. Rosenthal, K. Nicholson, K. Quaintance, R. Daniels and T. Standring, *Glorious Nature: British Landscape Painting 1750-1850*（London: A. Zwemmer Ltd., 1993）, p. 220; Trenchard Cox, *David Cox*（London: Phoenix House Limited, 1947）, p. 78.

51 C. R. Leslie, *Memoirs of the Life of John Constable*, pp. 318, 348-349; Ian Fleming-Williams, *Constable and His Drawings*, p. 165.

的風景畫具有真正的崇高意境，認為克以普的作品大多很明亮，對明暗法（chiaroscuro）處理得當。[52]可見康斯塔伯對年輕的維爾德、羅伊斯達爾及克以普等荷蘭畫家皆有相當程度的了解。

　　直接對英國海景畫及風景畫影響最深遠的應是年輕的維爾德，他亦是英國創作天空習作的先驅。吉爾平在1792年寫的《三篇論文：如畫的美；如畫的旅遊；速寫風景》（*Three Essays: on Picturesque Beauty; on Picturesque Travel; and on Sketching Landscape*）書上，曾提及年輕的維爾德速寫天空的事實。他記載：「沒有任何人比年輕的維爾德更熟悉且更專注研究天空的效果。幾年前，有位泰晤士河（Thames River）的船夫常載維爾德，往來於此河，研究天空的形象。……他們在各種不同的天氣出航，維爾德帶著大張藍色的紙，在其上畫滿了黑色和白色。……維爾德以荷蘭式的說法，稱為『去畫天空』（*going a Skoying*）。」[53]由維爾德的例子，我們得知歐陸早期倡導觀察及速寫天空的論述，至遲於十七世紀末或十八世紀初已在英國被實踐了。近代學者布朗（Christopher Brown）指出年輕的維爾德曾留下很多記載精確的風與天氣狀況的速寫和筆記，例如在一幅《風與太陽習作》（*Studies of Wind and Sun*）上，他強調：「無論你做什麼，要注意觀察風和太陽的方向。」[54]因維爾德後半生生活於倫敦，而他當時

52　C. R. Leslie, *Memoirs of the Life of John Constable*, pp. 234-235, 316.

53　William Gilpin, *Three Essays: on Picturesque Beauty; on Picturesque Travel; and on Sketching Landscape*（London: R. Blamire, second edition, 1794）, p. 132.

54　此畫藏於National Maritime Museum, Greenwich. M. Robinson, *Van de Velde Drawings*（Cambridge, 1974）I, pp. 61, 141, illustrated II, p. 318, quoted in Christopher Brown, *Dutch Landscape: The Early Years Haarlem and Amsterdam 1590-1650*, p. 70.

在倫敦速寫天空的創舉應是受到相當的重視,故他的真實事蹟能被口耳相傳下來,至十八世紀末的吉爾平才記載下他速寫天空的故事,維爾德對英國後來的畫家有很大激勵作用。例如康斯塔伯於1821-22年選擇漢普斯特荒地為創作天空習作的特別場所,即可能是受到吉爾平的記載所激發,或是從好友勒斯里(Charles Robert Leslie, 1794-1859)處得知維爾德亦曾至空曠的漢普斯特荒地速寫天空。[55]

　　另外,泰納和穆爾雷迪亦可能受到維爾德畫天空的影響,因他們亦皆曾選擇在漢普斯特荒地研究大氣景象。[56]根據蒲艾(John Pye)對泰納的回憶:「泰納從不厭倦至漢普斯特,他會花好幾個小時躺在荒野地上,研究大氣的效果、光線和陰影的變化,以及呈現它們時所需要的濃淡。」[57]泰納曾學習維爾德的風格畫了很多畫,羅斯金認為泰納晚年畫的海洋太灰白又太不透明,即是早年受到維爾德的影響。[58]而穆爾雷迪於1806年亦曾在漢普斯特荒地速寫三幅油畫,呈現出該地空曠多變化的天空。[59]事實上,年輕的維爾德並非是荷蘭最早注意觀察天空的畫家,他是步弗魯姆和他

55　Leslie曾向康斯塔伯提及有一位Robert Smirke曾認識一個人,而這人年輕時亦認識維爾德,故知道維爾德亦曾至漢普斯特荒地速寫天空。*Autobiogaphical Reflections*(London, 1860), pl. 122, quoted in Louis Hawes, "Constable's Sky Sktches," p. 349.

56　筆者在1990年代初因研究康斯塔伯,曾去實地觀察漢普斯特荒地,此地還是一大片空曠的低丘荒地,很適合研究天空變化。

57　Pye MS, 86ff.73, f. 89 (National Art Library, Victoria and Albert Museum), quoted in J. Hamilton, *Turner and the Scientists* (London: Tate Gallery, 1998), p. 64.

58　John Ruskin, *Modern Painters*, vol. III, p. 344.

59　Kathryn Moore Heleniak, *William Mulready* (New Haven: Yale UP, 1980), pp. 43-46.

父親的後塵，然他卻對後來的英國畫家影響最大，因他當年在漢普斯特荒地與泰晤士河速寫天空的事蹟，尤其是後者透過吉爾平頗受歡迎的《三篇論文》，曾廣傳於當時畫家之間。

　　至十七世紀末，研究自然中的天空被視為理所當然，雖此時義大利或北方的評論家還是認為實踐是困難的。例如荷蘭的胡瑞認為要描繪天空的所有變化是不可能的；佛羅倫斯的業餘畫家亦認為雲的外貌受太多影響，尤其是它們的顏色，故幾乎不可能模仿得好。[60]而十八世紀因繪畫技巧的擴展，如何克服戶外速寫及天空描繪的問題遂逐漸被注意。十八世紀初期，法國亦開始出現速寫天空的例子，德伯特（Francois Desportes, 1661-1743）於1702年左右就曾以油畫速寫了多幅雲習作，[61]而德・皮勒斯亦於1708年即著書鼓勵畫家至戶外速寫天空，已為畫家們立下了應以淺色速寫以便自由掌握個別與整體間效果的金科玉律。至十八世紀中期，羅馬已相當流行戶外速寫，尤其是很多活動於該地的法國畫家，對他們而言戶外油畫寫生此時已被視為是學院學習的一部分。[62]在義大利維爾內特別強調戶外油畫速寫，當時他最重視天空速寫，為此他還設計將各種顏色依不同色調編號，建議到戶外速寫時為捕捉瞬間即逝的色調，應先記下編號，有空時再上色。[63]

60　John Gage, "Clouds over Europe," *Constable's Clouds: Paintings and Cloud Studies by John Constable*, p. 129.

61　Ank C. Esmeijer, "Cloudscapes in Theory and Practice," p. 131; Lawrence Gowing, *Painting from Nature*, p. 14.

62　David B. Brown, *Oil Sketches from Nature*, pp. 12-14.

63　Philip Conisbee, "Pre-Romantic Plein-air Painting," p. 424; John Gage, "Clouds over Europe," p. 129.

　　其實，這種於速寫作品上加上色彩註解的例子，最早是始於
洛漢，後來維爾內將它特別用於速寫天空，而他的學生華倫西安
茲（Pierre Henri de Valenciennes, 1750-1819）亦用相似的色彩標
記法。華倫西安茲在1778年的《羅馬速寫簿》中，有一幅以鉛筆
速寫的《拉法亞拉暴風雨》（*The Storm of La Fayolla*, 圖1-2），有
一半畫面描繪天空中大小形狀不一的雲朵，即先標記出雲的各部
位色彩。[64]而這種先在畫紙上標記天空色彩的方法，後來亦可見於
泰納、穆爾雷迪、帕麥爾等英國畫家的雲速寫作品。[65]華倫西安茲
可能是康斯塔伯之前最專注於研究天空的畫家，維爾內說華倫西
安茲用他的一生研究天空，畫了很多天空速寫供其學生學習，他
的學生吉洛底（Anne-Louis Girodet de Roucy-Trioson, 1767-1824）
在1819年就至少收藏了二十五幅他畫的天空速寫。[66]華倫西安茲
可算是十八世紀末最孜孜不倦的油畫速寫者，他於1778-86年
間，曾畫一百二十四幅戶外速寫，其中有六幅是天空速寫，皆能
捕捉雲無定形且快速變化的特質。[67]比利時畫家德尼（Simon
Denis, 1755-1812）1784-86年在巴黎時可能亦曾受到華倫西安茲的
影響，因他畫的雲速寫有華倫西安茲慣用的構圖，即一整片高聳

64 此速寫藏於巴黎法國國家圖書館（Bibliothéque nationale de France, Paris）。
　　John Gage, "Clouds over Europe," pp. 129-130.

65 有關這些畫家所創作的雲或天空習作，請參考本書第四章。

66 P. R. Radisich, "Eighteenth-century *plein-air* painting and the sketches of P. H.
　　Valenciennes," *Art Bulletin*, 64（1982）, pp. 103-104; John Gage, "Clouds over
　　Europe," pp. 130-131.

67 華倫西安茲這一百多幅速寫皆藏於巴黎羅浮宮（Musee du Louvre）。Lawrence
　　Gowing, *Painting from Nature*, pls. 27-28.

圖 1-2 華倫西安茲:《拉法亞拉暴風雨》,1778 年。鉛筆、紙、11.5×35.6
公分。巴黎法國國家圖書館。

的雲朵,而底部出現極細長條的地面。德尼的雲速寫色彩比華倫
西安茲的明亮,但缺少華倫西安茲雲速寫的量感與濃密感。[68]

　　現代學者對歐陸早期的天空描繪有不同的評論,霸特批評古
代畫家的天空與風景是隔離的,從達文西、杜勒(Albrecht Dürer,
1471-1528)、提香(Titian, c. 1487-1576)、魯本斯、普桑至洛漢
皆如此。然而他稱讚十七世紀荷蘭畫家是最早將雲融合到整體風
景中,尤其是克以普及羅伊斯達爾。[69]歌澤勉指出所有類型的雲已
出現在1425年到1675年間的風景畫中,但桑尼斯認為此時期即
使畫中的雲型態已可區分,但它們大都是機械式的、孤立的,很
少與所描繪的天氣、風景的光線互相協調。[70]霸特、歌澤勉、桑尼
斯三人的評論皆頗中肯,確實十六世紀至十七世紀,除少數荷蘭
畫家,很多大師的天空皆是想像的理想天空,雖有些已嘗試描繪
出雲的型態,但極少能將天空與風景融合得宜。達彌施和蓋舉則

68 Philip Conisbee, Sarah Faunce, and Jeremy Strick, with Peter Galassi, *In the Light of Italy: Corot and Early Open-Air Painting*, pp. 145-149.

69 K. Badt, *John Constable's Clouds*.

70 J. E. Thornes, *John Constable's Skies*, p. 154.

由宗教繪畫來看雲的功能，蓋舉亦觀察到在十七世紀至十八世紀中期巴洛克教堂的屋頂，常描繪《聖母升天》或《最後審判》時是圍繞在多雲的天空中，他認為教堂內雖然很少描繪雲真實的型態，但雲所占據的空間愈來愈多，預示著浪漫時期風景畫中的天空元素將漸受重視的訊息。[71]

　　十八世紀末以來，戶外寫生更盛行於歐洲各國，有更多畫家注意到天空變幻之美，創作天空習作的風氣遂在各國興起，例如英國、德國、丹麥、荷蘭、法國皆有些畫家加入創作天空習作的行列，其中以英國參與的畫家最多。為何英國最多呢？除了以上所討論曾受到十六至十八世紀歐陸地區天空論述與創作的影響外，我們要進而探索當時英國本土有何特殊背景，足以激發畫家與畫論家對天空題材的興趣。

71　John Gage, "Clouds over Europe," p. 126.

第二章

英國浪漫時期天空描繪的背景

　　經由前章對歐陸早期重要的天空畫論和天空描繪的探討，我們了解北方地區與義大利早在浪漫時期之前，已有最基本的天空畫論，且在畫作上已呈現出各種變化的大氣景象。歐陸風景畫的發展約早於英國一至二世紀，而他們對天空描繪的注重，亦遠早於英國，尤其是十七世紀荷蘭的海景畫和風景畫。但值得注意的是，真正讓天空描繪的重要性凸顯於歐洲繪畫史上的，竟是遲至浪漫時期的英國。此中原因為何？本章主要以英國十八世紀後半期至十九世紀前半期的風景畫為範圍，探討當時有何特殊的時代背景，導致天空在風景畫的角色於此時期備受重視。我們發現這種發展主要是直接受到藝術氛圍的影響，當時不僅「崇高的」及「如畫的」浪漫美學思潮盛行，而且戶外速寫流行、水彩畫興盛。其次，亦受到當時科學與哲學發展的激發，不僅氣象學中突然出現豪爾德的雲分類，光學與色彩學並日益受重視，而且哲學中自然神學的觀念頗為普及。當時英國在美學思潮、戶外速寫、水彩畫、氣象學、光學與色彩學、自然神學等六領域的發展，皆

與天空描繪有關,且各領域並非孤立的,而是彼此相關並互相激盪,構築出環環相扣的時代背景。再者,英國擁有特殊的海島型地理環境,屬於溫帶海洋性氣候,天氣變化多端,經常是多雲的天氣,尤其是夏天,常見變幻無窮的滾動雲彩與多彩夕陽。由於有這樣特殊的時代背景與地理環境,讓很多畫家不約而同努力地呈現變幻無窮的天空景象。

第一節 「崇高的」及「如畫的」浪漫美學盛行

「浪漫的」(romantic)一詞可能在十五世紀的手稿中已出現,但這概念的歷史在十七世紀才真正開始。其最初與藝術創作或藝術理論並無關連,很少被用到且很鬆散,通常是指一些由記憶所喚起的地點及事物,或描述一些不可能、不真實、誇張的、幻想的事物,直到十八、十九世紀之際,它才變成一個術語。[1]在十八世紀前期此概念漸出現於與藝術有關的造園方面,例如於1745年,法人勒布朗克(J. Leblanc)曾如此敘述:「有些英國人用心於使他們的花園,呈現出一種稱之為浪漫的(romantic)外貌,其即指或多或少表現出有如繪畫般(picturesque)的情趣。」[2]1777年哲學家盧梭(Jean Jacques Rousseau, 1712-1778)在他的《一個孤獨漫步者的遐想》(*Musings of a Lonely Vagabond*)一書

1　Władysław Tatarkiewicz, *A History of Six Ideas: An Essay in Aesthetics*, trans. Christopher Kasparek(Warszawa: Polish Scientific Publishers, 1980), p. 187.

2　Władysław Tatarkiewicz, *A History of Six Ideas: An Essay in Aesthetics*, trans. Christopher Kasparek, pp. 187-188.

中穩固地建立起法國浪漫的理想。[3]他謳歌自然，推崇感性激情，發揚自然人性，批判文明束縛，追求自由平等。當時歐洲各國有一批作家、藝術家響應他「回歸自然」的口號，抒發對大自然的感受。隨性自發的情感成為重點，故發展出一種植基於個人興趣的美學觀，文藝創作轉向為一種心理的追求。

　　浪漫主義顯現於騷動的1790年代，正當法國大革命的回響橫掃歐洲，這股新的感性浪漫思潮最早流行於英國和德國。而法國則在1800年左右才出現同樣的氛圍，且直到1820年代法國浪漫主義才盛行，浪漫思潮於1820年代和1830年代普及全歐。在歐洲很多地區，浪漫主義一直以強大的文化力量持續了約半個世紀，其對歐洲的文化和思想具有決定性的影響。浪漫主義本身是一場「文化革命」，不可逆地改變了藝術、音樂及文學的發展，改變了人們對藝術家與創造力的觀念、觀看自然的態度、對政治與社會的理念、對個人特性的信念。[4]

　　德國浪漫主義的先驅者之一希勒格爾（Friedrich Schlegel, 1772-1829），在1793年給他哥哥的信中曾寫著：「我無法寄給你我對『浪漫的』（romantic）這字的解釋，因那將長達125頁。」[5]幾年後，約1800年德國另一年輕詩人諾瓦利斯（Novalis, Friedrich von Hardenberg, 1772-1801）給予浪漫主義一個頗著名的定義：「給平庸的一個高深的意義，平凡的一個神秘的視野，可知的一

3　Norbert Wolf, *Romanticism* (Köln: Taschen America Llc, 2007), p. 7.

4　Warren Breckman, *European Romanticism: A Brief History with Documents* (Boston: Bedford/St. Martin's, 2008), p. 1.

5　Quoted in Michael Ferber, *Romanticism: A Very Short Introduction* (Oxford: Oxford University Press, 2010), p. 1.

個不可知的尊嚴，有限的一個無限的氛圍。」他又強調：「每一事物從遠處看變得有詩意：遙遠的山、遠方的人、遠隔的事件，皆成為浪漫的。」[6]這種觀點在當時打動了很多畫家和作家的內心。

　　浪漫主義是一極困難解釋與定義的名詞，沒有任何解釋或定義得到評論家一致的贊同。英國哲學家和政治思想史家柏林（Isaiah Berlin, 1909-1997）曾試著從這兩世紀以來，最傑出的作者和評論家對浪漫主義的定義中找其共同點，但他發現是繁雜不一的。他總結出，浪漫主義是統一的且是多樣的，譬如描繪自然的畫作，既是對獨特細節的逼真描繪，亦是對神秘模糊的刻畫。它是美，亦是醜；它是為藝術而藝術，而藝術亦是拯救社會的工具；是強壯的，亦是軟弱的；是個人的，亦是集體的；是純潔的，亦是墮落的；是革命的，亦是反動的；是和平的，亦是戰爭的；是愛生命，亦是愛死亡。[7]柏林在深入探討浪漫主義後，肯定「浪漫主義運動不僅是一個與藝術有關的藝術運動，而且或許是西方歷史第一次藝術駕馭生活其他面向的運動，在某種意義上，這即是浪漫主義的本質。」[8]

　　另外，波蘭哲學史家兼美學史家達達基茲（Władysław

6　"By giving the commonplace a high meaning, the ordinary a mysterious aspect, the known the dignity of the unknown, the finite an aura of infinity, I romanticize it." "Everything seen from a distance becomes poetry: distant mountains, distant people, distant events. Everything becomes romantic." Quoted in Norbert Wolf, *Romanticism*, pp. 7-8.

7　Isaiah Berlin, *The Roots of Romanticism* (Princeton, New Jersey, Princeton University Press, 2001, third printing), pp. 14-20.

8　Isaiah Berlin, *The Roots of Romanticism*, p. xi.

Tatarkiewicz, 1886-1980）於1980年已從美學的角度，選出二十五種對浪漫主義的定義，總結說明浪漫之美乃是激情之美、熱情之美；想像之美；詩意、抒情之美；精神無定形之美，不屈於定形與法則；奇異、無限、深刻、神秘、象徵、多樣之美；幻想、遙遠、如畫之美；強力、衝突、受苦之美；震撼效果之美。[9]他認為各種界說在某些方面是相關的，它們是從各個角度來探討一個複雜的現象。消極而概括來說，浪漫主義即是古典主義的反面。他更進而說明，古典主義最重要的價值範疇是美，而浪漫主義則是宏偉（greatness）、深刻（profundity）、崇高（sublimity）、高超（loftiness）、靈感的飛躍（flights of inspiration）。[10]

　　最近，歷史學家布列曼（Warren Breckman）適切地指出歐洲浪漫主義有三點基本且相關連的特徵：實行自我表現、渴望自由的個體與更大的全體結合、有精力充沛的思想。他認為浪漫主義的藝術家因強調自我表現，使他們排斥舊有的美學規範，無止盡地追求新的形式。而在渴望最激進解放的同時，浪漫主義者亦熱切嚮往與比自我更寬大的自然、神或社群、國家結合。這種浪漫的夢想，嚴格而言是不可能達成的，其間的猶豫不決是浪漫主義者頓挫與不安的來源，亦是他們表現力量與哲學洞察力的根源。這種為追求個人與世界的調解，促使浪漫主義呈現第三特點，即傾向一種有動力的思想，其是根基於調和矛盾的辯證。[11]

9　Władysław Tatarkiewicz, *A History of Six Ideas: An Essay in Aesthetics*, trans. Christopher Kasparek, pp. 189-198.

10　Władysław Tatarkiewicz, *A History of Six Ideas: An Essay in Aesthetics*, trans. Christopher Kasparek, pp. 197-198.

11　Warren Breckman, *European Romanticism*, pp. 3-4.

　　浪漫主義的時空範圍界定，亦是這兩世紀間學者爭論不休的課題，大多數認為包括十八世紀後半期至十九世紀前半期。柏林主張1760年至1830年間，歐洲意識領域發生了一場巨大變革，人們崇拜的是對自己信仰的全力投入、真誠與堅定性，不再相信世上存有普適性真理、普適性藝術典範，劇烈轉向情感主義，突然對原始的與遙遠的時間、地方感興趣，對無限的渴望噴湧而出。[12]至於英國浪漫主義的界說，馬第西（Saree Makdisi 1964-）從英國人對帝國態度的轉變來界定英國的浪漫主義時期，他以瓊斯爵士（Sir William Jones）1772年論述東方國家詩文的文章（"Essay on the Poetry of the Eastern Nations"）為英國浪漫主義的出現，而以麥考（Thomas Macaulay）1835年評論印度教育的文章（"Minute on Indian Education"）為英國浪漫主義的結束。[13]

　　1789年爆發的法國大革命，對歐陸國家產生了不小的影響，而對英國的影響更是深刻。法國革命的理想是崇高的，起初獲得英國朝野一致的贊同與同情。但是此革命運動很快就被野心家所利用，最後拿破崙意圖稱霸歐陸且進攻英國，英國人乃大為震驚。隨著時代的動盪，文學藝術也起了急遽的變化。當時的作家或藝術家普遍都感受到一股新的時代精神，一股大膽的創造力。這種強調個人獨創力的浪漫精神，把文學藝術從傳統的規律解放出來。當時文學與藝術共通的二大特色，除了強調以獨創力抒發強烈的個人感情外，即是努力投注於描繪大自然景色。[14]

12　Isaiah Berlin, *The Roots of Romanticism*, pp. 8-14.

13　Saree Makdisi, "Romanticism and Empire," *A Concise Companion to the Romantic Age*, ed. Jon Klancher（West Sussex: Blackwell Publishing Ltd., 2009）, pp. 36-56.

14　梁實秋編著，《英國文學史》（台北：協志工業叢書，1985），第三卷，頁

　　英國的文學與藝術在浪漫時期趨向繁榮，這除了因受法國大革命的刺激外，最根本是與其本身的工業革命有關，英國的浪漫思潮即起源於對工業革命的反叛。十八世紀末發生於英國的工業革命，使得英國從農業社會轉入工業社會，國家是富庶繁榮了，然種種社會問題也隨之而生。以往寧靜安詳的社會現已是城市大量興起，街道屋舍擁擠不堪。由於城市與鄉村的隔離，引起了大家對鄉間優美景色的嚮往與懷念。又加上從1793年英法武力對峙開始，直至1814年拿破崙潰敗為止，這其間因斷斷續續的戰事致使歐陸旅遊受阻，因此更刺激英國作家與藝術家對本土風景的研究。十八世紀末國內旅遊人數漸增，其中有不少詩人與畫家亦紛紛走入大自然懷抱裡，他們以新的美學觀點去觀察廣闊多山丘的野外風景與鄉間田園風光，對自然有直接且深刻的呈現。致使此時歌頌自然風景的詩篇大增，且帶動了戶外速寫朝向追求真實自然的目標。有的畫家則甚至不畏風雨，將自己完全投入到大自然中，例如格爾丁速寫時，「則將自己暴露於所有氣候，坐在雨中數小時以觀察暴風雨和雲朵在大氣中的效果。」[15]

　　英國浪漫時期風景畫的發展除了受到政治、社會、工業及農業的影響外，[16]更與美學觀點的變化有密切關聯。浪漫主義先驅者

　　1165-1173；楊周翰、吳達元、趙夢蕤主編，《歐洲文學史》（北京：人民出版社，1982），頁4-5。

15　有關格爾丁速寫事蹟，由當時年輕畫家科里奧斯·瓦利所記載，引自J. L. Roget, *A History of the 'Old Water-Colour' Society*, vol. 1, p. 95.

16　現代有不少藝術史研究主張農地私有化和中產階級利益的出現，是解釋英國十八世紀末和十九世紀初風景畫改變的主要理由。例如Andrew Hemingway's *Landscape Imagery and Urban Culture in Early Nineteenth-Century Britain*

布雷克（William Blake, 1757-1827）的著名詩句：「一沙見世界，一花窺天堂。掌中握無限，霎那現永恆。」[17]透露出當時文藝思潮強調自我主體性，且對無限的嚮往。此時期人與自然的關係有了很大的轉變，人與自然的關係由之前臣服於自然的狀態中解放，而成為認知自然的主體；過去所強調的理性、和諧與秩序的理想自然，也成為一個變化莫測的真實自然。人們拋棄了玄想的方式，而改採當時美學家所呼籲的以實際觀察的方式去認識自然，就如格爾丁；因此，此時期風景畫的發展也產生了重大變化。十八世紀前半期的風景畫仍大都著重呈現普遍的原則，以一種單一的關係來呈現整體的自然。此種一統性此時已經被破壞，畫家愈來愈專注於對特定景物的描述，並呈現出在不同狀態中不斷變化的景象，而且畫家對自然的感受愈來愈具個人風格。[18]這種因對自然的嚮往與親近，而觀察到自然的多變面貌，不僅帶動戶外速寫的流行，亦促成「如畫的」（picturesque）美學觀念於十八世紀末開始盛行。

　　英國風景畫審美觀點的塑造，受到自1720年代興起的「大旅

（1992），Ann Bermingham's *Landscape and Ideology: The English Rustic Tradition 1740-1840*（1987），Christiana Payne's *Toil and Plenty: Images of the Agricultural Landscape in England 1780-1890*（1993）。

17 "To see a World in a Grain of Sand. And a Heaven in a Wild Flower. Hold infinity in the palm of your hand. And Eternity in an hour." 此四行詩摘錄自布雷克的《純真與經驗之歌》（*The Songs of Innocence and Experience*）詩集中一首詩〈純真的預兆〉（"Auguries of Innocence"）的開端。

18 Charlotte Klonk, *Science and the Perception of Nature: British Landscape Art in the Late Eighteenth and Early Nineteenth Centuries*（New Haven & London: Yale University Press, 1996），pp. 6-8.

遊」影響很大。因透過這些旅遊者，義大利十七世紀普桑、洛漢、杜格、羅薩等大師的作品與美學觀點乃漸傳入英國。例如早在1721年年輕的理查森（Jonathan Richardson the Younger）由義大利旅遊歸回倫敦後，即寫了一本影響當時審美觀點的書《評論義大利某些雕像、浮雕、素描和圖畫》（*An Account of some of the Statues, Bas-reliefs, Drawings and Pictures in Italy, with Remarks*），他認為風景畫即是對各種鄉村自然景色的模仿，他評論了幾位大師的風格：「在所有風景畫家中，洛漢有最優美的、最愉悅的理念，且最具田園風味（most Beautiful, and Pleasing Ideas; the most Rural）。提香（Titian）與普桑的風格較高尚（a Style more Noble）；普桑風景常具古風……杜格混合了普桑和洛漢風格。羅薩選擇呈現野蠻荒蕪的自然，他的風格是宏偉的與高尚的（Wild, and Savage Nature; his style is Great, and Noble）。魯本斯的風格是愉悅的，喜愛以風、彩虹、閃電等特殊自然景象豐富他的風景畫。」[19] 後來陸續有英國畫家至義大利旅遊，其中不少受到這些古典畫家的影響，尤其洛漢的理想優美特質最受十八世紀至十九世紀英國畫家的讚賞。他的《真理之書》（*Liber Veritatis*）自1728年為英國德文郡公爵（Duke of Devonshire）所擁有，在1777年出版了完整的網線銅版後，即廣為流傳，故洛漢在英國比在其他國家更受重視。洛漢在英國受推崇的情形，更可由至十九世紀中期，《真理之書》中的作品已有三分之二皆收藏於英國的事實來

19　Sen and Fun Richardson, *An Account of Some of the Statues, Bas-reliefs, Drawings and Pictures in Italy, with Remarks*（London: Printed for J. Knapton at the Crown in St. Paul's Church-Yard, 1722）, pp. 186-187.

印證。[20]

　　此外，英國風景審美觀的形成，亦受到自十八世紀以來的重要美學論述影響。1753年霍加斯出版了《美的分析》（*Analysis of Beauty*），提出影響美的要素有「適當」（fitness）、「多樣」（variety）、「統一」（uniformity）、「簡單」（simplicity）、「複雜」（intricacy）及「大量」（quantity）等，並強調波紋的蜿蜒線條能產生靈活動感，能吸引觀者注意。[21]其實，對美的概念自古即有所區分，蘇格拉底已將美區分為二種：一是美本身；一是為達某目的而顯現出的美。此後各世紀，其他很多區分美的概念也紛紛被提出，至十七世紀末，發展的步調加快。在十八世紀間，所提出的各種美的概念中，最重要的有二：一是蘇格蘭人哈奇生（Francis Hutcheson, 1694-1746）所區分的原本的美與相對的美（primary and relative beauty）；另一是將美區分為自由的美（free beauty）和附屬的美（dependent beauty）。而事實上，在該世紀中有兩種其他概念：「如畫的」和「崇高的」（sublime），開始與美對立。[22]

20 Deborah Howard, "Some Eighteenth-Century English Followers of Claude," *The Burlington Magazine*, vol. 111, no. 801（Dec. 1969）, pp. 726-733; Claire Pace, "Claude the Enchanted: Interpretations of Claude in England in the earlier Nineteenth-Century," *The Burlington Magazine*, vol. 111, no. 801（Dec. 1969）, pp. 733-740.

21 William Hogarth, *The Analysis of Beauty: Written with a View of Fixing the Fluctuating Ideas of Taste*, ed. Ronald Paulson（New Haven and London: Yale University Press, 1997）.

22 Władysław Tatarkiewicz, *A History of Six Ideas: An Essay in Aesthetics*, trans. Christopher Kasparek, pp. 141-142.

　　「崇高的」概念在古代的修辭學中便已成形，此字自十六世紀以來被用於形容宏偉及令人激昂的寫作；而在十七世紀崇高的概念亦開始被帶入美學中探討，主因是由冒名的朗吉弩斯（Dionysius Cassius Longinus）以希臘文所寫的《論崇高》（Περὶ ὕψους）一書，於1672年被翻譯且詮釋後廣為流行，尤其在英國。[23] 在英國，於十八世紀初，艾迪生（Joseph Addison, 1672-1719）將「美與崇高」（the beautiful and the sublime）視為同是引發想像的性質，它們成為啟蒙時期英國美學的普遍公式，在那個世紀，幾乎沒有哪位美學家不探討崇高，崇高在當時開始占有美學思想的中堅地位。[24]

　　更重要的是，柏克（Edmund Burke, 1729-1797）於1756年所完成的《論崇高與美之根源》（*A Philosophical Enquiry into the Origin of our Ideas of the Sublime and Beautiful*）一書，以崇高與美為主標題，且將它們並列為美學的兩個範疇。柏克以心理學的角度切入，認為愛與恨是人類最強烈的兩種感情，美的感覺是由那些令人愉悅的事物所引起，而崇高則是由那些令人反感的事物所引發，它們有顯著的對比。柏克在該書中界定「美的」特質是「小的」（small）、「平滑的」（smooth）、「光滑的」（polished）、「漸進變化」（gradual variation）、「細緻的」（delicate）、「清晰的」（clear）與「明亮的」（light），會令人有「愉悅」（pleasure）

23 Jeremy Black and Roy Porter ed., *A Dictionary of Eighteenth-Century History*（London, 2001）, p. 706; Władysław Tatarkiewicz, *A History of Six Ideas: An Essay in Aesthetics*, trans. Christopher Kasparek, pp. 171-173.

24 Władysław Tatarkiewicz, *A History of Six Ideas: An Essay in Aesthetics*, trans. Christopher Kasparek, pp. 171-173.

的感覺；而定義「崇高的」特質是「廣大的」（vast）、「崎嶇的」（rugged）、「粗糙的」（rough）、「陰暗的」（dark）、「模糊的」（obscure）、「結實的」（solid）與「無限的」（infinite），會喚起「恐怖」（terror）、「畏懼」（fear）及「痛苦」（pain）的感覺。

　　柏克此書廣受重視，至1767年約十年間共發行了五版。柏克主要教導人們去確認自然的特質，由此獲得正確的審美能力。當時對風景畫風格的判別主要分兩種相異類型，皆以十七世紀活躍於羅馬地區的藝術家作品為界定，洛漢的畫作被視為美的典型，而羅薩擅長描繪荒野景色則被視為是崇高的範例。在英國柏克的書是美學的經典，他的方法與英國的經驗主義及社會文化優秀分子的思潮是相符合的，他的美學思想廣泛影響當時的知識分子。他企圖將視覺藝術奠基於人類激情的理論，他「美的」和「崇高的」的理論皆引自主觀的而非客觀的判斷標準，成為浪漫主義的中心觀點，其中「崇高的」美感在十八世紀逐漸被視為是藝術傑作的真正動力。由十八世紀末至十九世紀間，很多英國風景畫家於他們的中、晚期時常深受柏克「崇高的」觀念激發，如泰納、康斯塔伯、寇克斯和林內爾等人；然而在他們早期的創作，除常受洛漢優美的風格影響外，亦常受到當時正流行的另一種「如畫的」美學思潮所刺激。[25]

　　當時柏克並沒對「如畫的」類型加以定義，此類美學在十八世紀初期開始興起，最初是指任何適合於繪畫之對象，並不特別指風景。直到十八世紀末「如畫的」美學理論才被重視與爭論，

25　John Gage, "Turner and the Picturesque-I," *The Burlington Magazine*, vol. 107, no. 742（Jan., 1965）, pp. 18-19.

這種新的審美觀最初出現於風景花園與旅遊方面，當時對此理論最有貢獻的三位作者是吉爾平、普瑞斯（Uvedale Price, 1747-1829）和奈特（Richard Payne Knight, 1750-1824）。吉爾平關注的是「如畫的」觀點如何運用於旅遊與觀賞自然，而其他兩位較關心於風景花園的設計。約出現於1720年的英國花園（English Garden）對浪漫主義畫家的觀念有所影響，因此時英國花園呈現出對自然的一種理想的觀點，主張讓植物自然生長，取代受幾何對稱限制的十七世紀法國巴洛克花園。當時英國著名的花園設計家有肯特（William Kent, 1685-1748）、布里奇曼（Charles Bridgeman, 1690-1738）和波普，他們常根據洛漢浪漫的理想風景畫設計花園。在1750年代，不僅華爾波爾倡導哥德復古風格、柏克提出崇高的論述，並且章伯斯（William Chambers, 1723-1796）出版《中國人的素描、建築、家具、習慣、機器和用具》（*The Drawings, Buildings, Furniture, Habits, Machines and Utensils of the Chinese*）一書，此後英國花園的趣味明顯傾向異國的和中世紀的風味。26

　　至於旅遊方面，英國人除前往歐陸旅遊，至十八世紀中期亦開始旅遊本土較荒野地區，例如觀賞湖泊、山區、岩石、急流等。格瑞（Thomas Gray, 1716-1771）和華爾波爾是兩位較早尋訪「如畫的」旅遊者。他們皆曾於1739年到歐陸旅遊，皆對法國查爾特勒斯山區（Grande Chartreuse）如畫的景色頗為讚嘆。1765年格瑞旅遊蘇格蘭，對令人心醉神迷的高地頗為讚美，四年後又稱讚所尋訪的大湖區（Lake District）及凱瑟克（Keswick）等

26　Norbert Wolf, *Romanticism*, pp. 8-10.

地。布朗（Dr. John Brown）亦是最早尋訪如畫風景的旅遊者之一，他於1753年左右曾說：「凱瑟克的完美包含三種狀況，優美（Beauty）、恐怖（Horror）、無限（Immensity），但是這三種完美的整合觀點，……是需要結合洛漢、羅薩和普桑的力量。」[27]

其中大湖區是當時旅遊者尋訪如畫風景的主要地區之一，在1750年代至1770年代間，即有多位旅遊者出版詩文描繪大湖區如畫的景致。另外，由威斯特（Thomas West）於1788年出版的《大湖區指南——獻給風景愛好者》（*A guide to the Lakes, dedicated to lovers of landscape scenery*），至1799年已出版了第七版，可想見此地區在十八世紀末受歡迎的程度。[28]除大湖區外，自1770年代起亦有不少介紹其他如畫地區的旅遊書出版，[29]直至1820年代「如畫的」這字還常常是當時出版書籍或畫冊上的標題。[30]通常喜愛至如畫風景區的旅遊者，若自己不會速寫，會找一位畫家或製圖者隨行；此外，還有些旅遊者則是購買他們旅遊地的素描或版畫，因此描繪如畫的荒野山區或大湖區風景成為興盛的事業。十八世紀後半期，很多風景畫家皆受到「如畫的」美學感染，因而亦發展出尋訪如畫的風景旅遊習慣。山區風景成為地形畫家的主

27 這是布朗寫給George Lyttelton（1709-1773）的信中對凱瑟克美景的解釋，引自Peter Bicknell, *Beauty, Horror and Immensity: Picturesque Landscape in Britain 1750-1850*, exh. cat., p. xi.

28 例如William Bellers, John Brown, John Dalton, Thomas Gray, W. Gilpin, Hutchinson等皆有描寫大湖區的詩文。

29 例如Joseph Cradock於1770年出版*Letters from Snowdon*，又於1777年出版了*An Account of Some of the Most Romantic Parts of North Wales*.

30 Eric Shanes, *Turner's Picturesque Views in England and Wales*（New York: Harper & Row, Publisher, 1979）, p. 11.

要興趣，他們將自然重新加以組合，改變成理想的如畫的風景，事實上他們是以洛漢、羅薩和普桑的風格重新增減或編排實景。

　　對尋求如畫的風景最有貢獻的旅遊者是吉爾平，他以數十年的時間在英國國內觀察旅遊和速寫風景，他亦藉著以新的視野觀賞大湖區、荒野及多山區來培養敏感度和審美觀。他是最早對浪漫風景提出評論的美學家之一，當時「浪漫的」與「如畫的」觀點是相關連的。[31] 吉爾平早於1748年出版的《科漢花園的對話》（*A Dialogue upon the Gardens of the Right Honourable the Lord Viscount Cobham at Stow*）一書中就提出「如畫的」這字，這是「如畫的」首次被特別用於指風景。接著吉爾平於1752年，寫他父親的傳記《吉爾平傳》（*Life of Bernard Gilpin*）時又再次用此字，他早年即以畫家的眼光看風景。[32] 另外，吉爾平於1768年首次解釋「如畫的」這語詞的意義，是指「表達一種特別的美，它在畫中是令人愉悅的。」[33] 他自1769年即開始騎著馬旅遊了英格蘭、威爾斯和蘇格蘭的各處鄉間，歷經八年找尋「如畫的」景色，[34] 他以文字和速寫插圖記錄所見的自然景觀。在好友梅遜（William

31　Michael Rosenthal, *British Landscape Painting*（Oxford: Phaidon Press Limited, 1982）, pp. 61-62; Carl Paul Barbier, *William Gilpin*, p. 108.

32　Carl Paul Barbier, *William Gilpin*, pp. 108, 110. 有關吉爾平「如畫的」理論在 Barbier此書中有詳細說明，見該書頁98-147。*A Dialogue upon the Gardens of the Right Honourable the Lord Viscount Cobham at Stow*此書名於1749年和1751年曾修改。

33　"a term expressive of that peculiar kind of beauty, which is agreeable in a picture" William Gilpin, *An Essay upon Prints*（London: printed for J. Robson, 1768）, p. 2.

34　吉爾平曾到Essex, Suffolk, South Wales, the Wye Valley, North Wales, the Lakes 及the Highlands等地旅遊。

Mason）、華爾波爾及格瑞的鼓勵下，於 1782 年出版了《懷河與南威爾斯的觀察》（*Observations on the River Wye and Several Parts of South Wales*），接著還速寫及記錄數處旅遊地。

　　另外，他於 1792 年出版的《三篇論文：如畫的美；如畫的旅遊；速寫風景》一書中，更進一步對「如畫的」概念提出詳細定義。在第一篇〈如畫的美〉，他不僅強調「粗糙」（roughness）是「如畫的」與「美的」最大差異，且說明「如畫的」風景是由個人喜好及美學特點所組合，其有很多特質，包括「粗糙」、「崎嶇」（ruggedness）、「多樣」（variety）、「不規則」（irregularity），並說明粗糙的物體或表面，會產生豐富的明暗效果及色彩。[35]吉爾平「如畫的」特質中「粗糙」和「崎嶇」二項，其實完全重複了柏克「崇高的」兩項特質。在當時論述繪畫，「如畫的」是任何主題皆須強調的最主要特色，而「崇高的」與「如畫的」之間的差異從未被清楚界定，「崇高的」時常被視為是「如畫的」一種類型。「崇高的」及「如畫的」美學思潮在浪漫時期皆頗盛行，雖「如畫的」較強調多樣性與不規則，而「崇高的」較強調廣大無垠與陰暗模糊，但因兩者有某些共通特質，故當時很多畫家的風格是由「如畫的」發展至「崇高的」。

　　很可惜因吉爾平並不專長於美學理論，他並未如柏克一樣嘗試去探討引起「如畫的」效果的原因，且無足夠能力去分析與論證「如畫的」到底是「美的」一種類型或是不同類型，故對「如畫的」論述出現矛盾。另外，他又提出一個混雜的名詞「如畫的

35　William Gilpin, *Three Essays: on Pictureque Beauty; on Pictursque Travel; and on Sketching Landscape*（London: R. Blamire, second edition, 1794）, pp. 6-7, 19-28.

美」（Picturesque Beauty），但並無列舉說明什麼是「如畫的美」，僅是用一個藝術名詞去定義自然中的一種特質，將自然與藝術混淆了，故受到一些學者的批評。[36] 儘管如此，英國「如畫的」觀點主要還是奠基於吉爾平，因他「如畫的」觀念早於1740年代就形成，且數十年來其主要觀點並未被改變。「粗糙」即是吉爾平畫作的特色，他將「如畫的」這字由抽象的理念轉而實踐於他的創作上，且用來描繪自然真實的景物。[37]

當吉爾平於1776年完成《三篇論文》中第一篇〈如畫的美〉草稿時，雷諾茲看完後曾提出反對看法，但於1791年吉爾平修訂後又請雷諾茲過目，此時他已轉而稱讚「如畫的」一些要素，故取消原先的反對觀點。[38] 雷諾茲自1768年擔任皇家藝術學院第一位院長以來，約二十年間他的演講論述皆強調宏偉風格（the grand style）。在1778年的演講中，他還批評那些觀念模糊且忽視古典藝術法則的畫作，這無非是給當時浪漫主義的先驅者潑了一盆冷水。但十年後，在1788年第十四篇講稿中，他已轉向欣賞較簡單和更直接的風格，反而主張個人對自然觀察的重要性。其實，他早在1786年第十三篇演講中，已說明「多樣和複雜」

36 Carl Paul Barbier, *William Gilpin*, pp. 98-100. 除Barbie外，對吉爾平評論較特殊的還有 Walker J. Hipple, *The Beautiful, the Sublime, & the Picturesque in Eighteenth-Century British Aesthetic Theory*（Carbondale: The Sourhern Illinois Univ. Press, 1957）及 J. F. A. Roberts, *William Gilpin on Picturesque Beauty*（Cambridge, Printed for Private Circulation at the University Press, 1944）二書。

37 Carl Paul Barbier, *William Gilpin*, pp. 98, 105, 111.

38 William D. Templeman, "Sir Joshua Reynolds on the Picturesque," *Modern Language Notes*, vol. 47, no. 7（1932）, pp. 446-448.

（Variety and intricacy）對其他藝術是一種美，對建築亦是，故倡導建築中可嘗試避開「規則」（regularity）。因「多樣和複雜」與「不規則」皆是如畫的美學重要原則，故由雷諾茲晚年觀點的轉變，正透露出英國十八世紀末「如畫的」美學觀點盛行的事實，甚至在較固守古典主義的學院中也受此影響。

　　有關「如畫的」理論，雖於半世紀後才由普瑞斯和奈特二人來闡釋，但他們所界定「如畫的」特質，基本上還是根據吉爾平的觀點。「如畫的」理論在普瑞斯1794年出版的《論如畫的──與崇高的、美的比較》（*An Essay on the Picturesque, as compared with the Sublime and the Beautiful: and on the Use of Studying Pictures for the Purpose of Improving Real Landscape*）一書中，才真正建立起來。普瑞斯認為「如畫的」在之前並未被正確地界定，且未被正確地與柏克「美的」及「崇高的」區分開，亦認為吉爾平對「如畫的」定義太模糊且局限。[39] 他主張最能有效引起「如畫的」美感特質有：「粗糙」（roughness）、「突然的變異」（sudden variation）及「不規則」（irregularity）。[40] 為強調這些特質，他不勝其煩地舉例比較，說明哥德式建築比希臘建築、廢墟比新大廈、驢比馬、公獅比母獅等，具有如畫的美感，還列舉很多可以呈現如畫的對象，例如被暴風雨吹擊破碎的大樹枝幹、老舊茅舍、磨坊、森林野馬、多皺紋的老橡樹或多節瘤的老榆樹、

39　Uvedale Price, *An Essay on the Picturesque, as compared with the Sublime and the Beautiful; and, on the Use of Studying Pictures, for the Purpose of Improving Real Landscape*（London: Printed for J. Robson, 1796, new edition）, pp. 46-48.

40　Uvedale Price, *An Essay on the Picturesque*, pp. 60-61.

乞丐、吉普賽人、穿破爛衣衫等。[41]這些舉例說明，相信對當時畫家拓展如畫的題材是有所影響的。

　　普瑞斯認為如畫的與美的本質是相反，如畫的是「粗糙」、「突然的變異」、「年老衰微的觀念」（ideas of age and even of decay），美的是「平滑」（smoothness）、「漸進的變異」（gradual variation）、「青春清新的觀念」（ideas of youth and freshness）。[42]此外，他還主張如畫的與崇高的雖有些共同特質，但有很多根本重點是不同，且由極不同的諸因素引發。「宏大的向量」（greatness of dimension）是「崇高的」最有力的因素，但「如畫的」則與任何種類的向量無關，然其常常被發現於最小與最大的物體上；而「崇高的」是奠基於「畏懼的和恐怖的原理」（principles of awe and terror），「無限」（infinity）則是引起「崇高的」最有效的因素之一，而「如畫的」特色是「複雜與多樣」（intricacy and variety）。接著，他特別以暴風雨為例，說明「崇高的」與「如畫的」之差異。他認為一致性（uniformity）不僅與崇高的相容，且常是其因素，有如在暴風雨來臨之前大地常是平靜地滿布陰暗；然而「如畫的」則要求更多樣化，其直到恐怖的雷擊，將雲擲到無數高聳的型態，且打開天空的隱密處時才會顯現。[43]他又指出「崇高的」與「如畫的」之最大差異在於，「崇高的」是在莊嚴中脫離「美的愉快」（loveliness of beauty），而「如畫的」則是使其呈現「更迷人」（more captivating）。[44]

41　Uvedale Price, *An Essay on the Picturesque*, pp. 62-76.

42　Uvedale Price, *An Essay on the Picturesque*, pp. 82-83.

43　Uvedale Price, *An Essay on the Picturesque*, pp. 99-101.

44　Uvedale Price, *An Essay on the Picturesque*, p. 103.

　　近人科隆（Charlotte Klonk）認為十八世紀末所流行的「如畫的」最重要特點，是指風景所提供給畫家筆法的多樣性。[45]對普瑞斯而言，如畫的風景最大特色是「複雜與多樣」，他對複雜的定義是指特別而不確定的隱蔽排列，會引起興奮和好奇，而多樣是指對象的形狀、色調、光線、明暗等的種種變化。[46]其實，普瑞斯所強調的多樣性與複雜性，不僅指形狀或筆法方面，還包括色調、光線、明暗等。自然中「天空」變化無窮的雲彩和光線，正具有「不規則」與「多樣和複雜」之「如畫的」特質，很難不引起當時畫家們的注意。

　　步柏克之後塵，普瑞斯亦嘗試解釋自然界中引起「如畫的」因素。他認為根據柏克的看法，「崇高的」是奠基於恐怖的和痛苦的概念，神經比平常「拉緊」（stretching）；而「美的」所引起的情感是愛與自得，神經比平常「放鬆」（relaxing），伴隨著內在的「甜美」（melting）和「沉悶」（languor）。他定義「如畫的」是介於「美的」與「崇高的」之間，其所引起的效果是「好奇」（curiosity），神經既不是被放鬆的，亦不是被猛烈的拉緊所引發，而是與其中之一結合，可糾正美的沉悶或崇高的恐怖。[47]然近人希波（W. J. Hipple）質疑若混合沉悶與緊張，就如無所刺激；[48]而科隆亦認為普瑞斯對「如畫的」說法並不夠清晰，似乎與平常的

45　Charlotte Klonk, *Science and the Perception of Nature*, p. 26.

46　Uvedale Price, *An Essay on the Picturesque*, pp. 25-27.

47　Uvedale Price, *An Essay on the Picturesque*, pp. 103-106.

48　Walter J. Hipple, *The Beautiful, the Sublime, and the Picturesque in Eighteenth-Century British Aesthetic Theory*, quoted in Charlotte Klonk, *Science and the Perception of Nature*, p. 28.

感覺無多大差異。[49]或許普瑞斯原本就界定「如畫的」是介於「美的」與「崇高的」之間，故其引起的感覺是不可能太刺激。

　　奈特是普瑞斯的朋友，比普瑞斯年輕三歲，他們的興趣相近。奈特最喜愛的畫家是洛漢，買了超過一百幅洛漢的素描作品。他在1794年亦寫了一首詩〈風景〉（"The Landscape"），與普瑞斯《論如畫的——與崇高的、美的比較》的論點相似。兩者皆呼籲風景花園應依「如畫的」觀點改革，皆譴責當時由布朗（Lancelot Brown, 1715-1783）及其跟隨者所設計的機械式花園。奈特認為風景花園應具有與羅薩的畫類似的特質，例如粗糙的前景、長滿野草、崎嶇的岩石、處處有小瀑布和峽谷；而在建築上亦強調不規則，主張混合哥德式和古典式的元素。[50]奈特和普瑞斯後來觀念有所差異，奈特認為普瑞斯對五官的感覺區別不夠清晰。奈特主張美感經驗是知覺，並非與所有感覺器官相關，知覺（perception）與感覺（sensation）是不同的，前者以心為主導，後者是感官的印象。他強調很多景物若混合多種感覺，必同時引起愉快與厭惡。例如一種感覺愉快，但另一種感覺厭惡；或多種感覺愉快，但卻與理解或想像衝突。[51]他主張「如畫的」經驗「只是

49 Charlotte Klonk, *Science and the Perception of Nature*, pp. 28-29.

50 Stephanie Wiles, "The Picturesque Landscape," *Gainsborough to Ruskin: British Landscape Drawings & Watercolors from the Morgan Library*, exh. cat., ed. Cara D. Denison, Evelyn J. Phimister and S. Wiles（New York: The Pierpont Morgan Library, 1994）, p. 29.

51 Richard P. Knight, *The Landscape: A Didactic Poem*（London, 1795, 2nd ed.）, pp. 18-19; Richard P. Knight, *An Analytical Inquiry into the Principles of Taste*（London: Printed for T. Payne, Mews Gate and J. White, 1805）, pp. 70-71.

一種全然屬於視覺的美，或由視覺所引導的想像」。[52]

在1805年奈特為顯現對感覺的了解更有系統，寫了《探究品味原則》（Analytical Inquiry into the Principles of Taste），書中涵蓋了相當多哲學的領域。他認為柏克和普瑞斯太強調感覺印象且他們的解釋太局限，並批評學院法則太僵化，在繪畫上他重視色彩、光和陰影。[53]奈特主張「如畫的」最重要之處乃在於光線與色彩的價值，這觀念預示了具象形體的瓦解及強調色彩的效果。不久之後，泰納將此觀念極致地實踐在他具浪漫風格的油畫和水彩畫上。[54]奈特亦指出穿破爛衣服、頭髮散亂且外表粗野的吉普賽人、女乞丐等通常是具有如畫的特質。[55]

由柏克、吉爾平、普瑞斯到奈特各自提出他們論點的這幾十年間，「崇高的」事實上是被視為是「如畫的」重要成分。經由柏克，愛好如畫的旅遊者很快就熟悉崇高的觀點，至歐陸旅遊的英國紳士們已開始目睹到阿爾卑斯山的險境，而地形畫家的畫作中有時亦呈現出強烈的崇高元素。[56]雖然吉爾平、普瑞斯、奈特對

52 "the picturesque is merely that kind of beauty which belongs exclusively to the sense of vision; or to the imagination, guided by that sense" Uvedale Price, *Essays on the Picturesque, as compared with the Sublime and the Beautiful; and, on the Use of Studying Pictures, for the Purpose of Improving Real Landscape*（London: Printed for J. Mawman, 1810）, p. 397; Richard P. Knight, *The Landscape: A Didactic Poem*, p. 19.

53 Stephanie Wiles, "The Picturesque Landscape," p. 30.

54 David B. Brown, *Oil Sketches from Nature*, pp. 64-65.

55 Richard P. Knight, *An Analytical Inquiry into the Principles of Taste*, p. 152.

56 例如P. J. de Loutherbourg, James Ward, John Martin等畫家的作品。Peter Bicknell, *Beauty, Horror and Immensity: Picturesque Landscape in Britain, 1750-*

「如畫的」定義略有不同，但由他們三人的著述在 1790 年代至
1840 年代一再地再版，可反映出「如畫的」觀念對當時英國人的
思想應有不小影響。此時期，不僅是造園者、建築師，還有旅遊
者和風景畫家都致力於捕捉「如畫的」美感經驗。例如年輕的格
爾丁和泰納當時正專注於臨摹如畫風格的代表者之一約翰‧寇任
斯的畫作，寇任斯曾數次由巴黎經阿爾卑斯山（Alps）到義大利
旅遊，其中 1776 年是與奈特同遊。又當時倫敦著名的繪畫教師約
翰‧瓦利雖教學生到戶外去寫生，但同時他亦強調需依洛漢的原
則重新對風景加以修改，即是將自然構思成為「如畫的」。另
外，穆爾雷迪、林內爾、凱爾科特（Augustus Callcott, 1779-
1884）、戴拉莫特（William Delamotte, 1775-1863）等畫家，於十
九世紀初期皆曾努力到戶外去描繪「如畫的」自然。[57]

第二節　戶外速寫流行

當時的美學家在倡導「崇高的」與「如畫的」美學觀點時，
實亦同時扮演了推動戶外速寫的重要角色。例如吉爾平《三篇論
文》中除〈如畫的美〉與〈如畫的旅遊〉外，還有一篇〈速寫風
景〉，即呼籲人們到戶外去接觸自然，去觀察及認識變化無窮的
自然。吉爾平除強調「如畫的」美學觀，亦非常重視速寫作品，
他發現「自由粗放的筆觸是宜人的」。[58]在 1802 年給包蒙爵士（Sir

1850, pp. xiii-xiv.

57　David Blayney Brown, *Oil Sketches from Nature*, p. 65.

58　"A free, bold touch is in itself pleasing." William Gilpin, *Three Essays*, p. 17.

George Beaumont, 1753-1827）的信中，強調他最喜歡可以立即完成的小幅速寫作品，認為快速速寫可保留原來的創作觀念，反之，經過精心修飾後的完成作品則很不自然。他重視戶外速寫的新評價，影響當時大眾對速寫的觀感。[59] 另外，當時佛謝利（Henry Fuseli, 1741-1825）在評論普瑞斯的《論如畫的——與崇高的、美的比較》時，亦主張速寫作品比後來完成的作品更是「如畫的」。[60] 還有，奈特亦指出速寫作品比完成作品具有更顯著的心手交合之感，速寫作品隨意而不清晰的構圖、粗糙的畫面處理、光線和陰影強烈的對比等，皆具有他所讚賞「如畫的」特質。[61] 至於泰納早期速寫旅遊的作品特色即與「如畫的」觀念相近，更有趣的是他強調光與色彩的觀念亦與奈特相似。

　　1768 年皇家藝術學院成立時，風景畫被分為三類：歷史的、田園的、地形的。在學院裡歷史的和田園的風景畫被視為是正規的，然大都是作為人物畫的背景。至於地形的風景畫則被視為是繪圖員為營生而畫的，主要是為記錄特別的地點、建築物，及軍事要地，常是作為版畫的藍本。當時戶外寫生漸被視為是上流社會的旅遊紀錄或娛樂品，因此英國國內專業畫家漸被僱用來描繪鄉間風景和旅遊景點。很多傑出畫家因至各地區鄉間旅遊，受到一些自然景觀的刺激，將他們由原本地形畫畫家的觀點，往前推

59 "William Gilpin to Sir George Beaumont, 16 June 1802"（Pierpont Morgan Library), quoted in Carl Paul Barbier, *William Gilpin*, pp. 105-106.

60 E. Mason, *The Mind of Henry Fuseli*（1951), p. 175, quoted in John Gage, "Turner and the Picturesque-II," *Burlington Magazine*, vol. 107, no. 743（Feb., 1965), p. 79, note 35.

61 David B. Brown, *Oil Sketches from Nature*, pp. 64-65.

至自然風景本身，且轉向浪漫的觀點。較著名的除了吉爾平在大湖區及其他荒野山區畫了很多速寫外，泰納亦因在1790年代及1800年代初期前往英國各地旅遊而受到很大刺激。另外，威爾斯山區的景致也激發了這時期很多畫家，除泰納外，還有威爾遜、科里奧斯‧瓦利及克里斯托（Joshua Cristall, 1768-1847）、寇克斯等。

　　毫無爭論的，十七世紀中期羅馬已是一戶外速寫的主要城市，而英國最早嘗試戶外寫生的大都是曾旅遊至義大利的畫家們。早在1740年代及1750年代當亞歷山大‧寇任斯、雷諾茲分別在羅馬時，維爾內即推薦他們至戶外直接速寫自然，故他們回國後即著力於創導戶外速寫，寇任斯尤其重視天空速寫。另外，威爾遜於1750年代亦在羅馬學到戶外油畫速寫練習，回國後他雖較鼓勵學生素描，但亦將戶外速寫介紹給法令頓（Joseph Farington, 1747-1821）和瓊斯（Thomas Jones, 1742-1803）。瓊斯於1763年至1765年跟隨威爾遜學習，開始在厚紙上以油彩速寫自然以自娛，曾於1772年在他家陽台畫了數幅寬廣的天空景色。他後來於1776年亦前往義大利，停留至1783年，這期間他在羅馬與那不勒斯更勤於創作戶外油畫速寫。[62]英國因陸續有畫家前往羅馬旅遊或學習，而通常他們回國後亦將此戶外速寫的方式傳播出去，故更促使戶外油畫速寫能在英國逐漸成為一種普遍的練習方法，對英國風景畫的發展有重要影響。

62 Philip Conisbee, Sarah Faunce, and Jeremy Strick, with Peter Galassi, *In the Light of Italy: Corot and Early Open-Air Painting*, pp. 118-125; David Blayney Brown, *Oil Sketches from Nature: Turner and his Contemporaries* (London: Tale Gallery, 1991), pp. 10-12, 42-43.

　　法國畫家雖比英國畫家更早熱中於戶外寫生，然十八世紀末期英國畫家與法國畫家不同之處是他們較不受傳統理論的束縛，他們強調呈現真實的自然，因而致力於縮減戶外寫生與完成作品之間的差距。從1790年代以來，在皇家美術院的展覽目錄中，經常可見以「自然速寫」（*Sketch from Nature*）與「自然習作」（*Study from Nature*）為主題的作品。這些作品大都是在戶外以鉛筆淡色速寫，然後經過在畫室加上色彩才算完成。然而從十九世紀初開始，很多畫家則直接在戶外速寫且著色（sketching in colour）。[63]速寫通常指快速捕捉景物形象的草圖或略圖，習作通常指為正式畫作而預先練習的速寫或素描，戶外速寫亦常是作為習作。至1810年代，至戶外創作已成為英國風景畫的主要方法，比歐洲其他國家更為盛行。此時畫家為呈現更真實複雜的自然，尤其是那瞬間變化的天空、雲和光線，故強調在戶外當場上色。

　　英國風景畫中的大自然，由十八世紀中期理想主觀的自然，發展成十九世紀初期真實客觀的自然，這與畫家由畫室內的創作漸轉為戶外創作有密切關連。此時期英國戶外創作盛行的事實，可由下列四種現象明顯看出：

　　一、1760年代以來，畫家至戶外寫生或速寫的例子及作品漸多。除由1790年代以來皇家美術院的展出目錄中，可看出以速寫自然為主題的作品逐漸增多外，最具體有趣的是出現不少畫家畫其他畫家正在戶外寫生的情景。例如1765年法令頓畫威爾遜於摩爾公園（Moor Park）寫生，又赫恩（Thomas Hearne, 1744-1817）於1777年亦畫了法令頓與包蒙爵士於羅荳瀑布（Lodore Falls）用

63　Charlotte Klonk, *Science and the Perception of Nature*, pp. 106-107.

畫架寫生。[64]

　　二、強調戶外寫生的教學風氣漸盛。例如約翰‧瓦利，在當時是成功風景畫家且是極受歡迎的老師，他即鼓勵學生「到自然尋找一切」（go to nature for everything），這理念影響了當時年輕一代的畫家。於1805年至1809年間，他曾帶著學生漢特（William Henry Hunt, 1790-1864）和林內爾，到泰晤士河邊的崔肯罕（Twickenham）附近以油畫速寫自然和研究自然的結構。寇克斯、帕麥爾、牛津的泰納（William Turner of Oxford, 1789-1862）亦曾於這期間向瓦利學畫。[65]史密斯（John Raphael Smith, 1752-1812）亦於十九世紀初期曾帶他的學生們至泰晤士河畔寫生。[66]另外，較不尋常的是蒙羅醫生，他在1793-4年搬至艾德費（Adelphi）之後，成立一個不很正式的蒙羅學院（Monro Academy），會先讓那些跟隨他的畫家，如泰納、格爾丁及柯特曼（John Sell Cotman, 1782-1842）先在學院臨仿他收藏的名作，等他們獲得足夠知識後，再帶他們至戶外去速寫。[67]

　　三、主張戶外速寫或速寫的協會或畫派漸多。首先是1799年在倫敦，由蒙羅醫生周圍的年輕畫家組成的「速寫協會」（The Sketching Society），以格爾丁為首，還有約翰‧瓦利的老師法蘭西亞（Louis Francia, 1772-1839）和其他五位年輕畫家，柯特曼在格爾丁於1801年搬至巴黎前加入此協會。此協會的目標是建立一

64　David B. Brown, *Oil Sketches from Nature*, p. 12.

65　David B. Brown, *Oil Sketches from Nature*, pp. 21-22, 64-65.

66　John Gage, *A Decade of English Naturalism 1810-1820*, exh. cat., p. 12; Lawrence Gowing, *Painting from Nature*, p. 38.

67　Charlotte Klonk, *Science and the Perception of Nature*, pp. 110-113.

個英國歷史風景畫派（a school of historical landscape painting），
他們夏天會至倫敦郊區速寫自然，在冬天每星期選一天由晚上六
點或七點到十點輪流在會員家聚會，由主持者選一主題，通常是
從文學著作中具有詩意的文句，會後主持人保有會員當晚所畫的
作品，柯特曼就擁有很多會員的畫作。[68] 第二個協會稱「柯特曼素
描協會」（Cotman's Drawing Society）由柯特曼於1803年重組，
約翰・瓦利和克里斯托加入，此協會於柯特曼在1804年前往約克
郡（Yorkshire）後就不再有活動。第三個協會於1808年由史蒂文
斯（Francis Stevens）和夏隆兄弟（John James Chalon, 1778-1854
& Alfred Edward Chalon）所促成，稱「夏隆速寫協會」（Chalon
Sketching Society）。此協會會員在夏天會到戶外旅遊速寫，在11
月至5月間，每星期三晚上聚會討論和彼此互相評論畫作，原先
以詩文為主題，後來以激發想像力為主題，此協會維持至1851
年，會員還包括牛津的泰納、瓦利兄弟及克里斯托。[69]

　　這三個協會的會員是有重疊的，且運作方式相似，皆是每週
選一天晚上輪流在會員家舉行，由主人提供創作材料及主題，結
束時由主人準備晚餐，這些作品大都只是鉛筆畫和單色水彩。這
些協會和蒙羅學院最大差異是，他們強調具想像力的創作而非臨
摹他人作品，而且他們彼此互相評論作品並非僅聽一人指導。[70] 除
晚上聚在室內創作速寫或素描，前兩個協會為期較短，並未強調

68　Jane Munro, *British Landscape Watercolours 1750-1850*（London: The Herbert
　　Press, 1994）, p. 100.

69　有關此協會的介紹，可參考 Jean Hamilton, *The Sketching Society 1799-1851*
　　（London: Victoria and Albert Museum, 1971）.

70　Evelyn J. Phimister, "The Development of the English Watercolor," pp. 14-15.

戶外速寫，夏隆速寫協會則特別利用夏天至戶外創作速寫。

　　除這三個協會外，當時還有幾個性質相似且特別強調戶外速寫的繪畫團體。第一個是諾威克藝術家協會（Norwich Society of Artists），此協會由科羅姆（John Crome, 1768-1821）於1803年組成，1821年由柯特曼接任主席，此協會以畫英格蘭東部諾福克（Norfolk）的風景為主，大多數會員是當地風景畫家。主要的第一代會員包括科羅姆、柯特曼、列柏克（Robert Ladbroke, 1769-1842）、狄克森（Robert Dixon, 1780-1815）、塞特（John Thirtle, 1777-1839）等人。此協會從創立至1833年為其最重要的階段，其畫風除部分受荷蘭風景畫影響外，主要的特色在於他們努力將戶外速寫自然的清新效果，在畫室轉換到完成畫作上。他們雖無發展出共通的風格，但透過晚上的聚會、展覽和速寫聚會，彼此也互相影響。至於為何在諾威克會發展出此畫家團體並無明顯理由，因當時此地區並不比利物浦（Liverpool）、布里斯托（Bristol）或其他城市富裕，顯然諾威克獨特之處在於當時科羅姆與柯特曼兩位著名風景畫家皆選擇居住此地。[71]

　　此外，還有1810年代組成的肯辛頓畫派（Kensington School）及布里斯托協會（Bristol Society）。肯辛頓畫派以住在倫敦地區畫家為主，主要包括林內爾、穆爾雷迪、凱爾科特（Augustus Callcott, 1779-1884）等畫家，還有來拜訪他們或住在鄰近的畫家。藉著這些畫家使得約翰・瓦利「到自然尋找一切」的教導得以持續，且得以激發其他地區的畫家。布里斯托協會是由伯德

71 Andrew Hemingway, *The Norwich School of Painters 1803-1833*（Oxford: Phaidon Press Limited, 1979）, pp. 8, 79-80.

（Edward Bird, 1772-1819）及其周圍畫家組成，會員則將白天於附近列森林（Leigh Woods）及亞芬峽谷（Avon Gorge）直接速寫自然的作品或靈感，於晚上聚集時創作出具想像力的單色素描。丹比（Francis Danby, 1793-1861）曾於1819年至1824年加入此協會，且成為此協會的領導者。

四、倡導觀察自然的戶外速寫繪畫論述漸多。例如1792年吉爾平《三篇論文》中第三篇〈速寫風景〉，則主要說明如何速寫自然，包括如何觀察、取景、構圖、用色，及如何畫前景、中景、透視等。他摒棄以理想風格入畫的傳統方式，他認為速寫藝術對於探尋如畫風景的旅遊者而言，就如書寫藝術對於學者。認為光線要有漸層的陰影效果，而天空需與風景結合為一。[72]更早約於1775年，歐瑞姆（William Oram, 1712-1784）亦寫了《風景畫色彩藝術的感覺與觀察》（*Precepts and Observations on the Art of Colouring in Landscape Painting*），此書強調畫家應在不同時辰至戶外觀察自然、光線和天空。[73]十八世紀末至十九世紀前半期還有很多風景畫論皆建立在呼籲戶外速寫的觀點上，其中有不少討論速寫天空的重要性及其方法，有關這時期的天空論述將於第三章中詳論。

另外，在十九世紀初期瓦利兩兄弟及其社交圈的畫家就曾對戶外寫生提出兩點修正：一、在寫生地點用色彩速寫，而不是僅以鉛筆畫輪廓；二、將戶外寫生作品的地位提升為值得參展的作

72 William Gilpin, *Three Essays*, pp. 75-77.

73 歐瑞姆此書遲至1810年才出版。William Oram, *Precepts and Observations on the Art of Colouring in Landscape Painting*（London: Richard Tayor and Co. Shoe Lane, 1810）.

品。他們給予自然界的多樣現象和風景瞬間變化的外貌一種新的評價，這對英國風景畫有深遠的影響。[74]瓦利兄弟及其周遭的畫家，早先除他們兩兄弟外，還包括穆爾雷迪、林內爾、牛津的泰納、漢特等人。他們成為十九世紀初倫敦畫家的重心，他們參加了大多數正式或不正式的畫家集會，從「蒙羅學院」到「速寫協會」和「水彩畫家學會」。幾乎所有後來以清新氣氛著名的風景畫家皆曾受瓦利兄弟及其社交圈畫家影響，例如德・溫特、寇克斯和路易士（George Robert Lewis, 1782-1871）等。

由於戶外寫生成為英國十九世紀初期所流行的繪畫方法，因而畫家有更多機會使用水彩，無形中亦助長水彩畫的盛行。又畫家因常至戶外寫生，很自然會隨時觀察到變幻無常的天空景象，而且天空是風景畫的光線來源，以致當時很多畫家漸重視天空的描繪，天空習作也就大量出爐。而天空習作與天空畫論的突增，以及瓦利兄弟主張當場上色彩，皆與英國當時水彩畫的興盛有關，因英國比其他歐陸國家更重視水彩畫，其在十八世紀末水彩畫已興起，且盛行於十九世紀前半期。

第三節　水彩畫興盛

1768年皇家美術院剛成立時，水彩畫仍被視為是素描（drawings）。當時每年展覽的項目包括繪畫（指油畫）、雕刻及設計，並不包括水彩畫。雖然在十九世紀限制降低，但直到1943

74　Charlotte Klonk, *Science and the Perception of Nature*, pp. 101-102.

年水彩畫家才可正式成為學院的會員。[75]十八世紀末除皇家美術院外，私人收藏亦提供畫家一個學習的途徑。當時倫敦大收藏家蒙羅醫生即對英國水彩畫的推展有所貢獻，他本身是業餘畫家，父親亦是醫生，在世時已擁有可觀的收藏。由法令頓1793年到1821年的日記，我們可知蒙羅醫生積極贊助同時代的畫家。他曾買兩幅法令頓的作品，和八十幅根茲巴羅的作品，法令頓認為蒙羅是他看過收藏當代水彩畫最多者。蒙羅於1793年開始於他家設立蒙羅學院，請一些年輕畫家於冬天晚上到他家臨摹他的收藏品，泰納於1794年或1795年開始和格爾丁在那裡工作了三、四年，格爾丁負責畫輪廓，泰納負責水彩上色。蒙羅是約翰・寇任斯晚年神經失調的治療醫師，擁有不少寇任斯的作品。透過蒙羅學院，當時年輕一代的水彩畫家由泰納和格爾丁帶領，頗受約翰・寇任斯詩意水彩畫的影響。蒙羅學院除了泰納和格爾丁參與外，還有法蘭西亞、柯特曼及瓦利兩兄弟，後來德・溫特、林內爾、漢特亦加入。此外，蒙羅亦曾請畫家到他在菲券姆（Fetcham）、薩里（Surrey）及牧雪（Bushey）等地的別墅去速寫自然。[76]由蒙羅學院，我們看到當時英國水彩畫受歡迎的情況，有很多畫家就只專注於水彩畫，幾乎不畫油彩，例如珊得比（Paul Sandby, 1730-1809）、赫恩、羅克（Michael Angelo Rooker, ca. 1746-1801）、格爾丁及約翰・寇任斯等。

　　蒙羅學院的成立與運作對當時以鉛筆或水彩畫為主的速寫協會的成立具有直接激發作用，這個學院提供給當時水彩畫家一個

75 Evelyn J. Phimister, "The Development of the English Watercolor," pp. 11-12.

76 Evelyn J. Phimister, "The Development of the English Watercolor," pp. 13-14.

實質的支持。當時倫敦除了蒙羅學院及三個速寫協會外，還有肯辛頓畫派。此外，當時還有兩個較強調水彩畫的區域協會，一是布里斯托協會，另一是諾威克藝術家協會。後者於1805年至1833年舉行展覽，有趣的是當時他們已將水彩畫和油畫一起並列展出，並沒有明顯的競爭跡象或高下之別。相較之下，倫敦地區的水彩畫家還掙扎於無法在皇家美術院展出，他們為了爭取作品的展出，因而導致三個水彩畫家組織於十九世紀前半期成立。

　　第一個是「水彩畫家學會」（Society of Painters in Water-Colours），成立於1804年，原先有十位會員，後來又增加六位。[77]該學會限制唯有會員能參加展覽，故導致第二個組織於1807年快速成立，即「水彩藝術家協會」（Associated Artists in Water-Colours），此協會於1808年的展覽目錄說明他們並無意與前學會對抗，但他們會邀約非會員畫家參展，亦允許油畫參展。寇克斯是主要會員之一，1810年他成為該協會主席，可惜此協會後來因得不到支持，於1812年即轉讓。

　　至1812年此二水彩畫家組織皆面臨經濟危機，第一個組織乃決定一分為二，一是保持原規定排除油畫參展，另一是接受油畫參展。加入油畫參展的學會改稱「油畫和水彩畫家學會」（Society of Painters in Oil and Water-Colours），會員包括克里斯托、瓦利兄弟、史密斯、林內爾、寇克斯、牛津的泰納、費爾丁（Anthony V. C. Fielding, 1787-1855）等人，但至1820年他們的經濟狀況並

77 有關此學會的成立過程和組成會員，可參考 Martin Hardie, *Water-colour Painting in Britain*（London: B. T. Batsford Ltd., 1967）及 Richard & Samuel Redgrave, *A Century of British Painters*（London: Phaidon Press Ltd., 1947）二書，前者對各會員有詳細分析，後者強調此學會成立背景及會員。

沒好轉，於是又恢復原學會排除油畫參展。[78]

　　因對「水彩畫家學會」會員資格的嚴格規定及展覽制度的反彈，於1832年乃成立了第三個水彩畫家組織，稱為「水彩畫家新學會」（New Society of Painters in Water-Colours），其亦准許非會員參展，但兩年後又改成只限會員參展。此時，原先最早成立的「水彩畫家學會」乃改稱為「舊水彩畫學會」（Old Water-Colour Society）。由於水彩畫家與油畫家的競爭，導致此三水彩畫家組織的成立，而他們數十年來所舉辦的展覽，逐漸引起大眾對水彩畫的注意，其不僅帶動整體水彩畫的發展，也實際影響了水彩畫技巧的改進，亦促使皇家美術院重新評價他們對水彩畫參展的限制。[79]

　　當時最能引起藝術愛好者對優美的英國風景專注的，是那些地形畫畫家到英國各角落去速寫和記錄的古典廢墟及鄉村高雅大別墅，他們很多即選擇使用水彩畫具。這些地形畫畫家和版畫出版社為英國風景畫派的興起鋪路，部分優秀的地形畫畫家更使得英國水彩畫成為歐洲藝術的一種特色。例如珊得比是當時最好的地形畫畫家，1770-71年他至各地旅遊以尋找「如畫的」景色，他的水彩畫總是愉悅且生動細緻。珊得比與其他地形畫畫家不同之處，不僅是他對自然的熟悉、善於描繪「如畫的」景色，更重要的是他捕捉光線變化的能力。他將英國風景畫由地形畫畫家的觀點往前推至自然風景本身，使畫家的視野轉向浪漫的觀點，因而他常被稱為英國水彩畫之父。[80]

78　Evelyn J. Phimister, "The Development of the English Watercolor," pp. 15-16.

79　Evelyn J. Phimister, "The Development of the English Watercolor," pp. 16-20.

80　Trechard Cox, *David Cox*, p. 12.

　　約翰・寇任斯則可稱為英國第一位偉大的水彩畫家，因他賦予水彩畫媒材空間感和美感的特色，激發了不少後繼者，康斯塔伯即讚賞寇任斯的繪畫充滿了詩意。格爾丁和泰納兩位畫家亦給予水彩畫媒材最優美的闡釋，格爾丁柔和浪漫的氣息和泰納耀眼的幻想，改變了英國水彩畫的發展。當時地形畫畫家通常先塗上一層薄薄的灰色為底色，直到1796-1800年間，格爾丁才將水彩豐富的顏料直接塗於畫面上，而不再先塗淡色為底，這是技術上的一大革新，促使英國十九世紀初期的水彩畫出現了對主題的分散和對氛圍的興趣。[81]他們將水彩畫提升到一個從未被超越的境界，藉著這些傑出畫家，英國水彩畫終得以與油畫分庭抗禮。

　　當時水彩畫在皇家美術院仍被視為次於油畫，僅能展示於次要的展覽室，因此水彩畫家決定組成他們自己的學會，他們認為脫離學院的限制，能使風景畫有更好的發展。1804年「水彩畫家學會」成立，隔年的第一次展覽至少有十六位水彩畫家參展。在七星期內約有一萬兩千名觀眾參觀展覽，至1809年的展覽則約有兩萬三千名觀眾，四年間約增加一倍，這足以說明水彩畫在當時受歡迎的程度。此時亦有不少報章雜誌定期為此學會的展覽作報導，其中最有名的是《薩默塞大廈公報》（*Somerset House Gazette*）。[82]因水彩畫家組織的陸續成立，以及公共展覽逐漸步入軌道，不僅給水彩畫家一種認同感和安全感，且鼓舞水彩畫家踴躍參展與油畫家競爭。

81　Laure Meyer, *Masters of English Landscape*, pp. 80-87.

82　Jane Munro, *British Landscape Watercolours 1750-1850*（London: The Herbert Press Limited, 1994）, pp.13-14.

　　儘管水彩畫逐漸被承認為一種獨立的藝術型態，但對水彩畫家的經濟狀況改善甚微，尤其1812年之後，英國因與法國的半島戰役使經濟更為蕭條，水彩畫賣出的數目減少很多。所幸水彩畫因自1805年開始舉行展覽以來極受歡迎，故當時講求時尚的女士們極力爭取學畫的課程，[83]因此很多水彩畫家為保障生計，還兼教學和畫地形畫。例如唐內、格爾丁、約翰‧瓦利、柯特曼、寇克斯、德‧溫特、哈定等畫家，他們一生中大都時間皆以教畫為生。但教畫對他們大多數而言，僅是為了餬口，而非真正興趣。瓦利、寇克斯、哈丁為了教學方便，皆為學生寫了有影響性的水彩畫教材。[84]例如寇克斯除於1813年出版了《論風景畫與水彩效果》（*A Treatise on Landscape Painting and Effect in Water Colours*）外，1816年、1825年又分別出版了《一系列循序漸進的水彩畫課程》（*A Series of Progressive Lessons in Water-Colours*）及《年輕藝術家手冊》（*The Young Artist's Companion*）兩本書。這些教材在1810年代至1830年代廣受倫敦和其他各地業餘水彩畫家的歡迎，出版了許多版本，例如《一系列循序漸進的水彩畫課程》於

83 例如有一女士向 Francis Nicholson（1753-1844）申請學畫，結果唯一空缺的時間是早上八點，她仍是踴躍前往學畫，學畫完回家再上床補眠。*Old Water-Colour Society's Club*（vol. 8）, pp. 10-11, quoted in Trenchard Cox, *David Cox*, pp. 35-36.

84 約翰‧瓦利寫了 *A Treatise on the Principles of Landscape Desgin*（1821）；而哈定寫了數本與繪畫有關的書，其中最有名的是 *The Principles and Practice of Art*（1845）. Jane Munro, *British Landscape Watercolours 1750-1850*, p.15; Peter Bicknell and Jane Munro, *Drawing Masters and their Manuals*, exh. cat.（Cambridge: Fitzwilliam Museum, 1987）, pp. 28-30, 31-40 & 111-115.

1816年發行初版後，至1823年即出版了第五版，至1845年更發行第九版，可顯見當時學習水彩畫的盛況。[85]

除教繪畫外，創作地形畫亦是當時水彩畫家重要的收入來源。地形畫的刊物在十八世紀末頗為流行，較為著名者有《銅版雜誌》（The Copper Plate Magazine, 後來稱為 The Itinerant）、《古物收藏與地形櫥櫃》（The Antiquarian and Topographical Cabinet）、《月鏡》（The Monthly Mirror）、《英格蘭和威爾斯美景》（The Beauties of England and Wales）等。到了1820年代旅遊歐洲大陸之門重開，對水彩畫又有了新的需求，地形畫也就不再流行。此時有新的出版潮流，很多即以著名畫家提供的水彩畫編為年鑑（Annuals）出版，例如詹寧斯（R. Jennings）編的《風景年鑑》（Landscape Annual）和希思（Charles T. Heath, 1785-1848）蝕刻的《如畫的年鑑》（Picturesque Annual）。[86]

因水彩畫的興盛，所以「如何」畫水彩、用什麼顏料及紙張、怎樣程度才算完成等等問題便成為當時畫家及畫家團體爭論的議題。其中對顏料的使用最具爭議性，此爭論在於主張使用具特殊美學特質的透明水彩，與主張使用有如油畫般較具強烈效果的不透明顏料之間的差異。[87]此爭議導致1812年有部分畫家脫離原「水彩畫家學會」，而另組「油畫和水彩畫家學會」，他們主張同時展出油畫及水彩畫。此外，十九世紀前半期的顏料製造商為

85 Trenchard Cox, *David Cox*, p. 52; Scott Wilcox, *Sun, Wind, and Rain: The Art of David Cox*, exh. cat.（New Haven: Yale University Press, 2008），p. 131.

86 Jane Munro, *British Landscape Watercolours 1750-1850*, p. 16.

87 Jane Munro, *British Landscape Watercolours 1750-1850*, pp. 16-17.

投合當時漸增的專業和業餘水彩畫家的需要，製造了很多新顏料，例如1820年代始出現的翠綠色（Emerald Green）和法國紺青色（French Ultramarine）。此時期雖有很多顏料製造商運用科學知識，認真改善顏料的範圍和持久性，但仍有很多不嚴謹者，故導致有些畫家反而主張須節制用色。例如格爾丁的老師戴斯（Edward Dayes, 1763-1804）和羅斯金皆曾提出選用顏色要節制。[88]

　　十九世紀前半期隨著水彩畫的逐漸盛行，紙張製造商華曼（James Whatman）、溫莎與牛頓（Winsor and Newton）為使畫家能畫出各種不同的效果，亦發展出各種粗糙和細緻的紙張，泰納和羅斯金的老師哈定皆喜愛有色度的光滑紙張。有些畫家還會去尋找特殊的紙張以創造出他們所欲呈現的效果，例如格爾丁、寇克斯與帕麥爾。寇克斯於1836年發現一種蘇格蘭的粗糙包裝紙，他認為此種紙可以幫助他達到對氛圍的掌握，此後他常用此種紙，「寇克斯紙」（David Cox's Paper）現已是有專利商號的一種粗糙畫紙。[89]而帕麥爾則用一種為花卉畫家所製作較厚的「倫敦板」（London Board）紙張畫風景。[90]

　　因水彩畫的興盛，使當時畫家多了一種選擇顏料，增廣了創作的領域，而水彩顏料藉著其豐富的色彩、使用方便及可產生透明流動的特性，故常被畫家使用於戶外速寫，因而亦帶動了戶外速寫的流行，當時英國水彩畫的盛行和戶外速寫的風氣實是相得

88　Edward Dayes, *The Works of the Late Edward Dayes*, p. 324 & John Ruskin, *The Works of John Ruskin*, vol. 14, p. 246, quoted in Jane Munro, *British Landscape Watercolours 1750-1850*, p. 18.

89　Trenchard Cox, *David Cox*, p. 17.

90　Jane Munro, *British Landscape Watercolours 1750-1850*, p. 17.

益彰。水彩顏料因有這些特性，故比油畫顏料更適合於戶外創作，尤其是速寫瞬間變化而色澤豐富的天空雲彩。羅斯金就曾批評古代大師所描繪的雨後天空不是白色就是純藍色，他說：「他們不明白天空色彩的兩面性，或由白色到藍色間存在的過渡色。」[91]認為他們所畫的天空被平靜、清晰、有圓形邊緣，卻難以穿透的雲彩所劃分，色彩確實美麗，但全然缺乏精細的漸層與變化，缺乏讓人一眼就能看出天空經歷了暴風雨洗劫後疾馳、喘氣及猶豫的感覺。他說明古代大師不企圖呈現這種色彩效果是有其顏料上的藉口，因為以水彩筆在濕潤的畫紙上隨意地畫一筆所呈現的雨藍色（rain-blue），比他們花一整天努力地用油彩來呈現這種色彩更真實且更透明。[92]

　　除了水彩顏料具有適合戶外速寫的特性，此時英國的美學家大都極力呼籲人們到戶外去接觸自然，去觀察及認識自然的特質，無形中亦鼓舞了畫家至戶外寫生。而此時又正逢英人豪爾德提出雲的變化型態，致使雲的造型和本質第一次受到世人特別的關注，這當然亦與時人崇拜自由情感、嚮往神秘遙不可及的浪漫思潮有關。

第四節　豪爾德的雲型態分類

　　西方最早從事雲型態研究的是法人拉瑪克（Jean-Baptiste Lamarck, 1744-1829），於1801年和1804年分別有一篇關於雲分

91　John Ruskin, *Modern Painters*, vol. I, p. 272.

92　John Ruskin, *Modern Painters*, vol. I, p. 273.

類的論述。他於1801年首次將雲的型態分為六種，即推狀雲、幔雲、掃帚雲、帶狀雲、斑紋狀雲、羊群狀雲，其論述以法文發表於法國，並未得到多少回應。至1803年，豪爾德發表於《哲學雜誌》（*Philosophical Magazine*）的〈雲的變化及其形成、懸浮、解散的原則〉一文，重新將雲的型態以拉丁文分成七種，即卷雲（cirrus）、積雲（cumulus）、層雲（stratus）、卷積雲（cirro-cumulus）、卷層雲（cirro-stratus）、積層雲（cumulo-stratus）、雨雲（cumulo-cirro-stratus or nimbus）。[93] 其分類法簡明扼要，為後世雲型態分類奠下堅實的基礎。豪爾德除很仔細說明各種雲的形成、懸浮、解散、特色及差異，亦附上清晰的三張速寫作品說明這七種雲（圖3-7、圖3-8、圖3-9）。

　　豪爾德此論文以英文發表於英國，在當時極受英國知識分子的重視，故後來弗斯特於1813年寫的《大氣現象研究》，亦採用豪爾德雲的分類，且在第二版附上他親自畫的各型態的雲習作。而1818-1820年期間，豪爾德又將此文中對於各種雲的定義與特

93　Luke Howard, "On the Modifications of Clouds, and on the Principles of their Production, Suspension, and Destruction," *The Philosophical Magazine*, vol. 16, no. 62（1803）, pp. 97-107, 344-357 & vol. 17, no. 65（1803）, pp. 5-11; John E. Thornes, "Luke Howard's Influence on Art and Literature in the Early Nineteenth Century," *Weather*, vol. 39（1984）, pp. 252-255；劉昭民，《西洋氣象學史》（台北：中國文化大學出版社，1981），頁196。有關雲的分類及研究，可參考J. A. Kington的兩篇論文："A Century of Cloud Classification," *Weather*, vol. 24（1969）, pp. 84-89 及 "A Historical Review of Cloud Study," *Weather*, vol. 23（1968）, pp. 344-356. 另外，有關豪爾德對氣象學的貢獻，見B. J. R. Blench, "Luke Howard and his Contribution to Meteorology," *Weather*, vol. 18（1963）, pp. 83-92.

質，以及八張概要式的圖表，收錄於他的重要著作《倫敦的氣候》（*The Climate of London*）一書中的第二冊。[94]相信豪爾德對雲型態的研究，透過他《倫敦的氣候》和弗斯特《大氣現象研究》二書的發行，在當時應會受到更多畫家及社會人士的注意。

　　就科學而言，氣象學的發展比其他學科，如植物學、生物學、化學、地質學、物理學等皆緩慢，主因是很難在高處測量大氣現象。雖然早在西元前四世紀希臘哲學家亞里斯多德（Aristotle, 384-322B.C.）所寫的《氣象學》（*Meteorolosis*）一書中已論述到水、空氣、地震等問題，並對大氣現象作了適當的解釋。另外，歐洲在十二世紀曾出現以候風鳥測風的記載，至十五世紀又出現以比較羊毛和石塊的相對重量來測量空氣濕度。而在啟蒙時代亦發明了不少氣象學上的儀器，如氣壓計、溫度計等，當時一些業餘的知識分子也相當流行觀察大氣現象、測量雨量和氣溫，但很少將觀測的結果與氣壓、溫度、雨量及雲相關連的理論一起綜合研究。故當豪爾德於1803年第一次發表雲的分類時，確實震驚了很多人，因他將人們一直感到困惑的雲帶進一個有秩序與可了解的境界。雖然豪爾德的主要影響在於氣象學，但他對十九世紀初期英國和德國的藝術和文學亦有強烈的激發作用。

　　在文學上，以英國詩人雪萊（Percy Bysshe Shellely, 1792-1822）和德國哥德（Johann Wolfgang von Goethe, 1749-1832）受豪爾德的影響最為明顯。雪萊是熱情而富哲理思辨的浪漫主義詩

94 Luke Howard, *The Climate of London*（London: W. Phillips, George Yard, Lombard St., 1820）, vol. 2, pp. 329-346, Tables: A-H; Louis Hawes, "Constable's Sky Sketches," p. 345.

人,他的詩風自由不羈,自喻為日夜翱翔的天使、深秋狂烈的西風、飛翔天際的雲雀、飄浮藍天的雲朵。在其〈雲〉("The Cloud," 1820)一詩中,將自己視為雲朵,除積層雲外,描述了豪爾德所提出的各種型態的雲。有趣的是,積層雲是豪爾德諸雲種類中最為混淆的一種,後來甚至從雲的種類中被排除,這說明了雪萊當時亦對雲的型態種類有相當程度的了解。

　　哥德有關科學的論著中,有一篇〈豪爾德的雲型態〉("Wolkengestalt nach Howard〔Cloud forms according to Howard〕(1820)"),該文對天氣的觀察記錄,是依照豪爾德的方法,且對豪爾德文章中所提的術語和現象作一解釋。而哥德對豪爾德的敬佩,亦可清楚見於他1820年的〈向豪爾德致敬〉("To the Honoured Memory of Howard")一詩中。此詩最後一段寫著:「豪爾德用他完全的心智給予我們他最榮耀的新學說;他緊握那無法被握住、無法被取到的,他是第一個快速握住的。他定義那不確定,給予適當的命名,榮耀屬於你!當雲朵爬升、堆疊、分散、下降時,願世人感激地懷念你。」[95]

　　哥德因對雲的型態極感興趣,他甚至鼓勵德國藝術家以豪爾德的觀點創作精確的雲習作,帶動了一群畫家在東部城市德勒斯

[95] "But with pure mind Howard gives us His new doctrine's most glorious prize: He grips what cannot be held, cannot be reached, He is the first to hold it fast, He gives precision to the imprecise, confines it, Names it tellingly!—yours be the honour!—Whenever a streak (of clouds) climbs, piles itself together, scatters, falls, May the world gratefully remember you." 全文英譯,見 Kurt Badt, *John Constable's Clouds*, pp. 12-13; J. E. Thornes, "Luke Howard's Influence on Art and Literature in the Early Nineteenth Century," p. 253.

登（Dresden）熱烈地探討雲，其中最著名的是佛烈德利赫（Caspar David Friedrich, 1774-1840）、卡路斯（Carl Gustav Carus, 1789-1869）和達爾（Johan Christian Dahl, 1788-1857）。佛烈德利赫於1790年代以來就特別熱中於畫天空習作，尤其是1806-07年間，正好是豪爾德雲型態分類文章於1805年德文版出現之後。而卡路斯於1831年出版《風景畫的九封信》（Nine Letters on Landscape Painting），內容是他1815-24年間與德勒斯登畫家們的對話。此書主旨在呼籲畫家要仔細觀察大自然，並且要注意大氣現象的特殊法則、雲的不同本質、雲的形成和消失，而這亦正是哥德所重視的。[96]而達爾亦如康斯塔伯，以較科學的態度觀察大氣的現象，畫了無數純粹是雲的習作，此外，他較偏好畫日落或有月亮的天空。霸特認為達爾是唯一直接接受哥德觀點的畫家，霸特極強調豪爾德雲的型態分類對當時畫壇的影響，他推斷不僅是康斯塔伯受影響而已，他甚至說「令人驚奇的是，達爾的雲習作與康斯塔伯的雲習作相當近似。」[97]達爾或許讀過哥德〈豪爾德的雲型態〉一文，他首次畫雲習作是1820年在義大利時，隔年回德勒斯登後繼續畫不同光線下各種型態的雲，尤其是1829年後創作更多雲習作，直至1847年。[98]

　　達爾對大氣和光線的研究，對德國浪漫時期的畫家有不小影響，布列亨（Karl Ferdinand Blechen, 1798-1840）即受他很大的

96　Kurt Badt, *John Constable's Clouds*, pp. 23-24.

97　Kurt Badt, *John Constable's Clouds*, pp. 23, 35.

98　Catherine Johnston, Helmut Borsch-Supan, Helmut R. Leppien and Kasper Monrad, *Baltic Light: Early Open-Air Painting in Denmark and North Germany* (New Haven: Yale UP, 1999-2000), pp. 74, 78-79.

啟發，亦畫了不少雲習作，約有十二幅藏於柏林國家美術館
（National Gallery, Berlin）。[99] 除了影響德國畫家之外，達爾亦激發
了丹麥畫家愛克斯伯（C. W. Eckersberg, 1783-1857）和科布克
（Christen Købke, 1810-1848）。達爾可能在1826年鼓舞了愛克斯
伯對天氣狀況的興趣，使他之後持續有特別的氣象日記，且開始
畫各種型態的雲習作。科布克則在1830年代早期畫了一些雲的習
作，他專注於雲不斷變化的型態和色彩，也影響了好幾位年輕畫
家畫雲習作。[100]

　　從十八世紀末以來，氣象學在英國即逐漸受到重視，[101]當時
的英國畫家應有不少機會看到豪爾德的文章，或接觸到弗斯特的
書，例如康斯塔伯就擁有弗斯特第二版《大氣現象研究》。此書
除討論豪爾德雲的分類，也提供不少有關雲的知識，例如分析雲
的色彩，且說明雲反射和折射出各種美的色度、雲的陰影是依照
與太陽的位置而變化、雲的顏色是依照種類和濃度而改變。[102]桑
尼斯經由對弗斯特書中的內容及康斯塔伯在其擁有的弗斯特書上
的按語作深入分析後，主張康斯塔伯不僅對豪爾德雲的分類有興
趣，且對雲和降雨的形成感到好奇。故他如同霸特，皆主張康斯塔
伯於1821-22年密集創作天空習作應受到豪爾德雲分類的激發。[103]

99　Kurt Badt, *John Constable's Clouds*, p. 38.

100　Catherine Johnston et al., *Baltic Light: Early Open-Air Painting in Denmark and North Germany*, pp. 38, 86-87, 91-93, 164-165, 174-175.

101　Luke Howard, "On the Modifications of Clouds," p. 97.

102　Thomas Forster, *Researches about Atmospheric Phenomena*（London, 1815）, pp. 4-5, 85.

103　John E. Thrones, *John Constable's Skies*, pp. 68-80; Kurt Badt, *John Constable's*

除了康斯塔伯外，當時至少還有穆爾雷迪在創作天空習作時，亦曾用了豪爾德有關雲的專有名詞。[104]

十九世紀初在英國除了豪爾德和弗斯特外，科里奧斯·瓦利亦寫了兩篇有關氣象學的論文，一篇即特別談論到雲，是〈大氣現象——特別是雲的形成，恆久性，雨、雪、雹的降量，與氣壓上升的關連〉（"On Atmospheric Phenomena: Particularly the Formation of Clouds; their Permanence; their Precipitation in Rain, Snow, and Hail; and the Consequent Rise of the Barometer," 1807）；另一篇討論到暴風雨，是〈暴風雨的氣象觀察——兼論醫學電力〉（"Meteorological Observations on a Thunder Storm: with some Remarks on Medical Electricity," 1809）。[105]瓦利兄弟是當時倫敦畫家的重心，想必科里奧斯對雲和暴風雨的研究應會引起同時期畫家們的注意。此外，蘇格蘭地質學家哈同（James Hutton, 1726-1797）曾於1788年在〈雨的原理〉（"Theory of Rain"）一文中，企圖解釋雲的形成是由於地下的熱氣，然豪爾德於1802年則批評哈同太早對相當複雜的現象提出單一理論。[106]另外，氣象學家兼物理學家道爾頓（John Dalton, 1766-1844）於1793年出版《氣象觀測與論述》（*Meteorological Observations and Essays*），並於1801-03年指出雲是由於上升濕空氣的擴展和冷卻，且主張雨滴的凝結是因大氣中無法再吸收任何濕氣。道爾頓的觀點是奠基於

Clouds, p. 51.

104 見本書第四章第二節探討穆爾雷迪處。

105 科里奧斯·瓦利此兩篇文章皆刊登於 *Philosophical Magazine*, vol. 27（1807），pp. 115-121; vol. 34（1809），pp. 161-163。

106 Charlotte Klonk, *Science and the Perception of Nature*, pp. 126-127.

哈同及高夫（John Gough, 1757-1825）較早的實驗觀察，豪爾德和弗斯特都贊同道爾頓的看法。

　　1830年代英國的氣象學界對雲的結構、雨的成因、雨滴的形狀很少有共同的看法。除道爾頓、豪爾德和弗斯特這一派的觀點，另有一派支持亞里斯多德、笛卡兒（René Descartes, 1596-1650）、賀萊（Edmond Halley, 1656-1742）、牛頓（Sir Isaac Newton, 1642-1727）等前人的觀點，主張雲是由一群中空圓球形的氣泡所聚集成，然此觀點使得飄浮的氣泡最後如何由空中下降的問題變得很複雜。[107]當時僅英國的豪爾德、道爾頓及德國的洪保德伯爵（即亞歷山大，Baron Von Humboldt, Friedrich Heinrich Alexander, 1769-1859），曾嘗試解釋暴風雨、特殊的現象與其他大氣存在的關係。[108]

　　英國和德國是十九世紀初期歐洲最重視氣象學的兩個國家，而在當時亦是英、德兩國比其他歐洲國家有更多畫家重視天空描繪，這透露出氣象學與天空描繪之間極可能的密切關連。這些有關雲的物理論述對十九世紀初喜愛創作天空或雲習作的英國畫家應有所影響，因當時英國畫家大都以追求真實自然為目標，故他們除仔細觀察天空之外，應該還會去注意氣象學上如何解釋雲的各種型態變化和色彩效果。甚至到十九世紀中期，羅斯金仍依豪爾德的方法以科學觀點認真地論述「天空的真實」（Truth of Skies），其中特別分析「雲的真實」（Truth of Clouds），他將天

107 Paul D. Schweizer, "John Constable, Rainbow Science, and English Color Theory," *Art Bulletin*, vol. 64, no.3（1982/Sept.）, p. 431.

108 Charlotte Klonk, *Science and the Perception of Nature*, pp. 126-127.

空依其高低分卷雲、層雲、雨雲三區域並分別探討各區域雲彩的特點。他論述最高區域的卷雲時，特別指出其有對稱排列、明顯邊緣、數量巨大、顏色純正、形狀多樣等五特徵。[109] 相較於英國和德國，當時的法國在氣象學與繪畫之間則似乎無任何關連，難怪蓋舉會特別指出法國在十九世紀初氣象學亦已高度發展，然而卻連華倫西安茲對氣象學並無關注，更未見其他法國畫家提及有關拉瑪克的雲分類是令人訝異的。[110]

十九世紀初期是英國戶外速寫最盛行的時期，又恰巧豪爾德在氣象學領域中提出雲的型態分類，致使當時很多畫家和畫論家除注意到雲的型態問題，亦延伸注意到雲、天空的光線與色彩問題。

第五節　光學與色彩學受重視

光一直是哲學家和科學家們感興趣的問題，西方早期的光學研究主要是幾何光學，後來因物理光學的發展，光的性質問題成了焦點。早在西元前三、四世紀歐幾里德（Euclid, 330?-?275B.C.）已在《反射光學》（Catoptrics）中提出反射定理，且認定光的傳播是以直線進行。更早的古希臘哲學家畢達哥拉斯（Pythagoras, c. 570-495B.C.）、柏拉圖（Plato, 427?-348/347B.C.）、亞里斯多德等人皆曾提出與光學相關的研究。自進入中世紀，因以基督教神學為主，致使歐洲的科學發展受阻，直到十三世紀，英國的格羅

109 John Ruskin, *Modern Painters*, vol. 1, part 2, section 3.

110 John Gage, "Clouds over Europe," p. 131.

斯代特（Robert Grosseteste, c. 1170-1253），始提出彩虹是太陽光在雲中反射與折射的結果。而自十七世紀以來，開始有較多有關光學的研究。例如笛卡兒在 1637 年發表的《折光學》（Dioptrics）中，首先提出了關於光的本性的兩種假說，為後來的微粒說和波動說的大爭論埋下伏筆。另外，格里馬爾迪（Francesco Maria Grimaldi, 1618-1663）以直線進行的光線遇到障礙物的方法解釋繞射的現象，他首先提出光的衍射的概念，成為光的波動學說最早的創導者。接著，虎克（Robert Hooke, 1635-1703）也認為光的顏色是由其波動頻率所決定，提出光是以極快的振動與極快的前進速度傳播。[111]

　　牛頓是十七世紀光學的集大成者，他於 1663 年起熱中於光學研究，1666 年購得一塊玻璃三稜鏡作光學實驗，發現了白光的組成，並解釋了色散現象。於 1672 年發表了論文〈光與色彩的新理論〉（"New Theory about Light and Colours"），指出光的折射率與色彩的嚴格對應性，每一種顏色都有一定程度的折射率，白光本身是由折射程度不同的各種彩色光所組成的非均勻的混合體，這理論解釋了彩虹現象為什麼會發生。牛頓在該文中提出「粒子說」，認為光是由許多微粒物質所組成，且走的是最快速的直線運動路徑。他以微粒學說闡述光的顏色理論，認為光的複合和分解就如不同顏色的微粒混合一起又被分開一樣。比牛頓稍年長的荷蘭光學專家海更斯（Christian Huygens, 1629-1695）繼承並完善

111 Christiaan Huygens，蔡勖譯，*Treatise on Light*《光論》（北京：北京大學出版社，2007），導讀，頁 12-14；周趙遠鳳編著，《光學》（台北：儒林圖書，2009），頁 1-3, 1-4, 1-5。

了虎克的觀點，他在1690年出版的《光論》（*Treatise on Light*）中正式提出光的「波動說」，認為光是一種波動，因此可以瀰漫各處。牛頓將在光學方面所做的實驗成果與發現收集在以英文書寫的《光學》（*Opticks*）一書，該書1704年於倫敦出版，當時很多讀者可以輕鬆理解其內容，其被視為是光學理論的經典之作。由於牛頓在學術界的巨大聲望，故海更斯的波動說在當時並未受到重視。整個十八世紀，幾乎無人向微粒學說挑戰，也少有人對光的本性再作進一步研究。[112]

十九世紀初在光學研究上最突出的是楊格（Thomas Young, 1773-1829），他在1801年進行了著名的楊氏雙逢干涉實驗，證明了光是一種波。1817年，他放棄海更斯所主張光是縱波的說法，提出了光是橫波的假設，建立了一種新的波動理論。接著，夫琅禾費（Joseph von Fraunhofer, 1787-1826）首次用光柵研究了光的衍射現象，此時光的新的波動學說開始牢固地建立起來，於是牛頓的微粒說開始轉向劣勢。[113]十七世紀以來，學者對光到底是粒子或波動的能量一直爭論不休，其中以牛頓的微粒說及楊格的波動干涉說最為著名，直到二十世紀初期藉由量子力學（quantum mechanics）的發展及愛因斯坦（Albert Einstein, 1879-1955）的光電效應（photoelectric effect）始確認光的本性既有粒子又有波動，而且波動與粒子是光的一體兩面。[114]

牛頓使用三稜鏡將不同顏色的光分開，發現了色散的現象。

112 Christiaan Huygens，蔡勛譯，*Treatise on Light*《光論》，導讀，頁14-16。

113 Christiaan Huygens，蔡勛譯，*Treatise on Light*《光論》，導讀，頁16-17。

114 黃衍介，《近代實驗光學》（台北：東華書局，2005），頁1。

其實自西元一世紀起，人們就了解到稜鏡，且在此之前的亞里斯多德就曾在他的《氣象學》（Meteorologica）提出各種顏色都是由亮色和暗色，即白色和黑色所組成。這種觀點到牛頓時代還被大多數自然哲學家所接受，他們認為光譜中的任何一種顏色皆是由純白光變化而來，其中紅色最強，變化最小且最接近純白色，藍色最弱，變化最多且最接近黑色。牛頓經過稜鏡實驗發現光譜成長條狀，而不是笛卡兒推斷的圓形，且七種光以不同角度被折射或彎曲，紅色角度最小，紫色角度最大，其他顏色介於兩者之間。[115]

有關彩虹的顏色早在《氣象學》一書中已被探討，亞里斯多德主張彩虹的主要顏色是紅色、綠色、紫色三顏色，他的觀念一直流傳於中世紀和文藝復興時期。在十八世紀後半期和十九世紀初期還有很多光學家強調亞里斯多德的觀點，因而反對牛頓所主張的彩虹是由七顏色組成。當時英國有不少學者探討光與色彩理論，最重要的是多蘭（John Dolland, 1706-1761）、道爾頓、高爾頓（Samuel Galton, 1753-1832）、楊格、赫瑟爾（John F. W. Herschel, 1792-1871）、柯爾雷基等。[116]多蘭的成就在於設計出將色差和球面像差減至最小的透鏡，他在1758年發表〈有關光的不同折射性實驗〉（"An Account of some experiments concerning the different refrangibility of light"），是第一個被授予消色差透鏡（achromatic lens）專利權者，消色差透鏡能讓兩種不同波長的光

115 Gale E. Christianson, *Isaac Newton and the Scientific Revolution*（New York, Oxford: Oxford University Press, 1996）, pp. 41-42.

116 有關這些學者的論述，可參考Paul D. Schweizer, "John Constable, Rainbow Science, and English Color Theory," pp. 432-441.

聚焦在同一平面上。

　　高爾頓於1782年曾在皇家學會（Royal Society）發表〈三稜鏡的色彩實驗〉（"Experiments on the prismatic colours"），該文證實將牛頓的稜鏡色彩依一定的比例畫出後，放在輪上旋轉會出現白色，此實驗使得他於1785年成為皇家學會會員，然因此文章直到1799年才出版，故他在稜鏡色彩的成就通常被歸於楊格。楊格則在經由對色彩本質的研究後，於1802年刊登〈光與色彩的理論〉（"On the Theory of Light and Colours"）一文，主張紅色、綠色、藍紫色才是組成白色光線的主要三色，而非他1801年所認為的紅色、黃色、藍色三色。至於牛頓的看法在十九世紀初，亦受到赫瑟爾於1807-1810年間陸續發表的〈以實驗探討牛頓所發現兩個物鏡間色彩同心環的原因〉（"Experiments for investigating the Cause of the coloured concentric Rings, discovered by Sir Isaac Newton, between two Object-glasses laid upon one Another"）一文的質疑。此外，柯爾雷基在1807年的筆記中曾記載：「紅色、綠色、藍紫色是僅有的顏色。」[117]這說明他當時可能正閱讀楊格的文章或透過哥德而熟悉文施（C. E. Wünsch）的理論，文施於1792年曾發表〈實驗和觀測光的顏色〉（*Versuche und Beobachtungen über die Farben des Lichts*），支持紅色、綠色、藍紫色是光的三顏色理論。[118]

117 K. Coburn ed., *Notebooks of Samuel Taylor Coleridge*（London, 1973），II, n. 3116, quoted in Paul D. Schweizer, "John Constable, Rainbow Science, and English Color Theory," p. 432, n. 20.

118 Paul D. Schweizer, "John Constable, Rainbow Science, and English Color Theory," p. 432, n. 20.

　　十八世紀初牛頓在他的《光學》一書中，主張運用三稜鏡可
分解太陽光為紅、橙、黃、綠、藍、靛、紫等七色連續光譜，若
將連續光譜經透鏡聚焦，再次經過三稜鏡時，則又會聚集為白
光。當年牛頓並沒有將光譜的色彩與畫家所用的顏料區分開來，
以致造成後來很多光學研究者與畫家對兩者的混淆，尤其對十八
世紀末至十九世紀初的畫家有普遍的影響，因他們大都認為這兩
者是可以互換的。但當他們嘗試在畫室中實驗時，他們確實是感
到困惑，因將七顏色混合時，並無法如牛頓所言產生白色。當時
即有不少畫家特別研究色彩問題，但他們的看法有別於科學家楊
格、柯爾雷基、文施等人，例如英國昆蟲學家兼版畫家哈利斯
（Moses Harris, 1730-c.1788）在《色彩的自然系統》（*Natural
System of Colours*, 1769-1776）一書中試著解釋各種色彩之間的關
係，他認為多種顏色可由紅色、黃色、藍色三種基本顏色產生，
黑色即是由此三顏色的重疊產生。另外，愛爾蘭畫家巴里
（James Barry, 1741-1806）在皇家美術院的《演講》（*Lectures*）中
亦特別討論到色彩，他反對牛頓的七色光譜說法，提出：「我們
的哲學家假裝在彩虹發現剛好七種基本顏色，他們沒有提到此現
象其他的衍生色彩。假如他們指的基本色彩是簡單而不是其他色
的混合，那為什麼是七種顏色，當其僅是三顏色？……所有畫家
都知道彩虹只有三種簡單的顏色，因為自然界主要就僅有黃、
紅、藍三基本色。彩虹的其他顏色及四處的顏色，皆由這三色組
合而成或分離出來。」[119]

119　James Barry, *Lectures, Delivered in the Royal Academy*（London: printed for T.
　　　Cadell, Strand, 1831）, pp. 525-526.

　　如同哈利斯和巴里，當時英國自然學家兼插畫家索爾比（James Sowerby, 1757-1822）及纖細畫家海特（Charles Hayter, 1761-1835）亦都有關於色彩的論述，他們兩人亦都主張所有色彩是由紅色、藍色、黃色三種基本顏色所組成。索爾比對光譜色彩與繪畫色彩亦無特別區分，他在1809年《對色彩、原始稜鏡及材料的新闡釋：顯示黃色、紅色、藍色三原色的協調與製作、測量、混合的方法，及對牛頓的準確性的一些觀察》（*A New Elucidation of Colours, Original Prismatic and Material: Showing Their Concordance in the Three Primitives, Yellow, Red and Blue: and the Means of Producing, Measuring and Mixing Them: with some Observations on the Accuracy of Sir Isaac Newton*）一書中即說明紅色、黃色、藍色是三種主要光譜顏色，且認為僅由此三種波長的組合，眼睛即可看出所有顏色。

　　蓋舉在他的名著《色彩與文化》（*Color and Culture*）中特別指出在浪漫時期，很多色彩理論家對他們所主張的原色或基本色有相當明確的說明。例如英國的哈利斯指定朱紅（vermilion）、國王黃（King's yellow）、紺青（ultramarine）為三原色，索爾比則主張藤黃（gamboge）、胭脂紅（carmine）、普魯士藍（Prussian blue），而費爾（George Field, 1777?-1854）最先的圖表亦以紺青、紅色染料（madder）、印度黃（Indian yellow）為三原色。在法國有格雷戈里（Gaspard Grégoire, 1751-1846）於1812年以藤黃、深紅、靛（indigo）為三原色，但至1820年代末蒙太柏（Paillot de Montabert）則主張，靛是唯一能在其最明與最暗時還能保持純淨的原色。蒙太柏認為當時化學家並未發展出純淨標準的色度，然色彩製造商因忽視三原色的原則，致使有過多種類的

顏料氾濫於市面上。[120] 有關繪畫顏料與光譜色彩的區別，直到1867年德國物理學家兼生理學家赫爾姆霍茲（Hermann von Helmholtz, 1821-1894）出版《生理光學手冊》（*Handbuch der physiologischen Optik*）之後，才漸為大家所理解。

牛頓的光譜原理主張彩虹是由紅色到紫色等七種顏色組成，實際上這些由水滴中反射出來的色光，是由紅色到紫色「連續性」的顏色變化過程，然而有些光線是人眼觀察不到的。[121] 故觀察大自然中的彩虹，尤其是在夏天時，人眼主要可見紅、黃白、藍紫三色光譜。由康斯塔伯所畫的彩虹，可看出是畫他所觀察到的彩虹，而非他所了解的牛頓光譜理論。他與當時英國一群自然哲學家、煉金術士、解釋學評論者、神秘主義者、畫家們共同主張彩虹是三顏色組成，當時還有其他理論家主張彩虹由二、四、五或甚至六種主要顏色組成。[122]

在學院派的傳統中，色彩的重要性一直是次於素描，然自十八世紀末以來，因光學與色彩學研究漸受重視，色彩在藝術教學及美學上亦漸被視為是嚴肅及有系統的課題。而彩虹與繪畫色彩的和諧，兩者間的密切關係更是當時英國皇家美術院及畫家們所感興趣的議題。當時皇家美術院第一任院長雷諾茲在1778年對學生作的演講〈第八講〉（"Eighth Discourse"）中，即注意到冷色

120 John Gage, *Color and Culture: Practice and Meaning from Antiquity to Abstraction* (Berkeley and Los Angeles: University of California Press, 1999), p. 221.

121 戴孟宗編著，《現代彩色學》（台北：全華圖書，2013），頁6。

122 Paul D. Schweizer, "John Constable, Rainbow Science, and English Color Theory," p. 431.

系和暖色系的用法。他說：「我認為絕對要注重的是，一幅畫中大塊光線處應總是溫暖柔和的顏色，黃色、紅色，或黃白色，而藍色、灰色或綠色則應幾乎完全驅離此區塊，除非是用來支持及襯托這些暖色系，若為此目的，少數比例的冷色系已足夠。」[123]第二位院長魏斯特（Benjamin West, 1738-1820）亦主張繪畫用色不能任意，而是必須依照普遍的原則，他早在1770年代就認為彩虹對藝術上的用色是一適當的自然典範。[124] 1797年他又在皇家美術院的演講中強調明暗的重要，他認為物體受光面會呈現黃色、橙色、紅色、藍紫色，而另一面不受光處會呈現稜鏡的其他顏色，即綠色、藍色、紫色。他提出：「黃色、橙色、紅色三色是基本色，它們呈現於物體受光照時亮的一面，是暖色系，藍紫色是中間色，而構圖其他處，則應呈現綠色、藍色、紫色三色，是冷色系。」[125]此外，1818年泰納在皇家美術院的第五次演講，其主題亦是有關彩虹與繪畫的色彩，他提到：「白色在稜鏡分析的次序，就如同彩虹一般，是光線的綜合，如日光；相反的，我們所有物質的色彩綜合一起，則是黑色。」[126]

123　Robert R. Wark ed., *Sir Joshua Reynolds Discourses on Art*（New Haven and London: Yale University Press, Ltd., 1981），p. 158.

124　這是他於1770年代寫給John Singleton Copley and John H. Ramberg的信中所論述，見Paul D. Schweizer, "John Constable, Rainbow Science, and English Color Theory," pp. 435-436.

125　John Galt, *The Life, Studies, and Works of Benjamin West, Esq.*（2014 The Floating Press and its licensors, from an 1820 edition），pp. 166-168.

126　C. Harrison, P. Wood & J. Gaiger eds., *Art in Theory 1815-1900: An Anthology of Changing Ideas*（Malden, Oxford, Victoria & Berlin: Blackwell Publishing Ltd., 1998），pp. 107-114.

　　雷諾茲、魏斯特，以及當時大多數畫家對繪畫顏料的色彩與由彩虹可見的稜鏡光譜色彩是混淆不清的，他們大都認為紅、黃、藍是稜鏡光譜的主要三色光。畫論家泰勒（Charles Taylor, 1756-1823）約於1794年亦已提出：「自然界所有的產物和效果，沒有任何像彩虹般的燦爛和醒目，它不僅展現出最生動的色彩，而且是最和諧的排列和效果。」[127]然而海特在1826年的《以三原色為基礎資料系統的新實用論述》（*A New Practical Treatise on the Three Primitive Colours Assumed as a Perfect System of Rudimentary Information*）中，他似乎了解繪畫顏料和光譜色彩的差異，但他還是鼓勵學生由觀察彩虹來學習如何運用顏色。[128]

　　當時泰納是少數畫家中極擔憂將自然現象當作運用色彩的指引，他早於1801年左右就認為彩虹短暫的色彩並不適合作為教學理論的範例。與同時期的大多數人一樣，泰納原先亦認為光譜的主要三色紅、黃、藍即是自然界的主要三色。他的看法可能受到當時哈利斯的《色彩的自然系統》及蘇格蘭物理學家布魯斯德（David Brewster, 1781-1868）1831年《太陽光的新分析──指出三主要顏色》（*On an New Analysis of Solar Light, Indicating Three Primary Colours*）理論的影響，認為光譜上其他四色在正常狀況

127　C. Taylor, "Explanation of the Figure of Colouring," *The Artist's Repository and Drawing Magazine*, IV（1794?）, p. 40, quoted in Paul D. Schweizer, "John Constable, Rainbow Science, and English Color Theory," p. 435.

128　C. Hayter, *A New Practical Treatise on the Three Primitive Colours Assumed as a Perfect System of Rudimentary Information*（London, 1826）, see Paul D. Schweizer, "John Constable, Rainbow Science, and English Color Theory," pp. 438-439.

下是由主要三色所混合而成。然在 1840 年之後，他是當時少數畫家中了解到顏料色彩與有色光線的區別，他晚年時認為傳統聖經上解釋彩虹是希望與樂觀並不恰當，因由它短暫易逝的氣象現象來看，更正確的解釋應是象徵絕望。[129] 當時豪爾德和弗斯特都試著為彩虹建立起特定的術語，弗斯特將會發光的大氣現象分成兩類，但他們兩位對彩虹的論述皆沒有引起康斯塔伯的注意。英國當時因很多學者與畫家都對光學與彩虹的色彩有興趣，故很多畫家曾畫彩虹，泰納和康斯塔伯更是視彩虹為重要的題材之一。由康斯塔伯晚年畫的雙彩虹，可知他已了解光學中有關彩虹的知識。他知霓虹是由彩虹反射而成，故顏色順序與彩虹相反，且色彩較清淡，又霓虹的位置是在彩虹的外圍。

十八世紀末以來，因光學與色彩學日益受重視，激發當時很多畫家與畫論家亦會特別注意畫面的光線與用色明暗問題。其中較重要的還有戴斯約於 1790 年完成的《風景的素描與用色指引》（*Instructions for Drawing and Colouring Landscapes*）。該書至 1805 年才出版，其指導學畫者如何素描風景和使用顏色，其中就有一章節探討「光線和陰影」，包括雲在光線和陰暗效果下的角色。又 1817 年立克特（Henry Richter）即以日光為主題，寫了《日光──繪畫藝術的新發現》（*Daylight, A Recent Discovery in the Art of Painting*）一書。該書以對話的方式編著，其中克以普非常熱切地推薦學生應到戶外，在各種大氣景象之中，真實地描繪自然

129 Paul D. Schweizer, "John Constable, Rainbow Science, and English Color Theory," pp. 438-439.

的光線和顏色。[130]另外，1823年尼柯森（Francis Nicholson）在《自然風景水彩畫》（*Drawing and Painting Landscape from Nature, in Water Colours*）一書中，亦提到學畫者在戶外寫生時應注意處理「光線」問題。他說：「學畫者應考慮主題與光線、陰影的效果，他將發現若全是光線，其效果並不是最好的；清晨的效果較好，而傍晚約太陽正要下山時效果是最好的。這時一大片的陰影，題材的各部分結合在一起，只有最主要的部分突出，其他次要部分和細節部分皆消失於整體中。」[131]他認為效果的產生主要依賴明智的分配光線和陰影，而每一幅畫必須有一主要光線，其他部分在亮度和量度都是次要的。

魏斯特亦極強調光線，教導學生要注意：「光線和陰影絕不會靜止不動」。[132]魏斯特的教導頗受年輕藝術家的重視，他們皆視親切和藹的魏斯特如朋友，康斯塔伯即深受其講求科學性的繪畫觀念影響。康斯塔伯於1800年正式進入皇家美術院，魏斯特除實際教導他有關光線明暗分配法，還特別提醒他要注意畫天空。魏斯特曾對他說：「無論你選擇什麼題材，你要記住的是它的一般

130　Henry Richter此書目前很少見，甚至牛津大學Boldleian Library亦未收藏。見Louis Hawes, "Constable's Sky Sketches," p. 362。此書於1816年先出現於Ackerman的*Repository of the Arts*（2nd series, pp. 269-277），此書內容包括作者、一位當代肖像家、一位學生，還有Teniers, Rubens, Van Dyck, Rembrandt及Cuyp五位古代大師的對話，見該書頁10。

131　Francis Nicholson, *Drawing and Painting Landscape from Nature, in Water Colours*（London: Murray, Albemarle St., 1823）, pp. 21, 38.

132　魏斯特於1768年與肖像畫家雷諾茲創皇家美術院，雷諾茲是第一任院長，魏斯特由1792-1805年間擔任第二任院長，接著1806年又繼任院長直至1826年他死為止。C. R. Leslie, *Memoirs of the Life of John Constable*, p. 14.

特性而非其偶然的外觀（除非有特殊的理由）……。就如你畫作中的天空，雖然大氣中有些狀態的天空並不明亮，應總是以明亮為目標。我並不是要求你不要畫神聖莊嚴或陰霾的天空，但即使是效果最陰暗的也應是明亮的，你的暗色應像銀器而不是像鉛器或石版的暗色。」[133]魏斯特當時以學院領袖身分極力教導年輕藝術家注意光線、色彩及天空描繪。雖然天空描繪不是這些光學或色彩學論著的重點，但因討論光線與色彩時必然會追溯到光線的來源──天空，因而我們可以察看到在此時期英國就出現天空畫論與天空習作突增的現象。而這些天空畫論的內容亦大都會強調光線強弱不同，照射方向不一，因而天空與雲的色彩效果及明暗色度亦會不同。當時，大多數畫家除注意到科學上的氣象學、光學與色彩學諸問題外，亦有不少畫家在宗教上受到頗為普及的自然神學影響。

第六節　自然神學普及

　　歐洲十九世紀二○年代的復古傾向，是繼承十八世紀中期的一系列運動。而這種趨勢最早的先知是法國盧梭，他倡導「神聖的野蠻」（'noble savage'），強調原始社會居民在道德上比墮落的現代西方世界好。[134]這種復古的觀念亦見於視覺藝術上，在十八世紀各地普遍喜愛一種奠基於古代希臘藝術，單純而原始的古典

133　C. R. Leslie, *Memoirs of the Life of John Constable*, pp. 8, 14.

134　William Vaughan, "Palmer and the 'Revival of Art'," *Samul Palmer, The Sketchbook of 1824*, ed. Martin Butlin（London: Thames & Hudson, 2005）, p. 8.

風格。此風格於 1790 年代達到高峰，可見於英國雕刻家弗萊克斯曼（John Flaxman, 1755-1826）簡明的輪廓線設計，及法國新古典畫家大衛（Jacques Louis David, 1748-1825）嚴謹的歷史畫。而十九世紀初期傳統的復古家，他們反而喜愛中世紀的原始樸拙（primitivism），德國希勒格爾（August Wilhelm Schlegel, 1767-1845）即主張中世紀信仰時代的「心靈」（spiritual）價值，顯現於哥德式教堂的豐富形式。這樣的論點在十八世紀末已出現於英國，大都是與建築有關連，那時哥德風格被視為是源於英國，故使這運動在英國別具意義。[135]

　　這種對原始樸拙的傾向與對自然的探究實是相並行的，羅斯金後來在《現代畫家》中主張，特別能激發中世紀藝術的本質，是來自對自然世界直接且無偏見的觀察。這種論點完全是依據清教徒的神學，其認為美好的一切創作是上帝存在的證明。十九世紀初期這種觀念在英國很普及，這可由英國人佩利（William Paley, 1743-1805）於 1802 年出版的《自然神學》（Natural Theology），很成功的於 1820 年以前就發行了二十版得以證實。[136]此時期畫家對自然的態度，追求個人性靈與大自然融合為一，強調至戶外速寫，以捕捉自然變化無窮的生命力。一般人普遍相信，任何自然構造和事件的最終起因就是上帝，故充滿靈性的自然，乃成為虔敬的對象。不少風景畫家都相信從自然中可感受到上帝的存在，不論是永恆的或短暫的，因而激發他們更投注於觀察與描繪戶外大自然，歌詠變化無窮的天際與寧靜豐碩的田園風光。在這些風

135　William Vaughan, "Palmer and the 'Revival of Art'," p. 10.

136　William Vaughan, "Palmer and the 'Revival of Art'," p. 12.

景畫家中，受到佩利自然神學信念影響最深刻的，應屬林內爾和帕麥爾。

　　林內爾強烈感受到上帝存於自然中，視真實描繪自然是一種宗教與道德的責任。帕麥爾亦將自然視為是上帝的藝術來創作，藉著描繪月亮與田園風光傳達他靈性的感受。1824年左右倫敦有一群以帕麥爾為主，愛好中世紀藝術且具宗教熱忱，自稱為「古人會」（The Ancients）的年輕藝術兄弟會，他們厭惡混亂的現代工業社會，有時會隱蔽到肯特（Kent）索倫（Shoreham）小村，去捕捉宗教性靈的理想田園世界。[137]「古人會」這名詞的出現，乃因其中的吉爾斯（John Giles, 1810-1880）屢次主張「古人比現代人優秀」。[138]吉爾斯是帕麥爾表弟，比其他古人會藝術家受到更多的教育，他強調傳統價值的重要性，認為進步對社會具有負面影響。這種訴求在1820年代越來越迫切，因當時保守黨政府漸向改革的自由黨讓步。[139]這是一個被稱為經濟改革和無政府的年代，社會混亂不安，很多人會想逃離邪惡複雜的城市。亦有很多人藉由宗教信仰追尋心靈慰藉，虔誠的宗教信仰即是古人會的共通特色之一。林內爾可稱是「古人會」的背後推手，經由他的引介，古人會認識了布雷克且接觸到北方早期畫作，這使他們對原始藝

137 有關古人會的形成、發展、特色與影響，可參考拙作〈古人會的推手——林內爾〉，《藝術學研究》，第二期（2007/08），頁33-98。

138 A. M. W. Stirling, *The Richmond Papers*, *from the Correspondence and Manuscripts of George Richomand, R.A., and his Son Sir William Richmond, R.A., K. C. B.*（London: William Heinemann Ltd., 1926）, p. 14.

139 E. J. Evans, *Britain before the Reform Act: Politiecs and Society 1815-1832*（London and New York: Longman Group UK Ltd., 1989）, pp. 19-23.

術有深刻的印象，這種原始單純的特色是他們所嚮往的。林內爾與這群年輕人有共通的宗教熱忱，且為他們立下轉化宗教情懷於風景畫的楷模。「古人會」的重要性在於，他們企圖使創造的想像力與對自然平凡真實的再現能和諧呈現，這種創作觀念激發了後來的「前拉斐爾畫派」（Pre-Raphaelites）。帕麥爾的田園風景畫，將英國鄉村描繪成有如古代神聖虔敬而又豐碩寧靜之地，對英國二十世紀新浪漫主義畫家（Neo-Romantics）亦有極大影響。

維多利亞初期對風景畫影響最深的藝評家是羅斯金，他闡揚佩利的自然神學和詩人華茲華斯神聖的原則，而創造出他宗教美學的哲學觀。他早期的論述強調自然的真實性，且堅持藝術需真實地呈現自然，此觀念即是前拉斐爾畫派美學的指導力量。對他們而言，自然是神聖的，藝術家有忠實地描繪自然的宗教責任。然這種信念在當時逐漸被另一相反的信條所削弱，即自然是機械的、任意的，且根據非人為的自然淘汰原則而進化。[140] 維多利亞時期很諷刺的現象，即是當人們正以宗教熱忱投注於觀察與記錄自然現象時，卻因自然進化理論的發現，而使自然界的傳統神聖意義破滅了。

進化論在1859年達爾文（Charles Darwin, 1809-1882）出版《物種起源》（*Origin of Species*）之前早已流傳一段長時間，但並未過度困擾英國當時的自然神學家，這與當時自然神學觀念在英國社會頗為普及有關。例如對神學家斯坦萊（Dean Stanley, 1815-

140 Hilary Fraser, "Truth to Nature: Science, Religion and the Pre-Raphaelites," *The Critical Spirit and the Will to Believe: Essays in Nineteenth-Century Literature and Religion*, ed. David Jasper and T. R. Wright（New York: St. Martin's Press, 1989）, pp. 53-54.

1881）而言，「科學和宗教不僅不離婚，且是合一不可分的。」[141]
甚至地質學家巴克蘭（William Buckland, 1784-1856）於1836年
亦自信滿滿地主張：「自然界的所有現象皆源於上帝，這是任何
有理性的人絕不會懷疑的。」[142]當時的科學家和自然學家大都像巴
克蘭，皆視他們的科學研究是一種對上帝的榮耀。羅斯金乃極力
倡導科學與藝術合一的觀念，而此觀念普遍存於十九世紀前半
期，皇家美術院也不例外。該學院教授勒斯里在1849年則鼓勵年
輕畫家「藝術僅可藉著科學的幫助，來提升至最高境界。」[143]當年
藝評家哈默頓（Philip Gilbert Hamerton, 1834-1894）即指出當時
很多畫家對科學的興趣，大部分是被羅斯金所激發。[144]

　　羅斯金的理念確實對十九世紀中期的風景畫有很大的影響，
尤其對在1840年代晚期和1850年代興起的前拉斐爾自然主義，
此畫派的高峰期至1860年代結束。此畫派完全中斷了英國風景畫
傳統的延續，對一個運動而言它是相當短暫的。而此運動的結
束，並非因品味的反覆無常，而是連結自然、上帝、科學、藝術

141　Mrs C. Lyell ed., *Life, Letters and Journals of Sir C. Lyell* (Londn, 1881), vol. 2, p. 461, quoted in Hilary Fraser, "Truth to Nature: Science, Religion and the Pre-Raphaelites," p. 54.

142　William Buckland, *Geology and Mineralogy, Considered with Reference to Natural Theology* (London, 1836), p. 9, quoted in Hilary Fraser, "Truth to Nature: Science, Religion and the Pre-Raphaelites," p. 54.

143　"Professor Leslie's Lectures on Painting, II," *The Athenaeum*, no. 1113 (24 February 1849), p. 199, quoted in Hilary Fraser, "Truth to Nature: Science, Religion and the Pre-Raphaelites," p. 57.

144　Philip Gilbert Hamerton, *Thoughts about Art* (Boston, 1874), p. 10, quoted in Hilary Fraser, "Truth to Nature: Science, Religion and the Pre-Raphaelites," p. 58.

之間的關係受到達爾文主義的影響而改變。近代學者佛萊瑟
（Hilary Fraser）舉了很恰當的例子來說明羅斯金的理想風景畫，
是指真實描繪自然且同時更要捕捉自然的崇高，他將布雷特
（John Brett, 1831-1902）於1856年畫的《羅森流冰川》（*Glacier
of Rosenlaui*）與泰納於1806年畫的《海冰與布萊爾船艙》（*La
Mer de Glace avec le Cabin de Blair*）作比較。布雷特此畫描繪出
當時阿加西（Louis Agassiz, 1807-1873）和其他學者在地質學上
的理論，解釋山頂上冰河移動出現的大圓石。佛萊瑟認為羅斯金
批評布雷特此畫無詩意，即是指缺少自然神聖的力量和美，反
之，羅斯金讚美泰納的畫給我們的是宗教崇高的超越呈現。[145]泰
納仍是描繪自然的真實外型，但使人想起更高層次的真實，那自
然是充滿超人類和無限力量，喚起觀賞者有趨向上帝的崇高感
覺。

　　對羅斯金而言，在前拉斐爾畫派之前，泰納已將風景呈現得
很完美，他喜愛在畫面上將科學與宗教合一。但當羅斯金後來不
再如1840年代和1850年代前期感受到自然的神聖時，他則將主
要努力轉向社會和政治問題。達爾文進化論的發現並沒有導致風
景畫的終止，就如同沒有終止基督教，它只能預兆依自然神學來
觀看風景的特定方式，在維多利亞中期已是多餘的。羅斯金的自
然神學，被對美學敏感性問題的深思所逐漸取代。當時的興趣由
對真實客體精細的研究，轉變到對主觀變化的回應和印象。看客
體如其真實本身已不再是可能，因客體總是在流動變化，要絕對

145 Hilary Fraser, "Truth to Nature: Science, Religion and the Pre-Raphaelites," pp.
　　58-60.

準確描繪自然真相是不可能的。

十九世紀初期天空景象在英國之所以受到空前之矚目，除了與當時的美學思潮、戶外速寫、水彩畫、氣象學、光學與色彩學、自然神學等方面的發展息息相關外，基本上亦與英國是一海島的地理環境有關。因英國具有特殊的海島型氣候，擁有多雲霧多變化的天空，尤其是夏天和秋天多雲的天空更吸引人。十八世紀末劍橋大學一年輕畢業生波特（Joseph Holden Pott, 1759-1847）即觀察到英國天空之美，他於1782年曾在《論風景繪畫》（*Essay on Landscape Painting*）提出：「在這個國家，只要模仿自然本身就已給我們風景畫家一個特色……且足夠建立起一個英國畫派的品味……我們還有比義大利更具優勢的是有多變化且優美的北方天空；它的形狀時常是如此的動人且壯觀，滾轉的雲朵是如此具動感，這一切幾乎是平靜的南半球所沒有的。」[146]英國夏季初秋白晝很長，在空曠郊區、大草坪、沙地或海邊常可看到朵朵變化無窮的雲彩，在一望無際的天空飄動著，若是風較強或有火紅多彩的夕陽，那更是美不勝收（圖2-1、圖2-2、圖2-3、圖2-4、圖2-5）。相信英國若無如此多變化的雲彩，是很難激發那麼多畫家去描繪它。

泰納從小即愛觀察天空，1810年代他在皇家美術院一次演講中，提到英國畫家很幸運，因英國有變幻無常的氣候，一天內可

146 此書當時是以無名氏出版，L. Herrmann在大英博物館發現，認定是Pott所寫。J. H. Pott, *An Essay on Landscape Painting, With Remarks General and Critical on the Different Schools and Masters, Ancient or Modern* (1782), pp. 53-56, quoted in Luke Herrmann, *British Landscape Painting of the Eighteenth Century* (London: Faber & Faber Limited, 1973), p. 61.

見四季，到處是煙霧瀰漫，提供給畫家很豐富的天空題材。[147]另外，康斯塔伯亦從早年即有觀察天空景象的興趣，而至中、晚年他還持續著迷於天空描繪，這亦與他深刻感受到天空之美有關。他在1821年9月20日寫給好友費雪（Archdeacon John Fisher, ?-1832）的信上，即曾讚美過英國夏天神聖的天空，他說：「我畫了很多天空習作及其效果，我們有神聖的雲彩、明暗及色彩效果，就如現在一樣，這種季節裡的天空總是如此。」[148]又1833年在他《英國的風景》（*English Landscape Scenery*）一書前言中，他亦提及英國除了清新的春天，愛好自然的學生在夏季和秋季，每天可觀賞到無窮盡的天空與雲彩變化。[149]

　　英國當時的美學理論基本上是以科學的觀點，鼓勵人們從自然中去尋找各種美，尤其是如畫的與崇高的，而自然中最醒目的、最令人虔敬與讚嘆的即是廣闊無邊且千變萬化的天空。當時的畫家即在浪漫美學思潮及藝術、科學、宗教等氛圍，還有特殊的海島型氣候下，孕育出對天空研究的興致。當時很多畫家與藝評家皆視「天空」為一幅畫的重心，他們亦皆注意到天空是風景畫的光線來源，而最能直接反映此時期畫家重視天空角色的事實，即是天空畫論的突增和天空習作的大量出現。

147　A. Wilton, *The Life and Work of J. M. W. Turner* (London: Academy Editions, 1979), p. 107.

148　C. R. Leslie, *Memoirs of the Life of John Constable*, p. 83, note 4.

149　R. B. Beckett compiled, *John Constable's Discourses* (Suffolk: Suffolk Records Society, 1970), vol. 14, p. 9.

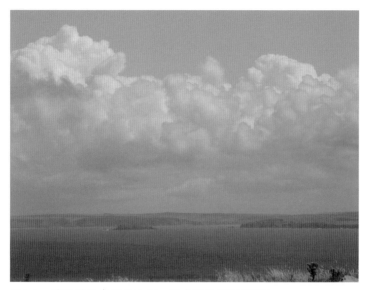

圖 2-1　英國夏秋多雲的天空，作者攝於 2009/07/31。

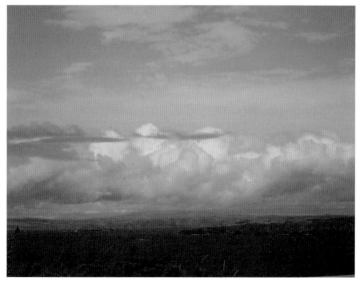

圖 2-2　英國夏秋多雲的天空，作者攝於 2009/07/31。

圖 2-3　英國夏秋多雲的天空，作者攝於 2009/07/25。

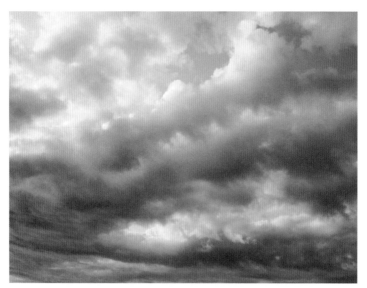

圖 2-4　英國夏秋多雲飛舞的天空，作者攝於 2009/08/26。

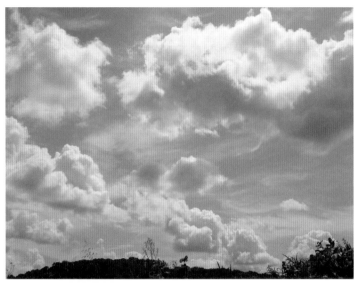

圖2-5　英國夏秋多雲飛舞的天空，作者攝於2009/07/25。

下篇

論述與創作

第三章

科學觀與圖文並重的天空畫論

　　英國自十八世紀中期以來，戶外寫生漸被視為是上流社會的旅遊紀錄或娛樂品，國內畫家漸被雇用來描繪鄉間及旅遊景色。而此時英國的美學家們，如柏克、吉爾平、普瑞斯、奈特等亦皆鼓勵人們到戶外去仔細觀察變化無窮的真實自然，扮演著推動戶外寫生的角色。至十八世紀末的英國工業革命，更導致大家對鄉間優美景色的嚮往與懷念，詩人與畫家紛紛投入大自然，以直接而深刻的美學觀點去描繪自然。另外，英國又比其他歐陸國家更重視水彩畫，其水彩畫的發展至十八世紀末已臻於成熟，水彩顏料因使用方便及可產生透明流動的特性，常被畫家採用於戶外速寫。因而不但促使英國十八世紀末的戶外寫生風氣比歐陸國家盛行，亦同時導致畫家及理論家們，比以前更注意去觀察瞬間變幻的天空景象。十九世紀初持科學客觀態度追求真實自然的美學觀點頗為普及，致使英國風景畫邁入自然寫實的鼎盛時期。此時不僅泰納和康斯塔伯皆創作了一系列的天空習作，而有關天空的論述亦如雨後春筍般出現，可謂英國天空畫論最豐富多產的階段。

　　英國十八世紀前半期的風景畫已開始出現各種不同的外貌，然並未出現討論描繪天空的重要論述。自十八世紀中期以來，因美學家極力呼籲人們至戶外認識自然，故主張至戶外觀察自然的繪畫論述亦漸出現，而這些論述中大多數皆涵蓋談論天空的議題。由前文中對歐陸早期有關天空重要畫論的分析，我們發現於十八世紀前半期，至少有三本含有天空議題的歐陸畫論在倫敦出版了英譯本，這透露出當時英國畫壇對這些論著的需求，而這些有關天空的論述，確實對英國浪漫時期的部分畫家具有激發的功能。英國本身有關天空的重要畫論遲至十八世紀後半期才出現，若與歐陸地區的天空畫論相較，我們可明顯看出英國此時期的天空畫論在質與量方面，皆可說是後來居上。雖然英國天空畫論仍延續歐陸畫論的二個要點：強調天空的重要性、倡導觀察多變化的天空。但英國畫論不僅大量突增，且內容既豐富又新穎，出現了前所未見的一系列天空構圖、一系列彩色的特殊氣象風景圖、一系列雲的透視圖，並且對這些示範圖有詳細的文字說明。這些論述大都是分散在有關風景畫的畫論中，少數出自於理論家，大多數是畫家將親身創作經驗與心得整理出來。這對學畫者，甚至畫家於創作時有實際的參考作用。本章主要在爬梳此時期畫論中有關天空的論述，依時間先後逐一分析比較各論述的內容、特色，及對當時畫家的影響，最後歸納出其共通的論點與特色。

第一節　十八世紀後半期

亞歷山大・寇任斯（Alexander Cozens, 1717-1786）

　　英國十八世紀中期最早論述到天空題材的是柯里爾（J.

Collyer），他於1761年已提出學風景畫應「有時模仿不尋常的天空」。[1]而英國第一位真正強調天空元素在風景畫的重要性之理論家是寇任斯，他以身為畫家的創作經驗，寫了《風景構圖的種類》（*The Various Species of Composition of Landscape in Nature*）一書，激勵浪漫時期的畫家和學畫者，以科學客觀的精神直接觀察天空。此書至今未見完整之版本，或許此書從未完成且未完整出版過。[2]但由目前尚留存的目錄，我們得知寇任斯在此書為風景畫設計了十六幅構圖、十四幅主題對象、二十七幅各種大氣景象，且為此書創作了二十五幅各種景象的天空習作。康斯塔伯顯然曾看過此書，因他曾臨仿寇任斯為此書所畫的十六幅風景構圖，但並未見他臨仿此書的天空習作。[3]若此書當時曾完成且完整出版，則這些天空習作應會頗受重視，可惜並未見到有任何臨仿的例子，很可能寇任斯這二十五幅天空習作當時並沒隨書印行。

　　寇任斯約於1785年亦寫了《輔助創造風景構圖的新方法》一書，此書包括了二十幅《天空構圖》（*Sky Composition*）。這些天空構圖僅以黑白二色，依濃淡明暗簡單地描繪出適合地面風景的

1　J. Collyer, "Of the Landskip-Painter," *The Parent's and Guardian's Directory, and the Youth Guide, in the Choice of a Profession or Trade*（1761）, pp. 178-179, quoted in Anne Lyles, "'That immense canopy': Studies of Sky and Cloud by British Artists c. 1770-1860," pp. 137, 172.

2　Anne Lyles and Robin Hamlyn, *British Watercolours from the Oppé Collection*（London: Tate Gallery Publishing, 1997）, p. 70.

3　寇任斯這十六幅版畫現藏大英博物館，而原畫跡則分散於各博物館。Kim Sloan, *Alexander and John Robert: The Poetry of Landscape*（New Haven and London: Yale University Press, 1986）, pp. 50-55; John E. Thornes, *John Constable's Skies*, pp. 79-80.

各種可能天空構圖。寇任斯並非專注於雲的真實外型，而是設計出一系列有變化的可能構圖，以供學畫者參考使用。這二十幅天空構圖中，除了兩幅外，其餘十八幅可分為九組，每兩幅一組，同組中兩幅主要區別在於底部與頂部或雲與空白部位的明暗不同，這顯現出寇任斯相當強調光線所照射的方向與明暗色度。這些天空構圖較特別之處是每幅下面皆有文字說明，而每一組的構圖並不完全相似，但有相對系統性的說明，例如最簡單的一組是「天空頂部條紋狀的雲。」與「天空底部條紋狀的雲。」另外八組則是較複雜的，例如「一半雲、一半空白，雲的亮面比空白部分淡，而陰面較空白部分暗，頂部比底部暗些，空白的部位著色一次，雲的部位著色兩次。」與「與前者一樣，但底部比頂部暗些。」（圖3-1）為一組；「全是多雲的，除了一大片和其他較小的部分，雲的部分比空白部分暗些，頂部比底部暗些，著色兩次。」（圖3-2）與「與前者一樣，但底部比頂部暗些。」（圖3-3）為一組；「全是多雲的，除了一大片和其他較小的部分，雲的部分比空白部分淡些，頂部比底部暗些。空白的部位著色兩次，雲的部位著色一次。」（圖3-4）與「與前者一樣，但底部比頂部暗些。」為一組。配合著文字說明，很容易就可以了解寇任斯天空構圖的設計是有科學系統性。

　　寇任斯設計這些天空構圖的功能是作為範例，具系統性而較忽視雲的自然寫實性。但他還是以科學的觀察為基礎，不僅重視每幅的光線明暗，且注意到每幅雲構圖的變化。他在此畫論中的二十幅範例，是西洋繪畫史上首次出現以「天空」為題材的一系列天空構圖，且在圖下方附有文字說明，其所具有的開創性是不容忽視，亦為英國浪漫時期的天空畫論開啟了圖文並重的特色。

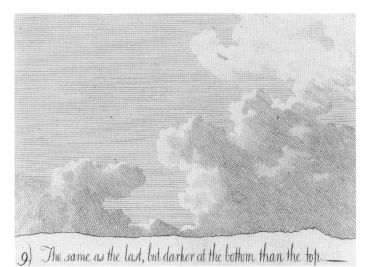

9.) The same as the last, but darker at the bottom than the top. —

圖3-1 寇任斯:《天空構圖》，1785年。線雕版，113×160公分。
From *A New Method of Assisting the Invention in Drawing Original Compositions of Landscape.*

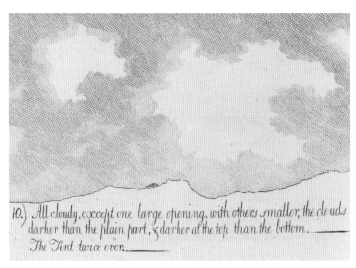

10.) All cloudy, except one large opening, with others smaller, the clouds darker than the plain part, & darker at the top than the bottom. —
The Tint twice over. —

圖3-2 寇任斯:《天空構圖》，1785年。線雕版，113×160公分。
From *A New Method of Assisting the Invention in Drawing Original Compositions of Landscape.*

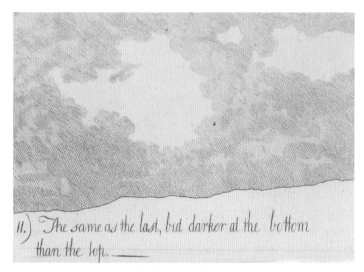

圖 3-3　寇任斯：《天空構圖》，1785 年。線雕版，113×160 公分。
From *A New Method of Assisting the Invention in Drawing Original Compositions of Landscape.*

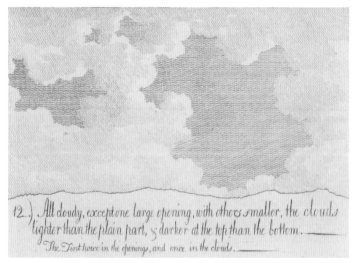

圖 3-4　寇任斯：《天空構圖》，1785 年。線雕版，113×160 公分。
From *A New Method of Assisting the Invention in Drawing Original Compositions of Landscape.*

寇任斯這二十幅天空構圖在當時應頗受注意，例如康斯塔伯就曾以鉛筆臨仿當時收藏於包蒙爵士家的此二十幅天空構圖。至於康斯塔伯於何時臨仿這些天空構圖？有些學者主張是他於1821-22年間臨仿的；[4]霍斯則推斷他可能於1810年代已臨仿，認為其1821-22年間創作一系列天空習作，至少在觀念上曾受寇任斯這些天空構圖的影響。又有些學者認為應是1823年秋他前往包蒙爵士家中所臨仿，[5]例如斯羅安（Kim Sloan）指出此時是他想從古人畫作中研究自然的過程，是他藝術上的複雜期。康斯塔伯此次停留在包蒙家中長達五星期，除臨仿洛漢外，確實亦有可能臨仿到寇任斯這些天空構圖。[6]康斯塔伯曾言：「大部分偉大的大師，是受前人所影響。」[7]且他至晚年還強調寇任斯和格爾丁皆擁有很高天賦，雖他們作品較少且主要是水彩畫，仍應獲得更多讚譽。[8]故康斯塔伯在戶外密集創作天空習作之後的隔年，還很可能如斯羅安所推斷去臨仿寇任斯的二十幅天空構圖。雷諾茲覺得有趣的

4　寇任斯這二十幅天空構圖，可見於Andrew Wilton, *Alexander and John Robert Cozens*（New Haven: Yale University Press, 1980）, pls. 21-23. 康斯塔伯這些臨仿寇任斯的天空構圖在1976年的兩百年紀念展覽中被視為是於1821-22年間臨仿的，見L. Parris, I. Fleming-Williams and C. Shields ed., *Constable: Paintings, Watercolours and Drawings*（London: Tate Gallery, 1976）, p. 128; John E. Thornes, *John Constable's Skies*, p. 80.

5　Mark Evans, Nicola Costaras and Clare Richardson, *John Constable: Oil Sketches from the Victoria and Albert Museum*（London: V & A Publishing, 2011）, p. 22; Kim Sloan, *Alexander and John Robert Cozens: The Poetry of Landscape*, pp. 53, 85-87.

6　C. R. Leslie, *Memoirs of the Life of John Constable*, pp. 107-114.

7　C. R. Leslie, *Memoirs of the Life of John Constable*, p. 303.

8　C. R. Leslie, *Memoirs of the Life of John Constable*, p. 322.

是，康塔塔伯1823年臨仿的天空構圖是平面二度空間，反而不像1821-22年間的天空習作是呈現三度空間。[9]其實，因寇任斯這些天空構圖是簡圖，用意並非在呈現真實的立體感，故康斯塔伯的臨仿之作更不可能故意強調空間感。

　　康斯塔伯從寇任斯處所學到的，並非是雲的真實外型，而是一系列可能的略圖與說明，他很用心地將各幅說明皆抄錄下來，且確實注意到何處該暗些何處該淡些。例如其中二幅《臨仿寇任斯天空構圖》（*Cloud Study after Alexander Cozens*, 圖3-5、圖3-6）即是臨仿此系列中的二幅（圖3-2、圖3-3），[10]這一系列的構圖可能有助於康斯塔伯對天空的視覺分類。[11]寇任斯在當時已是著名畫家，且有不少學生及皇室的贊助者，不僅是英國最早極力著述倡導直接觀察天空和強調天空角色重要性的先驅，亦是最先設計出一系列的天空範例圖，實可稱為英國浪漫時期天空畫論的開創者。

　　寇任斯在《輔助創造風景構圖的新方法》一書中，除設計了二十幅天空構圖，亦說明如何畫天空和著色。首先，他勸導學畫者從此書的天空構圖中，選出一幅適合所描繪的風景，用黑色鉛筆略微畫出雲的外形，在天空最低的部位畫上大量的雲，以保持構圖的平衡。其次，先在一個杯子裡混合很淡的墨汁和水，除了那些構圖為明亮光線的部分外，以此顏料刷遍整個天空，且讓它

9　Graham Reynolds, *The Later Paintings and Drawings of John Constable*（New Haven and London: Yale University Press, 1984）, Text, pp. 129-130.

10　《臨仿寇任斯天空構圖》系列收藏於倫敦大學可陶德藝術學院（The Courtauld Institute of Art, University of London）。

11　E. H. Gombrich, *Art and Illusion: A Study in the Psychology of Pictorial Representation*（Oxford: Phaidon Press Limited, 6th ed., 1988）, p. 151.

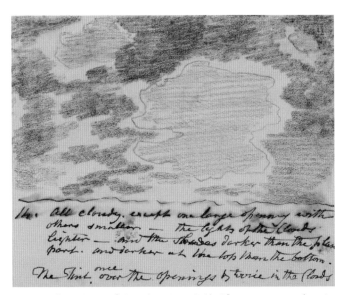

圖3-5　康斯塔伯：《臨仿寇任斯天空構圖》，約1821-23年。鉛筆、墨水、9.3×11.5公分。倫敦大學可陶德藝術學院。

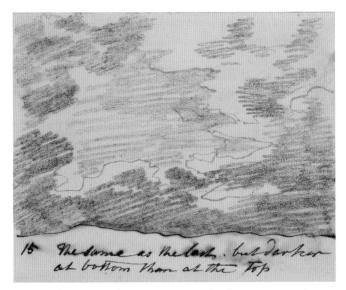

圖3-6　康斯塔伯：《臨仿寇任斯天空構圖》，約1821-23年。鉛筆、墨水、9.3×11.5公分。倫敦大學可陶德藝術學院。

保持乾燥。用同樣的顏色再刷過一遍使顏色更暗，再以暗一點的顏色重新刷特定的部位，直到天空修飾完畢。接著，再以比天空更暗的色調刷過整個風景，除了那些構圖最亮的部位，在適當部位重複這色彩。每次留一些部位不要上色，這是構圖中次亮的部位。除了最亮和次亮部位，以更暗的墨汁再刷整片風景一次，如此依亮度深淺漸層地重複上色。[12]

寇任斯此書在當時相當流行，主要是他在該書提出「墨跡創作」，即是隨意在紙上滴墨汁，然後讓這些不經意的墨跡，激發畫家自由的情感與想像力的論點頗受歡迎，而此論點最早已發表於他1759年的《論提升風景畫的創作——給學藝術的學生》（*An Essay to Facilitate the Inventing of Landskips, Intended for Students in the Arts*）。歐佩（Adolf Paul Oppé, 1878-1957）認為寇任斯對當時專業畫家的影響很難確認，但他指出吉爾平、萊特、隆尼（George Romney, 1734-1802）、法令頓及根茲巴羅的創作似乎都與寇任斯提出的墨跡創作方法有關連，而且他主張寇任斯對一大群重要的業餘畫家的影響應很大，其中包括包蒙爵士。[13]斯羅安亦認為透過包蒙的引介，德維（Charles Davy）、康斯塔伯和格列高里（George Gregory, 1786-1870）都知道寇任斯在此書中宏偉的設計野心。[14]近代很多學者討論寇任斯此論點，其中克默（Charles A. Cramer）即批評很多評論家，將此論點移至其他任何時空去探討

12　Alexander Cozens, *A New Method of Assisting the Invention in Drawing Original Compositions of Landscape*, pp. 28-29.

13　包蒙爵士收藏了不少寇任斯的畫作，見 A. P. Oppé, *Alexander & John Robert Cozens*, pp. 155-156.

14　Kim Sloan, *Alexander and John Robert Cozens: The Poetry of Landscape*, pp. 50-53.

是有問題的，因這些年代錯置的評論，僅說明寇任斯的作品是強調墨汁最終的形象，而將產生它們構圖的藝術過程理論排除。克默主張要了解寇任斯墨跡創作技法在其「歷史的錨地」（historical anchorage）內是可能的，即當時正萌芽的如畫的英國風景畫派，及甚至是有古典傾向的皇家美術院。[15]

索瑞・吉爾平（Sawrey Gilpin, 1733-1807）

　　我們雖無法得知當時是否有人嘗試用寇任斯的墨跡創作方法來畫天空，但我們至少得知同時代已有畫家注意到寇任斯所設計的二十幅天空構圖。例如美學理論家吉爾平的弟弟（或姪子）索瑞・吉爾平在他未記年的手稿〈論風景畫色彩〉（"Essay on Landscape Colouring"）一文中，談論到天空議題時，即特別稱讚寇任斯所設計的一系列天空構圖。他認為機敏的寇任斯，幾乎已為描繪自然中的每一種天空制訂了一種構圖，他說：「寇任斯認為沒有任何天空描繪，是不需要天空構圖。」[16]另外，索瑞・吉爾平亦認為風景的顏色與天空密切相關，故他亦贊同為每一幅風景畫選擇一適合的天空構圖是重要的，但他強調畫家在這之前需先考慮主要光線是在天空或地面風景。索瑞・吉爾平也提到他自己就擁有幾幅寇任斯的天空構圖，且會將它們轉給別人參考，而他亦會繼續收集寇任斯的天空構圖。

15 Charles A. Cramer, "Alexander Cozens's New Method: The Blot and General Nature," *The Art Bulletin*, vol. 79, no. 1（Mar., 1997）, pp. 112-129.

16 索瑞・吉爾平的論文是手稿，見該手稿頁5-6。此手稿字跡大部分清晰易讀，現藏Bodleian Library（Oxford University）中的Duke Humphrey's Library, 編號是Ms. Eng. Misc. c. 391.

　　索瑞・吉爾平在他十六頁的手稿〈論風景畫色彩〉中，即有三至四頁解釋如何以最好的方法畫天空。他說明在早晨、中午和傍晚因太陽位置不同，光線不同，色彩與效果皆不同，「而這些皆依賴於天空，所以很自然天空成為畫家該最先關注的。」接著，他提出當時「可能已有很多有關描繪天空的論述」，但在此手稿僅談論寇任斯的天空構圖，並未提及其他的天空論述，這與他謹慎使用色彩的精神是相符合的。[17]由此手稿，我們可推測當時應已有不少畫家或畫論家，如同索瑞・吉爾平一樣，亦對天空題材、光線、色彩有興趣，且已有不少論述出現，只是很多可能是未公開的手稿。索瑞・吉爾平不僅是一位花園設計師，亦是活躍的水彩畫家，他曾於1804年11月30日和希爾斯（Robert Hills, 1769-1844）、皮安（W. H. Pyne）、威爾斯（W. F. Wells）、約翰・瓦利、格洛威（John Glover, 1767-1849）等幾位水彩畫家聚在雪萊（Samuel Shelley）家商討成立「水彩畫家學會」。[18]

　　由索瑞・吉爾平的手稿，我們確信寇任斯的二十幅天空構圖在十八世紀末與十九世紀初已在畫家間流傳。在寇任斯之前，英國的畫論未曾出現有系統的天空圖例，故當時學畫者或畫家，就如索瑞・吉爾平一樣，看到這二十幅天空構圖和文字說明時，必定留下相當深刻的印象，且很可能將其介紹給其他畫家。

威廉・吉爾平（William Gilpin, 1724-1804）

　　繼寇任斯提出天空習作與圖文並重的天空構圖之後，有關天

17　Sawrey Gilpin, "Essay on Landscape Colouring," pp. 4-7.

18　C. M. Kauffmann, *John Varley, 1778-1842* (London: B. T. Batsford Ltd., 1984), p. 30.

空的論述有如雨後春筍很快陸續出現。威廉・吉爾平亦曾論述天空議題。吉爾平寫了多種有關教育和宗教的書籍，他以前被視為是著名的教育家，但現在是以浪漫運動的先驅著稱。他自1782年陸續印行他夏天到英國各地尋訪「如畫的」景色的說明和插圖，深深影響大眾對風景自然美的欣賞。他對風景畫中天空的角色亦相當重視，故在1792年寫的《三篇論文：如畫的美；如畫的旅遊；速寫風景》中，明確指出天空在藝術上和大自然上所扮演的兩個重要角色，即裝飾性和功能性。吉爾平以詩文強調天空此二特質：「用眼睛認真觀察廣袤的天空／將每朵浮雲畫出來／它的形態色彩及帶給地面景象的陰影團塊／涵蘊著永恆的變化從紫紅的黎明直到似枯葉色的黃昏。」[19] 他對天空的觀察及論述是以科學的觀點為基礎，不僅提出天空固有的裝飾性特質，主要源自於雲多變化的色彩、形狀和構造；亦說明天空是地面的光線來源，因雲截斷太陽光線，故有決定地面的明暗功能，並且強調要仔細觀察多變化的天空。他在此書中，即曾強調「繪畫是科學，亦是藝術。」[20] 他視繪畫亦是科學的觀點，可能多少反映出十八世紀末一般畫家與畫論家的看法。而他在此書中特別記載年輕的維爾德，約於一個世紀前定居於倫敦時，曾在泰晤士河專注於速寫天空的事實，亦可能反映出十八世紀末天空題材在英國已日益受重視的情形。

　　對吉爾平而言，光線和陰影是風景畫的生命和靈魂；此外，他還強調光線效果要注意漸層，他說：「只有光線和陰影是不夠

19　William Gilpin, *Three Essays*, p. 101.

20　William Gilpin, *Three Essays*, p. 89.

的，還得注意效果問題。」[21]他認為夕陽的光線，雖不像正午陽光的絢爛，但有強大的對比效果，故更佳。[22]在他的手稿〈論夕陽〉（"On Sunsets"）中，更強調天空在風景畫的重要性，他說：「對一位畫家而言，天空是一無止盡的研究。雲的型態和明暗色度……是多變化的，那些能準確模仿其顏色的，他的藝術已達高水準，他的繪畫很少可以再建議的。在風景畫中，這樣的天空已不是附加的，而是成為主要的。」[23]另外，他還批評洛漢的風景畫，他說洛漢若能多注意他的天空而少注意風景，那他的作品可能會更有價值。

　　吉爾平在《三篇論文》中，首次以「粗糙」、「崎嶇」、「多樣」及「不規則」四要素界定當時正流行的「如畫的」風景，在當時頗受英國知識分子注意。接著，普瑞斯和奈特皆相繼界定「如畫的」定義。因吉爾平、普瑞斯及奈特的著述在浪漫時期一再地出版，對當時人們的美學觀念頗有影響，亦促使當時很多畫家皆努力到戶外去描繪「如畫的」自然。而天空變幻無常的雲彩和光線，正具有多樣的和不規則的「如畫的」特質，吉爾平又適時介紹維爾德速寫天空的事蹟，應激發了不少學畫者，甚至畫家，去注意描繪天空。

21　William Gilpin, *Three Essays*, pp. 75-76.

22　William Gilpin, *Remarks on Forest Scenery; and Other Woodland Views* (London: Printed for R. Blamire, 1794), vol. 1, p. 254.

23　William Gilpin, "On Sunsets" (Ms. In the collection of Dr. T. S. R. Boase), p. 2, quoted in Carl Paul Barbier, *William Gilpin: His Drawings, Teaching, and Theory of the Picturesque*, p. 135.

查理・泰勒（Charles Taylor, 1756-1823）

英國十八世紀末期，除了寇任斯與吉爾平的天空畫論較重要外，尚有泰勒的天空論述。泰勒主要是版畫家，亦寫了好幾本有關繪畫的著作。他在1793年出版了一本教材《風景雜誌》（*The Landscape Magazine*），其中即有一部分特別探討天空。他在該書十分強調科學的客觀觀察，勸導學畫者應仔細研究真實的雲，尤其是它們的形狀、濃度和色調，而且比先前的理論家更強調雲的動態。他認為「天空提供數不盡形狀和色彩的雲」、「千種不同造型的雲，因它們在不同的高度，時常追逐不同的路線，它們讓畫面產生無限的變化。」[24]因此，他極推薦天空寫生，亦約略描述雲在空中的各種形狀。雖然泰勒已相當重視雲的真實形狀，但因當時氣象學研究尚未發達，人們對雲的了解仍相當有限，故泰勒無法更進一步仔細描述雲的各種型態變化。泰勒此教材在當時應有一定的需求，所以後來又被收錄於他當時頗受歡迎的《藝術家的美術倉庫和百科全書》（*Artists' Repository & Encyclopedia of the Fine Arts*, 1808, 1813）一書中。

泰勒於1815年又為年輕學畫者寫了《常見的素描論述——給青年們》（*Familiar Treatise on Drawing : for Youth*），此書主要是談論素描（即水彩畫）而非油畫，其中即有部分特別強調天空的重要，甚至主張天空是一幅畫最重要部分。他說：「天空是一幅畫接收光線和陰影的部分，毫無爭議的它是最重要的部分，故必

24　Charles Taylor, *The Landscape Magazine*, pp. 84-87（from *Artists' Repository & Encyclopedia of the Fine Arts*, pp. 203-205）, quoted in Louis Hawes, "Constable's Sky Sketches," pp. 361-362.

須好好畫。畫家中有一諺語流傳著：『畫得不好的天空毀壞了一幅好畫，畫得好的天空將使一幅拙劣的畫有很多優點。』」[25] 接著，泰勒又討論到實際畫天空的技巧問題，他先提到如何「修改天空污點」：「當天空被畫得很柔軟，若有任何生硬處或污點可能會刺眼。假如痕跡或汙點很小，可用一片海綿沾滿清水，以水平線的方式往下往上輕輕地擦拭，以避免破壞紙張的紋理。用這種方法，將會看到不僅汙點消失了，且很明顯的改善了天空的調和。」[26]

其次，在該書泰勒更進而舉例說明如何「畫煙霧」，他說：「當你的畫上色完成，準備從畫架上拿下來時，用筆沾些水，在你想要煙霧出現之處下筆，想像出任何形狀，讓濕意停留在畫紙上直到幾乎被吸收完。然後拿一小塊軟麵包或手帕，輕輕地將潮濕處擦掉，你會發現產生比一開始就辛苦保留空白處的效果更好，且更有意境。」[27] 由泰勒分別於1793年和1815年寫的論述，我們可以比較出他探討天空的議題是愈來愈具體，後來甚至很清楚地指導如何去修改天空污點，和如何畫出有意境的煙霧，這些實際創作天空的技巧應為十九世紀初期學畫者提供很直接的參考。[28]

綜觀十八世紀後半期天空論述的要點主要是強調天空在風景畫中的重要性及天空景象的變幻多端，並說明仔細觀察天空的必

25　Charles Taylor, *Familiar Treatise on Drawing: for Youth*, p. 42.

26　Charles Taylor, *Familiar Treatise on Drawing: for Youth*, pp. 42-43.

27　Charles Taylor, *Familiar Treatise on Drawing: for Youth*, pp. 45-46.

28　除了本文提到的三本著作外，泰勒較重要的論著還有 *The Academy of Arts*（London: 1783），*Familiar Treatise on Perspective*（London: 1816），*To the Ladies*（London: 1783, 1785）。

要性，有的亦指導如何畫有效果及有意境的天空。這些論述的要點大都與先前歐陸地區的相近，但內容已較為豐富且具體，且更注意到以科學觀點去觀察雲的形狀、動態與色彩，還有一較明顯的差異就是出現了作為範例的一系列天空構圖。寇任斯二十幅天空構圖的誕生，不僅說明當時畫壇有此需求，亦透露出天空在風景畫的地位已遠比之前受到重視。

第二節　十九世紀初期

路克・豪爾德（Luke Howard, 1772-1864）

　　英國至十八世紀末的畫論中，尚未見對雲的型態有較具體的論述，且未見對天空的色彩及光線提出進一步的分析。十九世紀初，較特別的是出現了數篇有關天空和雲的氣象學論著，雖然這些論著的主要貢獻在氣象學，但對當時的畫壇亦造成不小衝擊，其中以豪爾德對雲型態分類的文章最具影響力。1803年英國氣象學家豪爾德提出雲型態分類之後，英國畫家和繪畫理論家可能才真正了解到雲的型態問題。此外，可能亦因當時光學的研究日益進步，他們才更普遍注意到雲的色彩與光線之間的關連問題。英國十九世紀前半期，出現比十八世紀後半期更多、更具體、更精闢以科學觀點談論天空描繪的畫論。

　　前一章已述及法人拉瑪克於1801年就提出雲的型態應分六種，兩年後，豪爾德在〈雲的變化及其形成、懸浮、解散的原則〉一文，重新將雲的型態分成七種。豪爾德該文一開始就說明當時「因對氣象學的興趣增加，故對水在大氣中上升時所呈現的各種景象，已成為有趣的甚至是必要的研究。」豪爾德的論著在

當時極受英國知識分子的注意，因他除以文字很仔細地說明七種雲的形成、懸浮、解散、特色及差異，亦附上三張清晰的雲速寫和解說，一張由上而下速寫出卷雲、積雲及層雲（*Cloud Sketches: Cirrus, Cumulus, Stratus*, 圖3-7），另一張亦由上而下速寫卷積雲、卷層雲及積層雲（*Cloud Sketches: Cirro-Cumulus, Cirro-Stratus, Cumulo-Stratus*, 圖3-8），還有一張速寫雨雲（*Cloud Sketch: Nimbus*, 圖3-9）。[29]他特別對卷雲、積雲及層雲三種雲的形成與特色加以說明，例如他在分析卷雲時，先說明卷雲是所有雲中最高最稀，而且伸展及方向是最多樣的，是晴朗的天氣最早出現的雲。其剛出現於天空時是像少數的細絲，然後慢慢加長，而新的細絲亦漸增加，最早出現的細絲就成為主幹支持分支，而分支後來又成為主幹。[30]他又指出，卷雲的增加有些有明確的方向，有些則是完全不確定的。當最初的少數細絲一旦形成，後來增加的若不是由一、二或更多的方向繁衍，就是向上或向下傾斜的方向繁衍，而同時出現的大量卷雲，通常其方向是同一的。接著又說明卷雲的停留時間是不定的，從短的幾分鐘到長的幾個小時，當它們單獨出現在高處時停留較久，當接近其他雲且在較低處則較短暫。豪爾德又指出，雖然卷雲看起來幾乎不動，但其實是與大氣中多種動態有密切的關連，卷雲一直被認為是風的預兆，而暴風雨之前的卷雲較為濃密，並出現於較低處，且通常是在暴風雨興起處的相反方向。

29　Luke Howard, "On the Modifications of Clouds," *Philosophical Magazine*, vol. 16, no. 62, p. 344.

30　Luke Howard, "On the Modifications of Clouds," p. 100.

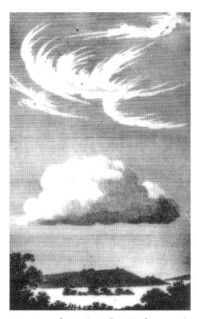

圖3-7 豪爾德:《雲速寫——卷
雲、積雲、層雲》,1803年。From
"On the Modifications of Clouds."

圖3-8 豪爾德:《雲速寫——卷積
雲、卷層雲、積層雲》,1803年。
From "On the Modifications of Clouds."

圖3-9 豪爾德:《雲速寫——雨雲》,1803年。From "On the Modifications of Clouds."

　　當讀者一邊看豪爾德有關卷雲的文字說明時，一邊去對照其
所附的雲速寫圖，很容易就能了解什麼是卷雲。透過豪爾德對各
種雲的詳細說明與速寫範例，讀者對天空及雲的感覺不再是神秘
且深不可測，反而是親切且熟悉的。豪爾德的文章是英語世界首
次詳盡描述各種型態雲的特性，後來他又將此文收錄於他1820年
《倫敦的氣候》第二冊中，對英國當時的文學藝術造成不小的影
響，甚至擴及德國。

湯瑪斯・弗斯特（Thomas Forster, 1789-1860）

　　1813年弗斯特於他的《大氣現象研究》一書中亦採用豪爾德
雲的型態分類法，因加上弗斯特的引用，使得豪爾德的雲分類法
影響層面更廣。弗斯特是一位愛好藝術的自然科學家，亦是豪爾
德的朋友。他的《大氣現象研究》主要是解釋大氣中各種物理現
象，共十章。其中第一、二章是以雲為主題，他亦認為雲的形狀
和大小是數不盡的。然根據特定的不同大氣狀況，雲可區分成七
種不同的型態。他除進一步分析豪爾德所提出的七種雲的來源和
型態，還根據親自觀察雲的經驗，特別詳盡地分析雲的色彩。他
說：「雲，就如大家所知，反射和折射出各種美的顏色，它們的
色度是依照其與太陽的位置而變化，但顏色似乎亦依照雲的種類
和濃度。卷層雲顯現出最美和多樣的色彩，不同色度的紫色、深
紅色、猩紅色是最常見的。」[31]接著，他又談論到觀察薄霧在水平
的日光下，不同的時間會折射出不同顏色，最常見的是黃色、橘
色、金色、紅色、深紅色，有時候會看到折射出棕色，往上時色

31 Thomas Forster, *Researches about Atmospheric Phenomena*, p. 85.

彩是多變的，而有時候會在薄霧中看到好幾種色彩。此外，他亦提出：「我觀察到卷雲、卷積雲等在太陽幾乎是相同的狀況下，在不同時間會呈現出不同色彩。」[32]

　　弗斯特此書在當時相當流行，十年內共發行了三版，分別是1813、1815與1823年。當時光學及色彩學已普遍受到重視，此書中首次以科學觀點詳細論述雲的色彩問題，應會引起很多畫家及理論家的注意。在第二版中，弗斯特如同豪爾德一樣，亦附上他親自畫的幾幅不同類型的《雲習作》（Cloud Study, 圖3-10、圖3-11）。康斯塔伯即曾購得弗斯特此書的第二版，且在其上作了很多重點註釋。桑尼斯分析這些按語後，認為康斯塔伯的氣象學知識很豐富，對弗斯特解釋豪爾德雲的分類很感興趣，而他渴望

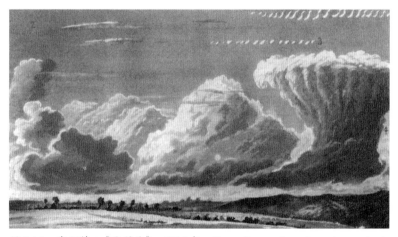

圖3-10　弗斯特：《雲習作》，1815年。From *Researches about Atmospheric Phenomena*.

32　Thomas Forster, *Researches about Atmospheric Phenomena*, pp. 85-86.

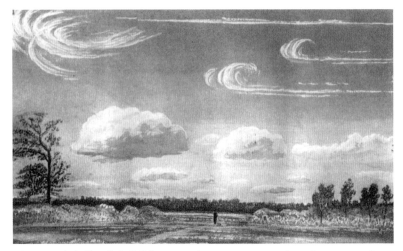

圖3-11　弗斯特：《雲習作》，1815年。From *Researches about Atmospheric Phenomena.*

了解氣象學是為了改進風景畫中的天空。[33]豪爾德和弗斯特兩人雖然並非專業畫家亦非繪畫理論家，但他們根據較嚴謹的科學觀察與實驗所提出雲的型態分類與雲的色彩論述，還有附加雲的速寫或習作，讓當時的學畫者或畫家印象深刻，人們第一次能透過科學家的文字說明與圖片，認識雲的主要幾種真實型態。

科里奧斯・瓦利（Cornelius Varley, 1781-1873）

　　十九世紀初期除氣象學家豪爾德和弗斯特外，水彩畫家科里

33　其他有關康斯塔伯在弗斯特書上的重點說明，可參見John E. Thornes, *John Constable's Skies*, pp. 68-80. 康斯塔伯的家屬仍擁有此書，被列在L. Parris, C. Shields and I. Fleming-Williams ed., *John Constable: Further Documents & Correspondence*, p. 44.

奧斯・瓦利亦寫了兩篇與天空題材有關的氣象學論文：一篇是〈大氣現象〉主要探討雲的形成與恆久性，雨、雪、雹的降量，與氣壓上升的關連；另一篇是〈暴風雨的氣象觀察〉，是有關暴風雨時的氣象觀察兼論醫學上的電學。科里奧斯・瓦利是一位頗具科學心智的畫家，這兩篇文章主要是根據他親自以科學精神客觀觀察的結果。更甚者，他主張使自然現象研究中仔細觀察的科學理想，成為一種藝術的方法。他亦強調為捕捉瞬間變化的氣候效果，在自然中觀察且在當場上色是必要的。[34] 由於這些主張促使他對繪畫輔助工具的重視，且曾努力改善繪畫的輔助工具。例如他因改善描像鏡頭（camera lucida）及暗箱（camera obscura）而獲得藝術協會（Society of Arts）的金牌獎，暗箱自十七世紀以來常被用來輔助畫素描。另外，他所發明的繪圖望遠鏡（graphic telescope）於1811年獲得專利，更於1851年的國際展覽中獲獎。

　　科里奧斯・瓦利這兩篇有關大氣現象、雲及暴風雨的文章雖較簡短，且無圖解或圖表，但因他和哥哥約翰兩兄弟是當時倫敦地區畫家的重心，故此兩篇文章很可能很快地就在他們畫家圈內傳播開來。[35] 例如林內爾、穆爾雷迪、漢特和寇克斯在十九世紀初皆曾是約翰・瓦利的學生，他教導他們「到大自然去追尋一

34　Michael Pidgley, "Cornelius Varley, Cotman, and the Graphic Telescope," *Burlington Magazine*, vol. 14, no. 836（1972）, 781-786; John Gage, *A Decade of English Naturalism 1810-1820*, p. 16, note 18.

35　有關瓦利兄弟與倫敦地區畫家的交往活動，可見Charlotte Klonk, *Science and the Perception of Nature*, chapter IV: Sketching from Nature: John and Cornelius Varley and their Circle, pp. 101-147.

切」，[36] 當時他們就深受瓦利兄弟重視瞬間大氣氣氛及真實自然觀念的影響，其中寇克斯與林內爾則是喜愛描繪暴風雨。萊爾斯更認為科里奧斯‧瓦利於十九世紀初展出的畫作，因已在畫面上記載氣候狀況，對當時的康斯塔伯應有直接的啟發作用。[37]

約翰‧瓦利（John Varley, 1778-1842）

自從1892年林內爾的傳記家史多里（Alfred Story）將「到大自然去追尋一切」此座右銘歸為約翰‧瓦利後，其即被視為是英國戶外速寫之父。約翰‧瓦利於1810年代起也陸續出版了他的幾篇畫論，其中以1816年至1818年分三部分出版的《論風景設計的原理》（ A Treatise on the Principles of Landscape Design ）最為重要。[38] 在該書他反而主張「自然需經烹調」（"nature wants cooking"），故指導學生如何去構思自然，並指出哪些對象適合「如畫的」構圖。全書共分八主題，每主題各附二幅墨色範例圖，每幅圖皆有詳細說明。[39] 他在引言先說明水彩畫與油畫之不

36 Alfred Story, *The Life of John Linnell* (London: Bentley and Son, 1892), vol. I, p. 25.

37 例如他在1803年的《*Mountain Panorama in Wales*》畫作上，即已記載當時的氣候狀況。見Michael Pidgley, "Cornelius Varley, Cotman, and the Graphic Telescope," pp. 781-782; Anne Lyles, " 'That immense canopy': Studies of Sky and Cloud by British Artists c. 1770-1860," p. 143; Charlotte Klonk, *Science and the Perception of Nature*, pp. 110-113.

38 除了此書，約翰‧瓦利還有1816年出版的*Varley's List of Colours*; 1815年及1820年出版的*Practical Treatise on the Art of Drawing in Perspective*, 此書主要是為那些用眼睛畫自然的學生所寫，共附了六十幅範例圖；另外，還有1818至1819年間出版的*John Varley's Studies of Trees.*

39 該書中探討的八主題是：光線和陰影的原則；景物反射在水中；史詩和田園

同，認為水彩畫的方法必須是自然的與不加思索的，如果可能最
好不要修改，接著很詳細地逐一說明如何畫這十六幅畫。穆瑞
（Adrian Bury）稱讚約翰·瓦利的畫論充滿思考，對學生有堅實
的價值，他認為沒有其他書比此書更詳盡的闡述風景在水彩中的
神秘性。[40]史密斯（Thomas Smith）亦評論約翰·瓦利是唯一曾企
圖有系統寫風景畫效果的理論者。[41]

　　很可惜，約翰·瓦利並未曾有系統地論述天空效果，然而在
此書有關「天空的原則」主題中，他提出一重要觀念：「有深度的
風景畫需有大量的雲，而且要對其型態、光線和陰影有更多的考
量……。」[42]接著在「陽光與微光」主題中，曾說明有光線的天空
如何用色，畫陽光普照的景色時：「雲靠近太陽的部位應是整幅畫
最白的部分，而在上面的濃雲一般應是中性色調，而其下的部位，
應以黃褐色和威尼斯紅色柔和地暖化，這將使濃雲和最白的部分調
和為一。」而畫較陰暗的風景時：「天空較低的部位應該展現橘色
和紅色色調，最接近水平線應最紅。」[43]約翰·瓦利的傳記家史多
里（Alfred Story）在1894年寫的《詹姆斯·霍姆茲與約翰·瓦利》
（*James Holmes and John Varley*）一書中，多處特別強調瓦利個性

詩；河景和約克的Ouse橋；陽光和微光；天空的原則；海景；一般風景和多
山的風景。

40　Adrian Bury, *John Varley of the "Old Society"* (Leigh-on-Sea: F. Lewis Limited, 1946), p. 62, quoted in John Varley, *A Treatise on the Principles of Landscape Design*, front cover.

41　Thomas Smith, "Art of Drawing," quoted in John Varley, *A Treatise on the Principles of Landscape Design*, front cover.

42　John Varley, *A Treatise on the Principles of Landscape Design*, p. 11.

43　John Varley, *A Treatise on the Principles of Landscape Design*, p. 12.

極慷慨樂於助人。在當時瓦利是很受歡迎的老師，故其畫論應至少會流通於他的學生間。其實，他1810年代的畫論與1800年代初主張「到大自然去追尋一切」的實際教學方法，是有些更改，這是因他後來覺得好的構圖並非照實景，而是需要加以構思組合。

威廉・歐瑞姆（William Oram, 1712-1784）

　　歐瑞姆約寫於1775年的《風景畫色彩藝術的感覺與觀察》（*Percepts and Observations on the Art of Colouring in Landscape Painting*），直至1810年才出版，此書是英國第一本用很多篇幅仔細分析如何畫天空的畫論，尤其對天空與雲的色彩問題。如前人論述，歐瑞姆亦強調在不同時辰觀察自然、光線、天空，而他對天空色彩與光線的分析比前人更詳盡。此書各章的主題：第二章〈觀察天空的不同面貌〉；第三章〈在不同時辰進一步觀察自然〉；第四章〈論主要的光線〉；第五章〈論天空的描繪〉。他在第五章強調因太陽的位置會改變，天空的色彩和光線會依每日不同時辰、每年不同時間而變化，最明亮的顏色總是與太陽同在。他論述關於太陽位置的效果：早晨它在東南，因角度的關係陽光色彩較清晰，即是較傾向藍色；傍晚，假如太陽位在西方或西北方，則接近南方或東南方的水平面是最暗的部位，即最弱的藍色。[44] 他在此章特別附上一張《天空備忘錄》（*Memorandum of a Sky*, 圖3-12），以線條速寫了數片雲輪廓、山與地面，在天空不同處標記了七種色彩要點。

44　William Oram, *Percepts and Observations on the Art of Colouring in Landscape Painting*, pp. 5-6.

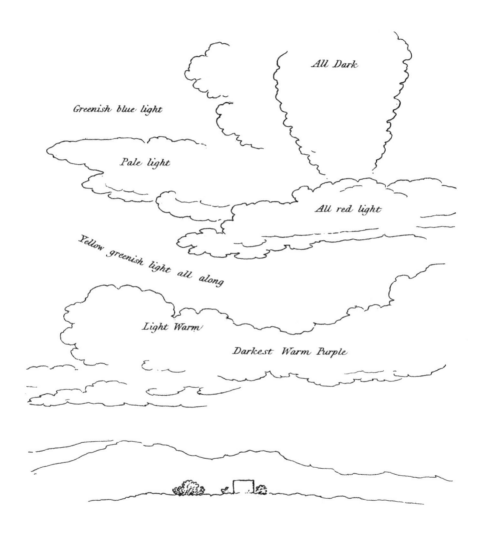

圖 3-12　歐瑞姆：《天空備忘錄》，1810 年。From *Percepts and Observations on the Art of Colouring in Landscape Painting*.

　　歐瑞姆很仔細地分析該如何為天空塗上色彩，他以5月或6月初傍晚6點左右晴朗的天氣為例子。他主張先在最低部位塗上藍色及白色的冷色調，和一些朱紅色，但不能塗太多的朱紅色以免出現如肉體的顏色或全然紅色，而且要謹慎使用較暗的色彩，因太陽光是須出現於其上。接著，如第一層一樣，再上一層色彩，只是須更藍些、更暗些，留意不要塗太多朱紅色。每次多上一層色彩時亦如此，更藍些且更暗些，比其他層多加些深紅色而少些朱紅色，而且要小心不要看起來太紅或太紫。[45]

　　歐瑞姆還進一步分析雲的陰影與光線的色彩。他認為那些在天空低處的雲，色彩是藍色、白深紅色，以一點印第安紅當陰影，它們的光線是白色、黃褐色、羅馬淺紅色。那些較高一點的雲，其陰影是藍色、白色、印第安紅和一點深紅色，它們的光線是白色和羅馬淺紅色。那些靠到畫紙邊緣最高處的雲，其陰影是藍色、白色和印第安紅色，它們的光線是英國淺紅色、白色，和有些燒焦的黃褐色。[46]歐瑞姆又說明同一幅畫上的雲，靠近較高處的雲是藍色、白色和深紅色，光線比下面部位強烈。[47]

　　緊接著歐瑞姆又分析沒有出現太陽升起或落下的冷清天空，認為此時天空水平線應呈淡藍色和白色，僅以深紅色和一點淺黃土色塗在最低部位，愈往藍色所塗的黃土色愈少。而在水平線上

45　William Oram, *Percepts and Observations on the Art of Colouring in Landscape Painting*, p. 15.

46　William Oram, *Percepts and Observations on the Art of Colouring in Landscape Painting*, pp. 16-17.

47　William Oram, *Percepts and Observations on the Art of Colouring in Landscape Painting*, p. 18.

雲的陰影應是藍色、白色和印地安紅色，明亮處是白色和淡紅色。而較高處的雲，深紅色的陰影會有較好的效果，至於明亮處，一點點黃土色或黃褐色可以加到淡紅色和白色。至於呈現更晚更柔和的天空，在水平線上應塗淺紅色和白色，混合一點印地安紅使漸呈藍色，水平線上的雲應混合藍色和白色，陰影僅用深紅色，明亮處用黃褐色和白色再加一點淺黃土色。這兩種天空經此處理，總會有空氣流動感和良好的效果，再加一些改變，將可有日升和日落的效果。[48]

　　歐瑞姆此書的最大特點在於很詳盡地說明，如何運用各種色彩去描繪天空景象，包括雲的陰影、光線色彩、5月或6月初的傍晚、沒太陽的日升日落等，這些指導對學畫者有實際的幫助。歐瑞姆的論述亦是根基於客觀的科學觀察，相當重視天空與雲的色彩分析，然因其對色彩的選用說明頗為繁瑣，並且未附加彩色圖例以對照，故學畫者需費較多時間來逐一摸索色彩效果。

約翰・道格爾（John Dougall）

　　道格爾亦在1817年寫了《藝術櫃》（*The Cabinet of the Arts*），此書有部分強調風景畫的意外效果，提出畫面的意外是多樣的。例如介入一朵雲移開了太陽的光線，結果部分風景將被照亮，其它部位則模糊。他主張雖不可能在畫上呈現情感，然而令人讚嘆的暗示，是可以由觀察飄過鄉林間濃密雲層所產生的強烈效果，與最具特色的光線和陰影而獲得。因為這些效果是根據「雲的形

48 William Oram, *Percepts and Observations on the Art of Colouring in Landscape Painting*, p. 19.

狀與動態所聯合呈現」，雲在畫上的呈現是「任意不規則的」，提供一寬廣的空間讓畫家展現才能。他認為洛漢和其他偉大風景畫家，似乎沒有利用如此自然的意外效果，因為他們喜愛呈現穩定效果。[49]

　　道格爾亦特別關注天空、雲的色彩與光線問題。他在該書強調：「天空是藍色的，靠近地面處要多畫些白色，因為有煙霧盤旋在地面表層且光線滲透其中。日落時的光線總是黃色的或紅色的，因此被照射的物體不僅是光線，而還有黃的或紅的顏色，結果黃色的光線和藍天混合，則呈現出含有幾分綠色的色調。」[50]他又主張我們時常觀察到最亮部分的特定雲是紅色，同時光線照亮它們時呈現出活潑的黃色，在傍晚天氣狀況將轉變時，或在暴風雨前後，或當暴風雨還沒完全結束，還留有一些存在的跡象時，最可能觀察到這些效果。[51]

　　道格爾認為雲的性質是稀薄的，像空氣的紋理，它們的形態是多變的，應仔細的觀察和研究，因它們本身就呈現在我們眼前。道格爾亦實際提到該「如何畫雲」和「天空的亮度」問題，他認為為使雲在畫中看起來稀薄，它們應與所經過的地面融合為一，好像雲是透明的，尤其是邊緣處。他強調假如要呈現雲的厚度，則它們應與鄰近的雲合而為一，因在畫中小的雲很少有好的效果，除非它們一朵朵相接近。接著他又提醒畫家：「必須記得，明亮是天空的特徵，所以地面的物體是較不明亮的，唯有水

49 John Dougall, *The Cabinet of the Arts* (London: T. Kinnersley, Acton place, Kingsland Rd., 1817), p. 371.

50 John Dougall, *The Cabinet of the Arts*, p. 371.

51 John Dougall, *The Cabinet of the Arts*, p. 371.

和磨光的表面能反射天空的明亮，可以和天空相媲美。雖然天空是明亮的，但並不是所有部分都是一樣明亮，反而畫家必須分配光線，將最大的亮度擺在一處，使最亮之處亦是最特別的，與地面某一模糊色彩的物體，例如一棵樹、一個高塔，或其他較高的主體，互相對照。」[52]

　　道格爾與歐瑞姆的論述重點頗相近，皆強調實際觀察天空，且皆相當重視天空、雲的色彩與亮度。歐瑞姆著重實際教導，如何為不同的天空、雲、光線塗上色彩，道格爾則偏重於說明畫雲的色彩與亮度時，該注意的幾點原則。很可惜他們的論述皆無附加彩色範例圖，但由於對如何實際處理天空色彩與光線皆論述極詳盡，很可能皆是創作心得，對當時的學畫者應有一定程度的參考價值。

大衛・寇克斯（David Cox, 1783-1859）

　　十九世紀初期英國的天空畫論中，最引人注目的是寇克斯所提出圖文並茂的畫論。1813年寇克斯寫的《論風景畫與水彩效果》出版了，這是他為了教學陸續寫的幾本繪畫教材中最重要的一本。[53]此書共五節，第一節談論對風景畫的一般觀察，第二節說明輪廓，第三節分析光線、陰影及效果問題，第四節討論如何塗色度，第五節探討色彩問題。此書顯露出寇克斯對不同時辰的不同大氣景象極為注意，除文字論述外，還附上以科學客觀觀察為

52 John Dougall, *The Cabinet of the Arts*, p. 372.

53 除了此本教材外，寇克斯還為年輕的初學者寫了一本風景畫教材 *Progressive Lessons in Landscape for Young Beginners*（1816）及為年輕的畫家寫了參考畫本 *Young Artist's Companion or Drawing Book*（1825）。

基礎的畫作當範例，共七十二幅。前三十二圖是寫實的素描構圖，後四十圖是強調明暗、效果、色彩的圖例，提供給學畫者創作各種時辰和大氣景象效果的範例。例如有描繪早晨、中午、下午、傍晚、黎明、多霧的清晨、風、雨、暴風雨、多雲、彩虹、月光和雪等，其中最具特色的是十六幅彩色範例圖，每幅皆附上文字說明如何運用色彩以呈現出各種大氣效果。

這些彩色範例中較特別的有圖例63《風》（*Wind,* 圖3-13），寇克斯加以說明：「描繪風的一般色調是銀灰色，整幅畫的效果主要是依賴此色調，天空整片是靛青色和淺黃紅色，在雲朵的邊緣加上些微淡的暖色調。遠景用靛青色，靠近中景和近景處，漸加上淺黃紅色……。」而圖例64《雨》（*Rain,* 圖3-14），寇克斯強調：「雲用靛青色和淺黃紅色，再塗上靛青色、深紅色，畫幾筆淡紅色，在雲邊緣塗上一些靛青。遠景塗上如雲的灰色……。」又圖例71《月光效果》（*Moonlight Effect,* 圖3-15），寇克斯則主張：「天空是藍色、靛青色和深紅色，再加以些微藤黃色以柔化；雲的色調是混合淡紅和靛青。遠景、水、樹木等是灰色調……。」寇克斯此教材超越前人的是，首次以這麼多幅彩色範例圖配合文字，具體清晰地教導如何運用色彩表現出大氣的真實景象效果。[54]因圖文並重且是彩色，使學畫者較易於了解。

54　例如pl. 59 Effect–Morning, pl. 60 Effect—Mid-day, pl. 61 Evening—View of Windsor, pl. 62 Twilight—View of Harlech Castle North Wales, pl. 63 Wind, pl. 64 Rain, pl.66 Storm, pl. 67 Cloudy Effect—Distant View of Carnarvon Castle, pl. 68 Misty Morning, pl. 69 Afternoon Effect—View in Surrey, pl. 70 Rainbow Effect—Westminster Abbey, from Battersea Marsh, pl. 71 Moonlight Effect—View on the Thames, pl. 72 Snow Scene—View in Sussex.

圖3-13 寇克斯:《風》，1813年。From *A Treatise on Landscape Painting and Effect in Water Colours*.

圖3-14 寇克斯:《雨》，1813年。From *A Treatise on Landscape Painting and Effect in Water Colours*.

圖3-15 寇克斯:《月光效果》，1813年。From *A Treatise on Landscape Painting and Effect in Water Colours*.

　　另外，在說明整幅畫的效果問題時，寇克斯亦特別強調天空的角色。他主張：「若一幅風景畫整體而言並非豐富有趣，無法令人賞心悅目，那就應特別添加趣味於天空的描繪，以幫助整體的效果。反之，若風景本身就十分有趣，當然就不需如此優美壯麗的天空，但仍須給予天空適當的注意，以保持全畫的特色。」[55]寇克斯亦強調：「若一幅風景畫的風景是暖色調，則天空應是冷色調，這樣的對比關係可以改善整體畫面的效果。」[56]他相當重視天空對整幅畫所產生的效果，且特別著重「崇高的」美學觀念，提出「大塊滾動帶有陰影的雲彩」可產生崇高的意念。[57]

　　寇克斯很早就注意到畫中的大氣效果，晚期對風雨的描繪已至淋漓盡致的境界，常以大塊滾動的雲彩描繪風雨交加的景象，頗具崇高意境。[58]此書包括各種大氣景象的範例，在當時極為流行，於1810年代至1830年代印行了好幾次。[59]他年輕時教過無數學生，故其中有關天空大氣景象的論述與彩色範例圖，對當時學畫者應會產生不小影響。例如研究帕麥爾的專家李斯特（Raymond Lister）已指出，帕麥爾早期畫作讓人深刻地聯想到寇克斯此書，這可能是因帕麥爾的老師衛特（William Wate）亦跟

55 David Cox, *A Treatise on Landscape Painting and Effect in Water Colours* (London: The Studio, Ltd., 1922), edited by Geoffrey Holme from the original edition（London: Temple of Fancy, Rathbone Place, 1813）, p. 17.

56 David Cox, *A Treatise on Landscape Painting and Effect in Water Colours*, p. 12.

57 "clouds rolling their shadowy forms in broad masses over the scene" David Cox, *A Treatise on Landscape Painting and Effect in Water Colours*, p. 12.

58 有關寇克斯畫作中天空風格的發展，可參考拙作〈風雨交加——David Cox 的天空〉，頁167-179。

59 Trenchard Cox, *David Cox*, p. 52.

隨當時的風氣，使用了此書為教材的緣故。[60]寇克斯和寇任斯一樣，對當時的畫壇有較明顯的教導功能，這是因為他們在當時皆已頗有名氣，並且從事繪畫教學，而所畫的天空又各具獨特風格，尤其是論述皆附有具實際參考作用的範例圖。而寇克斯超越前人之處，是出現了彩色範例圖。

　　接著，在1820年代及1830年代期間，雖未見有較重要的繪畫論著公開談論天空議題，但當時仍有很多畫家主張描繪真實自然，故天空仍是多數畫家關注的對象，尤其是康斯塔伯。他曾在個人稿件及私人書信中提到天空的問題，他於1821年10月給好友費雪的回信中強調：「我畫了很多天空，因我決定克服所有困難……天空部分始終是我構圖中有實效的部分。那些不將天空視為關鍵、衡量的標準、情感的樞紐的風景畫，實在很難給予歸類。……天空是自然中光線的來源，且主導一切。」康斯塔伯在此信中強調天空的重要性，他不僅視天空是畫作中最重要的角色，且認為是呈現人類情感的關鍵。康斯塔伯如同其他同時代畫家與理論家，亦主張應以科學的態度和精神創作繪畫，他臨死前一年在演講中還強調：「繪畫是一種科學」。[61]他1821-22年間即以科學的精神在漢普斯特德密集創作天空習作，他畫瞬間變幻的天空，且十分客觀地將當時的日期、時間、風向、風速、光線等天氣狀況詳盡的記載下來。[62]

60　Raymond Lister, *Samuel Palmer and 'The Ancients'* (Cambridge: Cambridge UP, 1984), p. 2.

61　C. R. Leslie, *Memoirs of the Life of John Constable*, pp. 273, 323.

62　有關這些天空習作的完整資料，可參考John Thornes, *John Constable's Skies*, pp. 202-77.

第三節 十九世紀中期

詹姆斯・哈定（James Duffield Harding, 1798-1863）

至十九世紀中期，英國風景畫雖不再特別強調戶外速寫，但還有一些畫家與理論家仍關注天空描繪的問題，例如羅斯金與其師哈定。哈定曾用很多時間在繪畫教學上，且寫了不少具個人藝術觀點的書。[63] 他是水彩畫家、石版印刷師，亦是技術純熟的戶外速寫專家。他在 1845 年寫的《藝術的原理與實踐》（*The Principles and Practice of Art*）一書中，坦承自己對捕捉快速變化的雲感到困難。他提出：「雲的型態或改變、或消失、或聯合、或分離，皆是非常快速，我們無法對任何片刻即變的雲作正確地描繪。如此說來，所有對雲的模仿是在模仿什麼？我們如何能真實地模仿不斷改變型態與色彩的雲呢？」[64] 儘管他慨嘆模仿雲相當困難，但他仍強調「雲是風景畫中最有意義的元素」。他說：「是天空將風景的各部位合而為和諧的一體。風景畫家應視天空為每一幅畫作效果的來源，它的形體和色彩永遠是變化的，它將一陣陣變化傳達給風景，一下子模糊，一下子明亮。」[65]

哈定在該書的第六章分析「光線和陰影」，他亦持科學的觀

63 哈丁的著作中，除 *The Principles and the Practice of Art*（1845）外，與繪畫有關的重要著作還有：*The Tourist in Italy*（1831）, *The Tourist in France*（1834）, *The Park and the Forest*（1841）, *Elementary Art*（1846）, *Scotland Delineated in a Series of Views*（1847）, *Lessons on Art*（1849）.

64 James. D. Harding, *The Principles and Practice of Art*（London: Champan and Hall, 1845）, p. 101.

65 James. D. Harding, *The Principles and Practice of Art*, p. 117f.

點先說明各別物體的明暗，進而考量到與整個畫面的關係，並且光線和陰影是如何顯現在各別物體或群體上。接著他又特別強調雲和天空的效果，提到若天空是比較複雜多變化時，有很多光線和陰暗的雲，則比較容易與風景融合為一。哈定如同康斯塔伯，亦親身感受到畫天空是相當困難的，並且皆主張天空是每幅畫的重心且是效果來源。哈定特別注意到較複雜的天空較易與風景調和，他對天空的重視與看法，應會直接影響到他的學生們，羅斯金即是其中最重視天空的描繪。[66]

約翰・白奈特（John Burnet, 1784-1868）

羅斯金當時以較嚴謹的科學標準評論藝術，他主張「真實呈現自然」是所有藝術的基礎。他於1843年寫《現代畫家》第一冊時，即開始仔細探討真實的天空是什麼。他一方面極稱讚泰納仔細觀察雲的結構和天空的顏色，另一方面嚴厲批評古代大師們的天空皆不真實，皆缺乏透明感。[67]同時代曾為泰納刻版畫的蘇格蘭版畫家白奈特則與羅斯金不同，在他的《油彩風景畫》（*Landscape Painting in Oil Colours*, 1849）一書中，除如前人強調天空的重要性外，又格外稱讚古代大師的天空。他說：「當你設計時，天空是第一件要放進去，因天空是最重要的，其形體、光線、陰影，不僅是整個畫面的調和與效果，而且是全畫面的色調。所以你必須相當專注於天空，天空若與原設計更改太多絕對

66 羅斯金於1841年註冊成為哈丁的學生。Nicholas Penny, *Ruskin's Drawings* (Oxford: Ashmolean Museum, 1997), p. 8.

67 John Ruskin, *Modern Painters*, vol. 1, pp. 221, 248.

不好。那些天空畫得好的大師應是你的指引者，藉由研究這些大師的作品可讓你更了解大自然。」[68]接著，他特別指出畫天空傑出的數位大師，有荷蘭的佛飛曼（Philips Wouvermans, 1619-1668）、克以普、年輕的維爾德、羅伊斯達爾、特尼爾茲（David Teniers, 1610-1690）和義大利的洛漢。他認為他們的天空各不相同，都是對自然真實地描繪，且都與整個風景相當調和。他還極仔細分析了這些畫家的天空，稱讚他們具簡單和鮮明的特徵。[69]

　　白奈特強調要判斷一位畫家的天空，應不斷地參照自然，且提醒學畫者「畢竟你會期望你的作品是原創的，這須靠不斷的研究。」故指引讀者去檢視「自然中值得觀察的天空」。[70]他強調天空是變化多端的，故需有清晰的洞察力以便看透藝術的基本原理，看清眼前飛逝的意象以捕捉它們的特徵。他亦認為每小時、每天、每個季節，各有它特別變化的雲，故那些有習慣觀察天空的人，能感受到它無止盡的變化，甚至每一位牧羊人雖不知道繪畫，但藉由觀察天空，則可以確定指出將是雨天或晴天。[71]此書雖未在技巧上實際指導學畫者如何畫天空，但白奈特較前人特殊處，是推薦幾位天空畫得好的大師，讓學畫者和畫家有實際參考仿效的對象。雖白奈特亦持科學觀點談論如何畫天空，但若與羅斯金相比較，他們在評論古代大師的天空時，白奈特所代表的是較傳統保守的論斷，而羅斯金則是較科學嚴謹的批判。

68　John Burnet, *Landscape Painting in Oil Colours* (London: David Bogue, Fleet St., 1849), pp. 3-4.

69　John Burnet, *Landscape Painting in Oil Colours*, pp. 4-15.

70　John Burnet, *Landscape Painting in Oil Colours*, pp. 6, 13.

71　John Burnet, *Landscape Painting in Oil Colours*, p. 13.

約翰・羅斯金（John Ruskin, 1819-1900）

羅斯金是十九世紀中期著名的畫家、科學家、詩人、哲學家，更是當時最權威的繪畫評論家，對天空與雲的專注程度，不僅超越其師哈定，更是超越當時其他畫家和繪畫理論家。他在《現代畫家》第一冊（1843）和第五冊（1860），以科學的觀點各用很大篇幅探討藍天、雲，及繪畫上、文學上的雲。他雖沒有分析雲形成的物理現象，但幫助人們了解它們在天空中組成時的特質、美與複雜。

他覺得地球上最神聖的景色是天空，但很奇怪一般人對它的了解卻很少。他按天空的高低將雲分為三類，且進一步分析其特徵。最高區域是最安靜及多樣的卷雲區；中間區域是形狀和色彩最少，且最無風的積雲區；最低區域是雨雲區。又說將雲分高中低三區域，只是為了方便，其實卷雲有時亦出現於低區域，而雨雲有時亦出現於高處。他認為不管雲所在的高低區域，雲大致僅可分為二種，塊狀的雲和有條紋的雲。塊狀的雲似羊毛，看不到線條，而有條紋的雲，則似玻璃纖維。他又說最強烈的風並不會將一團塊雲拆成線條狀，而是將其撕成片狀；而經常在無風時，雲會自己旋轉成細線如薄紗，是暴風雨的前兆。但他承認雲移動的曲線是無法了解的，有關雲移動的諸問題，有些部分是極深奧的數學問題，他本身無法了解，而部分是有關電力和無限空間的理論，他認為在當時亦無人能理解。[72]

羅斯金在《現代畫家》中，亦強調雲的色彩問題。他問讀者應該讚賞或輕視雲的色彩？應像泰納一樣，在缺乏適當的原料下

72　John Ruskin, *Modern Painters*, vol. 5, pp. 119-122.

仍努力去畫呢？或是像洛漢、羅薩、羅伊斯達爾、佛飛曼一樣，從未曾仔細去觀察它們及描繪它們？[73] 羅斯金是以較客觀科學的標準分析天空，對古代諸大師的天空有不少嚴厲評論，例如他批評克以普畫的天空非常地不像天空，像未成熟的油桃，超過四分之三直到水平線皆是沒變化沒漸層的藍色。他認為幾乎所有古代大師對雲的觀念是雷同的，而他們所畫的雲最嚴重的缺點是完全缺乏透明度。[74]

　　早在十五世紀，由佛羅倫斯畫家所發展出的透視法已幫助畫家處理部分的風景，但對天空的描繪並無助益。稍後，達文西雖亦曾關注濃密空氣的透視問題，但並沒進一步分析。至十八世紀末華倫西安茲則因雲朵變化無常，反而提出反對以透視的法則去領悟雲。[75]直至十九世紀中期羅斯金才首次努力嘗試以科學的角度解決天空極困難的透視問題。

　　羅斯金在該書第五冊第一節討論最高區域的雲群時，嘗試著去發掘它們是否具有任何美的原則。他相信雲具有某些神秘性質，無法為人們所了解。他亦知天空是複雜難解，但以當時日益進步的科學，竟然有關天空最平常的問題，亦找不到任何書籍著述給予清楚說明，這不免使其為之氣結。[76]因此，他多年來特別致力於這方面的探索，在1860年寫該書最後一冊時，即曾說有兩個理由使得此冊比第一冊寫得好，一是他與其師索述爾（M. de

73　John Ruskin, *Modern Painters*, vol. 5, p. 136.

74　John Ruskin, *Modern Painters*, vol. 1, pp. 220-224, 248.

75　Pierre Henri de Valenciennes, *Eléments de perspective pratique à lísage des artistes*, pp. 219-220, quoted in John Gage, *A Decade of English Naturalism 1810-1820*, p. 4.

76　John Ruskin, *Modern Painters*, vol. 5, pp. 115, 122.

Saussure）多年來共同對雲一再地加以觀察研究，另一是他十六年來學習到以前未看到的困難。[77]至於他在這方面努力的成果，我們不妨以此冊中雲的透視圖來加以說明。

　　羅斯金嘗試畫了六幅圖說明雲的透視問題，他亦知其困難度，為了簡化故假設雲的底部表面是平坦的，且飄浮在無限擴展的水平面上。他先畫出三幅《雲的直線透視圖》（*Cloud Perspective-Reclilinear*），每一幅圖的陰影部分表示出雲塊透視的限制區域，事實上它們是被置於完全的直線上，都是相似的且彼此之間是等距離的。其中有一圖標出a的大三角形雲和b的小三角形雲，其實它們的大小與形狀是相似的（圖3-16）。羅斯金認為若不懂透視，將無法了解為何雲在有風時其行進的方向會引起明顯的改變。另有一圖特別說明雲在風中的透視情形（圖3-17），圖中彎曲的線從一角到另一角是完全平行的，所以當兩朵雲移動時，如圖中一朵雲沿著曲線由a移到b，而另一朵雲由c移到d，因皆是受到同一陣風的吹動所產生的移動，故移動的方向亦是平行的。[78]羅斯金認為天空的透視只要能被減小到任何直線的排列，則相當的簡單，但事實上幾乎十分之九以上的排列皆是曲線，故雲的透視還是令人頗難理解的。故他又畫出三幅《雲的曲線透視圖》（*Cloud Perspective-Curvilinear*），指出其中有一幅圖呈現出直線與曲線最簡單的可能組合，一群呈同心圓狀的小雲被靠近水平線的太陽所照而呈現出陰影（圖3-18）。[79]

77　John Ruskin, *Modern Painters*, vol. 5, pp. 138-139.

78　John Ruskin, *Modern Painters*, vol. 1, p. 248 & vol. 5, pp. 128-129.

79　John Ruskin, *Modern Painters*, vol. 5, p. 130.

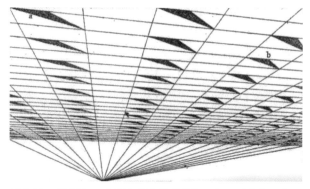

圖 3-16　羅斯金：《雲的直線透視圖》。From *Modern Painters*, vol. 5.

圖 3-17　羅斯金：《雲的直線透視圖》。From *Modern Painters*, vol. 5.

圖 3-18　羅斯金：《雲的曲線透視圖》。From *Modern Painters*, vol. 5.

　　羅斯金該書最特殊之處是在西洋繪畫史上首次嘗試以科學的觀點探究天空的透視問題，他試著透過文字說明、幾幅親自畫的雲結構素描、六幅雲透視圖，想讓讀者了解雲在空中的透視和雲在風中的透視情形。然因天空不是穩定的，如何將飄浮的、不定型的、立體的雲畫於紙上是相當困難的。達彌施在《雲的理論——為了建立一種新的繪畫史》一書中，曾批評羅斯金對雲透視的分析並沒突破傳統的繪畫視點，而是迫使自然去屈就它。[80] 我們確實可看出羅斯金所畫的六幅雲透視圖，皆是由地面一固定點的觀察，然後再將此觀察結果塞進一長方形的傳統畫面，如圖3-16、圖3-17、圖3-18。其實，羅斯金本人對自己所設立的雲透視法則並不滿意，故他後來又寫另一本書《天空顯現上帝榮耀》（*Coeli Enarrant*）時雖亦引用同一材料，但他打算將有關談論雲透視的部分完全刪除掉。[81] 他亦承認能力有限，認為須等電學研究更完整時，對雲構成的很多狀況才可能解釋得更清楚，但他強調：「我們須把問題很清楚地呈現給電學專家，等他們準備好時以便向我們解答。」[82] 即使羅斯金對雲透視的解釋並不算成功，但他仍是第一位最用心嘗試以科學觀點，去解釋雲的種種特性與圖解雲透視問題的理論家。

　　經由以上對英國浪漫時期重要的天空論述逐一探討後，得知

80　Hubert Damisch, *A Theory of Cloud: Toward a History of Painting*, p. 193.

81　羅斯金出版此書（London: George Allen, 1885）的第一部分，其是探討一系列以 'Coeli Enarrant-studies of cloud form and of its visible causes' 為主題，至於該書的第二部分及其他接續部分從未出版。John Thornes, *John Constable's Skies*, pp. 194, 198, note 113.

82　John Ruskin, *Modern Painters*, vol. 5, p. 127.

此時期畫論已相當豐富完整，幾乎涵蓋了所有有關天空描繪的議題，比之前歐陸畫論更豐富精闢，且明顯增加了範例圖和探討雲透視的議題。這些畫論大都具有激發、倡導，或是實際指導學畫者和畫家創作天空的功能，尤其是圖文並重者。綜合此時期有關天空的繪畫論述，可歸納出三項共通的論點：一、主張天空是一幅風景畫的重心；二、強調天空雲彩變幻萬千，需客觀仔細觀察；三、提出一些實際畫天空的方法、建議，甚至範例圖。除了此三項共通的論點外，此時期的天空畫論還有以科學客觀觀點為基準和圖文並重二個特色。

以科學觀點為論述的基礎實是貫穿於大多數的論述中，而圖文並重乃是此時期最具代表性的畫論所特有的。這種以科學觀點追求真實自然的美學思潮是與當時文化藝術背景相關，不僅推動了當時戶外寫生的盛行，亦與當時浪漫主義風景畫講求直接而真實的自然風格相呼應，故當時不僅有很多參加展覽的風景畫是當場完成的，而且還出現了天空習作驟增的現象。此時期畫論圖文並重的特色，以寇任斯、寇克斯、羅斯金三家的論述最為顯著，各自代表了英國浪漫時期天空畫論在各階段的特色。由初期寇任斯提出簡單的天空構圖，中期多位理論家強調雲的型態、色彩與光線等複雜議題，尤其是寇克斯的各種氣象彩色圖，到晚期羅斯金重視艱澀的雲透視問題，正可清晰看出英國浪漫時期天空畫論由簡單趨向複雜艱澀的發展脈絡。

寇任斯、寇克斯、羅斯金三人的天空著述是此時期最重要的，因他們三位亦都是畫家，故他們的論述是實際創作的心得。他們皆注意到附加圖片配合論述，故皆具圖文並重的特色。然由他們所附加的圖片，我們了解到寇任斯的重要性在於具開創性，

他不但最早設計出一系列二十幅簡單的天空構圖，加以淡彩，且圖片下端各加以簡明的文字說明，試圖讓讀者或學畫者很容易對天空有簡單鮮明的構圖及明暗概念。寇克斯則是在風景畫中討論天空景象，提出十六幅寫實的彩色圖例，配合文字說明，解釋如何運用色彩表現出各種真實的大氣景象。寇克斯讓讀者了解風景畫中的天空是多彩且多變化，不再只是簡單的結構與明暗兩色或淡彩，而是有風、雨、雪、彩虹、早晨、中午、下午、傍晚等不同景象。因他是首次以如此多的彩色圖例，詳細說明相當抽象的大氣效果，故在當時能產生較普及的教學功能。

羅斯金則於1843年至1860年間集前人論點的大成，將浪漫時期有關天空的論述作了一較完整的補充和總結。他本身亦是畫家，也畫天空習作，不僅對天空景象的觀察與論述比之前任何畫家深入詳盡，而且對古代大師和當代幾位畫家的天空也比前人注意。而羅斯金超越前人的是，對前人未加以分析的天空透視問題，提出討論並實際附六幅圖加以說明。羅斯金的論述提醒了當時畫家天空中的雲是立體的，存在著不可忽視的透視問題。很可惜，因雲飄浮於高空，若僅憑由地面的觀察，是很難理解其透視問題，所以當時幾乎無人有能力去作進一步分析。

英國浪漫時期的天空論述大都是畫家根據個人以科學觀點，實際觀察天空及創作經驗的累積，故此時期對天空題材的論述與創作實是相輔相成的。因它們大多數是特別為學畫者或畫家所寫的，不僅增強他們對天空在風景畫角色的重視，而且加強了他們描繪天空的能力，且因此具有帶動此時期創作天空題材的功能。接著，我們將由藝術理論的層面進到藝術創作的層面，進而探討此時期畫家是否確實比前人更重視描繪天空題材，天空習作是否

突增？是否有很多畫家投注於速寫天空？他們風格有何差異？又有何共通特色？

第四章

科學觀的天空習作

　　從十八世紀末至十九世紀前半期，英國畫作中陸續出現無數令人印象深刻的各種雲彩、日出、夕陽、月亮、彩虹和暴風雨等大氣景象。然而這些傑出的天空描繪，並非突然出現，亦非被刻意營造而產生，而是在當時的藝術大環境中逐漸醞釀而成。那時期有不少畫家努力地至戶外觀察天空，嘗試捕捉天空真實的瞬間變化，快速畫出一張張的天空習作。在當時這些天空習作可說是那些獨特風景畫的幕後功臣，因很多完成作品中極致的天空，是需經過無數次的觀察與練習而成的。其實，這些習作大多數是戶外速寫作品，它們各有其獨自的價值。誠如梅爾（Laure Meyer）所言，若以今日的觀點，康斯塔伯的速寫作品比他當年在皇家美術院展出的作品更吸引人。因他是一位能快速地、新穎地、活潑地速寫大自然的大師，而這種即刻的、流動的、直接的、自在的特質，常常在由速寫再經仔細描繪成展覽作品的過程中消失了。[1]

1　Laure Meyer, *Masters of English Landscape*, p. 137.

羅斯金當年在《現代畫家》即一再強調藝術家的創作應以速寫為中心，主張速寫具有自主的價值，因它呈現出畫家更真實的才能、更接近畫家對自然的攝取、更接近畫家的創作過程。[2]

　　因英國向來偏愛洛漢的理想化風景，直到十八世紀末才開始對客觀寫實的風景畫感興趣。但那時英國皇家美術院仍礙於傳統的古典美學觀念，大多數展品還是那些屢經修飾的完整作品，故那些戶外寫生作品，尤其是以天空為題材的速寫或習作，一直未受到應有的重視。直到二十世紀中期，霸特在《康斯塔伯的雲》一書中，開啟對康斯塔伯天空習作的探討，始逐漸引發學者對天空議題的興趣。整整半個世紀後，在2000年萊爾斯的文章〈「巨大的蒼穹」：1770年至1860年間英國畫家的天空和雲習作〉，才首次以英國浪漫時期為範圍探討天空習作，然此文不僅忽視了此主題的背景探討，亦未探究這些習作有哪些共通特色。本章選出十一位此時期較重視天空的畫家，依年代先後逐一探討他們創作天空習作的個別動機、過程、方法及特色，最後再歸納出他們有何共通特色，且加以詮釋。

第一節　十八世紀後半期

亞歷山大・寇任斯（Alexander Cozens, 1717-1786）

　　寇任斯是英國最早強調天空在風景畫中重要性的畫家兼理論家，他在《風景構圖的種類》一書中為二十七幅大氣景象所畫的二十五幅天空習作，在當時可能未被出版，其是目前所知英國最

2　Charlotte Klonk, *Science and the Perception of Nature*, p. 105.

早的一系列天空習作。此外，他還在《輔助創造風景構圖的新方法》一書中，附有二十幅一系列的《天空構圖》，他對天空題材的努力實已為英國風景畫中的天空開啟了燦爛首頁。

目前英國泰德畫廊藏有二組寇任斯天空習作，每組皆僅四幅，它們1996年之前是歐佩收藏品（Oppé Collection），皆裱褙在普瑞德冊頁（Mackworth Praed Book）。兩組中有一組是以鉛筆和墨畫在紙上的雲習作簡圖，此組尺寸較小，僅約12公分寬、18.3公分長，應是寇任斯把觀察到的雲形狀，以鉛筆先畫出輪廓後再以墨筆描過，這些簡圖有可能是《輔助創造風景構圖的新方法》中二十幅天空構圖（圖3-1、圖3-2、圖3-3、圖3-4）的藍圖，只是這些簡圖尚未標示明暗，亦未在底部留空位以作文字說明。另一組是較複雜的水彩畫天空習作，此組較完整且尺寸較大，主要以淡墨畫輪廓再加上水彩。這組天空習作除描繪出不同形狀的雲，也注意到以色彩的濃淡明暗來呈現光線的強弱，生動地刻畫出天空雲彩的多變景象，其很可能屬於他為《風景構圖的種類》一書所畫的二十五幅天空習作。

萊爾斯在1997年雖指出寇任斯目前的天空習作系列有二件：一是指泰德畫廊這兩組和同屬於普瑞德冊頁中的另外十六幅；另一是指收藏於俄羅斯隱修院博物館（Hermitage Museum）的冊頁。後者原是寇任斯最有名的學生貝克福德（William Beckford of Fonthill）所收藏，以灰色為主共有二十五幅。[3]因歐佩將所收藏的寇任斯作品集結在同一本冊頁，故萊爾斯直接把歐佩收藏的普瑞德冊頁中相關的二十四幅視為同一系列，但因其風格與尺寸並非

3　Anne Lyles and Robin Hamlyn, *British Watercolours from the Oppé Collection*, p. 70.

一致，實不宜視為同一系列。其中有一幅最完整，萊爾斯認為是描繪太陽正出現於右邊遠方的水平面，應是屬於《風景構圖的種類》一書二十七幅大氣景象中，第三幅日出或是第七幅日落，再經與寇任斯其他的畫作比較後認定應是指日落。歐佩（A. P. Oppé, 1878-1957）對此作品特別感動，曾說：「地面只是一個舞台，雲在其上表演整幕戲劇。……寇任斯讓巨大積雲以其力量從昏暗山丘湧至朝向陽光，……寇任斯沒有其他畫作能達到這種燃燒情感且控制得宜的程度。」[4]

　　斯羅安在1986年亦曾對隱修院博物館收藏的寇任斯二十五幅天空習作有較清晰的說明，他說：「每幅皆是深淺不一的灰色水彩素描，簡單呈現出一天中不同的時刻、不同的雲朵及不同的氣氛效果。」[5]很可惜，這組天空習作可能遺失了，因根據隱修院博物館在2005年夏給筆者的回覆，該館僅收藏一幅寇任斯的《多雲的天空習作》（Study of a Cloudy Sky, 圖4-1）。此幅習作底部有部分是地面風景，以黑色和灰色水彩畫於淡黃色的直紋紙。整

圖4-1　寇任斯：《多雲的天空習作》，約1771年。黑色、灰色、淡黃色紙、12×15公分。俄羅斯隱修院博物館。

4　Anne Lyles and Robin Hamlyn, *British Watercolours from the Oppé Collection*, p. 70.

5　Kim Sloan, *Alexander and John Robert Cozens: The Poetry of Landscape*, pp. 54, 78-80, pls. 90, 91.

片天空以留白和淡灰色畫出朵朵不同形狀的雲，且雲朵似乎微微
往西南方飄動著，太陽應是在東北方或東南方，故雲朵的左半部
較陰暗。此幅習作與斯羅安書中所附的兩張寇任斯天空習作的大
小一樣，並且風格相似，應是屬於寇任斯二十五幅天空習作之
一。

　　這些天空習作是英國最早的一批天空習作，雖然這些天空習
作的構圖和用色皆極簡單，但已為英國的天空習作立下典範，引
發英國浪漫時期畫家對天空題材的重視。寇任斯對後世的影響，
除了他本身的畫作，還可清楚指出的是透過他兒子約翰・寇任斯
的畫作。當時蒙羅醫生曾帶動一群年輕畫家賞析具詩意的水彩
畫，約於1794-1798年間格爾丁和泰納皆曾在他家中臨仿寇任斯
父子水彩畫。當年在蒙羅學院學習的畫家，除格爾丁與泰納外，
還有佛蘭洽、瓦利兄弟、柯特曼，以及後來臨仿格爾丁與泰納作
品的林內爾、德・溫特、漢特等，相信他們都應知道寇任斯曾畫
一系列天空習作，且對其二十幅天空構圖應相當熟悉。

　　至今僅知寇任斯留下十二幅油畫，《多岩石海灣》（*Rocky Bay
Scene*）以最簡單的構圖描繪月亮躲於雲後卻照耀著雲層，微妙的
月光是重心。寇任斯對天空的重視很明顯影響到兒子，歐佩即指
出當約翰・寇任斯於1785年畫《雲》（*The Cloud*）時，心裡很可
能想的就是其父數十年前畫的《多雲的天空習作》或油畫《多岩
石海灣》。[6]約翰・寇任斯大部分的畫作是描繪實景，而此畫幾乎

6　約翰・寇任斯於1785年畫的《雲》亦是歐佩舊藏，此畫與亞歷山大・寇任斯
　　的《多岩石海灣》目前皆藏於倫敦泰德畫廊。Anne Lyles and Robin Hamlyn,
　　British Watercolours from the Oppé Collection, pp. 158-159.

是畫他父親常畫的天空習作。賓翁（Laurence Binyon）認為約翰畫作中的天空總是扮演全畫的主角，而萊爾斯亦認為約翰的天空整體而言較關注氛圍、空間、光線，比他父親的更微妙較少形式化。[7]

約瑟夫・萊特（Joseph Wright of Derby, 1734-1797）

萊特與他同時期畫家最大不同之處是他對光線效果的處理，他時常描繪的光線來源是以夜間的風景為背景，他畫過火、月亮、彩虹、燈光，甚至閃亮的磷光。1773-75年至義大利旅遊，那裡的風景激發了他對風景畫的興趣，在此之前他主要以燭光或燈光畫肖像和科學實驗的主題。他1774年在義大利目睹維蘇威火山爆發，對其夜間的景象印象尤其深刻。[8]回英國後，即畫了數幅具科學性的義大利火山。艾格同（J. Egerton）認為萊特在羅馬的幾本速寫簿中，以天空習作最為傑出。目前已知萊特有三本羅馬速寫簿中有天空習作，其中有一本藏於大英博物館（British Museum），共有四十六頁，封面有他的題識且記載日期1774年2月，另外第七頁的日期是1774年4月22日。此速寫簿內有三幅用鉛筆仔細畫的天空習作，還有半幅較隨意草率的天空習作。另外兩本速寫簿收藏於紐約大都會藝術博物館（Metropolitan Museum of Art），它們若不是以鉛筆，就是以灰色、棕色墨畫或渲染。[9]當

7　Laurence Binyon, *English Watercolours*（New York, 1944, 2nd ed.）, p. 47; Anne Lyles and Robin Hamlyn, *British Watercolours from the Oppé Collection*, p. 158.

8　Paul Spencer-Longhurst, *Moonrise over Europe: J C Dahl and Romantic Landscape*（London: Philip Wilson Publishers, 2006）, p. 82.

9　其中有一本記載：「1774年5月7日於羅馬」。Judy Egerton, *Wright of Derby*

時以鉛筆畫天空習作的例子亦不少，因自十八世紀末期以來鉛筆
即是最方便於速寫的工具之一。就如今日的鉛筆，可以筆尖畫線
條，而以側邊畫出明暗陰影，亦可畫出豐富的色調和紋理的效
果。羅斯金亦認為深色鉛筆是速寫雲最好的工具。[10]

　　當時歐洲各國畫家亦常利用畫紙邊緣註明色彩的重點以作為
備忘錄，這應與德‧皮勒斯的《繪畫的原理》，及洛漢、維爾內
的倡導有關。在大都會藝術博物館的一本較小的速寫簿中，萊特
畫了三幅天空習作，其中有一幅《敞開的多雲天空》（*An Opening
in a Cloudy Sky*, 圖4-2）。他為了提醒自己在該習作下方邊緣寫
著：「中間部分是藍色，而雲的邊緣非常淡，且圍繞著藍灰色。」
其他兩幅天空習作，上面亦詳細記載天空和雲的色彩變化。一幅
寫著「P平坦的部分微弱的藍色溫暖雲彩，暗淡溫和黃色略帶紫
色，灰色深灰色光線正射出熾熱的黃光。」另一幅寫著：「L部分
是茂盛的山……平坦的天空是藍綠色，然較低陰影部分是淡而溫
和，且紅色略帶紫色光，而較高的陰影是較暗且較灰。」[11]

　　大都會藝術博物館的另一本萊特速寫簿中，亦有一幅以墨快
速渲染出數朵雲彩的《天空習作》（*Sky Study*, 圖4-3），此習作
風格隨意自在，但因運用濃淡不一的墨色來強調陰影部位，故雲
朵頗具立體感。萊特亦在下方邊緣記載：「天空的底面是藍色，
大的雲朵是白色。透過雲朵的光線是暗黃色，而影子是藍紫

（London: Tate Gallery, 1990）, pp. 141-142; Anne Lyles, " 'That Immense Canopy':
　　Studies of Sky and Cloud by British Artists c. 1770-1860," pp. 136-137.

10 John Ruskin, *Modern Painters*, vol. 5, p. 126.

11 Anne Lyles, " 'That Immense Canopy': Studies of Sky and Cloud by British Artists
　　c. 1770-1860," pp. 136-137.

圖4-2　萊特：《敞開的多雲天空》，約1774年。鉛筆、墨、淡棕色與綠色、紙、17.1×23.4公分。紐約大都會藝術博物館。

圖4-3　萊特：《天空習作》，約1774年。鉛筆、墨、紙、20.3×27.1公分。紐約大都會藝術博物館。

色。」[12]萊特在羅馬的三本速寫簿中的天空習作，沒有任何一幅被用於受委託或展出的畫作上，或許他主要是在記錄所觀察的各種雲的型態，和注意在不同大氣狀況下雲的顏色變化。萊特對天空的興趣，艾格同認為一定是受到亞歷山大·寇任斯在1760-1771年間於自由協會（Free Society）與藝術家協會（Society of Artists）展出的畫作影響。[13]蓋舉則認為萊特很可能是因讀到亞歷山大·寇任斯的著述，並且在羅馬時受到好友蘇格蘭畫家摩爾（Jacob More, 1740-1793）的激發，因摩爾長時間在羅馬以粉蠟筆創作洛漢風格，更以粉蠟筆畫天空習作。[14]

湯瑪斯·柯瑞奇（Thomas Kerrich, 1748-1828）

柯瑞奇於1771年畢業於劍橋大學後，曾至歐陸旅遊兩年半，在羅馬住了兩年，主要專注於藝術的追求和古物的研究。他是一位著名的業餘肖像畫家和雕刻家，亦是藝術史家和傑出的古物家。對自然相當著迷，他的科學研究包含由人體的解剖到雲的形成，由羊心臟的活動到顏色的特性。他似乎僅為了興趣於1780年代開始至戶外速寫風景和天空，共畫了超過五百幅，是集中於對天空和雲的描繪。泰德畫廊目前收藏七幅柯瑞奇的天空習作，創作的時間大約是1795年，其中有描繪中午的積雲、暴風雨雲、巨浪般雲彩，還有一幅有色彩試驗的雲習作，這些習作都是以粉筆畫於紙上，有的是藍色紙。另外，他至少還畫一百六十五幅天空

12　此畫尚未見於其他書籍或文章，筆者直接向紐約大都會藝術博物館購買照片。

13　Judy Egerton, *Wright of Derby*, pp. 141-142.

14　John Gage, "Clouds Over Europe," p. 130.

習作，目前皆為索夫克（Suffolk）的一位收藏家擁有，是速寫一天中不同時辰的月亮和雲，有兩幅很清晰描繪出積雲和積雨雲形成的過程，還有一些彩虹。[15]這些習作大多數是以黑色、白色或有顏色的粉筆所畫，亦有少數是油畫，其中一幅有簽名縮寫和記載日期為1818年，可見他至晚年還相當注意天空景象。

　　歐陸從十七世紀以來，即普遍以粉筆和有顏色的紙創作戶外速寫。英國在十八世紀後半期因受到歐陸畫家的影響，也開始採用這種材料於戶外速寫。柯瑞奇因1770年代曾至歐陸旅遊，可能於那時學習到用粉筆和有顏色紙速寫的技巧。粉筆和鉛筆一樣，皆可快速創作，因它們有此特質，故適合用來畫戶外流動且瞬間變化的效果。若配合中等色調的紙，則更適合用來速寫天空。

　　浪漫時期的畫家除在天空習作加上色彩的註釋外，亦常加寫有關雲的紋理、型態，及創作時間與天氣狀況。柯瑞奇在1793年畫的《有文字重點的多雲風景》（*Cloudy Landscape with Lettered Key*），除了多種有關色彩的註釋，還列出符號A、B、C來分別描述雲是「羊毛似的」、「飄浮的」和「牝馬尾巴」，且註明是「1793年6月29日，六點半。」[16]柯瑞奇對雲型態的描述比1803年

15 倫敦大學可陶德藝術學院（Courtauld Institute of Art, University of London）有柯瑞奇這些習作的照片。Herbert Art Gallery and Museum, *'The Cloud Watchers': An Exhibition of Instruments, Publications, Paintings and Watercolours Concerning Art and Meteorology*, exh. cat.（Herbert Art Gallery and Museum: 1975）, p. 21; Sotheby's, *The British Sale*（22 March, 2000）, lots 130, 132; Michael Pidgley, "Cornelius Varley, Cotman, and the Graphic Telescope," pp. 781-782.

16 此作品為私人收藏，可參見Anne Lyles, "'That Immense Canopy': Studies of Sky and Cloud by British Artists c. 1770-1860," pp. 137-138.

豪爾德依雲的型態分類，整整早了十年。柯瑞奇所言的羊毛似的雲，即是我們所稱的積雲，而牝馬尾巴即是從1775年就流行的長直線條紋卷雲。[17]十八世紀末期，除了柯瑞奇之外，包蒙爵士的繪畫家庭教師梅契爾（John Baptist Malchair, 1731-1812）畫天空習作時，亦曾加註說明當時的氣象狀況。[18]此外，畫家在戶外用鉛筆或筆墨快速畫天空或雲習作時，為求速度亦常會在他們的註釋中用可辨讀的簡寫。柯瑞奇相當具有科學心智，除了在天空習作上寫時間、日期、色彩註釋、簡寫、雲的紋理及型態外，甚至還記載當時天空僅存餘暉的準確位置與一些雲彩的彎曲度，例如「約二十度高是最暗處」、「1787年5月13日，太陽西下後約一小時。從A到B是一圓拱形，比天空其他部位顏色淡。……這淡淡的雲拱彎曲約九十度或一百度。」[19]

　　柯瑞奇除了對日間的雲與天空景象有興趣外，晚年對夜間的天空特別有研究，尤其是月亮。倫敦一位收藏家擁有一本柯瑞奇以粉筆和蠟筆畫在藍色紙的《月亮速寫簿》，共描繪二十五幅不同景象的夜晚天空，包含二十二幅月亮、一幅雙彩虹、一幅多雲的天空、一幅有記載時間「傍晚7點半」的日暈。其中有六幅月亮記載創作日期，分別是一幅1811年8月、四幅1813年8月、一幅1813年9月24日。這些月亮習作有的是紅色滿月、有的是銀色、有的是白色、有的是柔和黃金色、有的被冰冷的折射氛圍所

17　Anne Lyles, "'That Immense Canopy': Studies of Sky and Cloud by British Artists c. 1770-1860," p. 137.

18　Kathryn Moore Heleniak, *William Mulready* (New Haven: Yale UP, 1980), p. 48.

19　Anne Lyles, "'That immense canopy': Studies of Sky and Cloud by British Artists c. 1770-1860," p. 138, notes 15, 17.

包圍，其中九幅有雲飄浮其上。[20] 柯瑞奇這本速寫簿有其獨創性，因在他之前似乎無任何畫家速寫過一系列的月亮。另外，其亦頗具獨特性，因透過簡單的構圖及蘊含詩意的色彩，我們不僅看到他以科學態度觀察記錄了各種月亮，亦可感受到他所傳達出觀察各種月亮時的情懷。

　　到了十九世紀初，用黑色和白色粉筆畫於有顏色紙上的技巧，在瓦利兄弟社交圈的畫家中流行起來，他們用此技巧於戶外速寫，但似乎只有林內爾用於雲的習作。[21] 康斯塔伯於1819年創作天空習作時，亦是以黑色和白色粉筆畫於藍色紙上，這很可能是受到十七世紀荷蘭維爾德在倫敦以黑色和白色粉筆在藍色紙速寫天空的影響。然他1821-22年密集畫一系列天空習作時，卻改用較不方便的油彩，這應是他當時油畫作品中的天空受到批評，促使他決心解決這問題。

科里奧斯・瓦利（Cornelius Varley, 1781-1873）

　　格爾丁以水彩畫速寫著名，對當時年輕的畫家有重大影響，其中科里奧斯・瓦利對他無論天氣如何皆在當場直接上顏色的習慣更是印象深刻。速寫對科里奧斯而言，比其他同時代畫家更具有獨立價值。他曾提及：「靠速寫自然，教導我自己。」[22] 他死後

20 柯瑞奇此《月亮速寫簿》為倫敦私人收藏，其中三幅月亮速寫，可參見Paul Spencer-Longhurst, *Moonrise over Europe: J C Dahl and Romantic Landscape* （London: Philip Wilson Publishers, 2006）, pp. 110-111.

21 Anne Lyles, " 'That Immense Canopy': Studies of Sky and Cloud by British Artists c. 1770-1860," p. 139.

22 *Cornelius Varley's narrative /Written by himself*, f. 3, quoted in Timothy Wilcox,

於佳士得（Christie's, 15 July 1875）的二百三十幅拍賣作品中，有一百六十三幅是速寫，而大多數是創作於1810年之前。[23] 在其最早的速寫中，已出現兩幅於1798年以鉛筆畫的雲習作，皆快速捕捉雲的輪廓，且快速記錄了當時天空的色彩、光線與陰影要點。在一幅畫下方還記載著：「亮光照在雲中，上層微黃，下層低色調微紅」，另一幅則多記載了日期：「1798年3月11日」。[24] 科里奧斯這些早期的雲習作有其重要性，不僅記錄了畫家個人早年對雲及氣候的興趣與研究，更讓我們了解到英國十九世紀上半期，那些研究雲的著名後繼者，實是承續了十八世紀後半期數位拓荒者的努力。

　　除了這些雲習作，科里奧斯早期的速寫中還包括了一些很可能是在原地上色但未完成的天空習作，他的動機可能一方面是科學上的好奇，一方面是藝術上的本能。他最有趣的一些速寫，是1802年、1803年和1805年至北威爾斯旅遊時所畫。其中有一幅約是1803年以鉛筆畫的《威爾斯山的全景圖》（*Mountain Panorama in Wale*, 圖4-4），此畫以鉛筆將山頂上濃密的一朵朵雲上端的輪廓畫出，再以鉛筆和粉筆畫出雲的明暗。右上角記載著：「太陽在這兒上方……」，而下方寫著：「好天氣，風向東南，整個早上雲不斷飄向我，但是一旦它們飄來，很快就溶解成

Cornelius Varley: The Art of Observation (London: Lowell Libson Ltd., 2005), p. 10, note 4.

23 Anne Lyles, "'That immense canopy': Studies of Sky and Cloud by British Artists c.1770-1860," p. 143.

24 這二幅習作是私人收藏，見 T. Wilcox, *Cornelius Varley: The Art of Observation*, pp. 63-34.

圖 4-4　科里奧斯·瓦利：《威爾斯山的全景圖》，1803 年。鉛筆、黑色粉筆、紙、26.4×43.3 公分。耶魯大學英國藝術中心。

透明的大氣，所以我頭上一直是藍色天空，太陽照耀著，但山丘漸暗。」[25] 這些紀錄比康斯塔伯在 1805 年及 1806 年的天空習作中對時間、天氣、風向的記載，還早了二、三年。萊爾斯認為康斯塔伯在 1805 年第一次水彩畫家學會展覽時，即可能注意到科里奧斯的作品。[26] 其實科里奧斯對康斯塔伯的主要影響，並非是這些紀錄，而是他在 1805 年左右展出的完成作品，不僅與速寫作品之間的差距幾乎完全消除，並且比同時代其他畫家都接近戶外速寫的特色。

25　此畫收藏於耶魯英國藝術中心（Yale Center for British Art, Paul Mellon Collection）. Charlotte Klonk, *Science and the Perception of Nature*, p. 127.

26　Anne Lyles, "'That immense canopy': Studies of Sky and Cloud by British Artists c.1770-1860," p. 143.

　　科里奧斯在當時戶外速寫的發展過程中扮演著比他哥哥約翰，甚至是比同時代任何畫家更重要的角色。[27]科里奧斯較遠離傳統的學習模式，可能部分與他未受過長期正統畫家的培養有關。他自1791年父親去世之後就與伯父（或叔父）撒姆爾‧瓦利（Samuel Varley）同住，撒姆爾曾從事一系列的化學實驗和創立了化學及哲學學會。科里奧斯在自傳中亦提到他很幸運能跟著伯父學習，尤其是喜愛化學的奧秘。他自稱十四歲生日時已為自己做了一個顯微鏡，往後他仍繼續改良鏡片的製作。

　　科里奧斯常常至戶外寫生，需要很注意觀察大氣的現象，因而引發對氣象學的興趣。自傳中記載他有兩次特殊的觀察經驗，兩次皆是至北威爾斯旅遊時。一次是1803年觀察到北極光，另一次是1805年突然發生的暴風雨，這種經驗引發他作更有系統的研究。[28]他在1803年的速寫簿上創作了不少雲的習作，而1805年再遊北威爾斯正好是多雨的季節，他把握機會更仔細地去觀察雲的移動和形成。[29]科里奧斯將觀察大氣現象的成果，於1807年和1809年分別在《哲學雜誌》（*Philosophical Magazine*）上發表。其研究與在十九世紀初參與繪畫創作活動有密切關連，例如他於1807年在皇家美術院註冊，又於1808年加入夏龍速寫協會，後來更於1814年成為藝術學會（Society of Arts）的會員。

　　由科里奧斯於1805年以水彩速寫的《蘭貝里斯傍晚》（*Evening*

27　Charlotte Klonk, *Science and the Perception of Nature*, pp. 110-113.

28　Charlotte Klonk, *Science and the Perception of Nature*, p. 127.

29　Anne Lyles, "'That immense canopy': Studies of Sky and Cloud by British Artists c.1770-1860," p. 144.

at Llanberis），可看出其充分將面對自然時直接的、立即的感覺表現無遺。科里奧斯帶給哥哥的學生和畫友的啟發，就是將自然現象研究中仔細觀察的科學理想，提升至一種藝術的方法，他對康斯塔伯和林內爾早期畫作的風格有所影響。林內爾曾記載與約翰・瓦利住一起時，科里奧斯亦經常在那兒，且一直有很多科學的計畫和化學的實驗。[30]科里奧斯對同一地點風景的多變化頗感興趣，這與其科學背景有關，他主張為捕捉瞬間變化的氣候效果，在自然中觀察且在當場上色是必要的。瓦利兄弟和其社交圈的畫家，大都是採取當場上色的技法。科里奧斯的戶外速寫展現出對景色的一種新的欣賞態度，這亦成為十九世紀初他哥哥約翰教學的特色。

第二節　豪爾德提出〈雲的變化〉之後

約瑟夫・泰納（Joseph Mallord William Turner, 1775-1851）

　　泰納晚年曾提到：「我小時候經常躺在地上好幾個小時觀察天空，回家後則將它們畫出。在蘇荷商場（Soho Bazaar）有一賣繪畫材料的小攤，他們經常買我畫的天空。」[31]泰納在此透露出他對天空的興趣，是從小即有長期觀察的習慣。其實，這應與他約九歲以後因媽媽患精神病，被帶到一位伯父（或叔父）家住了幾年有關，因在那裡他曾幫《英格蘭與威爾斯如畫的古蹟》

30 《蘭貝里斯傍晚》收藏於泰德畫廊。Michael Pidgley, "Cornelius Varley, Cotman, and the Graphic Telescope," pp. 781-782.

31 J. Hamilton, *Turner and the Scientists* (London: Tate Gallery, 1998), p. 58.

（*Picturesque Views of the Antiquities of England and Wales*）一書中的版畫著色，每次領班給他兩便士。這本書於1786年出版，包含文字說明和很多畫家的作品，其中有七十幅版畫是泰納親自上色，通常是憑他的想像，尤其是天空部分。這種小時候的經驗，確實對他後來如此重視天空及視版畫為保存創作意象的最後媒介有決定性的影響。這可由他於1827-38年將他的大批畫作製作成版畫得到印證，該書命名為《英格蘭與威爾斯如畫的景色》（*Picturesque Views in England and Wales*），書中共九十六幅作品，其中就有五十八幅名稱與前書的完全一樣。[32]

　　至於泰納對天空景象的研究在1804年時更為明確，因該年2月11日當他在倫敦觀看到太陽四分之三模糊的日蝕情景，即快速描繪下部分的日蝕。此外，他在約1810年使用的《羅樂》（*Lowther*）速寫簿，寫下第一個發現日蝕真正原因的希臘哲學家亞拿薩哥拉（Anaxagoras Agarthacus, 500?-428B.C.）的名字，及太陽離地球九千五百萬哩等天文資料。此後，泰納對太陽的興趣亦屢次反映在他的速寫簿上，例如1822年的《國王訪蘇格蘭》（*King's Visit to Scotland*）速寫簿上有以鉛筆畫日出的略圖；另外，約1832年使用的《生活課程》（*Life Class*）速寫簿上，亦畫有太陽西下過程的圖表。泰納除了觀察日蝕、日出、日落，他亦於1811年8-10月間加里東（Caledonian）彗星通過天空時，與好友翠姆（Henry Scott Trimmer）於強烈的星光下在黑姆史密斯（Hammersmith）邊散步邊觀察。而泰納死後留下之物，其中有三

32　Eric Shanes, *Turner's Picturesque Views in England and Wales*（London: Harper & Row, Publishers, 1979）, pp. 14, 16.

個望遠鏡和一個地球儀。[33] 由以上的記載，足以證實泰納早、中年時已對太陽和天文現象頗為好奇。他的藏書中雖未見有豪爾德的著作，但有很多其他氣象學著作，賽波德（Ursula Seibold）特別指出泰納不僅對大氣現象興趣極濃厚，而且亦熱愛光學和物理學。[34]

　　泰納對天空的主要興趣是觀察和記錄天空對地面產生的影響，他常常在釣魚和其他戶外活動時間連續觀察天空的色彩和光線的變化。約於1816-18年在其《斯卡莫若II》（Scarborough II）速寫簿上，有一幅在約克夏用鉛筆速寫的天空圖《有用色註解的霍克斯華斯荒野天空》（Skyscape over Hawksworth Moor, with Colour Notes），畫中記錄了約二十五個有關色彩的詳細註釋，有「深紫」、「藍」、「紅」、「深陰影的雲」等等。[35] 由此天空習作所作的註解，可想見泰納此時對天空色彩觀察之細微。羅斯金認為泰納幾乎沒有畫過具有色彩效果的天空速寫，因他知道在確定要用真實色彩之前，效果可能要改變二十次以上。所以他總是用文字先記下色彩，回家後再上色。[36] 當時泰納亦曾說：「在戶外上色需花費太多時間，畫一幅色彩速寫的時間可以畫上十五或十六幅鉛筆速寫。」[37]

33　泰納的《國王訪蘇格蘭》和《生活課程》兩本速寫簿，目前皆收藏於泰德畫廊。J. Hamilton, *Turner and the Scientists*, pp. 58-63.

34　Ursula Seibold, "Meteorology in Turner's Paintings," *Interdisciplinary Science Reviews* 15.1（1990）, pp. 77-86.

35　泰納的《斯卡莫若II》速寫簿目前收藏於泰德畫廊。J. Hamilton, *Turner and the Scientists*, pp. 62-63.

36　John Ruskin, *The Works of John Ruskin*, vol. 13, pp. 298-299.

37　建築師John Soane的兒子於1819年11月15日寫給他的信中，提起泰納當時曾如此說。A. Bolton, ed., *The Portrait of Sir John Soane, R. A.*（London, 1927），

　　羅斯金的說法應是強調泰納對於畫作的上色非常慎重，很可能泰納一方面覺得上色需太多時間，另一方面又敏銳注意到天空色彩的快速變化，故常以文字先記下色彩，尤其是較大幅且細緻的作品。然而筆者在倫敦維多利亞與亞伯特博物館（Victoria and Albert Museum）及泰德畫廊，即曾檢視過數十幅泰納約40-50公分長寬的水彩天空習作，其中即有不少看似直接快速完成的速寫作品。此外，他約畫於1816-18年小本的《天空速寫簿》（*Skies Sketchbook*）上的六十五幅水彩天空習作，亦很可能大多數是在戶外快速上色的。此速寫簿是泰納在三天內密集完成，第一天共畫四十六幅，由白天至日落，記錄天空連續變化的過程。[38]雖然蓋舉亦曾指出泰納於1810年以後旅遊速寫簿上漸少出現彩色的戶外習作，[39]然筆者在泰德畫廊檢視這本速寫簿時，並未看到有鉛筆的打稿或任何標註痕跡，且大都是以數筆淡彩所簡略描繪的天空與雲。以藍色、灰色、淡紫色為主，有的充滿日光，有些則是描繪

pp. 284-285, quoted in Andrew Wilton and Anne Lyles, *The Great Age of British Watercolours* (London: Royal Academy of Arts, 1993), p. 135.

38　學者對這本速寫簿的創作時間與地點有不同的看法，有的認為是泰納於1819年第一次去義大利旅遊時所畫的，Herrman認為有可能是1817年泰納至萊茵河旅遊回來後即刻創作的，但他認為更合理的是在該旅程結束前，泰納至荷蘭（在9月的前兩星期）旅遊期間所畫該國平而敞開的廣闊天空。然這本速寫簿內尚有少數在Eton和Windsor Castle畫的鉛筆速寫，故Finberg主張泰納是6月4日在Eton所畫，而Hamilton經至實地研究後，主張這些天空習作唯一可能是畫於Salt Hill的最高點，在Windsor北部四哩半處。參見Evelyn Joll, Martin Butlin, and Luke Herrman ed., *Companion to J. M. W. Turner* (Oxford: Oxford University Press, 2001), pp. 301-302; James Hamilton, *Turner and the Scientists*, pp. 63-64, note 9.

39　J. Gage, *Colour in Turner: Poetry and Truth* (London: Studio Vista, 1969), p. 36.

較細緻有紅色和黃色條紋的日出和日落，還有一些畫陰暗混亂和
暴風雨的天空，也有速寫粗獷的條紋光線及遠方的陣雨。其中有
二幅畫得較細緻的《夕陽習作》（*Study of Sunset*, 圖4-5），亦很可
能是在戶外快速上色，皆畫夕陽西下沉浸在迷濛的天邊，色彩豐
富柔和，各有不同的意象，然皆有令人神往的朦朧詩意。

圖4-5　泰納：《夕陽習作》，約1816-18年。水彩、紙、12.5×24.7公分。
倫敦泰德畫廊。© Tate, London 2017.

　　泰納對夕陽有所偏愛，故在1820年代中期畫了一系列夕陽作
品，此時他正對光學特別感興趣，且在講稿中探索色彩原理。[40]赫
爾曼（L. Herrmann）認為泰納1810-20年間極為努力地研究天
空，運用了多樣的技巧來畫這些習作，筆畫由極乾枯到極濕潤，

40 此系列夕陽藏泰德畫廊。Ian Warrell, *Turner: The Fourth Decade*, p. 40, cat. no.
　27-28.

每幅皆可視為單獨和完整的作品。這些天空習作只是作為練習參考，並非特別包含於完成的作品。[41] 由泰納這些天空習作，我們相信他所重視的不是雲的型態，而是光線和色彩的效果。

　　泰納於1819年第一次去義大利旅遊，約兩個月期間創作了近一千五百件速寫。那裡的光線是他從未夢想到的，其專注於從崇高的觀點來描繪景色，且以光線和色彩作新的嘗試。泰納著迷於那兒柔軟和金黃色的光線，時常滲透霧靄，將無法定義的色彩罩住一切事物，藉著蒸氣、暴風雪、雲霧，光線在氛圍中閃閃發光。泰納於1820年代和1830年代創作更多的水彩天空習作，是用不同的紙張，且尺寸比以前大。例如泰德畫廊有一幅《烏雲中的夕陽》（*The Sun Setting among Dark Cloud*, c. 1826），描繪傍晚時火紅的夕陽逐漸西沉，天空一片抽象無形的雲彩，一邊是淡黃色，另一邊是暗紅色，夕陽正沉浸於暗藍色的雲霧中。除了速寫單純的天空，還有很多是加上描繪海洋，以試驗光在水面的反光效果。[42] 泰納對天空的興趣從未稍減，一直到1840年代還以水彩創作天空速寫，尤其是夕陽。太陽在他晚年住契爾西（Chelsea）那幾年是重要的撫慰和靈感，他生病其間常不停地說：「我好想再看到太陽。」[43]

　　雖然我們不知泰納是否如康斯塔伯一樣曾在漢普斯德荒地速

41　Evelyn Joll, Martin Butlin and Luke Herrman, ed., *Companion to J. M. W. Turner*, pp. 301-302.

42　Michael Bockemühl, *J. M. W. Turner 1775-1851: The World of Light and Colour*. Trans. Michael Claridge（Köln: Benedikt Taschen, 1993）, pp. 36-38.

43　"I should like to see the sun again." John Gage, *J. M. W. Turner 'A Wonderful Range of Mind'*（New Haven and London: Yale University Press, 1987）, pp. 153-155.

寫天空，但根據蒲艾（John Pye）對泰納的回憶，曾提到：「泰納從不厭倦至漢普斯德，他會花好幾個小時躺在荒野地上，研究大氣的效果、光線和陰影的變化，和呈現它們所需要的濃淡。」[44]若將泰納的天空習作與下文將討論的幾幅康斯塔伯在漢普斯德荒地速寫的天空習作相比較，可得知康斯塔伯大多數習作是油彩，包含了直接觀察的重要元素，而泰納的習作則是水彩畫，且是出自相當不一樣的自然主義，就如布朗（D. B. Brown）所指出泰納的是「一種經長期經驗，而非單次觀看的自然主義。」[45]

　　羅斯金稱讚泰納比其他繪畫大師更具畫雲的天賦，他說其他大師可以把雲彩畫得很美，但只有泰納把雲畫得很真實，他認為泰納此能力是來自於他有不斷以鉛筆畫天空的習慣，就像他畫其他景物一樣。[46]泰納的版畫家白奈特注意到泰納畫雲時總是根據明暗對照，故當轉變成黑白版畫時，對畫面效果的傷害會比其他畫家更少。[47]

約翰・康斯塔伯（John Constable, 1776-1837）

　　自1792年或1793年起，康斯塔伯開始在他父親所經營的磨坊工作。至於康斯塔伯在磨坊工作到底有多久？為他寫傳記的勒斯里認為約一年。[48]然而1829年開始為他的《英國風景畫》

44　James Hamilton, *Turner and the Scientists*, pp. 63-64.

45　D. B. Brown, *Oil Sketches from Nature*, p. 30.

46　John Ruskin, *Modern Painters*, vol. 5, p. 132.

47　John Burnet, *Art Journal*（1852）, p. 48, see Ian Warrell, *Turner: The Fourth Decade*, p. 40.

48　C. R. Leslie, *Memoirs of the Life of John Constable*, p. 4.

（*British Landscape Scenery*）一書刻銅版畫的魯卡（David Lucas）曾說：「他（康斯塔伯）在磨坊工作好幾年，他告訴我其創作最早期的研究和最有用的觀察是在大氣的效果方面。」[49]魯卡信中所提最早期的研究，較可能是指創作天空習作或速寫；若此，康斯塔伯就如泰納一樣，早於十八世紀晚期，即在豪爾德提出雲型態的分類之前，就已開始研究天空或畫天空習作了。康斯塔伯確實於十幾歲時就常跟隨家鄉好友鄧桑尼（J. Dunthorne）至戶外寫生，[50]魯卡亦曾說：「鄧桑尼和康斯塔伯的實際創作極講究方法，每天都帶著畫架至戶外，並於特定時間畫同一風景，光線明暗稍有變化，他們就停筆，等第二天同時間再動筆。」[51]由此可推測出，當時鄧桑尼很可能已灌輸給康斯塔伯戶外寫生的熱情，並且教導他謹慎地捕捉光線明暗的效果。

　　康斯塔伯早年的戶外寫生經驗和在磨坊的工作經驗，培養了他對天空變化的敏銳感受。從1802年起，康斯塔伯更常到戶外寫生。[52]目前可知他第一幅有記載天氣狀態的畫作是1805年的《史陀爾谷》（*Stour Valley*）水彩畫，其上寫著：「1805年11月4日，中午天氣真好，史陀爾。」隔年，他於9月至10月間至大湖區旅

49 魯卡曾在給一位姓Hogarth朋友的信上如此談論康斯塔伯，quoted in Louis Hawes, "Constable's Sky Sketches," p. 352.

50 Michael Rosenthal, *Constable: the Painter and His Landscape*（New Haven and London: Yale University Press, 1983）, p. 22; C. R. Leslie, *Memoirs of the Life of John Constable,* p. 3.

51 Quoted in Barry Venning, *Constable: the Life and Masterworks*（New York: Parkstone Press, 2004）, p. 7.

52 C. R. Leslie, *Memoirs of the Life of John Constable,* p. 15.

遊約七星期，畫了近百幅素描與水彩畫。此時他已明顯畫出天氣瞬間變化的效果，且在畫背後記載著當時的天氣概況。例如：「9月22日下午風極強」及「1806年10月4日，中午雨後雲霧散開來。」[53]康斯塔伯這種特別在畫作背面記載時間與天氣狀況的習慣，最可能是學自好友克若奇（Dr William Crotch, 1775-1847），因克若奇在1800年以前即開始速寫天空。[54]克若奇是業餘畫家且是牛津畫派（Oxford School）會員，而他是受到牛津素描老師梅契爾的教導。康斯塔伯亦可能透過包蒙爵士，而知其師梅契爾畫天空習作且記載天氣狀況，這是此時期一位業餘畫家對主流風景畫做出貢獻的有趣例子，[55]而康斯塔伯這種習慣亦一直延續到晚年。霍姆茲爵士（Sir Charles Holmes）於1902年曾評論康斯塔伯這些大湖區畫作「是最卓越的……康斯塔伯以完美的技術克服困難，利用所有的設計：低空飄動的雲彩、飄浮的霧靄、突然爆發的光線、神秘陰影的寬廣空間、遠處水面的閃光，以傳達深刻的印象。」[56]現存康斯塔伯最早以雲為題材的一幅習作，亦是創作於1806年。[57]

　　至於康斯塔伯為何於1821-22年密集創作一系列天空習作，

53　John E. Thornes, *John Constable's Skies*, pp. 98-100.

54　Louis Hawes, "Constable's Sky Sketches," p. 351.

55　Andrew Wilton, Anne Lyles, *The Great Age of British Watercolours 1750-1880*, p. 134.

56　Quoted in Leslie Parris et al., *Constable: Paintings, Watercolours & Drawings*, pp. 65-66.

57　此習作是巴黎羅浮宮（Musee du Louvre）的收藏品，見Graham Reynolds, *The Early Paintings and Drawings of John Constable*（London: Yale University Press, 1996）, p. 77. 另有一幅為紐約Peter Nicholson所收藏的天空習作，霍斯在他的 "Constable's Sky Sketches"（p. 352, pls. 53c-d）一文中亦認為是此年所畫。

主因尚無法確知，然可能有數個原因，故會引起學者們的爭論。問題的重點在於，1819年以前康斯塔伯並沒有受到任何不利於他天空描繪的評論，然而他1819年展出的油畫《磨坊》（*A Mill*），《新月刊雜誌》（*The New Monthly Magazine*）竟批評其：「天空某些部分太凝重了，且稍稍缺乏清晰。」[58] 誠如霍斯所言，康斯塔伯對任何不利的評論都相當敏感，故此時初次對他天空明暗處理不當的批評，很可能刺激他立即考量如何改善畫作中的天空。[59] 該年7月9日他曾以粉筆在藍色紙畫了二幅天空習作，另有五幅無紀年的粉筆畫天空習作，亦被認為是約完成於此時。[60] 這些習作並未特別強調雲的具體型態，但相當注意光線的明暗，顯現出康斯塔伯已開始思考改善天空描繪的問題。

　　該年8月底康斯塔伯突然在漢普斯德上層荒地（Upper Heath）租了阿比恩別墅（Albion Cottage），他對外宣稱是使家人夏天可以離開倫敦住到郊區。[61] 很多學者皆以為因康斯塔伯正巧租屋於此，故此地的特殊地理景觀很自然引發了他密集畫天空習作。筆者認為康斯塔伯此時心中所惦記的是如何畫好天空，故他選擇漢普斯德，而沒選擇其他郊區，應至少有二原因。一是他或許因讀

58　W. T. Whitley, *Art in England 1800-1820* (London: Cambridge University Press, 1928), p. 299.

59　Louis Hawes, "Constable's Sky Sketches," pp. 358-359.

60　Graham Reynolds, *The Later Paintings and Drawings of John Constable*, Text, pp. 33-34, pls. 76-81; Leslie Parris et al., *Constable: Paintings, Watercolours & Drawings*, pls. 169-173; Katharine Baetjer et al., *Glorious Nature: British Landscape Painting 1750-1850*, p. 194.

61　Graham Reynolds, *The Later Paintings and Drawings of John Constable*, p. 27.

過吉爾平的記載，或從好友勒斯里處得知維爾德曾在此荒地創作天空習作；另外，他住倫敦應早就知道這兒有一大片寬廣的低丘荒地，極適合觀察天空瞬間變幻的景象。隔年（1820），10月17日他即在漢普斯德畫了第一幅有記載日期及天氣註解的天空油畫速寫──《漢普斯德速寫──暴風雨夕陽》（*Sketch at Hampstead: stormy sunset*）。[62]

再隔一年，即1821年，康斯塔伯的天空又再度受到批評，《藝術、文學、時尚、工藝典藏》（*Repository of the Arts, Literature, Fashions, Manufactures*）評論他的油畫《乾草馬車》（*The Hay Wain*）：「黑雲傳達太多陰森的色度給樹木。」[63]康斯塔伯即在該年夏天立即決定專注以油彩創作天空習作，[64]於該年9月20日寫信給好友費雪，特別提及：「我畫了很多天空習作及其效果，我們有神聖的雲彩、明暗及色彩效果……。」這些習作大都是在漢普斯德荒地創作的。例如《從漢普斯德荒地看哈羅》（*View from Hampstead Heath, Looking towards Harrow*, 圖4-6），此

62 此畫藏於維多利亞與亞伯特博物館。Graham Reynolds, *The Later Paintings and Drawings of John Constable*, Text, p. 62.

63 *Repository of the Arts*, *Literature, Fashions, Manufactures*, vol. 9（2nd series, 1821), quoted in Louis Hawes, "Constables Sky Sketches," pp. 358-359.

64 桑尼斯最近綜合他先前及 R. Hoozee 和 G. Reynolds 的研究，將康斯塔伯此時期天空習作上所記載有關日期、時間、風的方向及速度等天氣狀況作了極詳盡的分析，且與當時倫敦的天氣紀錄相對照，將其中的二十六幅歸為1821年，而二十四幅歸為1822年。1821-1822年間創作的天空習作中，有些作品的真偽出現爭議。參見 Graham Reynolds, *The Later Paintings and Drawings of John Constable*, Text, p. 98, pl. 128 及 John E. Thornes, *John Constable's Skies*, Appendices 1-2, pp. 202-277.

圖4-6　康斯塔伯：《從漢普斯德荒地看哈羅》，1821年。油彩、紙、25×29.8公分。曼徹斯特藝術畫廊。

畫背面寫著：「1821年8月，下午5點，早上微雨之後非常明亮且有風。」[65] 天空部分約占畫面三分之二，描繪太陽西下時於天際留下一道道微紅的晚霞，除中景冒出少些白雲外，整片天空布滿暗藍色、暗黃色、赭黑色等彩霞。康斯塔伯選用多樣色彩，豪邁地自由運筆，有橫向、斜向、微捲等筆觸，致使整片天空呈現出活

65　此畫收藏於曼徹斯特藝術畫廊（Manchester Art Gallery）。John E. Thornes, *John Constable's Skies*, p. 219, pl. 93.

潑的動勢，有如一幅飄動多彩的抽象畫。

又如收藏於倫敦皇家藝術學院（Royal Academy of Arts）的《雲習作——漢普斯德》（*Study of Clouds at Hampstead*, 圖4-7），背面寫著：「漢普斯德，1821年9月11日，早上10點至11點於太陽下，銀灰色的雲彩，地面溫暖且酷熱，風輕輕地吹向西南方，整天晴朗，然晚上下起雨來。」此畫除右下角一片樹梢外，其餘畫面盡是描繪多雲的天空，中央有三朵較大的銀灰色積雲並列，正微微朝向西南方飄動，下半部亦有數朵筆觸變化較多的小積雲不規則地飄浮著，數處以白顏色代表雲朵向陽之面。另外，《漢

圖4-7　康斯塔伯：《雲習作——漢普斯德》，1821年。油彩、紙、24.2×29.8公分。倫敦皇家藝術學院。

普斯德荒地——哈羅夕陽》（*Hampstead Heath, Sun Setting over Harrow*）畫背面寫著：「1821 年 9 月 12 日，哈羅的夕陽。傍晚剛下過一場大雨的景象，晚上雨更大……當畫此速寫時，看著月亮優美地正從西方升起……西北方吹來的微風漸強。」[66]此畫是描繪夕陽西下，天邊一片淡黃餘暉，除了約占畫面三分之一的地面風景，其餘整片天空布滿五彩繽紛隨風飄動的雲彩。畫面上半部的雲彩有多種色彩重疊，且筆觸的長短及方向變化頗多，故呈現出較騷動活潑的景象，而下半部用色較少，且筆觸大都是呈水平狀，顯得較為沉靜。

　　隔天，康斯塔伯畫了一幅較具體的雲習作，此畫被後人稱為《高積雲習作》（*Study of Altocumulus Clouds*, 圖4-8）。畫背面記載著：「9 月 13 日，1 點，輕微的西北風，下午變為暴風雨，整晚下著雨。」[67]此畫純然是以天空為題材，朵朵濃密的雲彩高高積滿天空，形成一整片厚實的雲層，但仍深具動態，似乎隨著風飄向東南方。康斯塔伯很可能經仔細觀察過高積雲，然後再融入自己的想像與情感始描繪出。事實上，雲的型態是相當抽象且時刻變化著，若平時無長期仔細觀察的經驗，且下筆前對雲的觀察不夠透

66　此畫為私人收藏，可見於 John E. Thornes, *John Constable's Skies*, p. 227, pl. 98.

67　康斯塔伯並未記載日期於此畫，然桑尼斯將其與倫敦地區的氣候紀錄互相對照後，認為此畫應是畫於1821年而非1822年。有關此畫上字跡的判定學者有異議，如 Ross Watson 和桑尼斯皆認為此字跡是根據康斯塔伯原跡所寫的副本，而雷諾茲則主張是康斯塔伯的原跡。至於此畫現在稱為「高積雲」（altocumulus），桑尼斯指出命名在年代上是錯誤的，他提出此術語直至1855年才由Renou所提出，在當時豪爾德及康斯塔伯可能會稱此型態的雲為「卷層雲」（cirrostratus）。Graham Reynolds, *The Later Paintings and Drawings of John Constable*, Text, pp. 81-82, pl. 255; J. E. Thornes, *John Constable's Skies*, pp. 228-229.

圖 4-8　康斯塔伯：《高積雲習作》，1821 年。油彩、紙、24.8×30.2 公分。耶魯大學英國藝術中心。

徹與敏銳，是很難將其形神生動地刻畫出來。

　　由康斯塔伯所留下的大量天空習作，可以證實他 1821 年 8-9 月已相當積極至戶外研究天空，這應與他畫作的天空於 1819 年及 1821 年被公開批評而受刺激有關。例如於 9 月 27 日，他一天內連續至漢普斯德荒地畫了三幅天空習作，幾乎每隔二小時就畫一幅不同風貌的天空。早上畫《有樹的雲習作》（*Cloud Study with Trees*），畫背面寫著：「1821 年 9 月 27 日早上 10 點，經過多雨的夜晚後是美好的早晨。」此畫風格頗自由抽象，運用較溫柔明亮

色彩，一大片雲朵並無具體型態，下半部主要是一片樹梢，康斯塔伯捕捉住雲朵在上空旋轉且似正往東飄動的生動景象。當天午後，他又畫了《有水平線樹的雲習作》（*Cloud Study with an Horizon of Trees*, 圖4-9），畫背後寫著：「9月27日，中午雨後很明亮，吹西風。」此畫下方有一列低平的樹梢，康斯塔伯以豐富色彩描繪中午雨後轉晴之景象，筆觸強勁有力。整個畫面有股動勢，西風似乎牽繫著雲朵和雲層，齊向東方飛馳。除中央一朵較具體的白色積雲，其餘均是抽象雲彩。此習作未記載年份，桑尼

圖4-9　康斯塔伯：《有水平線樹的雲習作》，1821年。油彩、紙、25×29公分。倫敦皇家藝術學院。

斯認為這幅高聳的積雲類似前一幅與下一幅的積雲，他經過與當時倫敦天氣的紀錄相對照後，將此習作視為與其他兩幅創作於同一天。[68]

　　當天下午，康斯塔伯又畫了一幅《漢普斯德荒地──望向哈羅》（*Hampstead Heath, Looking over Towards Harrow*, 圖4-10）畫背後寫著：「1821年9月27日下午4點，雨後河谷岸邊的樹林很

圖4-10　康斯塔伯：《漢普斯德荒地──望向哈羅》，1821年。油彩、紙、23.5×28.6公分。倫敦皇家藝術學院。

[68]《有樹的雲習作》收藏於耶魯大學英國藝術中心。J. E. Thornes, *John Constable's Skies*, pp. 234-237, pls. 102-104.

（溫暖）明亮。」此畫下半部是一大片翠綠樹叢和小丘，上半部呈現溫煦的天空景象，幾朵相連的積雲正飄向東方。由以上三幅於同一天同一地點，每相隔2-3小時所畫的天空習作，可確信康斯塔伯此時是相當著迷於研究天空。這三幅各呈現出不同天空景象，不同的雲彩，早上是一大片暖和緩緩飄動的抽象雲彩，中午是頗具動態且多變化的雲彩，傍晚是較具體的朵朵白色積雲。這讓我們深刻了解到康斯塔伯此時描繪天空景象變化的卓越能力，因他可以連續於短短的2-3小時內，將瞬間變化的雲彩以油彩快速生動刻畫下來。

　　值得注意的是，該年9月26日費雪又在信中告訴康斯塔伯，有一些評論者對他最近賣給費雪的畫作《史崔特福磨坊》（*Stratford Mill*, 1820）中的天空有所批評。康斯塔伯當時的反應與想法，更清楚見於他10月23日的回信中：

　　　我畫了很多天空，因我決定克服所有困難……。一個沒有將天空視為是構圖中很重要部分的風景畫家，即是忽視了能給予他最大的一種幫助……。我時常被建議，將我的天空視為『主題後面丟一張白紙』。當然，假如天空畫得像我的那樣突兀是不好的；但是，假如是存心避開，那將更糟……。天空部分始終是我構圖中有實效的部分。那些不將天空視為關鍵、衡量的標準、情感的樞紐的風景畫，實在很難給予歸類。……天空是自然中光線的來源，且主導一切……。繪畫上描繪天空是相當困難的，在構圖和實踐兩方面皆是如此。[69]

69 C. R. Leslie, *Memoirs of the Life of John Constable*, pp. 84-85.

　　費雪的信對康斯塔伯的衝擊應是頗大的，使得他不僅在1821年10月，甚至隔年的夏天，更繼續努力於研究天空。1822年又再度出現同一天內畫兩幅雲習作的情形。例如9月下旬畫的《積雲習作》（*Study of Cumulus Clouds*, 圖4-11），即以他最愛的積雲為主題。畫背面寫著：「1822年9月21日，下午1點之後，向南方，吹清新溫暖的西風。」此畫是快速描繪出數朵頗具象的積雲，朵朵積雲似由西方緩緩飄向東方，堆疊塗上多層顏色，以呈現出雲的立體感。此畫畫完約一個半小時之後，康斯塔伯又完成另一幅與此幅相近，但更具遠近感且更具動態的純積雲習作《雲習作》（*Cloud Study*）。此習作比前畫溫煦，太陽光似乎由畫面右上方照射進來，有股氣流明顯地在雲朵間流動著，西風輕快地吹動著。畫背面寫著：「1822年9月21日，向南方，吹輕快且清新

圖4-11　康斯塔伯：《積雲習作》，1822年。油彩、紙、28.6×48.3公分。耶魯大學英國藝術中心。

溫暖的西風。下午3點。」[70]

　　康斯塔伯有一幅頗為特殊的無紀年習作，僅於背面寫著似乎是「卷雲」（cirrus）一字（圖4-12）。所以有些學者以「cirrus」此專門術語，推測康斯塔伯熟悉豪爾德有關雲的型態分類。[71]此圖描繪深藍的天空中，朵朵卷雲快速的向東飄動，微微彎曲的卷雲，表示附近可能有噴射氣流流過。此習作充分說明康斯塔伯不僅對雲的型態有興趣，且極注意風的速度和方向。此畫除描述纖細的卷雲外，亦有較濃密的積雲。

　　康斯塔伯於1821-22年間在漢普斯德創作了大量令人讚嘆不已的天空習作，其動機何在？此問題主要由霸特在《康斯塔伯的

圖4-12　康斯塔伯：《卷雲習作》，1822年？油彩、紙、11.4×17.8公分。倫敦維多利亞與亞伯特博物館。

70 此幅天空習作收藏於倫敦大學可陶德藝術學院。J. E. Thornes, *John Constable's Skies*, pp. 269-271, pls. 123-124.

71 Graham Reynolds, *The Later Paintings and Drawings of John Constable*, p. 112, pl. 380.

雲》一書中提出討論，他主張康斯塔伯於豪爾德的《倫敦氣候》
一書（1818-20）出版後不久即看到收錄於其中的〈雲的變化〉一
文。故他一再強調「最明顯」且「幾乎是確定」的推論是，康斯
塔伯於1821-22年間的天空習作是受到豪爾德此書的決定性刺
激。[72]此論點曾引起不少學者的爭論，例如歐佩在1952年即提出
異議，他主張康斯塔伯的畫強調雲的變動性、浮動性及其光亮，
純粹是一種幻影，全然無視於科學的分析。[73]雷諾茲亦認為豪爾德
的《倫敦氣候》一書可能僅是康斯塔伯密集創作天空習作的一項
「外加動力」，還有其他幾項更重要的因素：他明顯的關注天空的
光線與地面的明亮度是否達成一致；他對天空在風景畫中角色的
思考；漢普斯德荒地的地理特徵；他對增加選擇具潛能的天空的
渴望。[74]此外，討論此問題較透徹的主要學者有偏重主觀實驗美學
的霍斯，與較偏重氣象學理論的桑尼斯。

　　霍斯早於1961年就曾在有關康斯塔伯的書評中，提出一些反
對霸特理論的意見。[75]他後來於〈康斯塔伯的天空速寫〉
（ "Constable's Sky Sketches", 1969）一文中，則較詳盡地討論與康
斯塔伯1821-22年間天空習作最相關的諸要素，總結出八項重要
因素：（1）終身奉獻於戶外速寫：從1806年以來，即偶爾有天空
速寫，而漢普斯德一系列的習作，正值他1820-25年間最密集戶

72 Kurt Badt, *John Constable's Clouds*, p. 51.

73 A. P. Oppé, *Alexander and John Robert Cozens*, p. 51.

74 Graham Reynolds, *Constable the Natural Painter*（London: Cory, Adams & Mackay, 1965）, p. 86.

75 指霍斯為雷諾茲的 *Catalogue of the Constable Collection in the Victoria and Albert Museum* 一書寫的書評，此文發表於 *Art Bulletin*, vol. 43（1961）, pp. 160-166.

外油畫速寫期間；（2）早年在磨坊工作的經驗：已開始他最早的研究和觀察天空；（3）知曉較早期畫家的天空速寫：如洛漢、年輕的維爾德、寇任斯父子、萊特、克若奇、泰納等；（4）受泰納1817-19年的天空創作影響：包括1817-18年間的六十五幅水彩天空習作，《瑞比城堡》（*Raby Castle*, 1818）和《莫茲入口》（*Entrance to the Meuse*, 1819）二幅大油畫中傑出的天空描繪；（5）漢普斯德荒地的周圍環境：是一「自然的觀測台」；（6）1819-21年間外界對他一些展覽作品天空部分的不利批評：包括《磨坊》、《乾草馬車》、《史崔特福磨坊》；（7）康斯塔伯確信天空在風景畫中的重要角色及其實踐時的困難；（8）當時呼籲戶外天空速寫的藝術理論：如德·皮勒斯、吉爾平、泰勒等所寫的普及且有用的論述。[76]

　　霍斯為強調康斯塔伯並未實際上受豪爾德的影響，所以特別提出康斯塔伯於1833年所出版的《英國風景畫》中，對雲及天空的描繪，並未使用豪爾德的專門術語，而皆用口語化的語詞，例如「雲小徑」（"the lanes of the clouds"）或「報信者」（"messengers"）等，皆是磨坊工人或水手的常用語。此外，霍斯為證實畫家並不一定須受豪爾德對雲作科學分類的影響，只須靠確實的觀察即能描繪出雲的型態，故提出亞歷山大·寇任斯早在豪爾德提出各類雲型態之前三十年，即至少有一幅已是根據觀察實景的雲習作。[77]霍斯質疑豪爾德雲型態的分類對康斯塔伯的影響，他所提出

76　Louis Hawes, "Constable's Sky Sketches," p. 363.

77　此畫為Denys and Armide Oppé所收藏。Louis Hawes, "Constable's Sky Sketches," p. 349.

的另一個論證是：「康斯塔伯在他大量的書信和按語上，往往不保留地提及他所特別喜愛的書和觀念，但並無一處提到豪爾德或他所用的專門術語。」[78]但因康斯塔伯在一幅無紀年的天空習作背面寫著，似乎是豪爾德提出的術語「卷雲」（cirrus）一字，故有些學者就以「cirrus」這專門術語，主張康斯塔伯熟悉豪爾德的雲分類法。[79]另外，較重要的是桑尼斯研究康斯塔伯在《大氣現象研究》上的按語後，主張康斯塔伯不僅對豪爾德雲的分類，且對雲和降雨的形成有興趣，尤其喜愛積雲，並特別注意弗斯特關於雲於太陽下明亮度的評論。[80]

　　康斯塔伯所擁有弗斯特第二版的《大氣現象研究》（1815）直至1972年才被發現，此書轉載了豪爾德雲的型態分類；而康斯塔伯在弗斯特書上的按語，直至1975年才首次被發表於《康斯塔伯──其他的文件與信件》（*John Constable: Further Documents and Correspondence*）。[81]顯然霍斯於1969年發表〈康斯塔伯的天空速寫〉一文時，並未知曉康斯塔伯曾熟讀過弗斯特此書，而在1975年以前，亦無直接的證據證實康斯塔伯熟悉豪爾德雲型態的分類。

　　桑尼斯亦由康斯塔伯1821年以前的畫作看出其早就被大氣的現象和意境所吸引。他認為康斯塔伯於1821-22年間創作大量天

78　Louis Hawes, "Constable's Sky Sketches," p. 346.

79　Graham Reynolds, *The Later Paintings and Drawings of John Constable*（New Hyaven and London: Yale UP, 1984）, p. 112.

80　John E. Thrones, *John Constable's Skies*, pp. 68-80; John E. Thrones, "Constable's Clouds," pp. 697, 704.

81　L. Parris et al., *John Constable: Further Documents and Correspondence*, pp. 44-45.

空習作，且於背面記載詳細的氣象狀況，這顯現出康斯塔伯的興趣不僅是畫雲。他亦認為康斯塔伯可能比任何早於他的畫家皆懂得氣象學，亦了解一些彩虹現象，且知曉牛頓對彩虹的解釋。他甚至將康斯塔伯的論述中所用來描述天空、雲、天氣、風、溫度、降雨量的語詞列了一個表格。他認為康斯塔伯想了解氣候與雲、彩虹、雨、霜、霧、雷和光線間之關係，豪爾德雲型態的分類並不足以指導他，而《大氣現象研究》中對雲形狀的來源和構造皆解釋得比豪爾德更為詳盡。[82]

　　桑尼斯更進一步主張康斯塔伯自覺沒有任何畫家，包括泰納，能描繪出雲的真實本質，因假若康斯塔伯覺得泰納或其他畫家比他更能將雲和大自然風景描繪得更協調，則康斯塔伯一定會去仿效或在文字中提及。桑尼斯又認為康斯塔伯借著氣象學理論和先前畫家的輔助，想將日光融合至他所畫的風景中，使天空和地面景象達至協調境界。[83]桑尼斯由康斯塔伯寫於《大氣現象研究》上的按語整理出六個重點：（1）「積雲」（"cumulostrati"）這字出現二次，而「豪爾德」（"Howard"）這名字出現一次；（2）康斯塔伯很難將他自己俗語的分類與豪爾德的分類相結合；（3）他對氣象學理論的熟悉，足以使他指出豪爾德分類上模糊不清之處及對弗斯特的結論提出異議；（4）在他生命的某階段確實熟悉豪爾德的分類；（5）他顯然對造成不同形狀的雲的物理過程有興

82　John E. Thrones, "A Reassessment of the Relationship between John Constable's Meteorological Understanding and his Painting of Clouds," *Landscape Research*, vol. 9, no. 3（winter 1984）, pp. 20, 26-28.

83　John E. Thrones, "A Reassessment of the Relationship between John Constable's Meteorological Understanding and his Painting of Clouds," p. 26.

趣，尤其是「積雲」和「露」的形成；（6）詳細的按語，表示康斯塔伯極仔細讀此書，亦暗示他在這之前沒有仔細讀豪爾德有關雲型態的分類。[84]

　　在1979年，桑尼斯相信真正激勵康斯塔伯1821-22年間密集深入研究天空的原因可能永遠無法知曉，然他由許多證據看出，康斯塔伯1821年的習作主要是因想克服「六呎」大畫的天空，而1822年的習作則是因著迷於大氣的現象和對風景氣象的喜愛。[85]在1984年，桑尼斯亦認為康斯塔伯何時在弗斯特書上作按語是無法確知，但他確信，康斯塔伯於1821-1822年間一定會在觀念上尋求了解雲是如何形成，以幫助他那時期對雲的描繪。[86]最近，於2000年桑尼斯又針對康斯塔伯於1821-1822年畫的五十一幅天空習作，分析其上有關天氣狀況的記載，結論出康斯塔伯此兩年密集畫天空習作的目的，主要是為使他展覽畫作上的中午天空更加完善。[87]

　　康斯塔伯至晚年還是對天空在風景畫的重要性相當關注，這可由他於1830年代初期還常以水彩創作天空習作得以證實。例如維多利亞與亞伯特博物館藏有兩幅，一幅是他於1830年在漢普斯

84　John E. Thornes, "Constable's Clouds," p. 704.

85　John E. Thornes, "Constable's Clouds," p. 704.

86　John E. Thornes, "Luke Howard's Influence on Art and Literature in the Early Nineteenth Century," p. 254; John E. Thrones, "A Reassessment of the Relationship between John Constable's Meteorological Understanding and his Painting of Clouds," p. 29.

87　John E. Thornes, "Constable's Meteorological Understanding and his Painting of Skies," *Constable's Clouds: Paintings and Cloud Studies by John Constable*, pp. 151-159.

德以水彩速寫的雲習作，記載著：「1830 年 9 月 15 日，中午約 11 點，吹西風。」另一幅亦是以水彩速寫天空，記載著：「1833 年 9 月 26 日，中午 12 點至 1 點，向東北方。」而大英博物館亦藏有兩幅他約於 1830-1833 年又在漢普斯德以水彩速寫的天空習作。[88] 天空在康斯塔伯的畫作扮演重要的角色，有時甚至是唯一的主角。他努力地觀察試著在雲的型態、陽光、風向、季節、時間、氣象學的狀況等諸元素間找出關係，所以他會在 1821-22 年間的天空習作背面詳細記載這些資料。故一般學者皆視其是對自然觀察的一種科學性的研究，寫實性頗強，且有其自身的完整性。此外，康斯塔伯對氣象學的興趣亦表現在對彩虹的關注上。[89]

由以上所分析以雲為主的天空習作，我們看到每幅面貌各異、各具特色，這印證了康斯塔伯始終是以科學的觀點去觀察且捕捉大自然的變化。他曾說：「宇宙是寬廣的，自從創造宇宙以來，沒有兩天，甚至兩小時，是相似的。傑出的藝術作品亦如大自然，彼此皆相異。」[90] 甚至在 1836 年，即他臨死前一年演講時還強調：「繪畫是一種科學，且應像調查自然法則般追求。」[91] 法國畫家德拉克洛瓦（Eugene Delacroix, 1798-1863）在當時已相當驚

88 Andrew Wilton, Anne Lyles, *The Great Age of British Watercolours 1750-1880*, pp. 134, 151, 228, pls, 125, 224, 225.

89 有關康斯塔伯的彩虹，可參考 Paul D. Schweizer, "John Constable, Rainbow Science, and English Color Theory" 一文及本書第五章第二節。

90 C. R. Leslie, *Memoirs of the Life of John Constable*, p. 273.

91 "Painting is a science, and should be pursued as an inquiry into the laws of nature." 康斯塔伯在該年 4 月至 7 月於英國皇家研究所（Royal Institution of Great Britain）連續作了五次演講，主題是「風景畫的歷史」，他在 6 月 16 日第四次演講中強調此看法。C. R. Leslie, *Memoirs of the Life of John Constable*, pp. 272, 323.

訝康斯塔伯的速寫成就，他在1823年11月9日的日記上曾寫著：
「今天我看到康斯塔伯的一幅速寫，是一幅值得讚賞且令人十分
驚奇的作品。」[92]

大衛‧寇克斯（David Cox, 1783-1859）

　　寇克斯亦從早年就對戶外速寫有興趣，但留下來的天空速寫
或習作較泰納及康斯塔伯少很多，這可能與他屢次搬家，小本速
寫簿容易丟失有關連。[93] 1804年寇克斯由家鄉伯明罕（Birmingham）
來到倫敦學畫，不久就向主張戶外速寫的約翰‧瓦利學習，並很
快認識了跟隨瓦利的一群畫家及蒙羅醫生社交圈的畫家，故應知
道格爾丁為創作而暴露於各種氣候的事實，及科里奧斯‧瓦利兩
篇有關大氣現象的論文。寇克斯在當時受到戶外速寫潮流的直接
影響，更激發他原本對戶外寫生的興趣。

　　寇克斯因常至戶外速寫，故也摸索出他自己的方法。根據寇
克斯的傳記家梭利（Neal Solly）所言，寇克斯是採用一種根基於
科學原理的方法去捕捉大自然瞬間的效果。此方法是當他面對景
象時，馬上將其效果快速記於心中，然後轉過身憑印象作快速的
摘要。寇克斯認為這印象將會比繼續注視著該景象的印象更清新
且生動，梭利認為此種方法預示了某些印象畫派畫家的畫法。[94] 寇

92　Laure Meyer, *Masters of English Landscape*, p. 137.

93　他自結婚後有三次長途搬家，和數次小搬家。他1804年由伯明罕至倫敦租屋
　　學畫，1808年結婚租新屋。1814年全家搬至英國西部的赫里福德（Hereford）
　　先租屋，後始買新屋。1827年又回倫敦租屋至少換二處，最後於1841年搬回
　　伯明罕。

94　F. Gordon Roe, *David Cox* (London: Philip Allan & Co., 1924), p. 121.

克斯的很多水彩畫作，很容易讓我們感受到是在戶外直接上色完成，尤其是天空部分。例如1852年畫的《司脫謝城堡與教堂》（*Stokesay Castle and Church near Ludlow*），及無紀年的《蘭開斯特沙灘退潮》（*Lancaster Sands at Low Tide*）、《近海岸的火車》（*A Train near the Coast*）、《去乾草原》（*Going to the Hayfield,* 圖4-13）等。[95]寬廣無邊的天空是這些畫作的焦點，這些天空被描繪得十分簡單，然卻將大氣中的濕意及雲彩自在隨風飄動的景象，

圖4-13　寇克斯：《去乾草原》。水彩、黑色粉筆、紙、31.9×45.6公分。耶魯大學英國藝術中心。

95 Gérald Bauer, *David Cox 1783-1859: Précurseur des Impressionnistes?* （Arcueil Cedex: Deitions Anthese, 2000）, pp. 58, 61, 84, 88.

極快速、直接、生動地刻畫下來。誠如他的另一位傳記家羅伊
（Gordon Roe）所論述：「寇克斯對自然的態度沒有科學的意識在
其中，他所真正尋求的是『感覺』，而非事實。」[96]

　　其實梭利和羅伊的論述並無矛盾，寇克斯是先以科學客觀的
方法去觀察自然，但創作過程是很自然的將觀察的結果，融入自
己對景物的主觀情感和意念。相信寇克斯若缺少客觀觀察或主觀
情感的投入，則無法畫出這些令人嘆為觀止的傑作。寇克斯外出
時，經常會停下來，速寫天空的瞬間效果，或其他吸引他的景
物，因此他不論到哪裡，口袋裡總帶著一小本速寫簿和一枝粉筆
或鉛筆。[97]寇克斯比同時期畫家特別的是，他至老年還持續至戶外
速寫。然很可惜，他的速寫簿流傳下來的很少，而目前已知的天
空習作僅五幅。有一幅私人收藏無紀年以水彩畫天空與海洋《海
灘、海與天空》（*Beach, Sea and Sky*），[98]此畫以簡單的藍、白、灰
三色速寫天空，海的盡頭僅見一大片的白雲，並無特定型態的
雲，較似積雲。天空占了畫面一半以上，應是寇克斯較早期的習
作。還有一幅《夕陽風景》（*Landscape with Sunset*）是以鉛筆和
水彩畫在粗糙紙上，約畫於1835年。寇克斯僅在天空部分完成上
色，並無描繪特別形態的雲，以灰藍色和黃色為主，強調色彩的
氛圍效果，地面部分則有一大半僅是簡單鉛筆速寫。[99]

　　1855年當寇克斯已七十二歲時，他兒子替他回信給朋友特騰

96　F. Gordon Roe, *David Cox*, pp. 121-122.

97　F. Gordon Roe, *David Cox*, pp. 78-79.

98　Gérald Bauer, *David Cox 1783-1859: Précurseur des Impressionnistes?*, p. 104.

99　此速寫是私人收藏。Andrew Wilton and Anne Lyles, *The Great Age of British Watercolours 1750-1880*, pl. 124.

（Turton）時，提及寇克斯於兩年前中風，故記憶有些喪失，但對繪畫如往常一樣敏銳，甚至對空氣、空間、天空的感覺，比之前更好。並提到1854年當他們在威爾斯時，寇克斯還堅持到山上去畫雲，[100] 由此信可證明寇克斯至晚年仍非常重視天空的描繪。另外，寇克斯在1857年還以油彩畫了三幅雲習作，在畫正面皆寫著同樣的地點和日期：「倫敦1857年5月31日。」這三幅雲習作的風格皆相當抽象自在，強調雲的組織和效果，並非雲的型態。寇克斯當時已七十四歲，應是他最後一次至倫敦住在朋友埃利斯（William Stone Ellis）家時，直接從窗戶觀察或在戶外所描繪的。[101] 由他此時還努力於一天內以油彩創作三幅雲習作的事實，更讓我們了解他對天空題材的重視。

威廉・穆爾雷迪（William Mulready, 1786-1863）

穆爾雷迪於1800年進入皇家美術院學習，他並鼓勵約翰・瓦利的其他學生亦加入，例如林內爾、科里奧斯・瓦利、漢特皆分別於1805年、1807年、1808年向皇家美術院註冊。雖然約翰・瓦利與其弟的戶外創作幾乎是以水彩或鉛筆為主，但很顯然約

100　Thomas B. Brumbaugh, "David Cox in American Collections," *The Connoissear* (February, 1978), p. 88.

101　此三幅習作中有一幅目前藏於泰德畫廊。Lyles認為寇克斯應是從窗戶觀察，而Wilcox則認為寇克斯亦有可能是在戶外速寫，我們若考量寇克斯當時的身體狀況，他於四年前（1853）曾跌倒，因而視力受損，並注意到他是以油彩而非水彩，且同日畫三幅並非一幅，則會認為他選擇在室內創作的可能性較大。見Anne Lyles, "'That immense canopy': Studies of Sky and Cloud by British Artists c. 1770-1860," p.149; Scott Wilcox, *Sun, Wind, and Rain: The Art of David Cox*, pp. 234-235.

翰・瓦利激勵學生以油彩創作戶外速寫。他的學生中，穆爾雷迪
比林內爾和漢特年紀大，他們三人常至戶外創作油畫寫生，穆爾
雷迪是他們請教的對象，林內爾直至近七十歲時還說他受穆爾雷
迪的指導最多。[102] 穆爾雷迪後來因覺得油畫速寫不方便而放棄，
但他至死從未放棄戶外速寫。他一生不斷專注於速寫自然細節，
「是企圖增強對大自然構造的了解，以使用漸增的真實和情感來
畫更好的視界。」[103] 與穆爾雷迪一樣的創作觀念，當時還有克里斯
托・納茲米（Patrick Nasmyth, 1787-1831）及約翰・瓦利的學生
林內爾、寇克斯、德・溫特、牛津的泰納等，他們皆對自然界的
動植物與山、雲有仔細的描繪。[104]

　　穆爾雷迪對自然密集的，幾乎是科學的分析，也擴展到對雲
的研究。他於1806年亦曾在漢普斯德荒地速寫三幅油畫，他以即
刻的、直接的、大膽的風格呈現出該荒野多變化的天空，這與科
里奧斯・瓦利1805年以水彩速寫的《蘭貝里斯傍晚》風格很近
似。[105] 約於1824年穆爾雷迪曾用筆和棕色墨汁，以豪爾德的專門
術語按雲的相對高度畫出各型態的雲《豪爾德各型態雲圖表》
（*Diagrammatic Illustration of Luke Howard's Classification of*

102　Alfred T. Story, *The Life of John Linnell*, pp. 24-25.

103　此是穆爾雷迪在一幅無紀年畫作上的註解，此畫藏於曼徹斯特大學懷特渥斯
　　　藝術畫廊（Whitworth Art Gallery, University of Manchester），見Kathryn
　　　Moore Heleniak, *William Mulready*, p. 47, note 31.

104　Andrew Wilton and Anne Lyles, *The Great Age of British Watercolours 1750-
　　　1880*, p. 135.

105　Kathryn Moore Heleniak, *William Mulready*, pp. 43-46; Charlotte Klonk, *Science
　　　and the Perception of Nature*, p. 119.

Clouds, 圖4-14），由「卷雲」、「卷層雲」、「卷積雲」、「積雲」、「積層雲」、「層雲」至「雨雲」。如康斯塔伯一樣，穆爾雷迪也喜歡在他的畫作上記載各種雲與天氣變化的狀況。例如在1824年的一幅速寫上，他詳細記載：「東北，1824年10月18日早上11點，天空明亮半小時……明亮的雲在上空出現，有薄的卷雲和卷層雲，及飄浮更高、明亮而溫暖的積雲。」[106]而且到1840年代，穆爾雷迪仍將豪爾德的術

圖4-14　穆爾雷迪：《豪爾德各型態雲圖表》，約於1824年。筆、棕色墨、紙。曼徹斯特大學懷特渥斯藝術畫廊。

語運用到他的天空習作。例如他在1840年9月6日下午3點於巴恩斯（Barnes）草坪畫的天空習作上，寫著：「淡奶油色積雲」、「白珍珠色卷雲」和「淺灰色的層雲」。[107]他亦如柯瑞奇相當關注太陽的位置，故在此天空習作上他亦註明是從太陽九十度觀看，而且指出太陽的高度是離地面三十度。除以上幾幅雲習作，懷特渥斯畫廊還藏有十幅穆爾雷迪分別在肯辛頓（Kensington）、羅漢

106 此天空習作收藏於懷特渥斯藝術畫廊，見Kathryn Moore Heleniak, *William Mulready*, pp. 48-49.

107 Anne Lyles, "'That immense canopy': Studies of Sky and Cloud by British Artists c.1770-1860," p. 138.

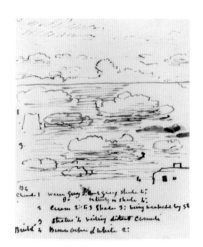

圖4-15　穆爾雷迪：《雲習作》，1840年。筆、棕色墨、紙。曼徹斯特大學懷特渥斯藝術畫廊。

普頓（Roehampton）等地，以筆速寫且記錄雲型態和顏色的天空習作（圖4-15），他顯然比康斯塔伯引用更多豪爾德雲的專門術語。十九世紀前半期英國畫家中，除了穆爾雷迪和康斯塔伯曾用到豪爾德的專門術語外，我們知道早在十八世紀末已有些畫家開始嘗試以氣象學觀點描繪雲的型態，例如前文提及的柯瑞奇、克若奇和梅契爾。

約翰・林內爾（John Linnell, 1792-1882）

　　林內爾亦是約翰・瓦利的學生，從1805年至1809年他受瓦利的鼓勵，常與穆爾雷迪和漢特至戶外寫生。又因其弟科里奧斯的介紹，林內爾於1812年成為浸信會教徒，他的新宗教信仰根植於佩利的《自然神學》，視自然界複雜的組織是上帝存在的直接證明，而且尋找當太陽照耀時隱藏於任何物體的靈魂之美。林內爾對自然界現象的興趣，致使他細心地觀察天空。他於1810-1812年間畫了很多雲習作，主要是採用當時流行於約翰・瓦利社交圈畫家的方式，以黑色和白色粉筆畫在有色紙上，有時亦用水彩顏料。其中有一幅畫於1811年，是在灰色紙上以筆、黑色粉筆及棕色、灰色水彩渲染，中央似乎是畫山峰，濃密的雲團在山谷中飄

動。[108]此習作以細筆畫出朵朵小雲及大雲團的輪廓，且以白色強調向光面，再以水彩渲染出雲層的明暗，筆觸隨意而快速。1812年有一幅以水彩速寫傍晚景象《夕陽》(*Sunset*)，在右下方簽名和記載年份，背面題字：「美好珍珠灰色，男孩們在前景打板球，遠方是海格山丘（Highgate Hill），較清晰的紫色。」[109]此畫以淡彩渲染占畫面二分之一的天空，遠方以較明亮的黃紫色，而近處高空則以灰紫色，筆觸相當簡單，幾乎無具體雲彩。

最能證實林內爾以科學觀點研究天文及大氣景象的例子，是筆者曾於大英博物館檢視的一本天文冊頁內的六張速寫，包括兩個主題：一是於1811年9月5日至17日觀察了加里東彗星，並於該月5、8、12、13、15、17日記錄及速寫了三幅大彗星；二是於1816年11月19日畫了三幅日蝕。[110]1811年3月人類首次能透過望遠鏡看到彗星，筆者閱讀收藏於劍橋費茲威廉博物館（Fitzwilliam Museum, Cambridge）的林內爾未公開檔案，得知

108 此習作為私人收藏，可見於Katharine Crouan, *John Linnell—A Centennial Exhibition*（Cambridge: Cambridge UP, 1982）, pp. 5, 52-53.

109 此速寫為費茲威廉博物館所收藏，見Jane Munro, *British Landscape Watercolurs 1750-1850*（London: Herbert Press in association with the Fitzwilliam Museum, 1994）, pp. 122-123.

110 Roberta J. M. Olson and Jay M. Pasachoff對林內爾於1816年11月19日所畫的三幅是日蝕或月蝕前後有不同說法，在"The 1816 Solar Eclipse and Comet 1811 in John Linnell's Astronomical Album," *Journal for the History of Astronomy*, vol. 23（1992）, pp. 121-133一文中他們認為是日蝕，且作了詳細分析，但於*Fire in the Sky: Comets and Meteors, the Decisive Centuries, in British Art and Science*（London: Cambridge University Press, 1998）第121頁則稱為月蝕，應是錯誤。而Katharine Crouan在*John Linnell—A Centennial Exhibition*一書中的頁xi亦認為是日蝕。

那年8月至9月間林內爾多次拜訪科里奧斯‧瓦利，互相討論彗星。[111] 林內爾直到9月5日才看到此彗星，8日起他開始從窗口以科學態度精確地速寫了此彗星。此冊頁中有一幅以鉛筆和棕色墨速寫兩次彗星，中間有文字說明一彗星是畫於1811年9月8日，另一是畫於9月15日。除了二彗星，林內爾還在周圍畫了位置準確的星群，由此彗星圖我們了解林內爾此時對彗星的位置和構造，比對其視覺上的驚奇效果更感興趣。另一幅《1811彗星與球體速寫》（*The Comet of 1811 and a Sketch of a Sphere*），是以白色和黑色的粉筆在灰色紙上速寫彗星和一球體。此圖有三段題字，第一段是於彗星和風景下面寫「星期四晚上9點」，直接再往下林內爾畫出一幾乎是幻想的光線照在一小球體，拋出一三角形的陰影。林內爾以白色粉筆畫出帶有白光尾巴的彗星，由彗星的位置和星群的關係分析，可得知是近日點之日，即9月12日。還有一幅《1811彗星二習作》（*Two Studies of the Comet of 1811*）僅以白色粉筆，在灰色紙上畫兩彗星輪廓和其他星星，上面標註「1811年9月17日星期二晚上9點半。」[112]

　　由林內爾這些彗星圖，說明林內爾對宇宙中天文現象的關注。有趣的是，他的這些彗星速寫較專注於其物理及物質性的特色，而非藝術性。奧爾森與帕撒裘（Roberta J. M. Olson and Jay M. Pasachoff）指出林內爾這些彗星圖顯現出超人的觀察能力，與當時其他畫家對彗星的呈現大異其趣，是英國當時畫彗星最具科

111　林內爾在檔案中的〈日記〉（*Journal*）中記載1811年8月8、12、17、22、30日及9月6、11、12、13、14日皆曾和科里奧斯‧瓦利見面。

112　R. J. M. Olson and J. M. Pasachoff, *Fire in the Sky*, pp. 121-128.

學性的畫家。他們亦指出在十八世紀末和十九世紀初期，科學家和畫家對彗星和流星（當時甚至科學界仍分不清楚它們）都相當感興趣，且在十九世紀彗星出現於英國畫家的畫作比其他國家多很多。[113]這亦透露出在當時英國的藝術與科學之間的密切關係比其他國家明顯。

　　另外，林內爾此冊頁還有三幅速寫1816年11月19日由早上8點5分至10點19分日蝕過程中的各種景象，這些日蝕圖顯示出他對物理科學和光線質感的興趣。[114]其中一幅《1816年11月19日日蝕四習作》（*Four Studies of the Solar Eclipse of 19 November 1816*）速寫四個日蝕形象，最上面是最早的太陽，此時只在右上角有小缺口，中間是最大的日蝕，缺口比上面的日蝕大些，最下端較小的兩日蝕是較晚些，缺口則更大些。其他兩幅日蝕速寫較複雜，還畫有地面的建築物。林內爾這些彗星圖和日蝕圖顯現出他此時正以科學態度虔誠地研究天文現象，雖然他之後不再持續速寫天文的主題，但此後對氣象現象的描繪成為他風景畫的重點。

　　林內爾1813年開始習慣至威爾斯和英格蘭鄉間速寫旅遊。[115]而他1820年代的繪畫風格變得更寬廣和鬆散，他除畫肖像畫外，亦畫聖經風景畫和田園風景，這些成為展示信仰的媒介。此後，他有時還會以油彩至戶外創作天空速寫。例如1845年他以油彩畫一幅相當寫實的《積雨雲習作》（*Study of a Cumulonimbus*），還

113　R. J. M. Olson and J. M. Pasachoff, *Fire in the Sky*, pp. 121-133.

114　R. J. M. Olson and J. M. Pasachoff, "The 1816 Solar Eclipse and Comet 1811 in John Linnell's Astronomical Album," pp. 126, 128, 130-133.

115　K. Baetjer, et al., *Glorious Nature: British Landscape Painting 1750-1850*, p. 234.

在底部仔細記錄下創作時的日期和方位:「1845年5月下午7點,朝向東方。」[116]由黑白圖片中我們仍可看出朵朵濃密的積雲緊緊結合在一起,且可看出其間顏色變化豐富。他到晚年還十分注意天空大氣景象,喜愛描繪暴風雨,例如1853年的《暴風雨》(圖6-4)、1873年的《暴風雨欲來》(圖6-5)及1875年的《暴風雨前最後閃光》(*The Last Gleam before the Storm*)。[117]

撒姆爾‧帕麥爾(Samuel Palmer, 1805-1881)

帕麥爾與林內爾原有亦師亦友的關係,後來帕麥爾成為林內爾的女婿。帕麥爾所流傳下來的速寫簿很少,因他的次子艾夫列(Alfred Herbert Palmer)在1910年移民到溫哥華之前,燒毀了超過二十本他早期大的摺疊筆記簿,包括很多速寫、詩、文章、帳目等。[118]目前公開的速寫簿僅有早期的兩本,一本是1819年2-7月間所畫。那時他才十四歲,仍在學習階段,共有二十九幅,大都是鉛筆畫,還有好幾幅是水彩畫。由此速寫簿,可看出他除一方面學習當代畫家的風格,另一方面即至戶外觀察寫生,包括天空習作。其中有一幅水彩畫《馬蓋特海港日落》(*Margate with Part of the Pier & Harbour—after Sunset*),深受泰納風格影響。另一幅水彩畫描繪英格蘭東部的鄧斯達布高地(Dunstable Downs),則

116 此畫為私人收藏,見Anne Lyles, "'That immense canopy': Studies of Sky and Cloud by British Artists c.1770-1860," p. 148.

117 Katharine Crouan, *John Linnell—A Centennial Exhibition*, pp. 42-43; K. Baetjer, et al., *Glorious Nature: British Landscape Painting 1750-1850*, p. 235.

118 A. H. Palmer, *The Life and Letters of Samuel Palmer* (London: Erick & Joan Stevens, 1972), p. 12.

易讓人想起格爾丁，尤其是光線效果。[119]另外，帕麥爾受寇克斯的影響更顯現於這速寫簿，因其中有三幅與寇克斯於1813年出版的《論風景畫與水彩效果》中附圖的風格極為相近。

此速寫簿中最特別的是，有兩幅早熟且觀察敏銳的水彩天空習作，這可能是受到他所見泰納傑出而豐富多變化的天空所激發。[120]這兩幅習作皆附加文字補充說明視覺印象，這種附加文字說明亦是他後來推薦學生讓印象更準確的方法。兩幅皆以藍色為底，其中一幅畫一團中空的白雲加以淡藍色、灰色陰影，右側則對色調效果與顏色價值有詳細的要點說明。[121]另外一幅《有數字提要的雲習作》（*Study of Clouds with Numbered Key, Sketchbook of 1819*, 圖4-16）較為複雜，是以灰色、淡藍色、白色畫出數朵雲的形狀，並在左側邊以墨水標記數字1至6，且寫出這些數字相對基本底色所補充的說明，例如1是「深藍」，2是「有些淺」，且畫紙背面對2又有更深入的描述，3是「如銀般明亮，暖色融化成美好的中性灰色，有陰影的所有雲，色彩都比蔚藍還淡。」[122]這兩

119 Luke Herrmann, "A Samuel Palmer Sketch-Book of 1819," *Apollo. Notes on British Art 7*, February 1967, p. 3.

120 John Gage, *A Decade of English Naturalism*, p. 26.

121 William Vaughan, *Samuel Palmer: shadows on the wall*（New Haven and London: Yale University Press, 2015）, pp. 45-46, fig. 31.

122 筆者在大英博物館檢視此習作，其左邊有編號參考說明：1. Deep blue; 2. Somewhat lighter; 3. Brilliant light of a ☐ yet warm hue melted & broken 4 into a fine neutral gray, the colour of all the shadowed clouds ☐ lighter than the azure 5-may be produced by breaking 3 most or more into 4; 6-a middle hint between 4 & 5 The lights soft on the azure and touched loosely to produce a fleecing from one of the hill in Greenwich park Linehouse church a half of the job of the dag

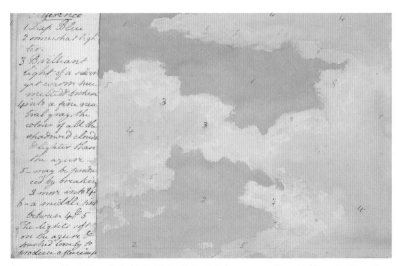

圖4-16　帕麥爾：《有數字提要的雲習作》，1819年。鉛筆、水彩、紙、11.7×19.4公分。倫敦大英博物館。

幅天空習作乍看之下有些形式化，很可能是帕麥爾受訓練時的習作。他在天空習作上利用數字補充說明色彩的想法，不知是出於他自己，或是他的老師衛特，或是學自前人的例子。[123] 由此二幅天空習作可了解他於早年即注意到天空題材，且經過很仔細地觀察，並用心地記錄下色彩。

in...另一頁有前言 Preface: The azure is the same depth as No 1-but more decided in hint-the handling should be also the same-the cloud-grey warmish, & the lights of the clouds warm the darkest grey & the darkest azure about the same depth. 此習作可見於 W. Vaughan, E. E. Barker & C. Harrison, *Samuel Palmer: Vision and Landscape*, p. 69.

123　W. Vaughan, E. E. Barker & C. Harrison, *Samuel Palmer: Vision and Landscape*, p. 66.

　　另外一本速寫簿約創作於1824年，其中亦有一幅《附註解的雲習作》（Cloud Study with Accompanying Note, Sketchbook of 1824），此習作以鉛筆和棕色墨畫，其上還有文字說明是以深中間色畫雲，盡量點描成平坦，而不畫邊線，對照著生動斑點。[124]此習作強調太陽光線照射時的方向和強力，以及雲特別的排列方式，應是帕麥爾觀察到此較為特殊的景象，故快速畫下。筆者於2006年春在大英博物館檢視過帕麥爾這兩本早期速寫簿，經比較發現帕麥爾由1819年較傳統的風格，已轉至1824年既有精確寫實風格，又有簡單且富想像力的風格。帕麥爾最早受泰納和寇克斯「如畫的」地形畫影響較深，而風格的轉變主因應是於1822年11月開始接受林內爾以仔細描繪自然為重心的教導。其次，此本由1824年7月開始使用的速寫簿，亦包含一些較具想像卻簡單而誇張的構圖，應是帕麥爾在該年10月認識布雷克之前，已看過他的一些作品。例如《約伯記插圖》（Illustrations of the Book of Job），以及桑頓（Dr. R. J. Thornton）在1821年出版的《威吉爾田園詩》（The Pastorals of Virgil）。因帕麥爾此時所畫的眉月、星星、太陽、果實纍纍的枝幹、牧羊人與羊群、樹叢、屋舍、人物等皆可看出布雷克的影子。

　　1819年的速寫簿除了二幅較新鮮的雲習作外，大都是較傳統的風景畫和習作。而1824年的速寫簿共有一百八十四頁，其中有不少描繪相當精細的樹木、葉片、動物，亦有少部分是強烈想像誇張的人物。還有不少是以直接觀察自然為根基，加以想像成為

124 此習作上的文字是用細筆寫："A darkish mid-tint cloud stippled as flat as could be without a line at the edge opposed to vivid mottle."

浪漫的、似夢般的理想英國風景。有小而圓的山丘、豐盛的農作物、古怪的牆面、小的教堂、別墅、稻草屋、牧羊人與羊群等。其中頗引人注意的是至少出現誇張的太陽六次、眉月或殘月共二十五次、滿月六次，這說明天空已是帕麥爾此時頗注意的焦點，且顯然聚焦在月亮，他似乎以太陽與月亮來象徵基督。

　　在此速寫簿上帕麥爾除了速寫外，還記錄了他當時的創作心境與觀念，以及對宗教的虔敬信仰。該封面的背面主要寫著住址、日期和簽名，但較特別的是帕麥爾還用心地畫了一道眉月，背景是較暗的天空，這不禁讓我們聯想到帕麥爾此時應是特別偏愛月亮。而在第二頁上半部速寫了三小幅風景，每幅皆畫了超比例的眉月，其中兩幅還畫上星星，中間那幅底部寫著：「有時升起的月亮似乎踮著腳尖站在山丘頂上，察看著白天是否如常、邪惡時期是否將到。」[125]帕麥爾這些眉月在畫面上相當顯眼，若再對照著文字，他畫的月亮很明顯是象徵著上帝。另外，有著同樣象徵意義的是第三十九頁，中央畫了一群人圍著又大又圓的月亮，好像正在跳舞慶祝豐收，在旁邊帕麥爾寫了「滿月」（HARVEST MOON），而滿月外圍又畫了一個更大且周圍有閃爍光芒的圓圈，而大圓圈外左右兩旁皆有數顆星星，左下角寫著如詩篇136:9——「月亮管掌黑夜，因祂的慈悲永遠長存。」這幅畫中的滿月與第二頁畫的三眉月，皆是強調月亮的宗教象徵意義，帕麥爾將《聖經》經文與他對傳統農業社會的理想相結合。在第一百三十頁畫兩屋舍和一棵樹木，屋後遠處背景又出現大而

125 原文：「Sometimes the rising moon seems to stand tiptoe on a green hill top to see if the day be going & if the time of her vice regency be come.」

圓的月亮，此月亮比例還是十分誇張，應是帕麥爾想凸顯其重要性。

　　帕麥爾此時除注意自然寫實，亦加入宗教幻想，尤其受到自然神學的影響，此速寫簿中約有一半描繪恬靜豐碩的田園風景。在第九頁畫一位高大女士站在前景右邊，左手按著《聖經》，上面寫著：「大地充滿豐盛。」此畫遠景是一巨大太陽，照射出炎熱白光，象徵上帝的榮光普照大地，畫正中央是教堂、飛鳥在空中遨翔、農夫辛勤工作、豐碩的各種農作物布滿田園。此外，整本速寫簿內唯一塗上色彩的是一百六十三頁，描繪巨大圓拱形的山丘田園，山丘左後方畫著光芒四射的夕陽，右後上方則畫有月亮、星星和彩虹，帕麥爾僅在夕陽、月亮、星星和彩虹處特別塗上顏色，這顯現出他對天空部分格外重視。李斯特認為此畫的月亮原先應是銀色，因氧化而變成鐵鏽般顏色。[126]牧汀（Martin Butin）對此速寫簿每一頁仔細分析後，認為帕麥爾大多數的風景是經實際觀察後，再加入他自己的想像後才構圖，強調帕麥爾的意象是依據他直接的觀察。[127]由這兩本早期速寫簿我們了解帕麥爾在1820年代左右對天空題材的重視及對月亮的偏愛，而他對風景畫中天空角色的注意亦持續到晚年。約1847年還曾有三星期速寫西邊海上的夕陽，這為他晚年很多畫作提供參考。[128]

126　Martin Butlin ed., *Samuel Palmer: The Sketchbook of 1824* (London: Thames & Hudson, 2005), pp. 181, 217.

127　Martin Butlin ed., *Samuel Palmer: The Sketchbook of 1824*, p. 29.

128　Timothy Wilcox, *Samuel Palmer* (London: Tate Publishing, 2005), p. 64.

約翰‧羅斯金（John Ruskin, 1819-1900）

　　由前章中我們了解羅斯金對天空和雲有極為深刻豐富的論述，甚至探討到深奧艱澀的透視問題，這些論述實是奠基於他長期實際的觀察。在寫《現代畫家》第五冊時，他常描述觀察雲的一些結果與心得，例如在一次的觀察中，他說：「這些美好的雲需要在近處觀察，我會在它們消逝之前試著畫一朵或兩朵。」[129]當討論到雲之美時，為幫助讀者的了解，他附加了近二十幅自己創作的雲習作（圖4-17），[130]並且加以解說。例如對其中一幅他如此地描述：「是什麼使每朵雲彎曲成火焰般，溫和的且多樣的，有如鳥到處飛翔？」他為讓讀者能看清楚雲彎曲的形狀，還特別畫出清晰的輪廓圖《雲習作──輪廓》（*Cloud Study: Outline,*

圖4-17　羅斯金：《雲習作》。From *Modern Painters*, vol. 5.

129 John Ruskin, *Modern Painters*, vol. 5, p. 123.

130 John Ruskin, *Modern Painters*, vol. 5, p. 143, fig. 87.

圖4-18）。[131] 這些雲速寫印證羅斯金是理論與實踐並重，他透過觀察與科學知識來了解雲的物理現象，也透過速寫將他對雲的觀察呈現出來。比較有趣的是，他還告訴學生們每天要練習簡單地、快速地描繪黎明的天空，這將使思想平靜及單純。在他教材中的教育系列（Educational Series）即涵蓋數幅《黎明習作》（*Study of Dawn*, 圖4-19），由這些構圖細緻且色彩豐富的習作，我們可清楚了解他視描繪天空不但是一種科學紀錄，亦是一種崇拜行為。[132]

圖4-18　羅斯金：《雲習作──輪廓》。From *Modern Painters*, vol. 5.

131 "What bends each of them into these flame-like curves, tender and various, as motions of a bird, hither and thither?" John Ruskin, *Modern Painters*, vol. 5, pp. 124-125, fig. 80.

132 Nicholas Penny, *Ruskin's Drawings*（Oxford: Ashmolean Museum, 1997）, p. 26.

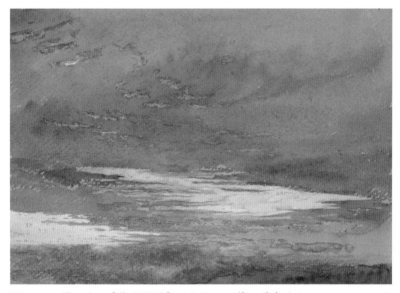

圖 4-19　羅斯金：《黎明習作》。水彩、鉛筆、藍灰色紙，15.4×22.3公分。牛津艾許莫里安博物館。

羅斯金在1871年於牛津大學任教時整理了1470幅作品作為教材，將其分為教育的、基礎的、標準的、參考的四系列，這些作品包括他對自然界岩石、植物、動物與建築物等的細微描繪，還有其他畫家的畫作、版畫、照片等，目前皆收藏於牛津艾許莫里安博物館（Ashmolean Museum, Oxford）。

　　他的宗教觀與對自然的科學探究精神並不互為矛盾，因他視自然是上帝的呈現，且認為對自然真實地描繪是畫家絕對必要的道德。他晚年時曾提起他1840年代時的繪畫已遠離其師哈定「如畫的」風格，他說：「他的（指哈定）速寫總是美麗的，因他會整體加以平衡，且視它們為圖畫。而我的總是醜的，因我只視我

的速寫是對特定事實（facts）的記錄，我盡可能用最粗糙和最清楚的方式呈現。哈定的速寫全是為印象深刻，而我的速寫全是為報導（information）。」[133]

除以上所舉出的這些重要畫家速寫天空的實例外，其實，此時期還有很多畫家皆注意到天空的重要性且速寫過天空。例如約翰‧寇任斯、梅契爾、格爾丁、瓊斯、莫爾、格洛威、希爾斯、克若奇、禿鐸（Thomas Tudor, 1785-1855）、林賽（Thomas Lindsay, c. 1793-1861）、漢特、斯坦菲爾德（Clarkson Stanfield, 1793-1867）等。格爾丁在1794年曾畫雲習作，他曾畫大而滾動的積雲、暴風雨的天空，桑尼斯認為他的《暴風雨風景》（*Landscape with Stormy Sky*）畫中的真實動態感，足以媲美任何康斯塔伯畫的雨或陣雨。[134] 格洛威受老師佩恩（William Payne）的影響，早年就擅長以灰色調加少數顏料著色，捕捉微妙的光線、霧氣和大氣效果。伯明罕博物館與藝術畫廊（Birmingham Museum & Art Gallery）藏有他一本未紀年的速寫簿，其中有四幅以鉛筆和灰色畫的天空與雲習作，其上有如何用色的重要說明。希爾在1810年左右以鉛筆和水彩速寫了兩片天空，畫面上有一處標記C，另外兩處標記A，且在畫下方記載：「7月28日晚上8點在溫莎（Windsor）森林。」[135]

林賽最早的天空習作是1823年，他在1830年代及1840年代常創作天空習作，很多習作上亦記載創作地點、時間和天氣狀

133　John Ruskin, *The Works of John Ruskin*, vol. 3, p. 201.

134　John E. Thornes, *John Constable's Skies*, p. 179.

135　此畫藏於劍橋費茲威廉博物館。Andrew Wilton and Anne Lyles, *The Great Age of British Watercolours 1750-1880*, pl. 123.

況，這些天空習作大都藏於維多利亞與亞伯特博物館。[136]漢特至晚年仍主張戶外速寫，認為「戶外速寫比其他的藝術，可獲得更多的原創性。」[137]他在世最後一年還不忘速寫，他的《海上陣雨》（*A Passing Shower at Sea*, 圖4-20）是以鉛筆快速地將海面上暴風雨來臨前，天空雲層戲劇性的變化效果極生動地刻畫下來。此畫可能是描繪哈斯丁鄰近海岸，他時常以此處為題材。[138]此外，斯坦菲爾德是海景畫家，1823-51年間作了八次歐陸速寫旅遊，在1840年新年的清晨5點看到義大利維蘇威火山爆發，掌握這難得的機會速寫了八幅火山爆發的過程及煙霧布滿天空的景象。[139]

　　英國在浪漫時期突然有這麼多畫家注意到天空題材且投入創作天空習作的行列，故我們實不難推論出天空此元素在風景畫的重要性會在此時達到巔峰。經由以上針對英國浪漫時期十一位重要畫家創作天空習作的動機、過程、方法及風格的探討，我們不僅得知這些天空習作大都創作於十八世紀末至十九世紀前半期，尤其是1810年代至1820年代。此外，根據這些畫家所創作的天空習作，我們可歸納出四點共通的特色：（一）大多數畫家於早

136　Michael Pidgley, "Cornelius Varley, Cotman, and the Graphic Telescope," pp. 781-82, n5.

137　漢特臨終前一年（1863），當時他雖已以畫精細及豐富紋理、色彩的水果著稱，仍向朋友的兒子推薦戶外寫生。J. J. Jenkins, *Papers*, file 'William Henry Hunt'（letter to 'Friend Brown', 12 August 1863）, quoted in Charlotte Klonk, *Science and the Perception of Nature*, p. 147.

138　Anne Lyles, "'That immense canopy': Studies of Sky and Cloud by British Artists c.1770-1860," p. 136.

139　Anne Lyles and Robin Hamlyn, *British Watercolours from the Oppé Collection*, pp. 218-219.

圖4-20　漢特:《海上陣雨》。1864年。鉛筆、紙,9.1×7.2公分。倫敦皇
家藝術學院。

期或中期階段創作天空習作,至晚年仍很重視天空題材;(二)
較多畫家以粉彩、水彩或鉛筆創作,較少以油彩;(三)大多數
畫家以較科學客觀的態度創作,且有半數以上對氣象學或天文學
有涉獵;(四)大多數畫家會在畫作正面或背面記載時間、天氣
狀況或以記號、數字、文字代表色彩或雲的型態。這些特色說明
天空習作通常是這些畫家早、中期以科學態度研究天空的方式,
而他們對天空題材的關注往往是持續至晚年。

　　浪漫時期的畫家為研究天空,很多習作皆是快速記錄客觀觀
察天空的結果,康斯塔伯可算是最具代表者,他雖於1821年曾對

費雪說過：「繪畫對我而言，只是情感的另一種語言。」[140]但其實他至晚年仍不忘強調「繪畫是一種科學」。當時羅斯金的觀點亦如康斯塔伯，他是英國十九世紀中期極力呼籲以真實精細描繪自然的理論家與畫家，他雖亦認為藝術創作若無賦予想像力則再真實的呈現皆無用，但他仍一再地強調以科學的觀察來創作藝術是相當重要的。[141]本章所分析的這些英國浪漫時期的天空習作，大多數是經由畫家們以科學態度客觀觀察之後，再憑自己的感覺與想像快速畫出，這些天空習作亦共同反映出科學在當時藝術創作的地位。

　　英國十九世紀初期的自然寫實潮流視風景畫基本上是一項較偏重科學的活動，而至戶外速寫天空的潮流並沒有持續下去。主因是至戶外創作不但有其實際上的困難與限制，而且這種自然寫實的情感，很可能受到傳統學院派講求理想的原則，或浪漫主義講求自由思潮的阻礙，而無法持續。例如1800年代約翰・瓦利鼓勵學生不斷地到戶外去寫生，但到1810年代他的口號已不再是「到自然去尋找一切」，而改為「自然需經烹調」。[142]瓦利後來的觀念亦表明於1821年出版的《論風景設計的原理》一書中，他說：「此書是作者自身的經驗，……幾年來學生一再地懇請，因他們

140 "Painting is with me but another word for feeling." 他在1821年10月23日寫給費雪的信中提及此。見C. R. Leslie, *Memoirs of the Life of John Constable*, pp. 84-86.

141 Charlotte Klonk, *Science and the Perception of Nature*, pp. 150-151.

142 有關約翰・瓦利於教導學生的方法，可參考John L. Roget, *A History of the Old Water-Colour Society*, vol. 1, p. 315.

發現若沒有一些固定的原理是很難向前進的。」[143]事實上，1800
年代初期跟瓦利學畫的這些畫家中，僅穆爾雷迪、寇克斯、林內
爾、漢特等少數畫家至晚年還持續從事戶外速寫。戶外速寫有其
一定的難度和阻礙，更何況是速寫稍縱即逝變化萬千的雲彩和天
空景象呢？儘管戶外速寫天空的潮流於1840年代已消退，然我們
看到這些曾努力至戶外速寫天空的畫家們，他們這種至戶外寫生
追求真實自然的創作理念，不僅為他們完成作品中的傑出天空立
下根基，亦激發了不少後學者，例如稍晚的前拉斐爾畫派和法國
的巴比松畫派（Barbizon School），及印象畫派（Impressionism）。

143　Charlotte Klonk, *Science and the Perception of Nature*, pp. 104-105.

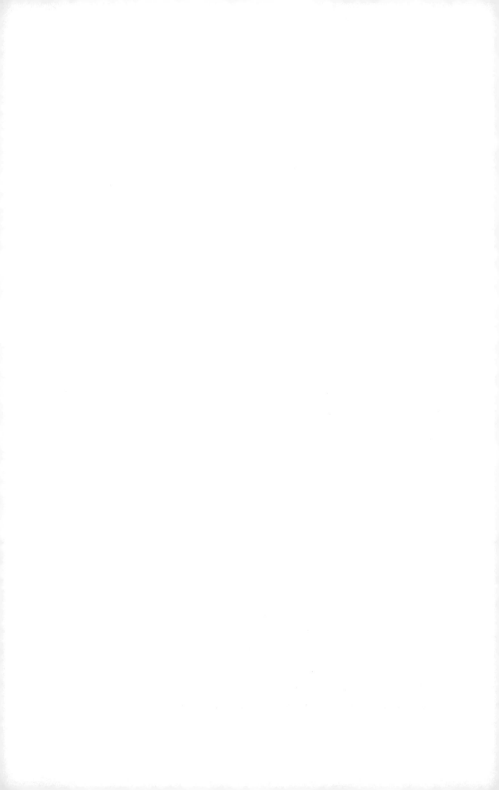

第五章

自然與情感交融的天空傑作

　　在十九世紀，自然界是否能提供上帝存在的直接證明成為重要的問題。雖然這不是新的問題，但因當時科學的探索對自然界有了新的發現，例如因地質學不斷累增的研究與《聖經》對上帝創造宇宙的說法相違背，這種爭論在1859年達爾文的《物種原始》出版時達到高潮。對大多數人而言，這種衝突是頗具象徵性。很多學者亦認為英國由1830年至1860年的風景畫，反映且介入環境地質的證明和宗教信仰的爭論。[1]當時有不少畫家傾向於將他們對自然的描繪，視如科學家的研究紀錄，例如前一章所論述的畫家，他們皆以科學的態度至戶外去觀察且速寫天空，其中

1　有關此議題較重要的論著有Marcia Pointon, "Geology and Landscape Painting in Nineteenth Century England," *Image of the Earth: Essays in the History of the Environmental Sciences*, ed. Ludmilla J. Jordanova and Roy Porter（London: British Society for the History of Science, 1979）, pp. 84-118; William Vaughan, *Art and the Natural World in Nineteenth-Century Britain: Three Essays*（Kansas: Spencer Museum of Art, University of Kansas, 1990）, pp. 1-33.

以康斯塔伯最具代表性。康斯塔伯於逝世前一年（1836），還強調：「繪畫是一種科學，且應像調查自然法則般追求。」

英國從十八世紀末至十九世紀後半期，有很多畫家因重視天空在風景畫的重要性，故在他們早期或中期皆努力以客觀觀察來創作天空習作或速寫。這些畫家中亦有多位更進而視天空為他們參展或正式畫作的重心，且將自身的個性情感與宗教情懷宣洩於其中，尤其是在他們創作的中期至晚期，其中以泰納、康斯塔伯、寇克斯、林內爾、帕麥爾五位對天空的描繪最為特殊。接著，我們所關注的是他們各自在各階段如何描繪天空，且他們的天空各有何異同。本章先探討泰納、康斯塔伯、寇克斯三位，他們活動的時間以十九世紀前半期為主，且他們對自然與宗教的態度與林內爾、帕麥爾兩位較不同，他們雖亦帶有宗教情懷，但較偏重呈現真實自然與主觀的個性情感。林內爾和帕麥爾除注意描繪真實自然與傳達個性情感，他們還會在畫作中加入讚頌上帝的強烈宗教情懷，而且彼此有亦師亦友的關係，活動時間皆延續到十九世紀後半期，故較適合另一章探討。

第一節　泰納的天空──暴風雨、太陽

羅斯金在《現代畫家》中，不厭其煩地一再讚美泰納的天空，他說：「我可以一頁接一頁地寫泰納每一幅畫作的天空，且指出每一幅天空的清新真實。」[2] 他將泰納的天空與古代大師所描繪的天空進行比較，總結出古代大師的描繪是不真實的，而在泰

2　John Ruskin, *Modern Painters*, vol. 1, pp. 234-239, 250-258.

納作品中可看到天空的每一種形狀和景象。[3]討論到雨雲時，羅斯金又指出在泰納之前，古代風景畫中沒出現過真實的雨雲，而泰納的雨雲則是真實多變化，他甚至說：「在了解這位大師之前，科學的和完全的認識自然是絕對需要。」[4]羅斯金以較客觀科學的標準分析天空，故當他談論到積雲時，亦承認自己尚未畫過成功的積雲，並且很持平地說甚至泰納也從未嘗試畫積雲。[5]在《現代畫家》中，羅斯金專注於討論泰納兩方面的智能，而這兩方面亦形塑了早期的羅斯金，一是對浪漫詩文的喜愛，另一是他的基督信仰，羅斯金認為泰納的藝術提供了結合這兩種力量的方法。羅斯金毫不遲疑地稱泰納是詩人，亦毫不猶豫地宣稱具讚頌宗教的心境才能了解泰納的藝術。[6]他在討論卷雲區域時認為只有泰納注意到高空，他說：「他（泰納）觀察高空的每一種變化，並畫它每一個階段和特徵；在所有時刻，所有季節，他追隨它的激情和變化，並記錄下，且向世人展示上帝的另一啟示錄。」[7]

對人類而言，天空中無法觸及的光芒總有如神聖力量的住所。浪漫時期的詩人在他們對古代宗教的興趣中承認這神聖力量的來源，即提升太陽的身分為上帝。泰納的畫作顯現出他亦專注於太陽崇拜（sun-worship）的觀念，這觀念對他的藝術有深遠影響。羅斯金對泰納持續在畫作範圍和變化上重複天空題材頗感共鳴，雖他在1843年開始寫《現代畫家》時並未對太陽神話感興

3　John Ruskin, *Modern Painters*, vol. 1, p. 278.

4　John Ruskin, *Modern Painters*, vol. 1, p. 268.

5　John Ruskin, *Modern Painters*, vol. 5, p. 137.

6　Dinah Birch, *Ruskin on Turner* (London: Cassell Publishers Ltd., 1990), p. 26.

7　John Ruskin, *Modern Painters*, vol. 1, p. 234.

趣，但後來幾年則漸有興致。尤其在該書第一冊，羅斯金將泰納對天空光線的推崇視為是基督徒的現象，他認為泰納對多變的雲、霧、光線格外敏感，並非只是技巧的熟練，他主張泰納企圖精確地捕捉自然是一種宗教信仰行為。[8]事實上，泰納確實對詩文有熱忱，對天空有濃厚興趣，但並無羅斯金早期對基督教信仰的熱忱。

　　泰納約自九歲起愛觀察天空且常畫天空，他雖不像康斯塔伯創作一系列相當科學的天空習作，但他1810年代起即努力地研究天空，天空主題常出現於他的筆記本和速寫簿。例如前文已提及他約於1818年三天內連續創作了六十五幅水彩天空速寫。而在1820年代他對光學特別專注，曾經畫一系列夕陽且在皇家美術院探討色彩的理論。1822年在前往愛丁堡的船上，他亦以鉛筆很生動地速寫日落的景象。[9]另外，他於1820年代及1830年代創作了更多的水彩天空習作，除了單純的天空習作，很多還加上海洋，以試驗光在水面的反光效果。泰納至1840年代仍舊畫天空習作，而且還持續探索如何呈現天空與海洋的色彩與光線，對哥德的色彩理論頗感興趣，例如1843年展出的畫作主題則是《光線和色彩——哥德的理論》（*Light and Colour, Goethe's Theory*）。這些實例皆證實他對天空題材、光線及色彩的重視與興趣是從早年持續到晚年，尤其是對太陽的偏愛。泰納在當時已很珍惜他的一些天空習作，將其視為完整的作品。例如有一次他畫在帆布上的火紅夕陽曾被畫商伍德伯恩（Samuel Woodburn）看到，該畫商要求泰納加上地

8　Dinah Birch, *Ruskin on Turner*, pp. 26-27.

9　Ian Warrell, *Turner: The Fourth Decade*, pp. 40-41.

面風景，但被泰納拒絕，因泰納認為那已是一幅完整的畫作。[10]

　　泰納的風格成熟得頗早，經由早期如畫的風格轉變至崇高的風格之後，就很難再細分其風格。然他自1819年由義大利回國後，在色彩的運用上更豐富抽象，因而我們可約略以此時為界分為早晚兩期，以分析其天空風格的發展。

（一）早期──由「如畫的」轉至「崇高的」

　　泰納從小喜愛在鄉間漫遊且速寫建築物和周圍景色，自1796年開始有不少天空速寫，他到各地旅遊速寫的習慣一直維持到晚年，死後留下超過三百本速寫簿。於1789年即獲皇家美術院入學許可，在學期間逐漸受到巴里（James Barry, 1741-1806）、佛謝利、雷諾茲等人「崇高的」藝術理念影響，尤其是雷諾茲所呼籲的理想美。此外，他的藝術成就還得力於能博採眾家之長，曾臨摹學習無數大師，其中對洛漢的畫作研究最深。[11]據說他在1799年親眼看到洛漢的《示巴女王於海港出航》（*Seaport with the Embarkation of the Queen of Sheba*, 1648）時，曾因自覺絕對無法畫出這樣完美的畫作而感動得掉淚。巴克姆（M. Bockemühl）則認為泰納是因看到洛漢此畫作，使他第一次發現到在畫中呈現光

10　Leslie Parris ed., *Exploring Late Turner*（New York: Salander-O'Reilly Galleries, 1999）, p. 18.

11　除洛漢外，泰納臨摹學習的大師還包括Canaletto, Edward Dayes, Thomas Hearne, John Robert Cozens, Thomas Gainsborough, Michael Angelo Rooker, Philippe Jacques de Loutherbourg, Richard Wilson, Claude Joseph Vernet, Claude Lorrain, Salvator Rosa, Nicolas Poussin, Titian, Raphael, Correggio, Guercino, Domenichino, Watteau, Rembrandt, Cuyp, Van de Velde等。

線的可能性。[12]泰納對此畫作的喜愛應是無庸置疑，因他遺囑中提及希望死後能將兩幅最得意的畫作與其並掛。然他對天空及光線的偏愛應該是早於看到洛漢此畫，因由他1796年送至皇家美術院展出的第一幅油畫《海上漁夫》（*Fishermen at Sea*），即可清晰看出他當時不僅對天空及海洋二題材特別感興趣，且對光線的效果頗注意，已知從月亮或太陽尋求光線來源。

　　泰納以又圓又亮的月亮為《海上漁夫》的焦點，他此時油畫的技巧並未成熟，雲層似乎飄浮於月亮後面。他描繪黑夜中明亮月光如何照亮天空，且如何照射到遠處海面、近景船隻與波動起伏的海浪。很明顯光線是此畫所關注的，其與四周整片漆黑的夜景產生強烈對比，傳達出濃厚情感的效果。此畫屬於吉爾平所提出的「如畫的崇高」，是指被淡化的崇高，在當時受到很多好評，威廉姆斯（John Williams）稱讚此畫相當有創意。[13]此畫目前為泰德畫廊所收藏，是根據泰納1795年夏天至懷特島（Isle of Wight）旅遊時，所速寫的如畫的不規則海岸夜景。此畫描繪兩個主題：一是具有猛烈動力的海水，二是人們與大自然的搏鬥。此畫似乎暗示著人的命運是一場困窘戰爭的對抗，且終極是失敗的。與此同樣含意的主題一直在泰納的畫作中出現，例如他常畫海難，且呈現的線條愈來愈攪動不安，天空與海洋愈來愈像巨大漩渦般翻滾著，這似乎隱喻著他內心的悲慘世界，因他在青少年時即遭遇到妹妹的死亡及母親長期精神錯亂的悲慘經歷。泰納自

12　此畫作當時藏於 Angerstein Collection。Michael Bockemühl, *J. M. W. Turner 1775-1851: The World of Light and Colour*, p. 12.

13　John Williams, "Principal Performances." Quoted in John Walker, *Joseph Mallord William Turner*, p. 48.

1798年起常附加密爾頓（John Milton, 1608-1674）、湯姆生（James Thomson, 1700-1748）等人的詩句於參展畫作，然自1812年至1850年間參加皇家美術院展出，則常加上他自己寫的詩〈希望的謬誤〉（"The Fallacies of Hope"）。[14]泰納似乎藉著此詩來強化畫作所欲傳達的意涵，即是他自年輕以來長期悲觀的看法。他認為要成功抗拒外在的自然力量、要征服人性的矛盾，及宗教的救贖，皆是謬誤的希望。[15]

　　泰納的傳記家桑伯里（George Walter Thornbury）視泰納為悲觀主義者且無宗教信仰，[16]羅斯金後來更了解泰納，對他的看法有所轉變，亦認為泰納終會成為極度悲觀者，因他「童年無甜蜜家庭、年輕無朋友、成年無愛情、對死亡無希望。」[17]羅斯金又慨歎：「我從未聽過或讀過一個偉大心靈如此的孤寂……泰納……看不到死後會比在世時被了解……他受到的讚賞是貧乏且表面的……我對他的讚美是熱切的，但並未帶給他絲毫愉悅。」[18]威爾

14 Jerrold Ziff提出泰納此詩的手稿從未被發現，Ziff分析出泰納此詩的概念和用詞的來源可能是John Langhorne（1735-1779）。Jerrold Ziff, "John Langhorne and Turner's 'Fallacies of Hope'," *Journal of the Warburg and Courtauld Institutes*, vol. 27（1964）, pp. 340-342.

15 Eric Shanes, *Turner*（London: Studio Editions Ltd, 1990）, p. 23; John Walker, *Joseph Mallord William Turner*, pp. 48-49.

16 Walter Thornbury ed., *Life and Correspondence of J. M. W. Turner*（1877）, p. 303, quoted in Andrew Wilton, *Turner and the Sublime*, p. 102.

17 John Ruskin, *The Works of John Ruskin*, vol. 7, p. 431, quoted in John Walker, *Joseph Mallord William Turner*, p. 116.

18 John Ruskin, *The Works of John Ruskin*, vol. 7, pp. 452-453, quoted in John Walker, *Joseph Mallord William Turner*, p. 116.

頓（Andrew Wilton）則認為泰納有可能是相信十八世紀末期開始普及的自然神學，即相信有上帝的存在，雖他並不接受基督教的教條，亦不相信上帝能對人有所啟示。但若說他的畫作無宗教感情則是被否認的，他畫中重複稱頌著大自然神聖的力量與美，以及不斷地讚美太陽無盡的能量，對他而言這就是崇高的宗教。[19]

　　再由1820年代創作的《索爾斯堡》（*Salisbury from Old Sarum Intrenchment*）和數幅《巨石陣》（*Stonehenge*）所具的象徵意義，可看出泰納應是與當時大多數的英國人一樣，還是會注意英國的宗教聖地。羅斯金在《現代畫家》希望讀者注意泰納的《巨石陣》（*Stone Henge*, 圖5-1）和《索爾斯堡》（*Salisbury*, 圖5-2）兩幅版畫，[20]他認為巨石陣和索爾斯堡是代表英國兩大宗教督伊德教（Druidical）和基督教的聖地。他指出泰納懂得希臘傳統，且如古代畫家受自然的外在現象所影響，暴風雲對他而言有如命運的信差，他敬畏它們卻又畏懼它們，除非有些隱藏的目的他不會畫它們。[21]確實泰納在這兩幅畫中皆描繪暴風雨、閃電的天空，乃因他在地面部分要呈現具宗教意涵的牧人、羊群和宗教聖地。羅斯金稱讚泰納《索爾斯堡》畫中的急速雨雲極為精細，是前所未見，象徵上帝恩典的雨既豐富又光亮，[22]甚至在他晚年還讚賞此畫

19 Andrew Wilton, *Turner and the Sublime*, p. 102.

20 泰納此兩幅版畫可見於J. M. W. Turner, Charles Heath, Hannibal Evans Lloyd, *Picturesque Views in England and Wales*（London: Longman, Orme, Brown, Green, and Longmans, 1838），《巨石陣》在第一冊第27圖，《索爾斯堡》在第二冊第4圖。彩色版畫可見於Eric Shanes, *Turner's Picturesque Views in England and Wales*（London: Harper & Row, Publishers, 1979), pls. 24, 25.

21 John Ruskin, *Modern Painters*, vol. 5, pp. 162-163.

22 John Ruskin, *Modern Painters*, vol. 5, pp. 162-163.

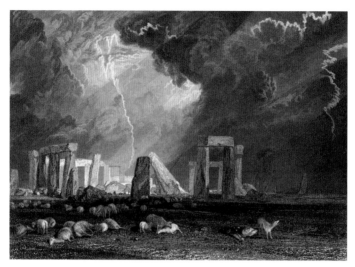

圖 5-1　泰納：《巨石陣》，1827-1838 年。From *Picturesque Views in England and Wales*, vol. 1.

圖 5-2　泰納：《索爾斯堡》，1827-1838 年。From *Picturesque Views in England and Wales*, vol. 2.

的天空之美是無法超越的。[23]

　　泰納在1795年第一次至索爾斯堡時，就速寫了數幅巨石陣，另外，1811-1815年的速寫簿上亦畫了多幅內容豐富的巨石陣，而刻畫此廢墟最著名的是畫於1825-1828年間的水彩畫，此畫與《索爾斯堡》後來皆被雕刻成版畫收於泰納1838年的《英格蘭與威爾斯如畫的景色》畫冊內。此畫前景的羊群和牧羊人有如被強烈的光線擊倒在地，泰納故意將他和牠們的殘屍與已死的宗教廢墟並置。此畫清楚地表達泰納的悲觀想法，他認為人類與文明終會消滅、所有宗教信仰皆是「希望的謬誤」。[24]此畫的震撼力主要來自一大片暴風雨的天空，羅斯金對此畫的天空有詳盡的描述，強調暴風雨劇烈的角度、雲強烈翻滾著、恐怖的色彩及閃電。[25]巨石陣和索爾斯堡教堂兩地點是當時廣受畫家歡迎的題材，皆象徵宗教聖地。例如康斯塔伯就畫了數張巨石陣和索爾斯堡大教堂，而牛津的泰納和帕麥爾亦畫了幾張巨石陣。

　　誠如羅斯金所言，泰納很多作品皆是根據實際觀察自然所畫。例如1798年展出的《巴特米爾湖——陣雨》（*Buttermere Lake, with Part of Cromack Water, Cumberland: a Shower*，圖5-3）即是根據1797年至北方約克郡山區旅遊時，所速寫湖邊如畫的景色。此畫描繪雨後乍晴，太陽光突然迸出照亮了陰暗的山谷，明亮的彩虹圍跨雄渾的群山，映照在靜謐湖面上，流動的霧氣飄浮於天空、湖面與群山間。此畫在當時被認為相當具突破性，泰納

23 John Ruskin, *Notes '1878'*, pp. 40-41, quoted in Eric Shanes, *Turner's Picturesque Views in England and Wales*, p. 29.

24 Eric Shanes, *Turner's Picturesque Views in England and Wales*, p. 30.

25 John Ruskin, *Modern Painters*, vol. 1, pp. 276-277.

圖 5-3　泰納：《巴特米爾湖──陣雨》，1798 年展出。油彩、畫布、88.9×119.4公分。倫敦泰德畫廊。© Tate, London 2017.

企圖描繪他所見到的自然，除強調光線的戲劇效果，亦傳達出廣闊模糊的崇高意境，尤其是天空部分。此外，泰納為此畫題了湯姆生的《四季》（*Four Seasons*）詩句，使整幅畫在朦朧迷霧中，更添增不少浪漫詩意。由此畫與《海上漁夫》，我們相信泰納早於十八世紀末期就很注意天空中光線和大氣景象的問題，此時他對天空的描繪已頗具戲劇性與崇高風格，這對十九世紀前半期的英國畫家有不少啟發作用。

　　若我們將泰納《巴特米爾湖──陣雨》的彩虹與康斯塔伯1836年的《巨石陣》（*Stoneheng*, 圖 5-20）、寇克斯1853年的《風

圖5-4　寇克斯？:《風車》,1853年。水彩、31.1×36.2公分。貝德福德塞西爾藝術畫廊與博物館。

車》(*The Mill*, 圖5-4)兩畫作中的彩虹相比較,[26]更凸顯出泰納早期的天空已傾向抽象崇高的意境。寇克斯此畫的主題雖是風車,然最醒目的是在略呈藍紫色與白黃色的天空中,有著紅、黃、藍色的三分之一道彩虹。除左側的風車,近景有一男士騎著馬車似與站在風車上的農夫對談,前景有數隻雞,牧場內有牛群,整幅

畫呈現出雨後天晴一片溫馨、生機盎然的農村景象。此畫天空約
占畫面的三分之二，廣闊而簡單的天空，詮釋出自然清新的氣
氛。筆者認為此畫真偽需進一步檢視，因此畫2000年才首次出
版，且寇克斯晚年作品出現不少偽作。[27]此畫有三點異於寇克斯晚
期風格：一是彩虹內側有幾隻雀躍飛舞的鳥，其形狀不像寇克斯
常畫翅膀較細長的飛鳥；二是此畫色彩較豐富亮麗較似寇克斯早
期畫作，不像他晚期的畫作色彩較陰暗模糊；三是簽名筆畫不自
然。至於康斯塔伯的《巨石陣》，就如他晚年其他畫作中的「彩
虹」，常常出現於惡劣陰霾的天氣，成為他希望和畏懼的複雜象
徵。畫中一陣強光照得整片天空與地面的巨石，皆有如從夢魘中
甦醒，相當具有張力和戲劇性。

　　泰納的彩虹除散發出朦朧的白色亮光，還有些微的黃色、粉
紅色、黃粉紅色、藍色、灰藍色和紫羅蘭色，部分倒影浮現在湖
面上。很明顯此彩虹的色彩和形狀皆是模糊的，僅呈現氣象現象
的一般效果，因它並非嚴謹的模仿自然界的彩虹。博內西納（L.
C. W. Bonacina）認為以泰納對光學的認識，一定知道山上的雲，
在彩虹的內部顯現出比外部暗是違反光學原理，故泰納呈現的並
不全然是他所見的而是加上他的想像。[28]事實上，泰納真正對光
學、光線的色彩及光譜的研究應是始於1810年代，主因是他於
1818年、1822年及1830年代曾與愛丁堡朋友互相密集討論這些

27　有關寇克斯的偽作問題相當複雜，可參考Charles Nugent, "David Cox Jr. and
　　the Problem of Cox Forgeries," *Sun, Wind, and Rain: The Art of David Cox*, Scott
　　Wilcox, pp. 129-139.

28　L. C. W. Bonacina, "Turner's Portrayal of Weather," pp. 603-605.

主題。[29]有關光線的折射和彩虹的特性在1820年代才被廣泛研究，主要研究者之一即是泰納1834年在愛丁堡認識的朋友布魯斯德（David Brewster, 1781-1868）。[30]另外，由泰納的愛丁堡好友斯基安（Revd James Skene, 1775-1864）所寫的有關繪畫的文章中，亦可直接證實泰納與當時的科學研究持續有聯繫。[31]

　　泰納在皇家美術院學習時，除受到柏克「崇高的」與「美的」美學理論影響，同時亦受到當時由吉爾平倡導的「如畫的」美學所激發。當時對「崇高的」與「如畫的」特質差異並未界定清楚，介於兩者之間有「如畫的崇高」。泰納於1790年代初開始選擇更多具戲劇性浪漫的景色，常畫中世紀的哥德式建築，這樣的題材易引起如畫的歡愉和浪漫的感覺。雖無資料證明泰納與那些提倡「如畫的」理論家有任何接觸，但由他最早期的作品中，有兩幅是臨仿吉爾平北方旅遊書中的附圖，可知他在1790年代應已熟悉「如畫的」理論。再由他所流傳下的資料，反映出他此時隨時有捕捉「如畫的」想法。[32]在當時泰納亦對光線的效果越來越有興趣，而給予他最大刺激的是他從1792年至1801年間至英國各地旅遊，他由原先如畫的地形畫風格，漸漸轉移到重視光線、

29 Walter Thornbury, *Life and Correspondence of J. M. W. Turner*, 1877ed., pp. 138-139, quoted in James Hamilton, *Turner and the Scientists*, p. 65.

30 Gerald Finley, *Landscapes of Memory: Turner as Illustrator to Scott*（Los Angeles, 1980）, p. 178, quoted in James Hamilton, *Turner and the Scientists*, p. 65.

31 *Edinburgh Encyclopedia*, 1830, vol. 16, pp. 263 et seq, quoted in James Hamilton, *Turner and the Scientists*, p. 65.

32 例如他於1798年告訴法頓他到威爾斯旅遊，在晴天時所見的Snowdon景色是綠色的並非「如畫的」。John Gage, "Turner and the Picturesque-I," pp. 18-19.

色彩和氛圍的崇高風格。泰納有很多描繪崇高的主題會加上詩文，構圖常是暴風雨的天空加上山峰、湖泊、海洋和城堡，強調戲劇性的光線效果。

　　蓋舉指出泰納於1813年完成兼具樸質和如畫的主題《酷寒的早晨》（Frosty Morning）速寫之後，即轉向專注於描繪天氣，此後他對「崇高的」興致則愈來愈清楚，這確實可由他愈來愈多描繪暴風雨與海難的景象證實。蓋舉認為泰納決定遠離「如畫的」風格有多種因素，例如對自然更深入的分析、對崇高的興趣、長期對古典主題的喜愛、教學上的考量等。[33]泰納在1802年正式被選為院士，於1807年即開始在該學院教授透視法，當時學院中最高超的觀念是「崇高的」美學，而絕非是「如畫的」美學。泰納後來常畫日出、日落與暴風雨，他了解這些景象易讓人感受到崇高的意境。在柏克的理論中強調灰暗的光線是崇高的力量，因黑暗的比明亮的更能產生崇高的意念。

　　泰納自早期即相當重視畫作中的天空，他對天空的描繪常是經長時間的觀察。例如1811年畫《森瑪小山》（Somer Hill, Near Tunbridge）時曾告訴米萊斯（Effie Millais），最後他將會花數小時躺在小船觀察雲，直到能牢記它們。[34]相信他若沒有以深刻的觀察記憶為基礎，終究無法進而刺激自由想像的。賽柏爾德（Ursula Seibold）曾分析泰納數幅畫作中對氣象現象的處理，認為泰納對氣象現象的興趣極濃厚，例如畫作中出現因火山的灰塵而引起的絢爛多彩的黎明天空、白色的彩虹、暴風雨及煙霧等。他亦指出

33　John Gage, "Turner and the Picturesque-I," pp. 79-80.

34　John Walker, *Joseph Mallord William Turner*, p. 68.

泰納的藏書中有很多有關氣象學的著作，例如海特（C. Hayter）的《透視、素描與繪畫指引》（*An Introduction to Perspective, Drawing, and Painting*, 1815），此書包含兩張圖表說明日落時天空可能出現的色彩。賽柏爾德還指出泰納很多以鉛筆快速畫出的天空速寫上，記載著色彩和氣象的要點，他亦認為泰納的畫作常是先經仔細觀察，然後憑記憶組合其他景物的氣象效果，而泰納的特殊貢獻乃在於他總是選擇不尋常和特異的景象來描繪。[35]

　　暴風雨或暴風雪景象是英國浪漫時期畫家共同感興趣的主題，這與當時「崇高的」美學思潮盛行有關。泰納自早期即偏愛畫暴風雪或暴風雨，他的呈現則比康斯塔柏、寇克斯、林內爾，及其他畫家的暴風雨更抽象且具戲劇效果。他的畫作，甚至於是那些相當抽象的作品，通常是根據他仔細觀察大自然後獨特的視覺記憶，且常以他最愛的天空與海洋為焦點。海景亦是他從早期就喜愛的主題，他常透過煙霧、水面的反射來強調光線，常於海平面之上留下一大片異常的天空景象。例如陰霾恐怖的暴風雨、絢爛明亮的日出、火焰般的夕陽等，而且海與天空常常交融為一。譬如1812年展出的《暴風雪——漢尼拔與軍隊越過阿爾卑斯山》（*Snow Storm: Hannibal and his Army Crossing the Alps*）即是根據他的兩次經驗：一是1802年夏親臨瑞士阿爾卑斯山（Swiss Alps）的景致；另一是1810年夏於約克郡所目睹到的暴風雨景象。此畫中的暴風雪效果是他很多畫作的天空典型，大自然充滿了神秘的巨大力量，矮化了人類徒勞的努力。此畫是泰納首次展現如此大膽、新奇之構圖，他一反傳統，不用水平、垂直或對角

35　Ursula Seibold, "Meteorology in Turner's Paintings," pp. 77-86.

線構圖，而是以不規則交叉的圓弧設計。[36]炙熱泛黃的太陽是焦點，強烈圓錐狀的亮光和幽暗的陰影籠罩住雲氣和山崖，似形成一股旋風不斷地轉動著，將暴風雪的恐怖神秘及崇高壯觀的景象描繪得極為生動。泰納至晚年仍常描繪恐怖儡人的暴風雨或暴風雪景象，將崇高的意境呈現得淋漓盡致。

（二）晚期──太陽即是上帝

　　泰納對太陽有獨特的情懷，他著名的論點是「太陽即是上帝」。陽光普照大地，它產生的絢爛多彩效果十分動人，這種力量常出現於泰納的畫中，而傳達出神聖無限的力感和美感。如何闡釋太陽光線是他畫作持續探索的焦點，且是愈晚期愈狂熱。他以一種最熱切的願望去描繪整個自然，他發現太陽的存在是一重要事實，但絕對是不容易掌握。泰納熱愛陽光，但他最初無法畫它，很自然他向洛漢學習如何以油彩來畫燃燒的天體和金色的煙霧。[37]洛漢在藝術方面的重要創新是把太陽放進天空，他之前幾乎沒有人嚴肅地描繪太陽，就如魯本斯有時會讓光線從天空任何地方發出，但並非從太陽天體。洛漢將太陽作為創作的主題，被認為是泰納的導師。早在1808年評論家藍塞爾（J. Landseer）已指出，泰納作品最特別的成就在於光線和色彩似乎融合為一。[38]一般評論家皆認為泰納因於1819年前往義大利，受那兒氣候的影響發展出對光線和色彩的強烈感情，故對天空的描繪常是忽略科學的

36　此畫目前藏於泰德畫廊。John Walker, *Joseph Mallord William Turner*, p. 70.

37　John Ruskin, *Modern Painters*, vol. 3, pp. 337-340.

38　Laure Meyer, *Masters of English Landscape*, p. 118.

真相，而以誇張的色彩去呈現不尋常或突發性的景象。[39] 但若把泰納對天空的感情全歸於受義大利明亮光線的影響，則是完全忽略了其繪畫的真正源頭與發展，因泰納對太陽的讚頌源於他從小以來對天空的注意。

　　或許義大利明亮強烈的光線，可視為是強化泰納原本對海景、天空、光線興致的外加因素，然絕非是決定因素。因相較於義大利的光線，泰納從小就開始觀察且速寫英國的天空，對英國的天空更為熟悉，而且他認為英國畫家很幸運擁有豐富的天空題材。但我們亦不可忽視泰納的義大利之旅對他畫風的重要影響，因在那裡他對色彩更用心研究。雖然仍延續原來的風格，但從此他真正激進地視光線為色彩，天空出現變化更豐富的色調，有更多如火焰般的紅色與黃色。沃克（John Walker）認為泰納在義大利學習到如何獲得豐富色調，這是他晚期畫作的共通特色，是在暖色調和冷色調間產生色彩的共鳴，而這種特色使得他早期畫作相較之下顯得蒼白。[40]

　　泰納晚年於 1842 年，又展出一幅暴風雪圖《暴風雪——汽船離港在淺灘中放煙幕彈，鉛錘引其方向。艾瑞爾離開哈威奇港當晚，畫家在暴風雪中》（*Snow Storm: Steam-Boat off a Harbour's Mouth making Signals in Shallow Water, and going by the lead, The Author was in this Storm on the Night the Ariel left Harwich*，圖 5-5）。由此畫可見泰納對暴風雪主題的喜愛一直持續著，甚至

39 L. C. W. Bonacina, "Turner's Portrayal of Weather," *Quarterly Journal Royal Meteorological Society*, vol. 64（1938）, p. 603.

40 John Walker, *Joseph Mallord William Turner*（London: Thames and Hudson Ltd., 1989）, p. 82.

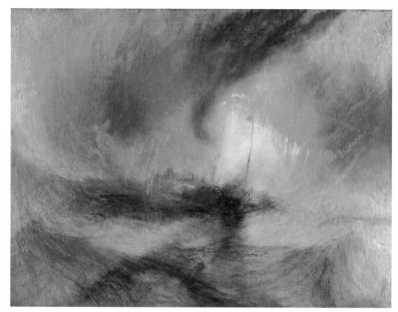

圖 5-5　泰納：《暴風雪──汽船離港在淺灘中放煙幕彈，鉛錘引其方向。艾瑞爾離開哈威奇港當晚，畫家在暴風雪中》，1842 年展出。油彩、畫布、91.4×121.9 公分。倫敦泰德畫廊。© Tate, London 2017.

愈來愈甚。他企圖呈現出暴風雪將天空、汽船與海席捲成一團，且狂肆地以逆時鐘大旋轉。此畫可能是他最好的海景畫，亦可能是所有描繪暴風雪中最偉大的作品，亦是他展出的作品中最具崇高的意境。他曾宣稱為畫出暴風雪景象，他讓水手綁在船杆上四小時以便觀察此景。[41] 泰納此宣稱不知是否受到維爾內的影響，因維爾內曾為目擊和記錄海上暴風雨的效果，請他人把自己綑綁在

41　A. J. Finberg, *The Life of J. M. W. Turner, R. A.* (London: Oxford University Press, 1967), p. 390.

往地中海的船隻桅杆上。但泰納的宣稱很可能是杜撰的，原因有
二：一是當年在泰納作此宣稱之前，如前文所述皇家美術院院長
雷諾茲已曾記載維爾內有類似的說法；另一是經現今學者夏安
（Eric Shane）的研究，當時並沒有任何命名為艾瑞爾（Ariel）的
船自哈威奇（Harwich）開航。[42] 泰納以極抽象的形式和色彩呈現
出船隻在海上遇暴風雪的景象，如前畫一樣，僅見圓弧線所造成
的旋轉動感，天空、雲霧、水氣皆融合為一。陽光亦是本畫的重
心，畫面上約有二分之一處是以黃色和白色來代表陽光。當時有
一些批評家不喜歡此畫，甚至有人批評此畫只是「一大堆肥皂泡
和白塗料」。[43]

　　泰納對觀察大氣景象的效果極為敏銳，但為了增加視覺的衝
擊，他常以自由誇張的手法去呈現，故常是強調其自身的感覺而
非所見的真實景象。泰納相信在一切現象之下，蘊含著一種形而
上的真實，故其天空不像康斯塔伯的天空那麼重視雲的型態，而
是著重太陽光芒所呈現出無止盡抽象動人的色彩變化。若將此畫
與前畫作一比較，其間相隔三十年，因主題相近皆描繪大風雪情
景，我們可以較清楚看出泰納由早期到晚期風格的改變。畫面已
由稍具動態轉為旋轉式，構圖更誇張抽象且模糊，天空更無形，
色彩與筆觸的運用更豐富，更強調太陽光線的存在與流動。這種
旋轉式的天空在1837年展出的《暴風雪——雪崩與洪水》（*Snow
storm, Avalanche and Inundation*, 圖5-6）已出現，而此種構圖在此
畫更為劇烈抽象。《暴風雪——雪崩與洪水》是泰納與蒙羅（H.

42　Eric Shanes, *Turner*, p. 124.

43　John Walker, *Joseph Mallord William Turner*, p. 112.

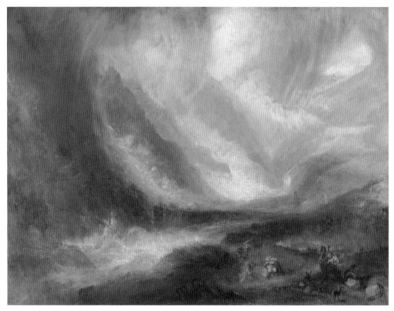

圖 5-6　泰納：《暴風雪——雪崩與洪水》，1837 年展出。油彩、畫布、92.2×123 公分。芝加哥藝術研究所。

A. J. Munro）同遊義大利北部奧斯塔（Val d' Aosta）後，描繪雪崩與洪水景象。[44]此畫呈現出大自然巨大的爆發力，洪水流竄、谷底雪崩，天空與海面彷彿捲成一大旋渦。泰納在這些描繪暴風雨或暴風雪的畫中想表達的應是，當面對大自然的無限威力時，人類再如何努力掙扎皆無法抗拒與逃避，透露出他內心的掙扎與百般無奈。

　　除了喜愛描繪陰霾恐懼具崇高意境的暴風雨與暴風雪外，泰

<hr />

44 此畫目前收藏於芝加哥藝術研究所（Art Institute of Chicago, Illinois）。

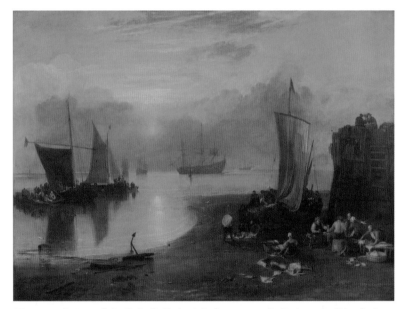

圖 5-7　泰納：《太陽自霧氣中升起》，1807年展出。油彩、畫布、
134.5×179公分。倫敦國家畫廊。

納在中、晚年對太陽亦極為著迷，誠如夏安所言，太陽是泰納晚
期參展畫作的焦點。[45]雷諾茲更主張泰納於1807年展出的《太陽
自霧氣中升起》（*The Sun Rising through Vapour*, 圖5-7），該畫的
主題可作為他一半作品的名稱。[46]雷諾茲在此強調太陽的重要性已
出現於泰納早期畫作，且太陽持續是他創作中最重要的主角。泰
納此畫的太陽在清晨霧氣瀰漫中升起，黃色和紅色交織成的雲彩

45　Eric Shanes, *Turner*, p. 138.

46　此畫目前收藏於倫敦國家畫廊。Graham Reynolds, *Turner*（London: Thames
　　and Hudson Ltd, 1997, reprinted）, p. 12.

布滿了大半天空，這預示了他之後愈來愈誇張抽象的天空。在泰納創作生涯的最後二、三十年間，太陽在他的畫中占據的地位尤其重要，成為他畫中象徵性的和繪畫性的主要元素。逹利（Jonathan Crary）指出甚至有些評論者，視泰納畫中的太陽有如其自畫像（to see his suns as self-portraits）。[47]逹利認為當時哥德的《色彩的原理》（*Theory of Colours*, 1810）對泰納，可能有詩意的和科學上的引發作用，但若認為泰納的作品基本上是受哥德的著作，或其他色彩理論與視覺的生理學影響，則是錯誤的看法。逹利又指出泰納長期對自然實際的光學作研究，與對人視覺運作的了解在一定程度上是不可分離，他研究出光線的走向是橫向的而非垂直的，這與他同時代十九世紀的研究相符合。[48]高文（L. Gowing）亦評論泰納呈現給我們的是「藉著從無盡多樣的表面和材料的無限反射，射出無限傳達分散的光線，每一光線貢獻其色彩和其他光線混合，滲透每一深處且反射至各處。」[49]的確，泰納作品最成功之處乃在於無限光線和無數色彩似乎交融為一。

　　泰納於1831年修改遺囑，願將展覽於1807年的《太陽自霧氣中升起》和1815年的《黛朵創建迦太基》（*Dido building Carthage; or, the Rise of the Carthaginian Empire*, 圖5-8）遺贈國家畫廊。這兩幅皆是他早期最得意的畫作，很明顯日出皆是它們的焦點。《黛朵創建迦太基》描繪黛朵王后在國王被殺後，率領遺

47 Jonathan Crary, "The Blinding Light," *T. M. W. Turner: The Sun is God* (London: Tate Liverpool, 2000), p. 19.

48 Jonathan Crary, "The Blinding Light," *J. M. W. Turner: The Sun is God*, pp. 21-22.

49 Quoted in Jonathan Crary, "The Blinding Light," *J. M. W. Turner: The Sun is God*, p. 22.

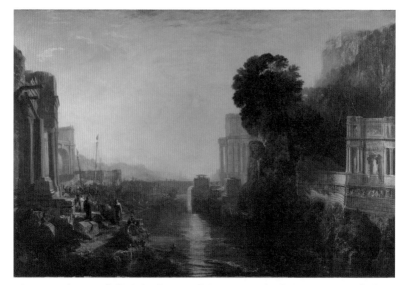

圖 5-8　　泰納：《黛朵創建迦太基》，1815 年展出。油彩、畫布、155.5×232 公分。倫敦國家畫廊。

臣逃至北非某海岸建立新國度。泰納運用襯映的手法，左邊描繪新城市正在建構中，而太陽在畫中央正升起以互相映照。此畫的天空約占畫面三分之一，除高空飄浮幾朵雲彩外，顯見一大片金黃色的晨曦由太陽向四方照射開來，呈現出明亮宏偉意境。

　　泰納對太陽的偏愛，更表現在他晚期常描繪日出與日落景象，而呈現這兩景象時的天空常是色彩燦爛奪目，最常用黃色、紅色、金黃色，似乎透露出光芒四射溫煦的陽光是他此時所最渴望的。1829 年於皇家美術院展出的《尤里西斯嘲弄獨眼巨人》（ *Ulysses deriding Polyphemus—Homer's Odyssey*, 圖5-9），則將晨曦描繪得比前兩幅更為細緻且有豐富層次感。此畫描繪尤里西斯在恐怖的黑夜中，從巨人洞穴中逃脫後的黎明景象。此畫的天空

圖 5-9　泰納：《尤里西斯嘲弄獨眼巨人》，1829 年。油彩、畫布、32.5×203 公分。倫敦國家畫廊。

相當絢爛優美，極具動感和戲劇性，占畫面四分之三以上，描繪太陽初升時光芒四射，將天上的雲照射成五彩繽紛，且反射於水面。[50] 若將此畫與前兩畫《太陽自霧氣中升起》、《黛朵創建迦太基》相比較，可清楚看出泰納對晨曦的描繪愈來愈細緻豐富且大膽自在。三幅畫作皆是描繪太陽正升起的海景，三幅的雲彩與光線皆各異其趣，筆觸由平緩漸轉為具動態，雲彩與光線由含蓄簡單漸轉為展放多樣，《尤里西斯嘲弄獨眼巨人》畫作中的天空已達極致，呈現出層層相互交織的豐富色彩與靈活光線，洋溢著豐

50 此畫的天空依稀可見馬的形象，泰納參考了 James Stuart 與 Nicholas Revett 畫的希臘神話故事中黎明的馬。John Walker, *Joseph Mallord William Turner*, p. 82.

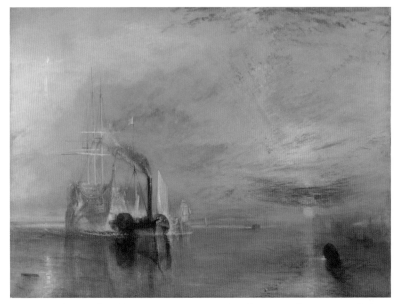

圖5-10　泰納：《鐵美黑赫號戰艦被拖去拆毀》，1838年。油彩、畫布、91×122公分。倫敦國家畫廊。

沛的情感。

　　此時期除了畫日出，泰納更愛畫夕陽。1839年展出《鐵美黑赫號戰艦被拖去拆毀》（*The Fighting "Temeraire", tugged to her Last Berth to be broken up*, 圖5-10），此畫描繪曾有光榮戰績的鐵美黑赫號被拖往拆船場的一幕。泰納曾目睹此景，他以襯托手法隱喻鐵美黑赫號戰艦曾擁有宛如美好的夕陽，但燦爛多姿的夕陽即將消逝，月亮已升，黑夜終將來臨。此畫的天空亦占滿畫面的四分之三，夕陽的餘暉不僅將天空的雲映照得十彩繽紛，亦將海面和船隻映照得一片通紅，色彩被泰納運用得有如真實生動的光線。由此畫與前畫《尤里西斯嘲弄獨眼巨人》，我們確實可看到

夕陽與日出在他畫面所占的重要性，且了解他此時對光線和色彩的運用已臻至完美境界，而天空正是他發揮才華與宣洩情感最佳媒介。

　　泰納對太陽光線的稱頌似乎是無止盡的，除顯現於他展出的一些畫作上，亦呈現於他未展出的作品上。例如《遊艇正靠岸》（*Yacht Approaching the Coast*），此畫當時並無標題，構圖極簡單，僅約略描繪天空、海洋、遊艇及遠處建築物。畫面處理得大膽俐落，其風格被認為應是1840年代晚期的作品。[51]橘黃色而略發閃爍白光的天空占了畫面三分之二以上，金黃色太陽約置於畫面中心，成為畫面的焦點。由太陽發射出的光似乎繞著太陽而轉動著，光線反射於水面中央，左右兩端因未受到反射而呈陰暗面。泰納所欲強調與讚頌的對象應是不斷發光發熱的太陽，而非遊艇，前景左右兩邊是陰暗的海面，似乎隱喻著仍照耀出白色燦爛強光的夕陽正逐漸接近海平面，雖即將消失，但觀賞者會期待它神聖且崇高的光芒會再度升起。

　　由泰納早期至晚期的畫作中，我們相信他畫的太陽絕不只是個自然物體。除前面所論述的，泰納還有很多作品，例如1817年展出的《迦太基帝國的沒落》（*The Decline of the Carthaginian Empire*）、1840年展出的《颱風來襲──瀕死的奴隸被丟棄》（*Slavers throwing overboard the Dead and Dying—Typhon coming on*）及晚期的《湖上夕陽》（*Sun Setting over a Lake*）、《日出海怪》（*Sunrise with Sea Monsters*）、《克立德瀑布》（*The Falls of the Clyde*）等，透過這些創作泰納一再重複闡釋著太陽不停地向

51　此畫作目前為泰德畫廊收藏。Eric Shanes, *Turner*, p. 138.

天際燃燒，一再暗示著它是宇宙萬物生命的最終源頭。[52] 蓋舉認為對晚年的泰納而言，太陽絕對是一個重要慰藉與靈感來源。[53] 他生病晚期，天氣陰沉沉的，因而他時常不停地說：「我好想再看到太陽」，他死前被發現因想試著爬到窗戶而伏倒在地上。[54] 相信能再度看到窗外的太陽應是泰納臨終前最大的願望，他晚年畫作的太陽光芒，不論是日出或日落，都具有象徵希望的意涵。

　　泰納晚年還有一幅代表作，即是1844年展出的《雨、蒸汽與速度》（*Rain, Steam and Speed*, 圖5-11）。此畫的天空約占畫面二分之一，極為抽象，幾乎與地面連成一片。整幅畫面除有霧氣與濕意外，天空並無任何雲朵而是一大片金黃光線，應是泰納已將真實的天空變形了，僅以多種色彩來呈現他的感覺。他創作時常會以觀察過的景物為底稿，再經由想像力加以篩選、重組與提煉，呈現出來的已不是景物的實際面貌，而是經昇華後的理想形式，尤其愈晚期形式愈抽象模糊。克拉克（Kenneth Clark）極稱讚泰納處理光線飛逝的效果，尤其在日出、暴風雨、煙霧消散的呈現上超越前人。他認為泰納將任何景物皆轉化為單純的色彩，光線以色彩呈現，生命情感亦以色彩呈現，他的畫作迷惑了同時代的人，但對現代的品味而言是太不自然了。[55] 當時具權威性的兩

52　Eric Shanes, *Turner*, p. 138.

53　John Gage, *J. M. W. Turner 'A Wonderful Range of Mind'*, p. 153.

54　J. W. Archer, 'Reminiscences', *Once a Week*, 1 February 1862, p. 166, reprinted in *Turner Studies*, I, i, 1981, p. 36. Quoted in John Gage, *J. M. W. Turner 'A Wonderful Range of Mind'*, p. 153.

55　Kenneth Clark, *Civilisation* (London: BBC Books and John Murray, 1991, 16th Impression), p. 284.

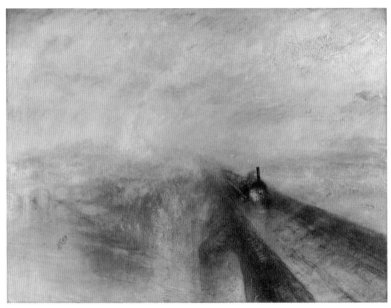

圖 5-11　泰納：《雨、蒸汽與速度》，1844 年展出。油彩、畫布、91×122
公分。倫敦國家畫廊。

大藝評家對泰納的畫作有兩極的看法，包蒙爵士極力批評他，認
為他那種感情過度氾濫的風格，會使得英國年輕畫家脫離自然。[56]
然而羅斯金寫《現代畫家》的重要目的之一，即是闡明泰納是有
史以來最偉大的畫家，他對泰納推崇備至，稱泰納的觀念極其尊
榮，知識深不可測，力量形單勢孤，有如上帝派來的先知向人們
顯現出宇宙的神秘。[57]確實，泰納的畫作常呈現濃烈的神祕情感，

56 巴利・威寧著（Barry Venning），舒詩偉等譯，《康斯塔伯》（Constable）（台
　　北：中文國際版，臺灣麥克，1993），頁 10。

57 John Ruskin, *The Works of John Ruskin*, vol. 3, p. 254.

尤其是天空。

　　泰納的晚期畫作常被視為太抽象，雖然羅斯金在《現代畫家》已多處宣傳泰納是一寫實畫家，且強調他專注於描繪真實的自然（truth to nature）。威爾頓認為泰納的繪畫對下一代水彩畫家的影響大於對油畫家；[58] 他強調泰納發現一種新穎的寫實主義，此主義可精確地描繪更具情感力量的自然現象，可將想像力打開至更深層內在的真實世界。[59] 其實，威爾頓與羅斯金的看法皆正確，泰納對自然的描繪早期即呈現相當扎實的寫實能力，然其後來創作漸不拘泥於外在形象，傾向以豐富想像力與情感融入自然，故將自然的形象或現象提升或轉換為抽象。他晚年似乎為了自己的興致或教材，絕非為展覽或賣畫，畫了不少大膽的油畫與水彩畫速寫和習作。這些畫通常被稱為「抽象」，因它們的主題是不明確的或模糊的，畫面常是瀰漫霧氣或消失於光線中。[60]

　　學者們常喜歡將康斯塔伯描繪自然的風格與泰納的風格相比較，一般學者皆認為他們是截然不同的典型。例如當年著名週刊《檢查員》（Examiner）曾評論他們兩人各自代表了英國風景畫中兩個不同的趨向，指出泰納擅長於表露一個觀察者的心靈，而康斯塔伯則全然不會。又批評康斯塔伯對大自然的外貌不像泰納會投入自己的感情及精神，他賦予自然一種向外展放的面目，表現出自然複雜的性質與具體的形貌，但缺少泰納畫中的詩

58 A. Wilton, "The Legacy of Turner's Watercolours," Eric Shanes ed., *Turner: The Great Watercolours*, exh. cat.（London: Royal Academy of Arts, 2000），p. 47.

59 Andrew Wilton, *Turner and the Sublime*, p. 102.

60 David Blayney Brown, Amy Concannon, and Sam Smiles ed., *J. M. W. Turner: Painting Set Free*（Los Angeles: The J. Paul Getty Museum, 2014），p.76.

意。[61]現代藝術史家貢布里希（E. H. Gombrich）亦主張泰納的畫作頗具動感，充滿著震撼和戲劇效應，呈現出自然最浪漫、最崇高的概念，他的自然總是反映和呈現人的情感；而康斯塔伯唯一渴望的是真理，他拒絕超越自然，只想忠實於自己的視覺。[62]康斯塔伯確實是沒有泰納那種極度宣洩情感的風格，然而康斯塔伯對天空景象的描繪，是否真如大多數學者所評論的，僅忠實於自己的視覺，而不像泰納會投入自己個人的情感和心靈？這是一個值得深究的問題，正是下一節所要探討的主題。

第二節　康斯塔伯的天空——暴風雨、彩虹

如前文所提及，康斯塔伯在1821年即曾說：「繪畫對我而言，只是情感的另一種語言。」且主張天空是反映「情感的樞紐」。可見他當年創作的天空習作，雖然是他實際客觀觀察的紀錄，但亦同時蘊含著他主觀思想情感的自然流露。他視天空不僅是反映「情感的樞紐」，亦是畫作的「關鍵」、「衡量的標準」、「自然中光線的來源，且主導一切。」他於1821-22年間在漢普斯德荒地密集創作的一系列天空習作，不僅是對自然真實地描繪，亦是他內在情感的呈現，無論在品質與數量上皆是獨一無二的，頗令人讚嘆不已。他的天空至今仍是最受學者矚目的，桑尼斯認為康斯塔伯

61 Quoted in Ann Bermingham, "Reading Constable," pp. 46-47; Graham Reynolds, *The Later Paintings and Drawings of John Constable*, Text, p. 28.

62 E. H. Gombrich, *The Story of Art*（London: Phaidon Press Limited, 1995）, pp. 492-496.

企圖描繪出真實有動感的英國天空，但他作品中的天空是來自想像，並沒直接根據任何1821-22年的天空習作，然因他對大氣現象的深刻了解，故有足夠的信心去畫短暫的四度空間天空。[63] 雷諾茲分析康斯塔伯在1821-22年間密集創作的天空習作後，主張這些研究頗為獨立，並未受到當時氣象學上對雲分類的影響。他將康斯塔伯在此之前後幾年所畫的數幅作品加以比較，例如將1825年的《騰躍的馬》（ *The Leaping Horse* ）與1820年《史崔特福磨坊》（ *Stratford Mill* ）作比較，他說若無實際資料，很難說服他相信康斯塔伯1821-22年的天空研究對後來的天空描繪產生了可明辨的差異。[64] 雖然康斯塔伯1821-22年前後幾年畫作之間的差異不易區分，但因他決心克服描繪天空的困難，故經特意密集學習後，相信他對處理天空的信心增強了，筆力應更穩健自如。

康斯塔伯為提升自己的聲名，於1810年代末開始創作大幅尺寸的「六呎之作」，故脫離早期所堅持的在戶外完成畫作的嚴謹寫實態度，改專注於室內創作。學者們對康斯塔伯畫作的分期有雷同的看法，大都認為其畫作於1820年代中期漸由寫實風格轉為理想浪漫風格，然雷諾茲認為康斯塔伯的畫作不像大多數畫家可明確分期。[65] 最近桑尼斯參考雪萊（A. Shirley）對康斯塔伯一生畫作的分期，亦將他畫作中的天空風格依其發展細分為八階段：第一階段1776-98年，黎明山谷——平靜的；第二階段1799-12年，日出——清新空氣；第三階段1812-16年，早晨——輕風；第四階

63 J. E. Thornes, *John Constable's Skies*, p. 153.

64 Graham Reynolds, " Constable's Skies," *Constable's Skies*, ed. Frederic Bancroft, pp. 19-28.

65 Graham Reynolds, *The Later Paintings and Drawings of John Constable*, p. xii.

段1817-20年，上午—微風；第五階段1821-22年，正午——溫和微風；第六階段1823-28年：下午——清新微風；第七階段1829-32年：日落——強烈微風；第八階段1833-37年：陰暗山谷——接近暴風。[66]桑尼斯的分期略嫌精細，因康斯塔伯天空風格的發展大致上亦如他的地面風景，皆以寫實為目標且逐漸轉為追求浪漫氛圍，實很難很明確地在哪一年截然劃分。然因他於1821-22年間專注密集研究天空，經此特殊階段，他描繪天空的能力顯然有所增強，且此後的畫作常出現暴風雨與彩虹，天空風格漸趨浪漫的與戲劇性效果。故若約略以此時期為界，分前後兩期應是較為恰當。

（一）1821年之前──真實自然

康斯塔伯十六、七歲時即常與好友鄧桑尼至戶外速寫，如前文所提他們創作的方法已十分注意捕捉光線明暗的效果。此時，他又因開始在磨坊工作須仔細觀察天空的變化，很多學者皆認為此時期的經驗奠定了他對天空變化的敏感度，且對不同型態雲朵的興趣，為他後來創作一系列的天空習作奠下基礎。魯卡亦曾說康斯塔伯在磨坊工作好幾年，而他最早期的研究和最有用的觀察是在大氣的效果方面。他於1802年矢志以描繪真實自然為目

66 這八階段是指1. Dawn in the valley 1776-1798: calm; 2. Sunrise 1799-1812: light air; 3. Morning 1812-1816: slight breeze; 4. Late morning 1817-1820: gentle breeze; 5. High noon 1821-1822: moderate breeze; 6. Afternoon 1823-1828: fresh breeze; 7. Sunset 1829-1832: strong breeze; 8. The valley in shadow 1833-1837: near gale. John E. Thornes, *John Constable's Skies*, chap. 3; A. Shirley, *The Rainbow—A Portrait of John Constable*（London: Michael Joseph, 1949）。

標，[67]此後他更加重視戶外寫生與觀察天空變化。

　　此外，康斯塔伯早期受包蒙爵士不少指導，他讓康斯塔伯模仿及研究其所收藏的豐富畫作，包括洛漢、格爾丁、威爾森等的畫作。[68]康斯塔伯年輕時為學習亦曾購買了兩幅杜格風景畫和一幅羅伊斯達爾。[69]然而桑尼斯強調康斯塔伯有相當的創作能力，所以他主張這些畫家對康斯塔伯天空風格的影響皆不大。[70]其實康斯塔伯此時的風格尚未成熟，故這些畫家對天空的描繪，應或多或少會對他造成影響。例如格爾丁無論天氣狀況如何皆在戶外當場上色彩的創作態度，應給他不少激勵。另外，他至晚年還常稱讚洛漢和羅伊斯達爾兩位大師，他認為洛漢將風景畫帶入完美的境界，其風格是優美的、親切的、明亮的、統一的及調和的，而羅伊斯達爾的畫則是心靈與客觀世界的結合，令人印象深刻。[71]

　　至於對康斯塔伯的天空最有啟發的畫家應是亞歷山大‧寇任斯，因包蒙爵士曾讓他臨仿寇任斯的二十幅天空構圖。康斯塔伯

67　他於該年 5 月 29 日寫給鄧桑尼的信中，明確地寫著：「這幾個星期以來，我比任何時刻都更嚴肅地考慮我的將來……這兩年來我一直在前人的畫作中尋找二手的真實……我將要回去伯格特 (Bergholt)，努力以單純真實的方式來呈現……展覽室裡很少有值得觀賞的，但仍留有足夠的空間給自然主義畫家。現今最大的毛病就是企圖超越真實。流行隨時都有，但唯有真實才能得以永存。」C. R. Leslie, *Memoirs of the Life of John Constable,* p. 15.

68　例如他讓康斯塔伯模仿洛漢的 *Landscape: Hagar and the Angel*，且建議他研究三十張格爾丁水彩畫，又於 1811 年有一段日子讓他觀看威爾森的一幅風景畫且讓他憑記憶完成模仿此畫。C. R. Leslie, *Memoirs of the Life of John Constable*, pp. 5-6, 23.

69　C. R. Leslie, *Memoirs of the Life of John Constable*, pp. 10, 17.

70　John E. Thornes, *John Constable's Skies*, pp. 161-179.

71　C. R. Leslie, *Memoirs of the Life of John Constable*, pp. 307-319.

晚年時認為寇任斯和格爾丁一樣皆擁有很高的天賦，他們作品雖較少且主要是水彩畫，但他們應獲得更多讚譽。[72]霍斯強調康斯塔伯於1821-22年間畫的一系列天空習作，至少在觀念上應該曾受寇任斯此二十幅天空構圖的影響，他推斷康斯塔伯可能於1810年代已臨仿寇任斯這些畫作。[73]然而大多數學者，皆認為應是康斯塔伯於1823年秋前往柯爾—奧頓（Cole-Orton），停留於包蒙爵士家中時所臨仿。[74]筆者認為即使康斯塔伯至1823年才臨仿寇任斯此一系列畫作，亦可能早就聽包蒙爵士提起或看過這些天空構圖。

另外，康斯塔伯的朋友克若奇於1800年以前即開始速寫雲，這亦可能給他一些啟示。而泰納早於十八世紀末期就已極注意天空中光線和大氣景象的問題，亦於1796年就開始速寫雲，且於1816-18年間曾畫了六十五幅一系列天空習作。霍斯認為康斯塔伯不太可能看到泰納這系列天空習作，但可能聽到泰納至戶外速寫天空的事實，他亦推斷康斯塔伯一定看到，泰納於1817-19年間在皇家美術院展出的二幅描繪天空極為精采的畫作《瑞比城堡》（*Raby Castle*, 1818）及《莫茲入口》（*Entrance of the Meuse*,

72　C. R. Leslie, *Memoirs of the Life of John Constable*, p. 322.

73　Louis Hawes, "Constable's Sky Sketches," pp. 349-350.

74　例如Kim Sloan認為，若不知康斯塔伯此次前往包蒙爵士家之目的，除臨仿洛漢的作品外，即是努力想由前人畫作中研究自然，則他臨仿這二十件畫作的理由將是模糊不清的；而Graham Reynolds認為有趣的是康斯塔伯這些1823年的天空仿作是平面的二度空間，反而不像他1821-1822年間畫的一系列天空及雲的畫作是呈現三度空間。見Kim Sloan, *Alexander and John Robert Cozens: The Poetry of Landscape*, pp. 53, 85-86; Graham Reynolds, *The Later Paintings and Drawings of John Constable*, Text, pp. 129-130; C. R. Leslie, *Memoirs of the Life of John Constable*, chap. vii.

1819），且很可能受其影響，故康斯塔伯在此後幾年，才會突然展出令人印象深刻且真實的天空。[75]桑尼斯則認為泰納和康斯塔伯可能於1820年於皇家美術院晚餐時，曾討論到天空描繪的問題，或許在那時泰納曾向康斯塔伯提及他1816-18年的天空習作，這可能開啟康斯塔伯創作天空習作的想法。[76]不論霍斯和桑尼斯的推論是否真確，我們可由康斯塔伯於1813年寫給女友瑪麗亞‧畢克奈爾（Maria Bicknell, 1788-1828）的信中所提：「我總是期盼能從泰納身上印證我的努力，他有著美好廣袤的心靈。」及1832年寫給好友勒斯里的信中強調：「我記得泰納早期的大多數畫作。」[77]得知康斯塔伯確實視泰納為其學習對象，相信泰納早期已頗特異的天空描繪更應是康斯塔伯取法的對象。

　　康斯塔伯自1802年即專注描繪真實自然，且他的寫生方式又比別人嚴謹。另外，他於1803年5月約一個月期間受僱於船上，描繪各種氣候狀況下的船隻，他觀察到各種天氣的變化，尤其看到一些暴風雨烏雲籠罩的恐怖景象。[78]並且至1810年代晚期，在戶外完成畫作仍一直是他創作的重要信念，例如1814年畫的《造船》（Boat-Building）即完全是在戶外完成的。[79]故他於此時應早已養成隨時觀察天空景象的習慣，且應對常出現的幾種基本型態的雲相當熟悉。他在1821年以前，應已對天空的雲彩、光線和大氣景象的變化累積了不少創作的經驗。若再進而檢視他這時期的

75　Louis Hawes, "Constable's Sky Sketches," pp. 351, 355-358.

76　John E. Thornes, *John Constable's Skies*, pp. 182-183.

77　C. R. Leslie, *Memoirs of the Life of John Constable*, pp. 44, 202-203.

78　C. R. Leslie, *Memoirs of the Life of John Constable,* p. 16.

79　C. R. Leslie, *Memoirs of the Life of John Constable,* p. 49.

畫作，更可了解他在這方面的獨特興趣。例如1816年完成的《威文霍公園》（*Wivenhoe Park, Essex*），[80] 此畫的天空描繪得頗寫實生動，朵朵白絨絨如綿羊毛般的積雲，在晴朗的空中快速移動著。康斯塔伯以白、黃、草綠色擦染出具有空間感的雲朵，柔和的陽光從畫面右上方射下，將天空的雲朵和地面的樹叢、湖、牛群、草坪等融合為一。

　　此時期康斯塔伯除了已重視天空雲朵的寫實描繪外，亦喜愛捕捉特別的大氣景象。例如1812年，曾以特殊的二道彩虹景象為題材畫了《雙彩虹風景》（*Landscape with a Double Rainbow*, 圖5-16）；[81] 1814年畫《高登·康斯塔伯屋舍二景》（*Two Views of Golding Constable's House*），特別呈現出自己成長的家在日光下和月光下，兩種不同光線效果的景致；[82] 1819年10月底於漢普斯德畫了《支山池塘》（*Branch Hill Pond, Hampstead*），描繪暴風雨天氣的戲劇性效果，和光線照於漢普斯德荒丘地表的景象。另外，1821年亦畫了一幅《陣雨》（*A Shower*），當年6月1日的《先驅晨報》（*Morning Herald*）評論此畫：「它的精確與真實令人讚賞，雲清楚的外貌及似乎真實降落的陣雨，無人能超越。」[83]

80　此畫藏於華盛頓特區國家藝術畫廊（National Gallery of Art, Washington D. C.）。John Walker, *John Constable*（London: Thames and Hudson Ltd, 1991）, pp. 66-67.

81　Michael Rosenthal, *Constable: the Painter and His Landscape*, pp. 63, 136.

82　*Two Views of Golding Constable's House* 及 *Branch Hill Pond, Hampstead* 皆收藏於倫敦維多利亞與亞伯特博物館。John Sunderland, *Constable*（London: Phaidon Press Limited, 1993）, p. 44; Michael Rosenthal, *Constable: the Painter and His Landscape*, pp. 120-122.

83　此畫現已不知收藏於何處。Graham Reynolds, *The Later Paintings and Drawings of John Constable*, Text, p. 71.

　　由以上的討論，我們可確定康斯塔伯對天空景象的興趣，在早年即已奠下基礎，並且是隨著年歲之增長而漸增強。他於1821年夏天開始密集畫天空習作之前，已累積不少直接描繪大氣真實景象的創作經驗。除了雲朵及日出、日落外，亦描繪彩虹、暴風雨、陣雨等景象，其天空風格是愈來愈強調以真實的透視和型態，展現天空的三度空間，且已開始注意描繪風雨的方向和強度。霍斯亦主張康斯塔伯此時期對天空的描繪是寫實且有其漸進形成的過程，舉了不少畫作為例，以說明康斯塔伯於1800年代及1810年代，已將天空描繪得相當出色了，他認為康斯塔伯於1821-22年間於漢普斯德荒地努力描繪天空，是他二十年來對天空題材描繪的巔峰期。[84] 確實，這些天空習作畫面雖小，但每一幅皆是天空傑作。

　　康斯塔伯於1821-22年間創作的天空習作，幾乎皆詳細記錄了時間與天氣狀況。桑尼斯認為康斯塔伯如何在短時間內，於時刻變化的天氣狀況下，成功創作如此仔細寫實的天空，並未受到完整的了解。他最近綜合他先前及其他學者的研究，將康斯塔伯此時期天空習作上所記載有關日期、時間、風的方向及速度等天氣狀況作了極詳盡的分析，且與當時倫敦的天氣紀錄相對照，將其中的二十六幅歸於1821年創作，另有二十四幅歸於1822年。[85] 桑

84　Louis Hawes, "Constable's Sky Sketches," pp. 352-355.

85　桑尼斯在他1999年10月剛出版的 *John Constable's Skies* 一書中，補充他原來已確定年份的三十六幅習作（"The Weather Dating of Certain of John Constable's Cloud Studies 1821-1822 using Historical Weather Records", *Occasional Paper*, No. 34, Dept. of Geography, University College London, 1978），將可確定年份的天空習作增至五十四幅，其中四幅歸為1820年，這些畫作中僅三幅沒

尼斯將康斯塔伯此時期的天空，比喻為他整個天空風格發展中的正中午巔峰階段。他亦頗贊同霸特的看法，主張康斯塔伯這兩年間的習作相當獨特，應視其為特殊的一批畫，且優於他之前的天空描繪。[86] 經此時期密集研究天空後，康斯塔伯對天空的描繪已明顯由客觀寫實轉向主觀寫意的完美境地。

有關康斯塔伯1821-22年間的天空習作在前文中已舉數例說明，若仔細從構圖、色彩、筆觸去分析這些雲彩，我們不難發現有些雲朵可清晰看出是屬於何種類型，然亦有些雲朵是相當抽象，沒有任何兩朵雲的顏色或筆觸是相近的，各呈現出不同的外貌與神情。由他1821年10月23日寫給費雪的信中稱天空是反映「情感的樞紐」，可見天空題材是他此時表現情感的主要元素。此時期創作出的天空習作，不僅是他實際客觀視覺觀察的紀錄，亦是他主觀思想情感的自然流露。故這兩年的習作，一方面是承繼1802年至1820年以來堅持寫實的風格，另一方面又漸轉向1822年之後偏向想像且重視內在情感的呈現。

（二）1821年之後──孤寂情感

康斯塔伯於1836年底，寫給他晚年的好友喬治・康斯塔伯（George Constable）的信上提及：「我對雲彩和天空的觀察是寫在紙片上，我從未將它們整理成一講稿。我應作一次演講，可能是

記載天氣狀態。見該書 Tables 10-15, Appendix 1，並參考 R. Hoozee, *L'opera completa di Constable*（Milan: Rizzoli Editore, 1979）; G. Reynolds, *The Later Paintings and Drawings of John Constable* 和 *The Earlier Paintings and Drawings of John Constable*.

86　John E. Thornes, *John Constable's Skies*, pp. 94-95, 116-126.

明年夏天在漢普斯德。」[87]由此信顯現出天空至晚年仍是康斯塔伯
所關注的題材。自1822年以後，康斯塔伯開始脫離原先所堅持嚴
謹的寫實風格，而傾向較浪漫的、想像的、戲劇性的晚期風格，
這種轉變亦明顯呈現於他所描繪的天空題材上。導致此種改變的
原因很多，其中最主要的可能因素是他開始為展覽而專注於畫室
內的創作，而戶外的寫生相對減少很多，[88]並且經過兩年間努力的
研究天空後，他已有信心不需面對大自然亦能創造出可辨識且具
動感的天空。另外，此時他妻子瑪麗亞、孩子們及他自己的健康
狀況都不佳，又親戚和好友陸續過世，皆讓他頗感心神焦慮。[89]尤
其是他妻子自1824年起因感染肺結核健康日漸惡化，而最後於
1828年11月去世，這帶給他心靈莫大的刺激。他給朋友的信中提
及：「雖早知大限將至，現在竟已成真，我失去了所愛，被擊垮
了，心中的失落將永難平復。」[90]康斯塔伯至臨終前從不止息地哀
悼其妻，因他與妻子的情感相當深厚，當年因瑪麗亞家人反對，
他們相戀七年後才結婚，而婚後十二年妻子竟病逝。因他需養育
七個十一歲以內的小孩，這重大的責任支撐他繼續創作。自妻子
生病以來，他風景畫中的天空，即深刻反映出他這種悲戚憂傷的
情懷。不僅漸出現具浪漫的、戲劇性及震撼力的雲彩，且常常出

87　Quoted in C. R. Leslie, *Memoirs of the Life of John Constable*, p. 257.

88　Barry Venning, *Constable: the Life and Masterworks*（New York: Parkstone Press, 2004）, pp. 18-19.

89　C. R. Leslie, *Memoirs of the Life of John Constable*, pp. 117, 144, 154, 165-168, 171, 189 -190, 196-205, 208-211, 229-230.

90　這是他寫給朋友Pickersgill的信中內容。Quoted in Barry Venning, *Constable: the Life and Masterworks*, p. 37.

現暴風雨與彩虹二種特殊景象。傳統上會將暴風雨與恐怖、畏懼聯想，而彩虹則與樂觀、希望聯想，由此可推測康斯塔伯此時期心境的矛盾與掙扎。

　　康斯塔伯晚期畫作中的天空顯現出愈來愈具震撼力和支配力，雨愈來愈多，風也愈來愈強，懾人的暴風雨景象，乃是他此時期畫作上常出現的主題。為了妻子的健康，康斯塔伯於1824-28年間帶著家人居住到南部的布來頓（Brighton）海邊，在此期間創作不少海景畫，例如約畫於1824-25年的《暴風雨海景》（*Rainstorm over the Sea*, 圖5-12），[91] 即是其中較具震撼力與戲劇效

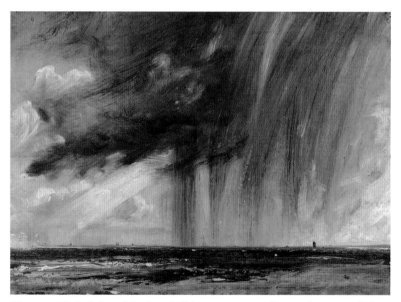

圖5-12　康斯塔伯：《暴風雨海景》，約1824-25年。油彩、紙、畫布、23.5×32.6公分。倫敦皇家藝術學院。

91　John Sunderland, *Constable*, p. 98.

果之作品。此畫即以暴風雨為主題，天空占了六分之五的畫面，描繪暴風雨來襲時恐怖淒涼的景象，低水平線上漆黑的海，由高空傾盤而下的強勁暴雨，幾乎覆蓋了空中的烏雲與數朵灰白色小積雲。迅速粗獷且方向不一的筆觸，明暗強烈對比的色彩，造成一種激盪不安之戲劇氛圍，具有濃烈的崇高意境。康斯塔伯以數筆狂放揮灑，似欲宣洩出內心的憂鬱煩悶。另外，畫於1828年的《海上暴風雨——布來頓》（*Stormy Sea, Brighton*, 圖5-13）, 亦是以暴風雨為主題，[92] 呈現出暴風雨將至的布來頓海岸，模糊寬廣的水天相連為一。畫上有灰、黑、綠、白、黃、暗赭等厚塗的豐富色

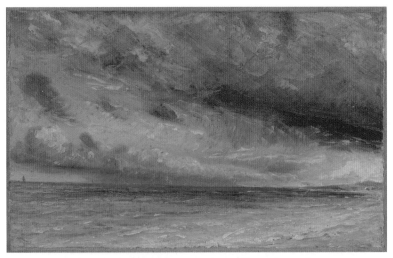

圖5-13　康斯塔伯：《海上暴風雨——布來頓》，約1828年。油彩、紙、畫布、16.5×26.7公分。耶魯英國藝術中心。

92 此畫背面寫著：「布來頓，1828年7月20日，星期日傍晚。」Graham Reynolds, *The Later Paintings and Drawings of John Constable*, pl. 690.

彩，留有明顯畫刀與粗獷的筆觸痕跡。天空占畫面三分之二以上，天際一片濃密多彩的雨雲、海浪上烏黑的陰影，正與夕陽餘暉中一道淡黃色雲彩形成強烈對比。此畫完成於其妻死前四個月，似乎刻畫著康斯塔伯此時的心境，隨時預備著暴風雨的來襲。此畫與前畫皆是小幅畫作，但畫面張力皆很強，此畫傳達出濃密深沉的憂傷情感，前畫則是激烈複雜的狂放情懷。

　　康斯塔伯於妻子去世後，作品中常增添了幾許憂鬱淒涼情懷。例如於1829年在皇家美術院展出的《哈得列城堡》（*Hadleigh Castle*），即蘊含著悲戚的氛圍，尤其是天空上那一大片騷動不安的雲層。康斯塔伯1814年到過此地，當年就畫了一小幅鉛筆素描，約於1828-29年間又預先以與展出畫作一樣大小的畫布速寫一幅油彩。[93] 此畫作的天空籠罩著濃厚的雲氣與光線，雲朵的型態並不十分清晰，但仍可見朵朵強勁的積雲似不停地往高空衝，具高度的戲劇效應與崇高性，呈現出暴風雨過後神秘憂鬱而騷動不安的景象。陽光衝破雲層反射到遠處海面上，其與近處荒涼灰暗的城堡廢墟形成強烈的明暗對比。此外，1833年畫的小幅水彩畫《漢普斯德望向倫敦》（*View at Hampstead, Looking towards London*, 圖5-14），亦顯現出淒涼的意境。如往常的天空習作，康斯塔伯在此畫背面亦仔細記載著：「漢普斯德，1833年12月7日下午3點，暴風雨且風吹得高。」此畫以深藍、黑、綠、暗黃等諸色描繪出昏暗陰霾的暴風雨天際，遠處隱約可看出聖保羅教堂

93 康斯塔伯1814年的鉛筆素描目前收藏於維多利亞與亞伯特博物館，1828-29年的大幅油畫素描收藏於倫敦泰德畫廊，而1829年展出的作品收藏於耶魯英國藝術中心。John Walker, *John Constable*（London: Thames and Hudson Ltd., 1991）, pp. 36-37, 102-03.

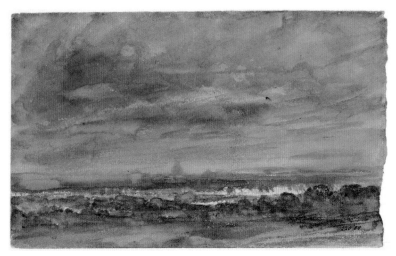

圖 5-14　康斯塔伯：《漢普斯德望向倫敦》，1833 年。水彩、11.4×19.1 公分。倫敦維多利亞與亞伯特博物館。

（St. Paul）的圓屋頂。[94] 僅地面依稀出現一小片淡赭色外，其餘畫面幾乎全沉浸於陰森冰冷的寒色調中，尤其是天空部分。若將此畫與他於 1820 年代初期畫同一地區──漢普斯德荒丘──的畫作（圖4-6、圖4-7、圖4-10）相比，則可看出最大不同之處在於，此時已不再仔細描繪天空中雲朵的型態與色彩變化，而轉向以一片模糊陰暗的強風暴雨來宣洩內心憂愁孤寂的情懷。

　　康斯塔伯至晚年還常描繪暴風雨景象，其中較特殊的有《從草坪看索爾斯堡教堂》（*Salisbury Cathedral from the Meadows*, 1831, 圖5-18）、《舊薩倫》（*Old Sarum*, 1834, 圖5-15）、《漢普斯德荒地彩虹》（*Hampstead Heath with a Rainbow*, 1836）、《東伯格

94　John Sunderland, *Constable*, p. 120.

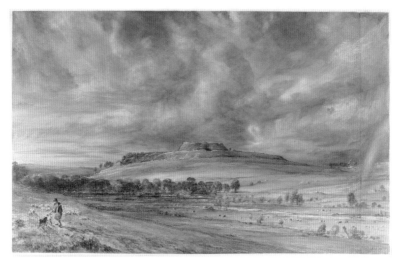

圖 5-15　康斯塔伯：《舊薩倫》，1834 年。水彩、30×48.7公分。倫敦維多利亞與亞伯特博物館。

特農舍》（*Cottage, East Bergholt*, 1836）、《巨石陣》（圖 5-20）等。有趣的是這些畫作的天空除布滿戲劇化的騷動雲朵外，同時又出現了彩虹，似乎皆預示著陰霾恐怖的狂風暴雨終會終止，且象徵希望的彩虹終會出現，即使僅是小小的片段，如《舊薩倫》僅在右邊緣呈現出彩虹的底部。舊薩倫是索爾斯堡最早期的據點，距今約有五千年的歷史，十六世紀時成為廢墟，是浪漫時期畫家喜愛描繪的題材。康斯塔伯於1829年到索爾斯堡度假時，即曾以舊薩倫為主題分別畫了一幅鉛筆和一小幅油畫素描，1834年則改以水彩畫了較細緻的《舊薩倫》。此水彩畫1834年於皇家美術院展出，由白色、藍色、灰綠色交雜而成的一大片騷動天空，與地面靜止的小丘、古老廢墟形成強烈對比，似乎是瞬間變幻對照著恆久不變。左下近景有位牧羊人和一隻牧羊犬正趕著羊群，

右邊可清晰看到一小段彩虹，因彩虹並非畫在原畫紙上而是在補加的紙上，故可推測康斯塔伯應很在乎彩虹，才特意加畫。由彩虹，尤其是雙彩虹頻頻出現於康斯塔伯晚年畫作中，我們應注意，此時彩虹對他是否具有特別意涵。

　　大多數學者都偏重於探討康斯塔伯對各類雲彩描繪的問題，而忽視了他對彩虹也同樣有高度的興趣。康斯塔伯視彩虹為「天空的偶然效果」（accidental effects of sky），[95]因為他頗熱愛各種逐漸消失的大氣效果，很自然也導致對彩虹的興趣，尤其是晚年時期。英國十九世紀前半期沒有一個畫家比康斯塔伯更關注於描繪彩虹，在數量上，康斯塔伯所畫的彩虹與當時最講究光線、霧氣和色彩的大師泰納差不多，[96]然彩虹在康斯塔伯畫作上的重要性，比在泰納的畫作更明顯。

　　彩虹這題材已常出現於康斯塔伯早期畫作，較早有紀年的是1812年7月畫的《雙彩虹風景》（*Landscape with a Double Rainbow*, 圖5-16）。此畫內圍的彩虹從左下方微微彎向右上方，具體地呈現在畫面中央，是整幅畫作的焦點所在，色彩頗清晰，由暗紅色、白黃色至藍色；而外圍彩虹模糊，僅依稀可見。康斯

95　C. R. Leslie, *Memoirs of the Life of John Constable*, p. 85.

96　泰納中期畫作中常出現彩虹，例如1802年畫的 *The Upper Falls of the Reichenbach*. Dennis Farr and William Bradford, *The Northern Landscape: Flemish, Dutch and British Drawings from the Courtauld Colletions*（London: Trefoil Books, 1986）, p. 245, cat. no. 111. 還有，1810年左右畫的 *Malham Cove*, 1818年左右畫的 *Crichton Castle with a Rainbow*, 1819年畫的 *Rome: The Forum with a Rainbow* 和約畫於1832年的 *Carlisle*. 見 Andrew Wilton, *Turner and the Sublime*, cat. nos. 27, 28, 82, 87, 95.

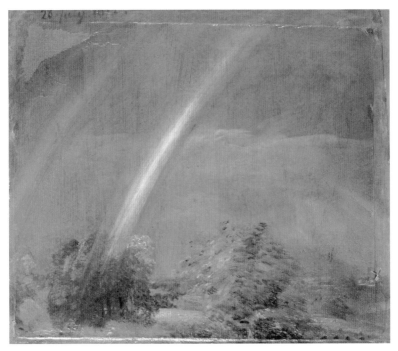

圖 5-16　康斯塔伯：《雙彩虹風景》，1812 年。油彩、畫布、33.7×38.4公分。倫敦維多利亞與亞伯特博物館。

塔伯並沒將外圍彩虹畫得比內圍彩虹寬，亦沒將色彩排列次序與內圍相反。然按氣象學的理論，外圍的彩虹應比內圍的寬且色彩排列次序應是相反，故可推測他此時或許對氣象學涉獵不多，可能僅憑自己的記憶或印象作畫。[97] 史韋策認為康斯塔伯早期有畫彩虹的畫作，皆與他的故鄉東伯格特（Bergholt）地區幾種較顯著

97　Mark Evans, Stephen Calloway and Susan Owens, *The Making of a Master: John Constable*（London: V & A Publishing, 2014）, p.179.

的建築物畫在一起，如風車、教堂和農舍，他甚至認為彩虹似乎
已成為康斯塔伯個人的標誌。[98]

1818年9月8日康斯塔伯曾畫《富勒姆教堂與彩虹》（*Fulham
Church from across the River, with a Rainbow*），此畫是由泰晤士河
南岸畫富勒姆教堂景象，在教堂附近畫了一道由左向右彎曲的彩
虹。另外，約與此畫同時期，康斯塔伯又以彩虹為重心畫了《樹
上彩虹》（*A Rainbow above Trees*）。然而此彩虹與前一幅的彩虹方
向正好相反，此彩虹是由右向左彎。約於1820-21年間，康斯塔伯
在漢普斯德完成了《漢普斯德樹叢》（*The Grove, Hampstead*），畫
中心是一片樹叢和數間房屋，左上方亦畫了約三分之一道的彩
虹。彩虹的色彩並不真實，僅呈現出淡黃、白及淡藍，且弧度不
夠大，故顯得較為僵直不自然。至此時康斯塔伯對彩虹的描繪並
無特殊之處，且主要以傳統風格描繪三色光的彩虹。

然康斯塔伯於1827年5月20日畫的《天空與彩虹習作》（*Sky
Study with Rainbow*, 圖5-17），[99] 其描繪的彩虹已與以往大異其
趣，不僅凸顯出彩虹的重要性，亦具有濃厚的情感與詩意。彩虹
是此畫的主角，色彩極為明亮，以金黃色為主，僅以白色和淡紫
色暈染上下邊緣，並不符合當時光學理論上的七色。此外，他將
彩虹內部塗上比外部更深的藍灰色，這亦與實際自然現象相反
的，顯然他此時並不太在意彩虹實際的色彩問題，而應是更在意
氛圍的營造與情感的宣洩，金黃色彩虹與昏暗的天空形成強烈戲

98 Paul D. Schweizer,"John Constable, Rainbow Science, and English Color Theory,"
 p. 425. 目前對康斯塔伯彩虹研究較完整的是此篇論文。

99 以上四幅康斯塔伯含有彩虹的畫作，可見於 Graham Reynolds, *The Later
 Paintings of John Constable*, Text, p. 21, 112, 94, 182, pls. 49, 380, 48, 312, 646.

圖 5-17　康斯塔伯：
《天空與彩虹習作》，
1827 年。水彩、網線
紙、22.5×18.4公分。
耶魯英國藝術中心。

劇性的對照。

　　康斯塔伯愈晚年對彩虹愈有興趣，重要的彩虹大都是完成於
1830 年代。他於 1811 年至 1829 年間會定期至英國西南方索爾斯
堡（Salisbury）拜訪好友費雪，由費雪與康斯塔伯的書信往來，
得知他們倆皆對英國國教有強烈信仰，且皆熱愛藝術。他曾多次
畫索爾斯堡教堂，於 1831 年曾展出《從草坪看索爾斯堡教堂》
（圖 5-18）。此畫從草坪方向眺望索爾斯堡教堂，教堂上方仍有一
團未擴散的烏雲，一道淡雅的彩虹正好跨過教堂上方，此是他畫
作中最不朽和最具戲劇性的彩虹。此畫描繪雨後初晴，陽光正衝
破濃厚烏雲的清新景象，以多種顏色來描繪雲彩，然並無具體型
態，整片天空頗具戲劇效應。史韋策指出，康斯塔伯以彩虹作為

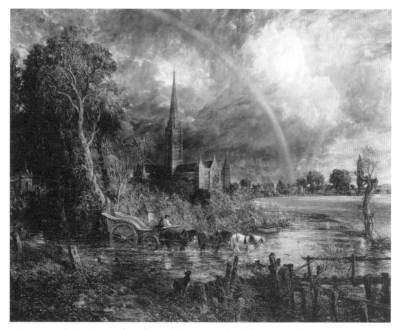

圖 5-18　康斯塔伯：《從草坪看索爾斯堡教堂》，1831 年。油彩、畫布、151×189公分。泰德畫廊。© Tate, London 2017.

其個人表徵在此畫達到巔峰，且指出若以氣象學的知識來分析此畫，則其所畫的光線照射到地面的方向，是不可能產生這種高度的彩虹。因此，他認為康斯塔伯是故意將索爾斯堡教堂畫於恐怖的烏雲下，以此暗示英國國教教會的命運受威脅，而又畫一道具保護象徵的彩虹跨過索爾斯堡教堂，亦有其特殊的意義，以顯示他對英國國教教會的熱愛。[100]若如史韋策所推測，康斯塔伯應該

100 Paul D. Schweizer, "John Constable, Rainbow Science, and English Color Theory," pp. 426-427.

是特意違反光學的原理，以便能將此彩虹畫得正好跨過教堂尖塔，以傳達出他當時的思想情感，故此彩虹已超越寫實而具強烈的隱喻性象徵，似象徵著災難後的希望與平靜。

　　學者們早已指出《從草坪看索爾斯堡教堂》畫中的彩虹底部正是康斯塔伯好友費雪的家，而最近2017年康坎農（Amy Concannon）則首次指出，此道彩虹應是後來才添加。她提出主要理由有二：一是當年為此畫而速寫的作品並無彩虹；二是當年展出時評論家們僅批評此畫的天空是奇怪且渾沌的，並無隻字提及彩虹。[101]其實，速寫作品無彩虹並無法斷定展出的畫作一定無彩虹，然若是展出時已畫上彩虹，評論家應不太可能忽視它而不作任何評論。桑尼斯根據康坎農的論點，更進一步從現代太陽幾何學分析，指出畫中約42度高角度的彩虹，是有可能出現於1832年費雪死時的8月底。桑尼斯首次提出依康斯塔伯後來所具備的彩虹科學知識，足以讓他在費雪死後，為特別紀念這位好友，而在此畫作上添加上一道符合費雪於1832年8月25日下午死時，可能出現的彩虹。[102]若如桑尼斯所推測，則此畫作上的彩虹，除史

101　Amy Concannon, "The Painting," in Amy Concannon ed., *In Focus: "Salisbury Cathedral from the Meadows exhibited 1831 by John Constable,"* Research publications（February 2017, Tate Gallery），〈http://www.tate.org.uk/research/publications/in-focus/salisbury-cathedral-constable/landscape-management〉（2017年5月1日檢索）。

102　John E. Thornes, "A Reassessment of the Solar Geometry of Constable's Salisbury Rainbow," in Amy Concannon ed., *In Focus: "Salisbury Cathedral from the Meadows exhibited 1831 by John Constable,"*〈http://www.tate.org.uk/research/publications/in-focus/salisbury-cathedral-constable/landscape-management〉（2017年5月1日檢索）。

韋策所主張具有宗教象徵意義外，另又具有象徵友情的特別意
義。至於何者較可能呢？根據資料，筆者認為此彩虹很可能是康
斯塔伯於1831年展出後才添加上，有可能藉此表達對英國國教的
關愛，或對好友的懷念，而前者應較合理，因教堂是此畫的主
角。筆者在2000年參觀索爾斯堡，對此教堂宏偉崇高的意象有極
深刻的印象。

　　康斯塔伯於1831年又畫了一幅以彩虹為重心的水彩畫《漢普
斯德雙彩虹》（*London from Hampstead with a Double Rainbow*,
圖5-19），畫背面寫著：「傍晚6點至7點，1831年6月（？）。」[103]
此畫所描繪的高空，除一大片未散的烏雲外，並不見其他具體型

圖5-19　康斯塔伯：《漢普斯德雙彩虹》，1831年。水彩、灰紙、
19.7×32.4公分。倫敦大英博物館。

103　John Walker, *John Constable*, pp. 106-107; John Sunderland, *Constable*, p. 120.

態之雲朵。右上方微弱的陽光斜射到左下方，經折射及反射呈現出不尋常的雙道彩虹景象，強調奇異的戲劇性。由此畫可證實，康斯塔伯此時是有能力依照氣象學原理來畫彩虹，因他很清楚且正確的區出內圍是較窄的主要彩虹，而外圍則是稍寬的次要彩虹，且外圍的彩虹最上部分是紫色而最下部分則是紅色，正好與內圍彩虹的顏色次序相反。[104]

史韋策認為康斯塔伯對彩虹的知識並無特定的來源，很可能是由不同書上蒐集到有關自然哲學、幾何光學、氣象學的資料，來確認與強化他一生對此特殊景象的觀察。他指出康斯塔伯首次認識彩虹這特殊景象，很可能就是源於豪爾德在《倫敦氣候》一書中的插圖，且認為康斯塔伯對彩虹現象是相當敏感，比對其他主題皆細緻。他推測康斯塔伯開始認真研究彩虹的科學原理，應是於1827年畫《天空與彩虹習作》之後與1831年畫《漢普斯德雙彩虹》之間。他提出最主要的證明是康斯塔伯四件無紀年研究彩虹的速寫，認為由這四件速寫可顯見康斯塔伯完全了解形成二道彩虹的反射和折射原理，且知呈現二道彩虹的實際角度、三主色和牛頓七色光的理論。由這四件速寫他導出一個結論：「康斯塔伯了解當時英國最有名的光學理論家的觀念，但值得注意的是當他討論彩虹時既沒採用豪爾德彩虹分類法，亦沒採用弗斯特的專門術語。」他主張此四件速寫是康斯塔伯於1827-31年間畫的，很可能是他的秘書亦是他小孩的家庭教師包納（Charles Boner）

104 Paul D. Schweizer, "John Constable, Rainbow Science, and English Color Theory," p. 443.

提供給他的資料。[105]然因這些速寫的紙張上皆有「G. H. 1832」的印記，故應是1832年或之後所創作，史韋策的推斷顯然是錯誤的，雷諾茲則認為這些速寫應是1833年畫的。[106]

　　除了這四件彩虹速寫，康斯塔伯在他的《英國風景畫》（1830）一書中介紹銅版畫《內蘭邊的斯托克教堂》（*Stoke by Neyland, Suffolk*）時，主張「彩虹是光線現象中最優美的」，並且詳細說明了彩虹的基本特性和一些不尋常的現象。接著又提到夏天當太陽通過一定的高度，則不可能出現彩虹；且解釋若有雲介入彩虹，無論是多小多薄，則無法看到該部分彩虹，因反射的輻射線被雲分散而無法傳到觀者眼睛；並指出當時最新的實驗證實三原色可折射更遠；亦說明早晨和傍晚的彩虹比中午更多，且更高更燦爛。[107]再由他於1835年9月，曾向魯卡提及「最近一直非常忙碌於彩虹。」[108]更可證實他在那幾年十分努力於研究彩虹。

　　由《天空與彩虹習作》（圖5-17）、《從草坪看索爾斯堡教堂》（圖5-18）和《漢普斯德雙彩虹》（圖5-19）等畫作，可以看出康斯塔伯並沒依照牛頓的理論將彩虹分為七色，而僅大略畫出主要的紅、黃、藍三色。其實，他與當時主張經驗重於理論的學者的

105 Paul D. Schweizer, "John Constable, Rainbow Science, and English Color Theory," pp. 427-430, 442-443.

106 此四件無紀年研究彩虹的速寫目前收藏於泰德畫廊。Graham Reynolds, *The Later Paintings of John Constable*, Text, pp. 255-256, pls. 905-908.

107 康斯塔伯的《英國風景畫》第一次出版是1830年，接著1830年和1833年又再版，被收錄到*John Constable's Discourses*的是1833年版本。R. B. Beckett compiled, *John Constable's Discourses*, vol. 14, pp. 21-22.

108 Quoted in Paul D. Schweizer, "John Constable, Rainbow Science, and English Color Theory," p. 427.

看法是一致的，皆認為彩虹出現於天空時最常見的就是此三色。史韋策認為彩虹主題，使得康斯塔伯有機會去融會十九世紀風景畫中對科學知識與詩意表達的需求間所造成的衝突，就如《從草坪看索爾斯堡教堂》所顯示，當他愈了解彩虹的科學知識，就愈有自信脫離這些科學理論，適切地以它來顯示自己對周遭世界快速變化的反應。[109]

康斯塔伯在其晚年時，常在畫室畫一些與他年輕時期有關連的景物。雖然有些畫作仍可依稀辨識所描繪之處，但此時他所關注的是效果問題，而不再是地形與真實景致。例如他1836年所畫的《漢普斯德荒地彩虹》，乃是他最後一張描繪漢普斯德的風景畫，畫中央有一風車，然而實際上此荒地從未出現過風車，故這可能是他對孩童時期住在索夫克的懷舊情感的反映。[110]康斯塔伯於風車上亦特別描繪了一道頗具詩意的彩虹，此主要彩虹的外圍又有一道模糊的次要彩虹。此彩虹主要的顏色有藍、紫和白色，具有非真實的亮光，與鄰近幽暗的雲彩形成強烈對比，卻與較遠方的數朵白色雲塊相呼應，彩虹與雲彩極協調地融合在具戲劇性的張力中。此畫作再度證實康斯塔伯至死前仍對彩虹有所偏愛，尤其是雙彩虹，這似乎透露出他內心對彩虹有特別的情懷，所企盼的還不只是一道彩虹，而是雙彩虹。

同一年，雙彩虹又出現於康斯塔伯展出的水彩畫《巨石陣》（圖5-20）上，這是他畫作中最著名的彩虹，此畫是描繪索爾斯

109 Paul D. Schweizer, "John Constable, Rainbow Science, and English Color Theory," pp. 427, 442-443.

110 John Walker, *John Constable*, pp. 124-125.

圖 5-20　康斯塔伯：《巨石陣》，1836 年。水彩、紙、38.7×59.1公分。倫敦維多利亞與亞伯特博物館。

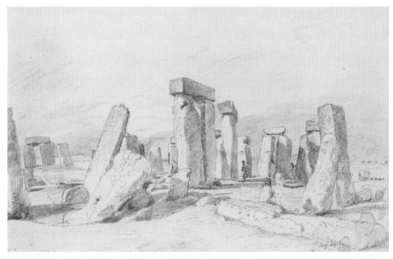

圖 5-21　康斯塔伯：《巨石陣》，1820 年。鉛筆、紙、11.4×18.7公分。倫敦維多利亞與亞伯特博物館。

堡附近的一堆古老巨石。康斯塔伯於 1820 年 7 月 15 日曾遊歷此地，當時，他曾仔細觀察實景，畫了三張鉛筆素描（圖5-21），[111] 這些素描並未畫上彩虹，但很注意描繪實景與光線。而十五年後，康斯塔伯將當年的素描轉變成對時間、永恆、變化的戲劇性等探索的水彩畫。此畫完成之前，他已預先根據鉛筆素描，至少畫過三幅水彩畫。[112] 他在 1835 年 9 月 14 日寫給好友勒斯里的信曾說：「我已完成一幅優美的巨石陣。」[113] 而此水彩畫於 1836 年在皇家美術院展出時，有位評論家說：「康斯塔伯此畫的效果，就如巨石陣本身那麼奇妙與神秘。」[114] 此水彩畫描繪著一個神秘古老的巨石紀念碑，矗立於無垠的荒地上、前景有一隻驚嚇逃跑的野兔、遠處有一輛四輪馬車，天空是此畫的重心，布滿暴風雨的雲彩，還有兩道具力感與速度感的彩虹。此畫特意將永恆的巨石，與自然界中最易飛逝的雲、霧、光線和彩虹，及動物中最會疾馳的野兔並置，以造成強烈的對比效果。整片天空以藍、白、紫和黃黑色為主，快速流動的光線、雲氣、霧氣充塞其間，雲彩和彩虹幾乎融合為一，營造出神秘、冷峻、崇高的氣氛，頗具戲劇性張力。此畫反映出康斯塔伯晚年孤寂的心境，就如他晚年很多畫作中的彩虹，象徵著短暫的希望。兩道彩虹乍現於荒涼的史前古

111　Mark Evans, Stephen Calloway and Susan Owens, *The Making of a Master: John Constable*, pp. 178-179.

112　Graham Reynolds, *The Later Paintings of John Constable*, Text, pp. 287-288, pls. 1053, 1054, 1056.

113　勒斯里後來寫康斯塔伯傳記時，特別記載此畫很可能就是隔年在皇家美術院展出的水彩畫，見 C. R. Leslie, *Memoirs of the Life of John Constable*, p. 246-247.

114　Mark Evans, Stephen Calloway and Susan Owens, *The Making of a Master: John Constable*, pp. 178-179

蹟場景，且與陰暗不祥的暴風雨天空為伍，其似乎顯得比平時更短暫易逝，康斯塔伯可能想傳達他內心的孤寂終究無法釋放。

　　《聖經》上將彩虹解釋為暴風雨後的希望和平靜，[115]一般學者大都認為康斯塔伯的彩虹給予他信心，就如儘管惡劣的天空，彩虹的平靜和美好傳達出上帝給予人類儘管遭挫折終得生存的承諾。康斯塔伯晚年畫作上的彩虹，尤其是雙彩虹，很可能是象徵著他複雜的心境，處在希望與恐懼的矛盾掙扎中，害怕彩虹出現後，很快就會消失。桑尼斯對康斯塔伯所畫的彩虹有另外兩種解釋，一種是認為彩虹可象徵為絕望的和不可達到的夢想。因當我們趨向它時，永遠達不到它，而它也不會往後退，它是如此的近，卻又是如此的遠。他認為康斯塔伯晚年對自己畫作的聲名和被贊同的幻想，其實就是他自己看得到，卻摸不到與得不著的彩虹。另外一種象徵意義是代表兩人之間的情愛與關係，桑尼斯認為康斯塔伯在《巨石陣》和《漢普斯德荒地彩虹》兩畫作及《索爾斯堡教堂》（*Salisbury Cathedral*）的銅版畫上皆描繪不完整的彩虹向空中伸展，即象徵著康斯塔伯試著想和他已故的妻子瑪麗亞及摯友費雪恢復聯繫。[116]桑尼斯的兩種解釋，前者似較為合理，後者較超乎尋常。然而桑尼斯最近對《從草坪看索爾斯堡教堂》畫作中的彩虹研究，又再度強化了他原本主張康斯塔伯的彩虹具有象徵友情的意涵。

115《舊約‧創世紀》第九章記載諾亞方舟大洪水後，上帝把虹（bow）放在雲彩中，作為與人類及所有活物（all living creatures）立約的記號，立約以後水不再氾濫。虹表徵上帝守約的信實，虹象徵著災難後，上帝給予人類的希望與平靜。

116　John E. Thornes, *John Constable's Skies*, pp. 145-148.

　　經以上對康斯塔伯各期畫作的天空作較深入分析後，可確信他對天空的描繪是漸進發展，且並非如大多數學者所評論僅忠實於自己的視覺，有時亦相當主觀抽象，且具有象徵意義。其實，藉由他風景畫中最重要且最自由的元素——天空，我們不僅可更清晰了解到他繪畫技巧與風格的演變，更可感受到他對自然的了解與態度的改變，及他各時期心靈與情感的轉變。1802年以前的作品較少，然已注意戶外寫生。1805年以後，已開始在畫作上記錄天氣的狀況、日期和時間，對天空的描繪漸進入較嚴謹寫實的風格，1810年代晚期已漸注意風雨之方向與強度。而1821-22年間的天空習作，一方面是繼1821年以前偏嚴謹寫實的風格，另一方面又開啟1822年之後偏向想像浪漫的風格，故不僅是他天空風格發展過程中的巔峰期，亦是一緩和的轉型期。整體而言，1821年以前較多描繪真實且具立體感、動態的雲，而1821年以後，尤其是自從妻子死後，他常藉著暴風雨與彩虹兩種特殊景象來傳達內心的情懷。

　　康斯塔伯不但主張：「繪畫是一種科學，且應像調查自然法則般追求。」而且強調：「繪畫對我而言，只是情感的另一種語言。」這是相反的兩種創作理念，而康斯塔伯特別之處即在成功地將這兩種理念融合，他直到臨死前一年在英國皇家研究院（Royal Institution of Great Britain）演講時，仍強調風景畫：「是科學的，亦是詩意的。」[117]他認為風景畫最主要在表達畫家心靈的

117 "That it is scientific as well as poetic."這是他臨終前一年（1836）在英國皇家研究院第一次演講中的講詞。C. R. Leslie, *Memoirs of the Life of John Constable*, p. 303.

洞識，感官的雙眼僅能呈現事物的形貌，但是心靈則能掌握其本質，故特別強調「我們看不見真實的自然，除非我們了解它。」[118] 他的自然主義風景畫，是兼備宇宙客觀的鏡子與藝術家靈魂的鏡子兩者，將完成一件作品視為是一個兼具自然與情感的象徵。[119] 例如在1824年提到他畫的《通過閘河的一艘船》（*A Boat Passing a Lock*）時，即明顯地陳述出此種看法，他說：「我此畫作受到皇家美術院的喜愛。的確，此畫具有明確的特色與不可掩蓋的光輝，因為它是自然的光輝（the light of nature）。而此自然的光輝正是詩、畫或其他作品所珍視的價值泉源，它必須訴諸心靈的共鳴（an appeal to the soul）。」[120]

因此，康斯塔伯的「天空」，並不是使他的風景畫更自然真實的媒介，而是使它們更具表現性的媒介，他愈晚年的天空表現的愈多雲、多風、多雨、多彩虹，且愈具象徵性。他企圖使風景中的天空，比它作為自然現象的本身更具意義。對康斯塔伯而言，天空既是被賦予意義者又是一導引意義者，既是「自然中光線的來源，且主導一切」，亦是他「情感的樞紐」。不可避免的，天空就成為他用來陳述他的自然主義的主要要素。藉此自然中最重要且自由的元素，不僅充分的呈現出他對自然的了解與態度，且全然地反映出他不同時期的心靈與情感。

118　這是他臨終前一年（1836）在英國皇家研究院第三次演講中的講詞。C. R. Leslie, *Memoirs of the Life of John Constable*, p. 318.

119　Ann Bermingham, "Reading Constable," pp. 42, 53.

120　C. R. Leslie, *Memoirs of the Life of John Constable*, p. 121.

第三節 寇克斯的天空——風雨交加

英國十九世紀前半期，唯有寇克斯的天空足以與泰納、康斯塔伯的天空媲美。然可能因他比泰納、康斯塔伯年輕，又曾受他們影響，且從未進入皇家美術院學習等因素，故未見任何學術論文特別分析其天空。寇克斯常留一大片畫面來描繪廣闊的天空，天空常是他畫作的重心，故當年已引起評論家的注意。例如他晚年時，《旁觀者》（Spectator）曾評論過他的雲：「寇克斯先生值得挪用荷馬史詩中稱宙斯的綽號『令人嘆為觀止的雲』，他的雲真奇怪，色彩是故意潑灑。它們不代表什麼，卻又代表一切，不知怎麼地，無人能像他那樣讓風吹進他的畫面，隨著風一股莊嚴悲愴之感從自然深處冒出。」[121]泰勒（Tom Taylor）於1862年亦曾將寇克斯的天空與泰納的天空作比較，提出「寇克斯對空氣和空間的處裡經常超越泰納。」[122]寇克斯的傳記家羅伊也指出：「英國沒有其他畫家像寇克斯一樣，能描繪『風吹動喧鬧的樣子與雨浸透的樣子』。而值得注意的是，他並不只是靠樹和草來呈現風雨的效果，而是靠氛圍本身。」[123]最近，梅爾稱寇克斯是「風和雨的

121 *Spectator*, 29 April 1854, quoted in Scott Wilcox ed., *Sun, Wind, and Rain: The Art of David Cox*, p. 47.

122 Taylor的評論載於他的*Handbook to the Pictures of the International Exhibition*一書中，quoted in F. Gordon Roe, *David Cox*, pp. 134-135.

123 F. Gordon Roe, *David Cox*, p. 125. 有關寇克斯的傳記至少有四本，包括Neal Solly, *Memoir of David Cox*（1875）；William Hall, *Biography of David Cox*（1881）；F. Gordon Roe, *David Cox*；Trenchard Cox, *David Cox*（London: Phoenix House Limited, 1947），而Roe於1946年將原書重新組合，由原來的五章細分為十六章，比原書更強調遺傳和環境對寇克斯的影響，新書名為

畫家」，[124]桑尼斯也稱讚寇克斯是描繪「風」最具表現力的畫家之一。[125]

　　寇克斯生於伯明罕，曾二度居住倫敦，晚年又搬回家鄉專心創作近二十年，目前收藏他畫作最多的是伯明罕博物館和藝術畫廊。筆者曾於 1987 年至 1988 年間常至該館觀看畫作，對寇克斯畫作中的天空留有極深刻的印象。2003 年夏天再至該館研究寇克斯的畫作，由於正舉辦特展「與寇克斯共遊」（*Travels With David Cox*, 28th June-21st September, 2003），很幸運能比預期的檢視到更多寇克斯的畫作。該展覽中約有三分之一畫作，是畫於寇克斯自 1836 年所獨自選用，具有小污點及金黃色小殘渣片的淡黃色蘇格蘭粗糙紙。[126]此種粗糙的紋理可使輪廓線模糊，且經水彩濕染後可強化景象的氛圍和統一感。由他的原作，尤其是天空部分，可看出短而快速的筆觸，及由淺而深層層上色的技巧。另外，他亦喜歡用細微的刮痕（scratching out）技法，以強調光線照射時留下的白色光，或強調暴風雨時風吹雨打的效果。[127]這種特殊技法需經仔細檢視原作才可以看出，展出的 1825 年《白金漢宮》（*Buckingham House from the Green Park*）已出現刮痕技法，寇克斯在此之前已運用此技法，且一直出現至晚年的畫作。

Cox the Master: the Life and Art of David Cox (1783-1859)（England: F. Lewis, Publishers, Limited, 1946）.

124 Laure Meyer, *Masters of English Landscape*, pp. 157-159.

125 John E. Thornes, *John Constable's Skies*, p. 42.

126 其實小污點並不如金黃色小殘渣片明顯，然卻未見任何文獻資料提起後者。

127 寇克斯的「刮痕」技法僅曾出現在 Stephen Wildman 等人合著的 *David Cox 1783-1859* 一書的作品資料紀錄中，但該作者對此技法並未加以解釋。

　　此次展覽較特別的是一張寇克斯1843年自畫的路線圖，是他由伯明罕到北威爾斯，為期九天的速寫旅遊圖。雖僅是一張隨筆記錄的路線圖，卻足以顯示他這一生努力創作的方向，因這只是他無數次的速寫旅遊之一。他喜愛藉著至各處旅遊，尤其是至山岩、郊區、沙洲、海灘等地，去尋找他的靈感，而面對著真實的大自然，他似乎比別人更注意到一大片變幻不已的穹蒼。他的天空常是整幅畫的重心，常占滿畫面的二分之一，甚至三分之二或四分之三，而且愈晚年畫作中的天空愈具震撼力和廣大幽暗的崇高意境。誠如他兒子於他七十二歲時曾說：「他（爸爸）的觀念似乎和以往一樣的活潑生動，而他對空氣、空間、天空的感覺或許從來沒有如此好。」[128]

　　2008年出版的《太陽、風與雨——寇克斯的藝術》，有較多處論述寇克斯的天空，尤其威爾寇克斯（Scott Wilcox）引用寇克斯自稱「心境之作」（"the work of the mind"），來總括寇克斯的繪畫風格。他指出寇克斯在1845年分別以油彩和水彩畫的《太陽、風與雨》（圖5-25），是象徵他所關注發展的一種風格，即能「傳達天氣的變化及自然界中流動的感覺」。[129]威爾寇克斯認為寇克斯從早期就尋求，以直接方式去捕捉自然現象的外貌與感覺，且自1830年代以來，「大膽的呈現與自由的處理」逐漸成為他水彩畫風格的印記。他更指出寇克斯晚期畫作中陰暗的氛圍、粗獷的筆觸、廣大的荒野和山區峭壁、象徵性的公牛與馬、暴風雨景

128　Quoted in Thomas B. Brumbaugh, "David Cox in American Collections," *The Connoisseur*, p. 88.

129　Scott Wilcox ed., *Sun, Wind, and Rain: The Art of David Cox*, p. 2.

象等，應該皆與柏克的崇高理論有關。[130]確實，寇克斯一直很注意呈現各種大氣景象，尤其是有風有雨的天氣，且以追求陰暗廣闊的崇高之美為其終極目標。

　　寇克斯死後不到一個月，《藝術雜誌》（*Art Journal*）於1859年7月1日評述：「寇克斯是一位不妥協且真實描繪我們所不敢期望見到的英國鄉村風景。」寇克斯因常常在空曠的沙洲、荒野、山區速寫，故比一般畫家更有機會去觀察一望無際的天空。而且他一直很努力地捕捉天空瞬間變幻的景象，它們各呈現出不同的光線、色彩、雲霧、風雨，像是訴說著種種不同的心境。每幅畫作的天空面貌雖各異，其間亦有頗清晰的發展過程，與他整幅畫的風格發展頗一致。寇克斯的兒子曾透露：「寇克斯直到1827年搬回倫敦後，才脫離傳統的一些畫前景、樹葉、植物的概念，……而開始完全無約束的發展他風景畫的特色。」[131]寇克斯由赫勒福（Hereford）搬回倫敦後，或許因不再需以教學和出版為創作考量，故可大膽自由地發展他的特色，因而從1830年代始建立起他個人獨特風格。他在1830年代以前風格較寫實且明亮細緻，傾向多樣化如畫的風格，此後則較多描繪風雨交加景象，呈現陰暗廣闊的崇高意境，尤其是天空部分。

（一）1830年代以前──多樣化如畫的

　　寇克斯從小即培養起至戶外速寫的興趣和習慣，他早年在伯

130　Scott Wilcox ed., *Sun, Wind, and Rain: The Art of David Cox*, pp. 47-53, 61.

131　David Cox Jr., "Manuscript Account of the Early Life of David Cox by David Cox Jr.," *Sun, Wind, and Rain The Art of David Cox*, ed. Scott Wilcox, p. 244.

明罕劇院協助布景畫家時，即盡可能利用空閒與霸柏（Joseph Barber）主持的夜校學員一起畫素描及到戶外寫生。1804年夏天前往倫敦發展後，與霸柏的兒子查理（Charles Barber）、伊凡斯（Richard Evans）成為好朋友，他們三人經常一起到戶外速寫。[132] 他和畫友為尋找題材經常探尋倫敦舊區，對泰晤士河和附近的建築物最感興趣。戶外速寫對他的創作生涯極為重要，但他風格的發展與形成不僅源於自然，亦受到古代大師及同時期畫家的影響。他曾臨仿普桑的《男子噴泉濯足風景》（*Landscape with a Man Washing His Feet at a Fountain*），而所畫的《溫莎公園》（*In Windsor Park*）及《凱尼爾沃斯城堡》（*Kenilworth Castle*）應是受到杜格《牧羊人與羊群風景》（*Landscape with a Shepherd and His Flock*）的啟發，至於《白楊樹道路》（*The Poplar Avenue, after Hobbema*）則是受霍白瑪（Meindert Hobbema, 1638-1709）的影響。另外，他還曾受克以普、羅伊斯達、華鐸（Antoine Watteau, 1684-1721）等古人影響。他1830年代的作品已發展成熟，較難看出受哪位畫家的影響，至於晚年似乎有意將他的作品與同時代畫家建立起關連，如與泰納、康斯塔伯、藍塞爾（Sir Edwin Henry Landseer, 1802-1873）、林內爾、帕麥爾等人。[133]

　　寇克斯到倫敦後，在一些畫商那兒看到別人的畫作，開始不滿意自己的作品，於是選擇至後來被稱為英國戶外速寫之父約翰·瓦利的畫室去學畫。[134]瓦利鼓勵學生「到自然尋找一切」的

132　Charles Barber 和 Richard Evans 他們後來為 Sir Thomas Lawrence 複製皇室肖像畫。Trenchard Cox, *David Cox*, pp. 22-23.

133　Scott Wilcox ed., *Sun, Wind, and Rain: The Art of David Cox*, pp. 16-32.

134　Alfred Story, *The Life of John Linnell*, vol. I, p. 25.

理念，給予本已喜愛戶外速寫的寇克斯很大的鼓舞。1810年代他受瓦利及古典理想化風格畫家影響較多，此時風格尚處醞釀時期，對天空的描繪並無特殊之處，以簡單清新的風格為主。這可由他1812年春天與哈威爾（William Havell）前往哈斯丁（Hastings）所寫生的油畫《全聖教堂》（*All Saints' Church, Hastings*）看出，此畫天空除右上方微露出藍色外，其餘是整片柔和清新的淡黃綠色，無任何雲彩。當1809年他送了十幅水彩畫至水彩畫家學會參展，有位評論家即指出：「寇克斯的畫作有很多的真實和力量，但他的天空似乎和風景是由相同的元素所組成，且與地面完全同化為一。」[135]此評論一方面稱讚他此時期的天空與地面風景協調得很好，但另一面亦暗示他此時期的天空尚未有其獨特的風貌。

　　即使寇克斯早期的天空不是那麼醒目，但在他約創作於1811-15年間的數件畫作中，已依稀可找出他中晚期畫作中天空的幾點特色。一是大多數畫作的天空部分約已占全畫面二分之一；[136]二是部分畫作的天空已呈現出特殊的大氣景象，例如《夕

135　R. Ackermann, *Repository*, I. p. 493 & III, p. 433, quoted in Martin Hardie, *Water-colour Painting in Britain*, p. 193.

136　例如 *The Breiddin Hills, near Welshpool*（ca. 1810-1815, Private collection）；*Cornfield*（1814, British Museum）；*A View of Westminster Bridge, Looking West towards Lambeth Palace and Westminster Abbey*（ca. 1811, Princeton University Art Museum）；*Westminster from Lambeth*（ca. 1813, Yale Center for British Art）；*Sunset, Hastings: Beached Fishing Vessels*（1811, Private collection）；*Storm on the Coast near Hastings*（ca. 1813, Birmingham Museums & Art Gallery）等畫作，寇克斯這些早期畫作可見於 Scott Wilcox ed., *Sun, Wind, and Rain: The Art of David Cox*, pp. 147-155.

陽──哈斯丁》（*Sunset, Hastings: Beached Fishing Vessels*）、《暴
風雨──近哈斯丁海岸》（*Storm on the Coast near Hastings*）二
畫，前者畫海邊夕陽，而後者描繪暴風雨襲擊岸邊岩石；三是部
分畫作的天空中已出現飛鳥，如《暴風雨──近哈斯丁海岸》與
《西敏寺橋一景》（*A View of Westminster Bridge*）二畫雖是描繪截
然不同的氣候，前者是暴風雨而後者則是晴天，但皆有群鳥飛翔
於空中。

　　大多數學者將寇克斯 1830 年以前的繪畫風格，以 1815 年為
界細分為二期。然若僅以他的天空為考量，在實際的畫作上很難
找到哪一年可為他風格的分界，我們僅知他於 1813 年已關注到天
空在風景畫的重要性，因他在該年寫的教材《論風景畫與水彩效
果》中，已顯露出他對不同時辰的大氣景象頗為注意。前文已提
到此教材除文字論述外，還以實際的畫作為例，教導學習者如何
創作各種時辰與不同大氣景象的效果。另外，此教材亦強調為了
整幅構圖，畫家應較依賴效果而非細節，而在說明整幅畫的效果
問題時，又特別重視天空的角色。

　　1814 年寇克斯很欣然地轉至赫勒福一所女子學校教畫，這除
經濟的考量外，也因可使他居住和工作皆靠近他喜愛的北威爾
斯。他居留赫勒福期間曾至多處旅遊，且總是隨處速寫創作了很
多地形畫。這些畫作主要是為出版，[137] 故用色較有限制，呈現平
穩風格，例如 1825 年畫的水彩畫《白金漢宮》。此畫描繪喬治三
世（George III）的紅磚別墅，天空占了近三分之二的畫面，高空

137　例如出版於 1829 年初的 *Graphic Illustrations of Warwickshire*，其中寇克斯的
　　作品皆畫於 1826 年至 1827 年間。Trenchard Cox, *David Cox*, pp. 50-52.

飄著朵朵似小卷積雲，低空則是一整片微帶暗紫色白雲，呈現出不同的色彩和雲朵，風格較明亮且多樣化。若將此畫與之前的畫作比較，可明確看出他此時已較注意天空的變化。

　　寇克斯在1820年代及1830年代初畫了不少海景畫，例如《黎明船隻上貨》（*Victualling a Ship at Dawn at Gravesend*, 1825）、《乾草船》（*Hay Barges on the Scheldt*, 1826）、《多佛海景》（*Dover from the Sea*, 1831, 圖5-22）等。[138] 這三幅畫作的風格皆相當明亮細緻，可明顯看出他此時頗注意天空雲彩、光線與色彩的多樣變化，且都點綴了飛鳥，以增加天空的熱鬧氛圍。《多佛海景》的前景藍綠色海面上有兩艘較清晰的船，遠處還有不少船隻和小山。清新柔和的一大片天空占了近四分之三的畫面，成為重心，高空飄浮著片片映照著陽光的紅黃色小雲彩，左上角呈現一片漸層淡藍色。寇克斯1810年代至1820年代畫作中的天空由清新簡單漸出現多樣變化的風格，主題亦頗多樣包括日出、日落、暴風雨等，此被視為當時所流行「如畫的」特質之一。默多克（John Murdoch）即曾指出寇克斯在1820年左右逐漸重視「如畫的」特色。[139]

　　寇克斯在1813年的《論風景畫與水彩效果》中，除提到光

138 《黎明船隻上貨》、《乾草船》二幅為私人收藏。Spink-Leger Pictures, *'Air and Distance, Storm and Sunshine' Paintings, Watercolours and Drawings by David Cox*（Exhibition cat. 3rd-26th March 1999, London: Spink-Leger Pictures）; Gérald Bauer, *Cox Précurseur des Impressionnistes?*, pp. 100, 151.

139 John Murdoch, "Cox: Doctrine, Style and Meaning," *David Cox 1783-1859*, exh. cat., ed. Stephen Wildman, Richard Lockett and John Murdoch（Birmingham: Birmingham Museums and Art Gallery, 1983）, p. 13.

圖 5-22　寇克斯：《多佛海景》，1831 年。水彩、13×15.6公分。伯明罕博物館與藝術畫廊。

線、陰影、效果、色彩，還特別談論到美學問題。他提及「平坦的與水平的線條產生寧靜」，又說鄉村景色應具「柔軟的與簡單的混合色調」（soft and simple admixture of tones），且應呈現「無驚訝的愉悅」（pleasure without astonishment），[140] 這些觀點與柏克「美的」類型相近。另外，他亦指出「崇高的」是「高遠而模糊的意象」（lofty and obscure images）和「虔敬而永恆的印象」

140　David Cox, *A Treatise on Landscape Painting Watercolours by David Cox*, pp. 11, 16.

（reverential and permanent impression），[141] 這亦與柏克「崇高的」觀念很相近。他的論述中最強調崇高的觀念，還特別舉出在繪畫上，莊嚴的形體、高聳的塔或山、湖邊圍著森嚴的樹林、崎嶇的岩石、大塊滾動帶有陰影的雲彩等，皆可產生崇高的意念。[142] 顯然他早期曾受到「美的」與「崇高的」觀念影響，此外，可能亦受到「如畫的」觀念激發，雖他的論述中從未出現過「如畫的」這語詞。

　　或許當時他覺得吉爾平所定義如畫的三基本要素，其中粗糙和崎嶇即與柏克崇高的特質重複，故他似乎將當時所流行如畫的特質涵蓋於崇高的美學中。例如他認為「突然的與不規則的線條，可產生宏偉的或暴風雨的效果」，[143] 即主張吉爾平所言具有如畫特色的突然與不規則線條，可產生柏克所言宏偉的或暴風雨的崇高效果。隨著年歲的增長，他對柏克主張陰暗比明亮可產生更多崇高的概念體會得愈來愈深刻。故他1830年代以來的天空漸少出現明亮的雲彩，偏愛捕捉陰暗模糊的氛圍，且漸脫離一些形式上的崇高，以追求他心中的崇高意境。

　　1826年寇克斯與姊夫、兒子至歐洲內陸旅遊，在那兒他畫了很多速寫。此次國外旅遊拓展了他的視野，返回赫勒福後，他覺得有改變的必要，於是1827年舉家又搬回倫敦，回倫敦後又到處尋找新題材。1829年6月，寇克斯又與其子第二次前往歐陸，回來後租屋於格雷森德（Gravesend），故他能盡情的至泰晤士河速

141 David Cox, *A Treatise on Landscape Painting Watercolours by David Cox*, pp. 11-12.

142 David Cox, *A Treatise on Landscape Painting Watercolours by David Cox*, pp. 11-13.

143 "Abrupt and irregular lines are productive of a grand or stormy Effect." David Cox, *A Treatise on Landscape Painting Watercolours by David Cox*, p. 16.

寫。誠如寇克斯的兒子所觀察，寇克斯的畫作在1827年搬回倫敦後才漸顯現出個人的特色，故在這之前較具特色的作品並不多。其中較特殊的一幅是被視為畫於1820年左右，描繪威爾斯海岸的日出風光《海邊風光——日出》(*Beach Scene: Sunrise*)。[144]此水彩畫已運用到刮痕技法，天空部位已占全畫三分之二，描繪黎明旭日初升光線反射於海灘時的壯觀景象。太陽光線似乎在遠處的水平面上向四周射出，打破了沉寂的黑夜且照亮了飄動的雲層。雖是日出但整個畫面猶以陰暗的深藍色調為主，似乎預示了寇克斯晚期大多數陰霾荒涼的天空，他1830年代以後的畫作已較少描繪日出。

(二) 1830年代以來——廣闊陰暗崇高的

1830年寇克斯旅遊到約克郡，在那兒他多次參觀博爾頓修道院 (Bolton Abbey)，且用此修道院創作數幅較注意細節變化的油畫和水彩畫以參加展覽，此時期他偶爾還會臨仿其他畫家的作品。[145] 1834年他又至德貝郡 (Derbyshire)、赤郡 (Cheshire)、蘭開郡 (Lancatshire) 和約克郡旅遊，參觀了博爾索弗城堡 (Bolsover Castle)，且多次速寫此城堡。他在旅途中常做筆記和速寫，以作為展覽畫作的草稿，其小備忘錄中常有風格很自然的

144 《海邊風光——日出》收藏於耶魯英國藝術中心。Scott Wilcox ed., *Sun, Wind, and Rain: The Art of David Cox*, pp. 158-159.

145 例如他此時曾臨仿Martin的*Belshazzar's Feast*, Cattermole的*The Battle of the Bridge*和Hobbema的*The Avenue, Middelharnis*, 亦臨仿Bonington的小水彩畫 *A Street in Verona*. Katharine Baetjer et al., *Glorious Nature: British Landscape Painting 1750-1850*, p. 220; Trenchard Cox, *David Cox*, pp. 72-82.

傑作。約於1830年以後，他開始畫山區題材，且由較細緻的風格
漸轉為較高遠而模糊的崇高風格，在這之前極少同時描繪風與
雨，但之後則常出現風雨交加的景象。由他約畫於1831-32年間
的水彩畫《從海菲爾德歸來》（*Returning from the Hayfield, with a
Distant View of Haddon Hall*），[146] 可明顯看出他專注於天氣氣象的
營造，他用很多短筆觸來描繪樹葉和植物在強風下的顫動效果，
天空中的飛鳥似乎被強風衝擊著，雲朵亦似乎皆被風吹散，天空
瀰漫著一片濕意，他此時已把風和雨的自然效果生動地呈現出
來。此畫還留有他1820年代較細緻的風格，但此後他的構圖則越
趨向簡潔，而色調漸偏陰暗模糊。

　　寇克斯一直對泰納很仰慕，據說在當時沒有任何人比他更欣
賞泰納的天才。[147]他於十六、七歲時至伯明罕劇院工作，主要幫
布景藝術家瑪麗亞（James de Maria）研磨顏料，瑪麗亞來自倫敦
劇院，頗有聲譽且曾與泰納交往，[148]透過瑪麗亞，他很可能於此
時開始對泰納產生興趣。他於1804年到倫敦後，則訂購泰納的
《學苑畫集》（*Liber Studiorum*），因而建立起一生對泰納的讚賞，
相信他此時應已注意到泰納處理天空的技巧。後來他搬離倫敦，
幾乎每年仍送作品到倫敦的水彩畫家學會展覽，而每次到倫敦，

146 Jane Munro, *British Landscape Watercolours 1750-1850*, p. 107; Stephen
　　 Wildman et al., *David Cox 1783-1859*, pp. 29-33.

147 Bernard Brett, *A History of Watercolor* (New York: Excalibur Books, 1984), p. 145.

148 寇克斯於1813年水彩畫學會舉行展覽時碰見de Maria, 他向de Maria說明在
　　 藝術上受其影響很大，de Maria反而說他現在有很多方面需要向寇克斯學
　　 習，寇克斯經常將de Maria的背景與Wilson和Claude的繪畫相比較。
　　 Trenchard Cox, *David Cox*, p. 21.

他總試著去拜訪泰納。他曾臨仿泰納的《埃涅阿斯靠近迦太基》
（*Aeneas Approaching Carthage*）多次，且特別讚賞泰納的《肯辛
頓河岸收穫宴》（*Harvest Dinner at Kingston Bank*）。[149]寇克斯受泰
納的影響一直持續到晚年，這顯見於其他兩件畫作。

　　第一件是他約畫於1833年左右的《拉弗安城堡》（*Laugharne
Castle, Caermarthenshire, South Wales*, 圖5-23），有學者認為此畫
應是源自他1833年於倫敦看到泰納展出的同主題畫作。[150]除此，

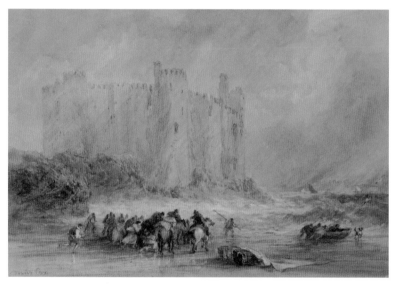

圖5-23　寇克斯：《拉弗安城堡》，約1833年。水彩、20.9×30.5公分。伯
明罕博物館與藝術畫廊。

149 Trenchard Cox, *David Cox*, p. 55.

150 寇克斯該年曾於London Galleries of Moon, Boys and Graves看到此畫。
　　Stephen Wildman et al., *David Cox 1783-1859*, p. 68.

筆者認為亦可能是他當時看到泰納該畫作的版畫，因從1827年起至1838年，希思負責將泰納的近作陸續製作成銅蝕版畫出版，最後編成《英格蘭與威爾斯如畫的景色》一書，此畫是其中之一。[151]筆者檢視寇克斯此原作時，注意到他特別以一些細小刮痕來強調暴風雨效果。此畫天空約占三分之二的畫面，宏偉高大的城堡籠罩於暴風雨中，海面上波浪洶湧，右岸邊有艘遇難船隻，左岸邊有群人急忙收拾行李逃難。此畫作以簡單的濕筆渲染出淡紫色、藍色、白色相夾雜的陰霾天空，再以數筆由右上往左下的斜線表示狂風暴雨吹掃的景象。此畫還透過岸邊被風雨吹打成一團的植物、一大片激盪的浪花、兩隻展翅低飛的海鷗等景象，將風雨肆虐時的情景淋漓盡致的呈現出來。若將此畫與泰納的《拉弗安城堡》（*Langhorne Castle*, 圖5-24）版畫相比較，可見泰納較著重狂風暴雨對海上與岸邊造成的恐怖破壞，這又顯現出他視人類無能克服自然的悲觀想法，而寇克斯則偏重於呈現宏偉聳立的城堡與天空風雨交加崇高氛圍的營造。

　　第二件是寇克斯畫於1845年的水彩畫《太陽、風與雨》（*Sun, Wind, and Rain*, 圖5-25），此畫應是受到泰納1844年展覽於皇家美術院的《雨、蒸汽與速度》（圖5-11）的激發。寇克斯此畫構圖雖較為保守，然包含了他崇高意念的特質，描繪出生動的自然力量，似乎可聽見風吹過樹梢所碰撞出的聲音，及鳥兒因驚

151　泰納此版畫可見於 J. M. W. Turner, C. Heath, H. E. Lloyd, *Picturesque Views in England and Wales* 該書第二冊第16圖，稱 *Langhorne Castle* 而非稱 *Laugharne Castle*，彩色版畫可見於 Eric Shanes, *Turner's Picturesque Views in England and Wales*, pl. 57.

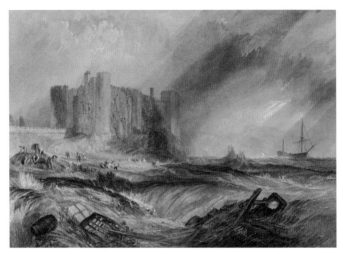

圖 5-24　泰納：《拉弗安城堡》，約 1833 年。From *Picturesque Views in England and Wales*, vol. 2.

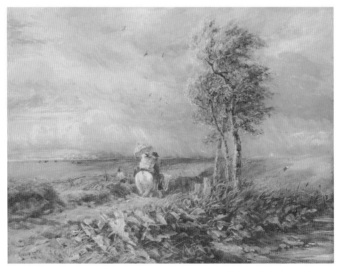

圖 5-25　寇克斯：《太陽、風與雨》，1845 年。水彩、石墨、黑色粉筆、紙、46.4×60.5 公分。伯明罕博物館與藝術畫廊。

恐在暴風雨中盤旋不已的鳴叫聲，然因用了太多的技巧，故不像他晚期大多數簡單、模糊、陰暗的畫作。如泰納一樣，他是當時少數畫火車的畫家，耶魯大學藏了不少他畫火車的作品，有粉筆速寫、水彩速寫和水彩畫。此作品畫在粗糙紙上，前景有一片被風雨吹打偏向右方的樹叢，中景除三棵枝葉向右偏斜的大樹，還有二人騎馬正掙扎冒著暴風雨向右方前進，他們左前方田邊有一人正忙於工作，群鳥在風中盤旋，水平線的左方，有一火車在暴風雨中行駛。寇克斯將自然、動物、人類、科技組構成有如一幅具力道的圖表，整幅畫有一股動態，除風的動感外，遠方的火車是從右向左移動，正好與中景的馬從左至右的動勢相反。此畫似乎是泰納的另一版本，然此畫中的馬是沿著畫面的對角線奮進，正與泰納畫中的火車面向觀眾快速行駛的方向相反，此畫遠方的火車並沒有呈現出火車的衝力，而泰納的火車則呈現出蒸氣的威力，足以改變時間、空間和物理界。[152] 除此畫，寇克斯在1856年畫的《夜間火車》（*The Night Train*, 圖 5-31），亦曾描繪火車。

　　誠如懷爾德曼（Stephen Wildman）所評述，《太陽、風與雨》是寇克斯最有名的畫作之一，其似乎具備了他畫作中所有主要的元素，包括對天氣無法預測的感覺、農夫和其妻堅忍地騎在馬背蹣跚前進、英國沿著地平線的綠地與棕色的風景、幾乎被隱藏的火車蒸氣，而所有這些特色皆是透過粗獷而快速的筆觸以刮和刷的技巧達成。[153] 筆者檢視此原作時，亦察覺到寇克斯以由左上往

152 Stephen Daniels,"Human Geography and the Art of David Cox," *Landscape Research*, vol. 9, no. 3（1984）, p. 17.

153 Stephen Wildman et al., *David Cox 1783-1859*, pp. 88-89.

右下的小小刮痕來代表斜雨，整片天空幾乎是由一團團無型態的灰雲所覆蓋，僅出現小部分藍天與白雲。他是用深淺不一的灰色、棕色和白色層層的擦染，故可感覺到厚厚的雲層滲雜著濃濃的濕意。畫中的雨傘正對著風、傾斜的雨、彎曲的樹木和植物、婦女緊拉著圍巾、往上飛舞的鳥兒，這一切皆告訴觀者這是一場狂風暴雨。

此外，寇克斯自1830年代中期開始喜愛以廣延的沙洲或沙地為主題，對這主題的著迷很可能亦是受泰納的影響，因泰納早於1818年即以水彩畫過《蘭開斯特沙地》（*Lancaster Sands*, 圖5-26）。寇克斯於1834年第一次旅遊蘭開斯特沙地，此地在1857年以前尚未有鐵路經過，由蘭開斯特到阿爾弗斯頓（Ulverston）須經莫爾嵌匹灣（Morecombe Bay）。此後，他畫了數幅旅客渡過或準備渡過莫爾嵌匹灣，而這些畫作的構圖極簡潔，地面景物單純，天空都約占畫面三分之二，且大都描繪烏雲密布，鳥兒在風中盤旋的景象。例如1839年的《渡蘭開斯特沙地》（*Crossing Lancaster Sands*）及1848年的《渡沙地》（*Crossing the Sands*, 圖5-27），還有無紀年的《蘭開斯特沙地退潮》（*Lancaster Sands at Low Tide*）及《渡蘭開斯特沙地》（*Crossing Lancaster Sands*）。[154]《渡蘭開斯特沙地》畫中的一大片天空具有相當大的流動感，似乎有幾團大雲團在天空旋轉著，一群飛鳥亦在低空飛翔著，而太

154 1839年的 *Crossing Lancaster Sands* 是私人收藏。另外，有一幅 *Lancaster Sands*（1844）收藏於 Harris Museum and Art Gallery, Preston, 是描繪傍晚夕陽餘暉將整片天空照得一片暗紅的景象。無紀年的 *Lancaster Sands at Low Tide* 收藏於耶魯英國藝術中心。Gerald Bauer, *Cox Precurseur des Impressionnistes?* pp. 82-86.

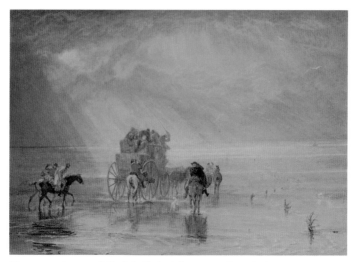

圖 5-26　泰納：《蘭開斯特沙地》，1818 年。水彩、28×39.4 公分。伯明罕博物館與藝術畫廊。

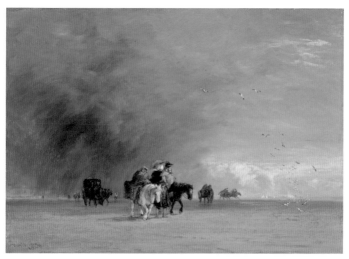

圖 5-27　寇克斯：《渡沙地》，1848 年。油彩、畫板、26.37×37.9 公分。伯明罕博物館與藝術畫廊。

陽的微光正衝破厚厚雲層，映照出藍藍的天和白白的雲團。前景
地面映著一群旅行者的影子，描繪出這群旅隊行走於濕地上，讓
人猶如置身於一場狂風暴雨後的情景。

　　若將寇克斯1848年的《渡沙地》與泰納1818年的《蘭開斯
特沙地》相比較，即可看出其間異同。此畫是寇克斯晚年代表作
之一，此畫的視點較低，所以遊客暴露在比泰納畫作更寬廣更陰
暗更具威力的暴風雨中。他的旅隊有兩位往另外方向，前景有一
男士下馬車注視地面，雖前景的旅客並沒有背向觀眾，但若與將
至的暴風雨相比，旅客似乎是無力且無目標的。此畫的天空占整
幅畫四分之三以上，成為畫作的重心，他利用強烈的明暗對照
法，右邊是三分之一的藍天白雲，一群飛鳥似受到驚嚇地隨風旋
轉，而左邊則是三分之二的濃密烏雲，整片烏雲像凶猛的海浪正
向前衝擊，顯現出自然的無限威力，似乎要吞噬蹣跚前進的旅
客，此畫作的天空無疑是呈現出廣大崇高的意念。至於泰納的
《蘭開斯特沙地》天空僅約占畫面的二分之一，泰納較強調光線
正衝破陰暗的雲層，直射到濕淋淋的地面及前景冒著風雨奮進的
旅客們，頗細緻地處理光線效果，缺少寇克斯畫作廣闊模糊的崇
高美感。

　　很明顯寇克斯偏愛沙洲或沙地題材，例如他畫過數次蘭開斯
特沙地、哈斯丁海灘、瑞爾沙地（Rhyl Sands）等。他晚期很多
作品中人物和風景之間的關係是不穩定的，人物經常是移動的，
有些對他們的旅途不確定，有些迷路了，有些旅客在惡劣的天氣
下掙扎騎馬或走過艱困地帶，且總是背對著觀眾。他1835年的水
彩畫《阿爾弗斯頓沙地》（*Ulverston Sands*, 圖5-28）則是描繪沙
洲上豪雨將至的景象，左邊有一群人正忙著騎馬渡過沙地，遠方

圖 5-28　寇克斯：《阿爾弗斯頓沙地》，1835 年。水彩、紙、60.5×85.5 公分。伯明罕博物館與藝術畫廊。

團團烏雲逼近，還有四、五隻海鷗盤旋於低空，讓人感受到天氣的不穩定與多變。一大片天空占滿畫面的三分之二，主要以藍紫色為底色，有數朵白雲和灰紫色烏雲，蘊涵著濃濃陰暗濕意及雲團流動之美，充分呈現出廣大崇高意境。

　　1840 年代起寇克斯發展出更自由的風格，即以非常簡單的方法畫出熟悉的意象，將姿態和細節減至最少，著重線條的運用及效果的捕捉。此時他所畫的鄉村，時常不是呈現風景，而是至其他地方的一條寬廣通道。這種更率性自由的風格與他於 1836 年發現的一種蘇格蘭粗糙包裝紙應有關連，因在這種粗糙紙上創作，筆觸容易產生粗獷自在的效果。他認為此種紙可幫助他掌握畫面氛圍，且發展出一短小不規則而重複的筆觸，此技巧使他的畫作

能產生光線的跳動或風的吹拂效果。此後他常用此種紙，「寇克斯紙」（David Cox's Paper）現已是有專利商號的一種粗糙畫紙，這種紙是由亞麻帆布製成，可迅速的吸收色彩，畫水彩時易產生流動有力的效果，適合他快速強勁的全濕筆觸。不過，這種粗糙的紋理是追求平滑完整水彩畫的人所擔心的，況且其中還包含小的黑色、棕色污點及金黃色小殘渣片。曾經有人問寇克斯，若他想畫天空的部位有那些污點怎麼辦？他回答說會畫上翅膀，使它們像鳥一樣地飛走。[155]

　　飛鳥是他畫作的重要特色之一，他對鳥兒的偏愛始於青少年時，他約畫於1807年的《溫莎公園》及《凱尼爾沃斯城堡》皆已出現一群鳥兒低飛，而1811年畫的《西敏寺橋一景》更見群鳥遨遊於空中。他的飛鳥能畫得那麼自然生動，應是他曾耐心地研究過小鳥飛行的各種姿態，伯明罕博物館與藝術畫廊收藏一幅《海鷗飛行習作》（*Studies of a Seagull in Flight*），之前被認定是寇克斯的作品，[156]後來才被指出是同時代的斯坦菲爾德（Clarkson Stanfield）所畫。[157]由此作我們可猜測斯坦菲爾德可能看過寇克斯畫的海鷗習作，此作由上至下練習畫四隻海鷗分別朝東南、南、西南、西四個方向展翅飛翔，各有不同姿態與神情。寇克斯畫作中的飛鳥，有的似乎在晴朗的藍天白雲中悠哉飛舞，有的彷彿在微風中輕飛，有時又像在狂風暴雨中振翅疾飛或盤旋，不管是何

155 Trenchard Cox, *David Cox*, p. 82.

156 See Stephen Wildman et al., *David Cox 1783-1859*, p. 75, no. 52; Andrew Wilton and Anne Lyles, *The Great Age of British Watercolours 1750-1880*, p. 156, pl. 143.

157 Charles Nugent, "David Cox Jr. and the Problem of Cox Forgeries," *Sun, Wind, and Rain: The Art of David Cox*, Scott Wilcox ed., p. 136.

種天氣，飛鳥皆為整片寬廣的天空增加不少生趣與動感。

　　自1836年以來，寇克斯因常用粗糙紙作畫，畫作中的天空已少見清新細緻景象，反而是常出現描繪陰霾或暴風雨。他此時持續在夏天至各地速寫旅遊，而冬天則將他的速寫完成為展覽作品，故他的作品很少是冬景。1840年他虛心地向約小他三十歲的繆勒（Willam James Müller, 1812-1845）學油畫，他相當佩服繆勒的油畫技巧和運筆速度。[158]他於1841年辭掉教職回家鄉後，更是專注創作油畫，學習繆勒亦使用粗率快速的筆觸，這使得他在處理一大片的天空時更任意自由，風格乃漸趨粗獷、具動感和張力。他於1843年曾頗得意寫信給兒子說：「除了為我所屬的水彩畫家學會，我將不再畫水彩……給我油彩，我只希望早點學油畫，我很滿意油畫所帶給我的樂趣。」[159]該年12月他又在給兒子的信中，詳述他畫油畫的方法。[160]油畫雖給他帶來新鮮感與樂趣，但回鄉幾年後，他因無法確實熟練地處理油彩，遂逐漸對畫油畫的方法感到困擾。[161]此時，對油畫的專注並沒減少他的速寫旅遊，直到1846年他仍斷斷續續會至德貝郡、約克郡等地速寫，然他最喜愛之地是北威爾斯。北威爾斯雄偉的景色常使他難以忘

158 Trenchard Cox, *David Cox*, p. 86.

159 Stephen Wildman et al., *David Cox 1783-1859*, p. 68; F. Gordon Roe, *David Cox*, pp. 92-99.

160 寇克斯認為透明的色彩假如混上一些好的熟石膏，則不會透明。他亦認為白色應小心使用，就如他對水彩畫的看法。他認為畫油彩時特定的距離需使用特定的顏色，最遠距離用淡紅色和深藍色，前景用瀝青色和普魯士藍。Trenchard Cox, *David Cox*, pp. 91-93.

161 Scott Wilcox ed., *Sun, Wind, and Rain: The Art of David Cox*, p. 55.

懷，他於1844年之後，更以貝特─伊─寇得（Bettws-y-Coed）作為他速寫旅遊的重心，直至1856年他還幾乎每年至該地速寫。[162]

　　1846年夏天寇克斯與雪潤頓（T. N. Sherrington）同遊北威爾斯，雪潤頓先返回，後來，他於1846年8月28日和9月3日分別致信給雪潤頓。第一封信提及他寄出四幅不同地方的速寫給雪潤頓，第二封信提及雪潤頓離去後，他看到一、兩次非常精采的暴風雨效果，但因太短暫無法立刻畫下，所以必須憑記憶中的印象而畫。[163] 由這兩封信我們亦得知寇克斯此時仍常在天氣允許的狀況下到處速寫，而此時期他對特殊的大氣變化仍具濃厚興趣，尤其是風雨交加的景象。在此前一年（1845），《旁觀者》曾稱讚寇克斯對大氣氛圍的掌握：「清新青翠的風景畫中，有灰色雲朵、藍色的遠景、露濕的近景，從適當距離觀看，感覺他似乎是從大自然源頭偷取了它的氛圍。他畫作中描繪早晨、中午和夜光的效果，從各個方向捕捉了觀者的注意力，帶給觀者心靈上穩靜的愉悅。」[164]

　　城堡亦是寇克斯喜愛的題材之一，例如他由早期到晚期就畫了好幾幅《凱尼爾沃斯城堡》。1830年以後他更愛畫城堡，較重要的有《拉弗安城堡》（圖5-23）、《博爾索弗城堡》（*Bolsover Castle*）、《弗林特城堡》（*Flint Castle, North Wales*）、《畢斯頓城堡》（*Beeston Castle, Cheshire*, 1849）、《史拓謝城堡與教堂》

162　Trenchard Cox, *David Cox*, p. 95.

163　此四幅畫分別是畫於 Stepping Stone, Dolwyddlan, Llyn Cramant, Penmachno Mill 附近四景，此兩封信並未出版。Stephen Wildman et al., *David Cox 1783-1859*, exh. cat., p. 123.

164　*The Spectator*, no. 879（May 3, 1845）, p. 426.

（*Stokesay Castle and Church near Ludlow*, 1852），及另一幅《拉弗
安城堡》（*Laugharne Castle, South Wales, at Low Tide, a Full Moon
Rising*, 1849）。這些以城堡莊嚴形體為主題的畫作，皆具有他
1813年論述中所強調「崇高的」意境──「虔敬而永恆的印象」
和「高遠而模糊的意象」。其中收藏於大英博物館的《畢斯頓城
堡》的天空最特殊，呈現出一大片陰暗的、粗糙的、荒涼的風雨
交加景象，雖有各種色彩變化，然卻是一片寬廣且陰暗模糊，僅
左上方和右下方微微出現藍天和白雲相呼應，整幅畫極易喚起人
們淒涼、悲愴而崇高的意念。

　　寇克斯於1840年代晚期和1850年代的畫作更傾向自由、幽
暗風格，似乎缺少主題和構圖，因而天空的重要性更為凸顯。他
在1830年代畫牧草場、沙灘、荒野等主題時，已採用十七世紀荷
蘭畫家為範例，簡單的構圖，有著低的水平線和顯著的天空。
1840年代他更拓展此風格，常以最小的主題，使用更粗糙的筆
觸，產生更強大的效果。[165] 約從1850年起，他的創作進入最後階
段，1850年3月15日他給兒子的信中卻提及：「在蘇格蘭紙上作
畫因太粗糙了，令我困擾不安。」[166] 他此時身體漸衰弱，然仍持續
速寫旅遊，水彩畫仍持續出現於水彩畫家學會。他畫於1852年的
《翩曼海灘》（*Penmaen Beach*, 圖5-29）與1849年的《畢斯頓城
堡》，皆是描繪烏雲逼近時在荒野、海邊的羊群或牛群返回的景
象。《翩曼海灘》天空色彩變化頗多，有些藍天與白色、紫色、

165 *Art Journal*, 1 June 1852, p. 178, quoted in Scott Wilcox ed., *Sun, Wind, and Rain: The Art* of David Cox, p. 46.

166 Trenchard Cox, *David Cox*, p. 104; F. Gordon Roe, *David Cox,* p. 87.

圖 5-29　寇克斯：《翩曼海灘》，1852 年。水彩、鉛筆、蘇格蘭紙、57.1×82.5公分。伯明罕博物館與藝術畫廊。

灰色雲層，整片寬廣天空大都是以濕短筆觸層層加彩，左邊籠罩著一大片模糊不清的烏雲，與矗立岸邊的山丘幾乎合為一體。呈現出一片濃濃陰沉的濕意，似乎連羊群都已感受到風雨將至，故一隻隻忙著沿崎嶇岩石返回，而一群鳥兒亦朝著羊兒前進的方向疾飛，令人有寬廣、荒涼、模糊、崇高的深刻印象。1852 年《旁觀者》特別評論此畫作具有清新、自由和微風飄動的特色，但亦提出寇克斯的方法不適合推薦給其他人。[167] 應是因寇克斯此時的方法已是臻於揮灑自如的境界，當然不是一般人能效仿的。

　　1853 年 6 月，他在家中花園跌倒，致使視力受損，然他並沒

167　*The Spectator,* no. 1244（May 1, 1852）, p. 423.

停止創作。他愈來愈模糊的風格激怒了評論者，水彩畫家學會委員抱怨他的作品變得「太粗糙」，然亦有評論者稱許他的意圖是闡釋自然，而不是製造學院的或純粹的再現風景。[168] 此時期他畫作的天空，雖出現多污點且模糊，但在用筆用色方面皆比之前恣意大膽，具強烈戲劇性及崇高意境，對空氣、空間和天空的處理比以前更自在，已達其巔峰階段。

寇克斯愈晚年愈喜愛描繪風的流動感，他較有名的畫作都具有戲劇性的主題及自然狂野的氣氛。他於1846年至1853年間有多幅畫作雖以田野或放風箏為主題，然卻以描繪疾風為重，這些畫作強調一片廣大的天際，濃厚的雲層因疾風吹蕩而旋轉著。例如他1850年畫的《十字路》（The Cross Roads, 圖5-30），風似乎由畫面右邊直吹到畫面左邊，田野間老婦人蹣跚在風中行走，像正與風搏鬥，寬廣的天空占了近四分之三的畫面，一片片灰色及白色雲層與飛鳥似乎被強風吹得旋轉成一團，他以短而不規則的筆觸刻畫出層層任意滾動吹向左方的雲。

另外，寇克斯有兩幅較有名的放風箏圖。一幅是1851年的油畫《放風箏——颶風天》（Flying the Kite: A Windy Day），[169] 此畫一大片遼闊的天空約占畫面三分之二，布滿著一層層灰綠色和白色的雲層，似乎隨著疾風翻滾著，他以自由粗短的筆觸勾畫出極具流動力和張力的雲層。另一幅是收藏於大英博物館1853年的水彩畫《放風箏》（Flying a Kite），亦是運用粗短筆觸層層擦染出清澈的藍天白雲，整片寬廣的天空亦占了畫面近三分之二，白色的

168　Trenchard Cox, *David Cox*, pp. 105-106.

169　Stephen Wildman et al., *David Cox 1783-1859*, cat. no. 92.

圖 5-30　寇克斯:《十字路》,1850 年。油彩、畫板、16.5×25.4公分。伯明罕博物館與藝術畫廊。

雲層下方加上層層不規則的紫色、藍色、灰色濕筆觸當陰影,使雲層產生立體感和向前的流動感。飛鳥似乎乘風而盤旋著,片片雲層和地上的野草皆順著風向右方飄動著。此畫與前兩幅畫皆是描繪疾風吹掃著一塊塊濃密的大雲層,前兩幅的天空則是陰暗模糊的,而此畫則是寇克斯1830年以來較少見的晴朗天空,但它們皆充分顯現出他所追求的壯觀崇高意境。他早於1813年論述中,即提及「大塊滾動帶有陰影的雲彩」可產生崇高的意境。

　　寇克斯最晚期的作品呈現出強烈的戲劇性,有些有如泰納的風格,例如那些描繪快速火車的引擎光芒照亮夜晚天空的畫作。他在1856年畫的水彩畫《夜間火車》(圖5-31)即將火車的力量戲劇化,此畫中寒冷的月光和強烈凶猛的工業光線產生重複的旋

律，在一大片暗藍色、暗紫色的雲層籠罩下，夜間火車使勁地駛過，熔爐燃燒著紅光。荒野中一隻驚嚇的馬飛奔著，前景野草上一隻背向著觀眾的馬安靜佇立著，有如孤寂荒地的看守者，似乎正望著遠方的火車與高空的明月，牠並沒被工業的產品「蒸氣火車」所嚇跑，似乎了解牠還擁有一片寬廣的野地和一片更廣闊的天空。寇克斯以四分之三的畫面來描繪黑夜荒郊中的天空，月光映照著野地，雖是黑夜但並不那麼陰森可怕，荒野中自然、動物與人類還是互相守護著。他以不規則的濕筆觸層層擦染天空，明亮的月兒映照出多種色彩，與其他暗藍色陰影部分形成強烈的對比。整片廣闊的天空頗具戲劇性與動態，給人寂靜、宏偉而崇高

圖 5-31　寇克斯：《夜間火車》，1856 年。水彩、28.5×30.1 公分。伯明罕博物館與藝術畫廊。

的印象。

　　寇克斯最著名的畫作之一是1856年在水彩畫家學會展出的《在荒野中挑戰暴風雨的公牛》（*The Challenge: A Bull in a Storm on the Moor*, 圖5-32），描繪驟雨打在陰暗孤寂的荒野，有隻咆哮的野牛正與狂風暴雨對抗。筆者2003年夏天在維多利亞與亞伯特博物館檢視此畫時，可清晰看到占畫面一半以上的天空部位，有長短不一、輕而有勁由右上至左下斜畫出的線條代表雨絲，其上有極小刮痕，營造出有如小雨滴正擴散在其上。荒野上的牛模糊不清，但可感覺牠正使勁地在疾風暴雨中往前衝。由原作可清楚看出整幅畫上擦染了好幾層色彩，一片昏暗模糊的天空幾乎與地面連成一片。如同寇克斯其他重要畫作，此畫的主題亦極簡單，

圖5-32　寇克斯：《在荒野中挑戰暴風雨的公牛》。水彩、黑色粉筆、粗紙、45.4×64.8公分。維多利亞與亞伯特博物館。

構圖亦極簡潔有力，畫面亦極具張力和戲劇性，洋溢著昏暗、恐怖、孤寂、雄偉的崇高意境。

經由以上對寇克斯數幅重要畫作的天空加以分析後，我們了解他早期天空風格較明亮清新且細緻，後期的風格較粗獷，對風雨的處理更自在，且將崇高的意境展現至極致。他的創作以對氣候和氣氛的研究為第一要務，其畫作中天空的重要性是愈晚期愈顯著。默多克（J. Murdoch）反對評論寇克斯為「第一位真實的印象畫家」，他主張寇克斯的美學觀念與印象畫派一點也無關連。[170] 其實，寇克斯強調的是大氣氛圍、雲霧、風雨的感覺，並非以寫實的角度去詳細刻畫真實的風雨、雲霧，亦非如印象畫派以科學的態度來捕捉風雨、雲霧的光和色彩。他於繪畫風格尚未成熟前，天空風格由明亮細緻至多樣變化，傾向當時流行的如畫風格，至1830年後風格漸趨成熟，他才開始傾向表現柏克所謂的崇高意象，且是愈晚期愈明顯，其中最動人心弦的是那些陳述簡單主題的畫作。例如《在荒野中挑戰暴風雨的公牛》，將公牛置於前景，公牛代表著雄偉崇高，荒野是昏暗無盡的，怒號聲和暴風雨亦喚起心中巨大恐怖崇高的感覺。寇克斯對崇高的意境掌握得相當自然，常以一大片寬廣模糊的天空和一望無際的荒涼野地或沙地為重心，而這些靈感往往是取自他至各地郊外旅遊時的速寫。

羅斯金稱讚寇克斯的畫作：「如朝露，他的速寫吸著早晨的空氣，他的野草將弄濕你的雙腿，他的山與柔和的陰影相融，他的雲是如此清晰的、多蒸氣的、嶙峋的，以至於你會期望它在你眼前溶解。」此外，羅斯金亦極讚賞寇克斯所畫的一幅遠山紅夕

170 John Murdoch, "Cox: Doctrine, Style and Meaning," p. 13.

陽，認為其色彩的真實與力量幾乎是不可超越。[171] 1852年《旁觀者》甚至稱讚：「寇克斯作品的動力和內在，足以顛覆其他人的總和……。」[172] 瑪斯（J. Maas）認為《瑞爾沙地》（*Rhyl Sands*, 1854-1855）是寇克斯最成功的作品，並且在英國風景畫中像一個突出的孤單指標，預示著布丹（Eugéne Boudin, 1824-1898）和史提爾（Wilson Steer, 1860-1942）的海景畫。[173] 寇克斯的作品極易喚起我們對英國的風景、光線、空氣、風和雨的種種回憶，誠如《畔曲雜誌》（*Punch Magazine*）在1859年寇克斯逝世前不久，提到：「所有喜愛大自然的人，一定也會喜愛寇克斯。」[174]

　　威爾寇克斯認為寇克斯自1840年代以來較陰暗模糊而宏偉的畫作反映出他的心境，確實他此時因油畫被拒絕參展而失望煩躁，並擔憂他搬離倫敦會失去與藝術界的關聯，且他在家鄉因太受歡迎後來卻反讓他覺困擾，又他因生病而自覺衰弱畏懼死亡。[175] 寇克斯在他的後半生將早期對地理景觀仔細的描繪減至最少，而嘗試轉向捕捉大氣效果，天空成了他自由宣洩情感的最佳媒介。他描繪出各種天氣的色調與變化，有時太陽穿透雲層，有時是一陣陣強風，有時是整片雨，有時又是風又是雨。他畫作的天空常是廣闊無邊，他巧妙地捕捉住瞬息萬變的印象，讓觀眾如親臨其境，尤其是晚年描繪狂風或風雨交加的陰暗淒涼天空，他成功的在他的畫中讓觀眾感受到如被雨淋、如聽到風聲的效果。

171　John Ruskin, *The Works of John Ruskin*, vol. 1, pp. 427, 14 & vol. 3, p. 195.

172　*The Spectator*, no. 1244（May 1, 1852）, p. 423.

173　Jeremy Maas, *Victorian Painters*, p. 46.

174　F. Gordon Roe, *David Cox*, p. 136.

175　Scott Wilcox ed., *Sun, Wind, and Rain The Art of David Cox*, pp. 52-57.

無怪乎，他會被稱為「風和雨的畫家」。

　　寇克斯對英國水彩畫的貢獻，除他1810年代至1820年代寫了數本頗為普及的水彩教材外，1836年出版的《在北威爾斯漫遊與旅行》（*Wanderings and Excursions in North Wales*）五十一幅作品中有三十一幅是他的，而隔年出版的《在南威爾斯漫遊與旅行》（*Wanderings and Excursions in South Wales*）四十八幅作品亦有十八幅是他的，這些版畫提供給當時英國水彩畫家很好的學習範例。而他晚期較模糊大膽的風格，不僅影響到同時代畫家，亦受到年輕一代畫家的仿效，故在十九世紀後半期，我們或許可以指出有一「寇克斯畫派」（Cox school）存在。[176]

176 較具體的例子即是在1870年代，確實有James Orrock、Thomas Collier和 E. M. Wimperis 三人即在他們加入的「水彩畫家研究所」（Institute of Painters in Water Colours，原New Society of Painters in Water Colours）中，組成一「寇克斯畫派」。有關寇克斯的重要影響，可參考 Wilcox, Scott and Newall, Christopher. *Victorian Landscape Watercolors*（York: Yale Center for British Art, 1992）, pp. 17-27.

第六章

真實與象徵結合的天空傑作

　　經過啟蒙時代理性思潮的洗禮，大多數歐洲人對傳統基督教的信仰是質疑的。在浪漫時期時英國有很多畫家以科學態度去觀察自然，但仍有不少畫家因相信自然神學，且進而相信對自然界的探索即是對上帝神聖力量存在的證實與讚美。他們認為對自然的愛本身就是信仰的動因，這種浪漫的觀念不斷地被強調，直到1850年代仍流行著。[1] 當時最偉大的藝評家羅斯金在1860年就曾說：「我們會發現對自然的愛，無論它存在何處，是人類情感中真誠和神聖的元素；也就是說，假如有兩個人他們所有情況皆一樣，那位較愛自然的，總是會發現比另一位對上帝有更多的信心……自然崇拜是天真地追求……它成為傳達某些神聖真理的唯一途徑。」[2]

1　William Vaughan, "'Those Dreadful Hammers'—Landscape, Religion, and Geology," William Vaughan, *Art and the Natural World in Nineteenth-Century Britain: Three Essays*, p. 3.

2　John Ruskin, *Modern Painters*, vol. 5, pp. 377-378.

　　像羅斯金這樣的觀念，在1810年代初期即已在年輕的林內爾心中激盪著，他是虔誠的基督教徒，相信自然神學，認為大自然是上帝的傑作。因此，他主張藝術的任務應是「創造聖靈的感知」（to create spiritual perceptions），[3]且強調：「除了聖經，我在其他地方都找不到美術的真實原則。」[4]林內爾努力地在他的風景畫中傳達出對聖靈的感受，奠立了藉由風景畫傳達宗教神聖情操的楷模，為後學者導引出另一視野，「古人會」即曾受到他的深刻影響，尤其是帕麥爾。林內爾與帕麥爾倆皆具有濃厚的宗教熱忱，又強調自然神學，由早期即重視觀察自然，故他們畫作中的天空不僅有科學觀察，更具有強烈的宗教象徵意涵。另外，此時期英國還有兩位畫家較注意以科學態度來描繪宗教畫中的天空，即馬丁（John Martin, 1789-1854）和丹比。

第一節　林內爾的天空──暴風雨、夕陽

　　林內爾死於1882年，當年《泰晤士報》（*The Times*）稱讚他是「泰納死後最有影響力的風景畫家」。[5]當時重要的藝術刊物《藝術雜誌》及《雅典女神廟》（*Athenaeum*）皆評論他是「我們

3　John Linnell, "Dialogue upon Art: Painter and Friend," *The Bouquet from Marylebone Gardens*, no. 25（1853）, p. 210.

4　"I cannot find the true principles of fine art anywhere but in the Scriptures." John Linnell, "Dialogue Scene-National Gallery," *The Bouquet from Marylebone Gardens*, no. 33（1854）, p. 78.

5　"the most powerful of landscape painters since TURNER died." *The Times*, 23 January 1882.

最偉大的英國自然主義畫家」。[6]十年後（1892），史多里即出版其傳記《林內爾傳》（*The Life of John Linnell*）二冊。然自1890年代以來，因林內爾偏向自然主義的畫風與後來盛行的印象畫派及抽象美學的潮流不合，故他的聲譽就此降落。此外，他的重要性後來亦被他的朋友布雷克和學生帕麥爾所掩蓋，因他們的畫作皆比他的更具想像風格，更符合二十世紀美學。直到1982-83年費茲威廉博物館和耶魯大學英國藝術中心共同舉辦他的逝世百年紀念展，林內爾才再度被重視。克羅安為此展覽寫了一篇較深入的介紹短文，強調林內爾的性格和信仰是了解他畫作最好的線索。[7]

此外，1994年林內爾的後代大衛・林內爾（David Linnell）為重新評價他在英國繪畫史的地位，運用更多他的個人檔案，寫了《布雷克、帕麥爾與林內爾》（*Blake, Palmer, Linnell and Co.*）一書。[8]此書序論中亦強調：「要全然了解林內爾，必須欣賞他並非英國國教徒……，在宗教上他有非常強烈的個人看法。」林內

6　"our greatest English naturalist," quoted in Katharine Crouan, *John Linnell: A Centennial Exhibition* (Cambridge: Cambridge University Press, 1982), p. ix.

7　克羅安已注意到林內爾激進的浸信會信仰與他的風景畫有密切關係，但很可惜她並未從此角度進一步分析其風景畫。Katharine Crouan, *John Linnell: A Centennial Exhibition*, p. ix.

8　該書除了對林內爾的個性及宗教論述較史多里詳細外，增加說明了林內爾晚年面對的偽作問題。有關偽作問題可參考David Linnell, *Blake, Palmer, Linnell and Co.* (Lewes: The Book Guild Ltd., 1994), part II, chapters 2-7. 此外，於1971年Evan R. Firestone亦曾以林內爾一生的創作生涯為其博士論文主題——John Linnell, English Artist: Works, Patrons and Dealers (The University of Wisconsin)，很可惜該論文並未出版，影響性亦不大。

爾留下來的檔案相當豐富，[9]但是研究他的論著並不多，更未見特別談論其天空特色。奧爾森與帕莎裘夫（R. Olson和J. Pasachoff）在分析布雷克和林內爾如何畫彗星時，曾指出他們都確信所有自然的現象皆隱藏著寓言的意義。但有趣的是布雷克的彗星傳達出瘋狂似魔鬼的力量，而林內爾的彗星則是以客觀的科學態度，顯現出對自然極度的崇敬[10]。

　　林內爾早在1812年即以創造「詩意風景畫」（poetical landscapes）為目標，[11]他與當時畫家不同的是對自然十分熱愛，除了視覺的精細觀察研究，更加上心靈的虔誠歌頌。他一直確信美好的自然是上帝偉大的傑作，此理念呈現在他各時期的風景畫中。佩恩（C. Payne）曾研究林內爾與帕麥爾早期的關係，她認為林內爾鼓舞了帕麥爾，轉移他剛萌芽的宗教情懷於風景畫上，

9　林內爾1812-16年及1855-57年之間的〈日記〉（"Journal"）很可惜已遺失，他主要的檔案（*John Linnel Archive*）則由其家人於2001年12月交由費茲威廉博物館典藏。筆者2006年初曾與他的後代Tim Linnell透過電子郵件討論林內爾畫作問題，他告訴筆者尚未有人真正完全閱讀過此檔案。筆者於2007年夏曾至費茲威廉博物館和大英博物館閱讀部分較重要檔案，發現林內爾檔案不僅量多且字體太小太潦草，非長期奮鬥實不易看完全部檔案。在費茲威廉博物館的《林內爾檔案》有四類："Autobiographical Notes"（1863, 76pp. plus unnumbered sheets）, "Journal"（1811-80, the volumes for 1812-1816, 1855-57 are lost）, "Cash Account Books"（1811-80）and "Autograph letters to and from Linnell." 其次，在大英博物館的林內爾檔案有二："Landscape Sketchbook"和"Portrait Sketchbook".

10　Roberta J. M. Olson and Jay M. Pasachoff, *Fire in the Sky: Comets and Meteors, the Decisive Centuries, in British Art and Science*（London: Cambridge University Press, 1998）, pp. 121-128.

11　John Linnell, "Autobiographical Notes," pp. 15-16.

且主張林內爾是第一位視風景畫為一種宗教的藝術。[12]此外，布朗（David B. Brown）在探討泰納及其同時代畫家油畫速寫的論著中，即提到若僅就林內爾宗教信仰的呈現，他算是最知性的自然主義實踐者。[13]林內爾創作生涯長久且豐富，[14]早期以畫風景為主，但中期為家庭生計改以畫肖像為主，1840年代以來則又轉專注於田園風景。天空是他風景畫的焦點之一，且天空的重要性在晚期更加明顯，偏愛呈現暴風雨與夕陽二景象。其天空與地面風景的特色頗為一致，亦大致可以1840年代為界，早期較注重忠實精細地刻畫，晚期則更具詩意，且展現出強烈的宗教情懷。

（一）1840年代以前──忠實自然

　　林內爾的父親是一位雕刻工和金屬鑄匠，也從事版畫和繪畫的買賣，故他從小就有很多機會看到好的畫作。他八歲時已開始臨摹當時很流行的莫蘭德（George Morland, 1763-1804）的作品，大約在1802-04年左右開始向約翰‧瓦利學習。瓦利鼓勵學生「到自然尋找一切」，這理念成為他往後創作的基石。他在瓦利處認識了很多藝術家與學者，其中與漢特、穆爾雷迪、科里奧斯‧瓦利最親近。1805年整個夏天，瓦利帶著學生到泰晤士河邊

12　Christiana Payne, "Linnell and Samuel Palmer in the 1820s," *The Burlington Magazine*, no. 948（1982）, p. 132. 此篇文章是根據她未出版的碩士論文──"John Linnell: His Early Landscapes to 1830"（Courtauld Institute, 1980）.

13　David Blayney Brown, *Oil Sketches from Nature*, pp. 61-62.

14　他由1807年至1881年在皇家美術院共展出一百七十六件作品；另外，1808年至1859年在英國協會（British Institute）共展出九十一件畫作，在舊水彩畫學會共展出五十二件水彩。

寫生，他和漢特總是在天氣允許下一起以油彩速寫自然。詹金斯
（J. J. Jenkins）描述漢特、穆爾雷迪與林內爾三人當時的創作方法
是「坐在任何普通景物之前，鄉村屋舍花園的籬笆或老舊的郵
筒，嘗試精細地模仿。」[15]林內爾受穆爾雷迪在人格與藝術上的影
響，比約翰‧瓦利或其他人還多。[16]此外，科里奧斯總是有很多科
學的新計畫和實驗，引發了林內爾對科學研究的興趣，尤其是有
關照相術。[17]更重要的是科里奧斯於1811年帶領林內爾認識浸信
會，這深刻的影響了他往後的生命和藝術。

　　1805年11月，林內爾進入皇家美術院當一位實習生。在該院
學習期間，他除受到穆爾雷迪及魏斯特的影響，亦參加泰納、雷
諾茲、佛謝利、弗萊克斯曼等人的課程或演講。[18]林內爾認為他在
美術院的學習，讓他的認知與品味更接近義大利古代大師，與之
前在瓦利處的學習方式不同。[19]當時正值拿破崙戰爭時期，1815年

15 J. L. Roger, *A History of the Old Water-Colour Society*, quoted in Katharine Crouan, *John Linnell: A Centennial Exhibition*, p. 2.

16 John Linnell, "Autobiographical Notes," pp. 7-9.

17 例如林內爾於年輕時偶爾會用科里奧斯1811年發明的繪圖望遠鏡輔助創作，且於1811年買了暗箱，1829年又買了描像鏡頭。Katharine Crouan, *John Linnell: A Centennial Exhibition*, pp. xxi-xxii.

18 由A. E. Chanlon所畫的*Royal Academy Schools*，可看出畫中講台上站的是佛謝利，左邊坐在高椅子上認真學習的是林內爾，穆爾雷迪在旁邊指導他，當時他才十三歲，是教室內最年輕的。林內爾在這時亦每週向皇家美術院院長魏斯特求教一兩次，學習如何運用粉筆。F. G. Stephens認為魏斯特可能是林內爾最早的指導者，但林內爾在他的〈自傳摘記〉（"Autobiographical Notes"）中並沒特別提及。F. G. Stephens, "John Linnell," *The Portfolio*, 1872, p. 46; John Linnell, "Autobiographical Notes," p. 5.

19 David Linnell, *Blake, Palmer, Linnell and Co.*, pp. 12-14.

戰爭結束之前，英國實處於文化及國家孤立狀態，歐陸文化遺產的傳入中斷，除了拉斐爾（Raphael, 1483-1520）的草圖，他們只能由那些大師的印刷品和仿製品去了解理想的形式與體會色彩的重要。林內爾此時已認為色彩與構圖設計具有同樣的性靈本質，他和漢特白天結束美術院課程之後，晚上常到蒙羅醫生家臨摹其藏品，主要臨摹格爾丁和泰納早期在鄉村寫生的作品。[20]

　　林內爾在皇家美術院的表現十分優異，1807年獲得靜物寫生的獎章，1809年他以穆爾雷迪的父親當伐木工模特兒的《木匠》（The Woodcutters）獲得英國學會的獎勵，此時，他常速寫周遭所見的一切，幾乎所有畫作中的人物皆是勞動中的真實人物。[21]同時他盡量閱讀書籍，在1811年曾向某贊助者借閱佩利的《道德哲學》（Moral Philosophy）、《自然神學》和培根（Francis Bacon, 1561-1626）的《文集》（Essays）等書，[22]其中佩利的自然神學觀念對他往後的繪畫創作有極深刻影響。由該年林內爾多次速寫及記錄彗星，並與科里奧斯互相討論彗星，顯露出他對宇宙中天文現象的關注。意義深遠的是此時亦正值他轉信浸信會之時，他和科里奧斯多次討論宗教與由星星和彗星看上帝神奇創作的問題。林內爾覺得若與英國當時流行的基督教各宗派相比較，浸信會最接近新約真理，因此他於1812年受浸成為浸信會教徒。[23]

20　John Linnell, "Autobiographical Notes," p. 26.

21　David Linnell, *Blake, Palmer, Linnell and Co.*, pp. 15-16.

22　David Linnell, *Blake, Palmer, Linnell and Co.*, pp. 21-22.

23　A. T. Story, *The Life of Linnell*, Book 1, p. 77. 浸信會是新教的一大派，成立於各內陸國，尤其是美國。1609年被放逐的John Smyth在荷蘭阿姆斯特丹（Amsterdam）創立了第一個組織，1612年他的一些跟隨者返回倫敦建立了浸信會教堂。

　　林內爾的新宗教信仰奠基於佩利的《自然神學》，該書一開始即舉出在科學哲學上著名的鐘錶製造者的比喻。主張可由宇宙大自然，即上帝的創造，來證實上帝的特質和存在，強調由理性來認識上帝，而非藉助於啟示。此時林內爾強烈感受到上帝存在於自然之中，相信大自然極其複雜與細微的構造設計皆是上帝的創作。這種信念一直支配了他往後的藝術，給予他創作的刺激。對他而言，「忠實自然」（"truth to nature"）已不僅僅是風格或是美學而已，因他深信將自然真實準確的呈現出來是畫家對上帝的責任。

　　1811年林內爾完成皇家美術院的學習，1812年加入油畫家與水彩畫家學會，此時他亦開始至各地速寫旅遊。[24]他一生創作風景畫的理念，除早期受魏斯特和瓦利的鼓勵研究自然，最主要乃根源於自然神學觀念，他轉信浸信會後更強化此創作理念，這種信念呈現得最激烈的是在早年1811年至1816年左右的作品上。例如1811年所畫的《櫻草花山》（*Primrose Hill*），非常細緻描繪出小丘上自然律動著的簇葉，他對此表面毫無特色的小山丘的關注，顯示出他此時已不再選擇「如畫的」題材，反而更關注自然的真實本質。這種對題材選取的轉變是在與穆爾雷迪的學習中，他漸了解到「從任何物中去發現美」（we learnt to see beauty in everything）。[25]但最主要應是他在信仰上有更深切的了解，尤其是對自然與上帝的關係，他更體會到自然處處皆是上帝的傑作。又

24　例如他1812年至 Wales, 1813年至 Lee Valley 和 Derbyshire 的 Beresford Hall, 1815年至 Windsor, Newbury, Kingsclere, Isle of Wight, 1816年到鄉間 Sevenoaks. John Linnell, "Autobiographical Notes," pp. 31-40.

25　John Linnell, "Autobiographical Notes," pp. 39-40.

他於1811年底至1812年初根據實景所畫的《肯辛頓砂礫坑》（*Kensington Gravel Pits*），他選擇的主題和地點是反對「如畫的」原則，那是大多數畫家不會感興趣的礦工勞動情景，他似乎藉此題材歌頌著勞動是上帝所稱許的是神聖的。他努力地刻畫每一真實細緻的部分，這種專注於卑微的細節與他的浸信會信仰是相契合的，他是透過描繪自然來傳達宗教情懷。[26]由此畫可知林內爾此時已注意到天空的重要，因他已很仔細地處理光線的明暗，且天空已出現清晰的卷雲。

　　林內爾畫於1815年的《肯內爾河》（*The River Kennel*, 圖6-1），更是讓人有如親臨其境的感覺。天空及地面上的人物、狗、水中倒影、河邊植物皆被描繪得頗為深刻精細，幾朵小積雲拼疊成一大積雲，光線的明暗與色彩的運用皆相當細緻巧妙。筆者在劍橋費茲威廉博物館（Fitzwilliam Museum, Cambridge）庫房檢視此畫作時，彷彿聞到河邊清新的空氣、照到和煦的陽光。由林內爾這幾年的畫作，我們看到他極用心忠實地呈現真實自然。例如此畫中天空的大積雲即描繪得極為生動逼真，應是他視此為對上帝的責任吧！

　　林內爾的傳記家史多里亦認為他所有早期作品幾乎皆是對自然的真實研究，然風格頗自由且具詩意。他指出林內爾早期直接地模仿自然，注意到自然精密處，這是荷蘭風景畫的風格。但同時他亦具有義大利畫派的特質，即是有高度想像力，且運用敏銳

26 *Remarks on Forest Scenery*, 1794, vol. I, p. 65. G. Grigson, *Samuel Palmer: The Visionary Years*（London: Kegan Paul, Trench, Trubner & Co. Ltd., 1947）, pp. 34, 91; Christiana Payne, "Linnell and Samuel Palmer in the 1820s," p. 31.

圖6-1　林內爾:《肯內爾河》,1815年。油彩、畫布、45.1×65.2公分。
劍橋費茲威廉博物館。

的色彩,故為作品注入詩意。[27]自由詩意在林內爾往後的畫作更日
漸鮮明,他晚年（1863）曾如此描述他1812年時的創作心境:
「我不可能放棄最愛的詩意風景畫,我活著是為了畫它;而我畫
肖像畫是為生活,但我努力使畫肖像畫有助於我的主要目標。透
過畫肉體和人的表情,我學到畫各處大自然時更有力量和真
實。」[28]

　　林內爾轉向浸信會之後,很明顯地傾向清教徒和原初的信
仰,他不相信英文譯本《聖經》,他努力學習希伯來文和希臘文

27　A. T. Story, *The Life of John Linnell*, Book I, pp. 46-50.
28　John Linnell, "Autobiographical Notes," pp. 15-16.

以便能更了解《聖經》原文。他在1817年結婚，當時正值戰後經濟蕭條，風景畫需求量很少，唯有肖像畫還有一定的需求，致使他有近三十年必須為生活而畫肖像畫。除創作肖像畫，他還創作風景畫、宗教畫、修補畫作，而且也教畫。1817年聖誕節他開始畫第一幅宗教畫《聖約翰在荒郊傳教》（*St. John Preaching in the Wilderness*）及另一幅《逃往埃及》（*The Flight into Egypt*），這兩幅畫背景皆是根據他1812年至威爾斯的速寫。前者直到1828年才完成，而後者更是1841年才完成。這一方面說明1840年以前他的宗教畫需求量並不大，另一方面亦說明他雖積極於經文的研究，但並未積極於創作宗教畫。

　　1810年代林內爾也開始畫小型肖像，且一直為《浸信會雜誌》（*Baptist Magazine*）畫浸信會牧師的肖像。他原先亦需將這些肖像畫刻成版畫，但後來太忙，所以1818年昆布藍（George Cumberland）的兒子介紹布雷克來幫忙製作版畫。[29]自此他成為布雷克晚年的好友和贊助者，他們彼此互相欣賞。他們皆有虔誠的宗教信仰，且皆有相似反傳統宗教的性格，林內爾反對高階神職者的看法與布雷克討厭教會制度化是一致的。他們皆認為超自然優於物質，但兩人著重點卻不同。對布雷克而言，上帝是存在於人的內涵，而非存在於外在世界；但林內爾卻堅持以仔細研究自然，作為認知上帝的中心和來源。[30]透過林內爾的引介，布雷克認識了一群以帕麥爾為主，愛好中古藝術文學而自稱「古人會」的

29　David Linnell, *Black, Palmer, Linnell and Co.*, pp. 51-52.

30　Robert N. Essick, "John Linnell, William Blake and the Printmaker's Craft." *Essays on the Blake Followers*, ed. G. E. Bentley et al.（San Maarino: Henry E. Huntington Library and Art Gallery, 1983）, pp. 19-20.

年輕人。林內爾自1822年認識帕麥爾以來，即將他視為學生，極認真教導與鼓勵他。

　　林內爾中年時期以畫肖像為主，故較少描繪風景。此時風景畫風格是延續早期的自然寫實，但已不如早期的繁複精細，亦缺乏晚期蘊含的神聖詩意或強烈的戲劇力量和氛圍，較著名的有1831-34年的《柯林斯農莊》（*Collins's Farm*, 圖6-2）及1834-35年的《溫莎森林》（*Windsor Forest*）。《柯林斯農莊》是根據實地觀察所畫，因他從1823年開始租賃柯林斯家的農莊，直至1828年才搬至巴斯倭特（Bayswater）。[31]此畫地面上對自然細節的描繪已不再如早期的精確，反而天空刻畫得相當醒目，很容易就讓我

圖6-2　林內爾：《柯林斯農莊》，1831-34年。油彩、畫板、15.4×37.5公分。倫敦博物館。

31《柯林斯農莊》目前收藏於倫敦博物館（Museum of London）。

們聯想到1815年《肯內爾河》的天空，這兩畫皆描繪清朗的藍天白雲，天空中央皆有濃密的白色大積雲，除了層層堆積的雲海，亦可看到一些平而細薄的雲絲。在前文中已論及他在1810-12年已畫了不少天空習作和彗星，天空的重要性在其早年作品已顯見，而自1840年代中期之後更成為畫作焦點，常成為他抒發宗教情懷的媒介。

（二）1840年代以來——神聖詩意

林內爾於1840年代末就幾乎不再畫肖像畫，有趣的是照相術的發展與他放棄畫肖像而畫風景約是同時，然而這並沒有直接的關聯。此種轉變的主因是他此時已不再有經濟上的壓力，可以任意自由地畫他最感興趣的田園風景畫，而天空則常是這些畫作最精采的部分。例如他畫於1844-45年的《風車》（*The Windmill*）最令人印象深刻的並非是矗立於小丘上的風車，亦非前景正戲水的牛群，而是占據畫面一半頗具動態的天空。似乎因暴風雨將至，一團團重疊濃密的白色積雲，聚集一起正滾動著，而雲團下端已漸轉為較陰暗的藍色、淡棕色，出現以前畫作上未有的戲劇感和氛圍效果，預示了天空在他往後畫作的關鍵性。[32]

1847年3月他開始畫《諾亞——大洪水前夕》（*Noah—Eve of the Deluge*, 圖6-3），在此之前已有不少畫家畫過此聖經題材。[33]例如普桑，還有同時代的馬丁、丹比及泰納等人。當1840年5月丹

32《風車》目前為倫敦泰德畫廊的收藏品。

33《諾亞——大洪水前夕》目前收藏於克利夫蘭藝術博物館（Cleveland Museum of Art, Ohio）。

圖 6-3　林內爾：《諾亞——大洪水前夕》，1848 年。油彩、畫布、144.7×223.5公分。克利夫蘭藝術博物館。

比的《大洪水前夕》（*Eve of the Deluge*）展出時，林內爾和但尼爾（E. T. Daniell）曾一起去觀賞。[34]此畫作的主題顯然讓林內爾印象深刻，但林內爾七年後畫此主題時，不論構圖與用色皆異於丹比。至於馬丁則更早於1820年代就畫了《大洪水》（*The Deluge*），此畫對大自然及動物的描繪，是根據當時法國有名的地質學家兼古生物學家邱維埃（Baron Cuvier, 1769-1832）的解釋與推定。例如邱維埃認定引起海水波濤洶湧，是因太陽、月亮及彗星的交會，他曾拜訪馬丁的畫室好幾次，很讚賞馬丁此畫具科學的準確性。馬丁亦對宗教與科學皆有極大興趣，畫中的自然世界呈現出

對上帝旨意積極的順服，他早期常直接借用泰納畫中的特色，但會代之以精細的描繪。[35]

　　若我們將林內爾此畫作與丹比的《大洪水前夕》、馬丁的《大洪水》及泰納1843年畫的《幽暗與黑暗——大洪水前夕》（*Shade and Darkness—the Evening of the Deluge*）三畫作相比較。可看出泰納的畫作最抽象最具崇高的意境，整幅畫作幾乎只是色彩的組合，營造出無止盡的空間感及巨大力量，僅依稀看到牛、馬、狗等動物。泰納是由普桑的《大洪水》畫作中的色彩，找到與心靈相繫的崇高意境。[36]而馬丁和丹比描繪的大洪水在構圖和風格上較相近，皆相當仔細地刻畫人群和動物在驚濤駭浪中拚命掙扎的情景。例如馬丁在畫中對花崗岩石和驚恐尖叫的女人有十分精確的描繪。他們的畫面皆呈現出緊張的、恐怖的、誇張的，甚至是荒謬的氛圍。[37]相較之下林內爾的整體畫面較深沉平靜，僅前景的人物與動物顯現出不安的神態。天空的色彩相當豐富多彩，中間以黃色、紅色表示光線照射，應是描繪夕陽餘暉，左右以暗色系列呈現出層層濃密不規則的烏雲正向中間滾動著，既神秘又陰暗，且有宏偉壯觀的崇高感覺。對馬丁和丹比而言，他們將此主題視為宗教畫來創作而非風景畫。然對林內爾而言，雖他亦很用心刻畫前景與中景的人物、動物、鳥兒、小丘，但他似乎更企

35　William Vaughan, "'Those Dreadful Hammers'—Landscape, Religion, and Geology," *Art and the Natural World in Nineteenth-Century Britain: Three Essays*, pp. 13-18.

36　Andrew Wilton, *Turner and the Sublime*, pp. 71-72; Michael Bockemühl, *J. M. W. Turner 1775-1851: The World of Light and Colour*, pp. 83-92.

37　Andrew Wilton, *Turner and the Sublime*, pp. 74-75.

圖將天空設計成有如上帝親臨其境般，具神秘感與戲劇張力。

　　馬丁畫於1826年的《大洪水》，現在只能看到他於1828年製作的網線銅版畫。1834年他又以油彩畫了《大洪水》，構圖與1828年銅版畫相似，除了右上角描繪太陽、月亮、閃電，左下角描繪洶湧的浪花，及中間描繪人與動物逃難等部分仍依稀可辨識外，其他大部分畫面是陰暗的色調。馬丁這兩幅以大洪水為主題的畫作，皆以圓弧形旋轉構圖描繪天空，很容易讓我們聯想到應是受到泰納1812年展出的《暴風雪──漢尼拔與軍隊越過阿爾卑斯山》所激發。另外，於1840年馬丁又再度畫了《大洪水前夕》（The Eve of the Deluge），此畫的天空相當明亮，畫中人物不再是驚恐的，應是畫大洪水來臨之前平靜的景象。[38]

　　林內爾的《諾亞──大洪水前夕》於1848年在皇家美術院展出，他在此前後根據聖經也畫了好幾幅宗教畫，但始終無法傳達經文中戲劇性氛圍，當加入聖經題材後張力則不如原本的風景，也無法捕捉想像力。或許因他的宗教風景畫常失敗，所以晚年他開始發展出以田園風景畫作為他傳達宗教情感的唯一媒介。[39]《諾亞──大洪水前夕》是林內爾畫作中唯一受到羅斯金的注意，他認為林內爾「觀察自然審慎而極有耐心，由深沉的敏感度指引，輔以對風景題材幾乎太精緻的素描能力。」羅斯金對此畫的天空特別加以評論，他說：「乍看之下，天空是很嚴謹地取法自然，但對天空各方面的研究卻是崇高的。天空對該畫的目的幾乎是毫無貢獻，它的崇高是壯麗的而非恐怖的，它的黑暗是暴風雨的消

38 此畫目前是英國皇家的收藏品（The Royal Collection）。

39 Katharine Crouan, *John Linnell: A Centennial Exhibition*, p. xv.

退而非聚集。」[40]

　　因羅斯金對此畫有所批評，反而引起大眾對林內爾的興趣，使他的聲譽提升至一流畫家，故大多數收藏家皆渴望能擁有他的風景畫。[41]然大衛‧林內爾認為羅斯金的評論搞錯了，他認為林內爾應是畫暴風雨來臨的前夕，因由天空可看到上帝對人類的憤怒，恐怖多變的雲層是祂對大地即將遭大破壞的警戒，不是刻畫消退中的暴風雨，而是暗喻災難將至的陰霾夕陽。[42]我們若仔細看當年此畫展出時，林內爾所附加的說明內容，即可了解他是描繪一大群鳥類、牲畜與諾亞全家準備避難時，南風吹起，烏雲在空中旋轉的一幕。[43]此畫遠處天空核心是壯麗多彩的，近處左右兩側層層神秘烏雲正低壓湧向中間，而地面前景人物並無經歷狂風暴雨肆虐後疲憊之狀，反而似不知所措正憂愁著大難即將來臨，故應是畫暴風雨來臨前夕的詭譎景象。對此聖經題材，林內爾並不

40 John Ruskin, *Modern Painters*, vol. 2, pp. 333-334. 羅斯金此評論是1848年所寫，收入《現代畫家》第二冊附錄部分，第一版1846年出版時尚未有此附錄。另外，在該書第三冊頁604-605亦有關林內爾的資料。林內爾此畫於1872年的「Mr. Gillott's Sale」中以1099英鎊賣出。

41 1850年代以來，爭購林內爾風景畫的收藏家及畫商，較重要者有Joseph Gillott, Charles Tooth, John Gibbon, William Agnew, Edward Fox White. David Linnell, *Blake, Palmer, Linnell and Co.*, pp. 242, 247, 283, 285, 308.

42 David Linnell, *Black, Palmer, Linnell and Co.*, pp. 237-239.

43 1848年於皇家美術院展出時，林內爾在此畫附加一段說明："When lo! a wonder strange! Of every beast, and bird, and insect small, Came sevens and pairs, and entered in, as taught Their order: last the sire, and his three sons, With their four wives; and God made fast the door. Meanwhile the south wind rose, and with black wings Wide hovering, all the clouds together drove From under Heaven." 見 Cleveland Museum of Art的Collection Online對此畫作的說明。

像其他畫家去刻畫上帝以狂風暴雨來懲罰人類時的恐怖悽慘景象，而是透過具神秘而崇高氛圍的天空來暗示上帝的存在。

　　林內爾因嚮往鄉村生活而於1851年搬離倫敦，定居於鄉村紅丘（Redhill）。此後他開始寫詩、聖經評論及藝術論述，詩及藝術論述會投稿到《花束》（*The Bouquet*）雜誌。1854年曾寫了一首規勸人住到鄉村的詩——〈來自鄉村的建議〉（"Advice from the Country"），詩中第一段寫著：「如果你是一個深思穩重的人，如果你可以就住到鄉村去；如果你喜歡注視自然的面貌，那兒天空是晴朗的，天堂般的恩慈閃耀在眾人眼前，使人暗自彎下膝蓋，感謝和稱頌每個季節所帶來的美妙事物。」44由此詩我們可洞悉他全然陶醉於鄉村田園生活中，且時刻感激與讚頌上帝的美好創作。他亦有意識地在他晚期的風景畫作中加強對田園變遷的鄉愁懷舊，並對城市增加和大部分田園消失提出批評。他直到最後幾年還努力地創作田園風景畫，且相當真誠地信仰上帝，休閒時則大都用來研讀聖經原文，出版了數本聖經評論小冊和較長的論文；此外，他亦隨時找機會規勸親友研究上帝。45史多里主張林內爾從加入浸信會那天起至死亡，一直視《聖經》為最重要書籍，46

44 John Linnell, "Advice from the Country," *The Bouquet from Marylebone Gardens*, no. 33（1854），p. 417.

45 例如於1864年印行了一本小冊子〈燃燒——希伯來聖經上沒有的奉獻〉（Burnt—Offering Not in the Hebrew Bible），討論他對誤譯聖經的看法，而拜訪他的人一定都會受贈一本。另外，他1863年在給老友漢特的信中向他傳教說：「你已經很真實地模仿和研究自然——上帝的作品，現在應該研究上帝本身。做祂的門徒。」David Linnell, *Black, Palmer, Linnell and Co.*, pp. 303, 296.

46　A. T. Story, *The Life of John Linnell*, Book 1, p. 78.

而聖經對他的特別意義更顯現在他晚期的創作理念與作品上。

　　由林內爾於1853-54年連續寫的兩篇論述藝術的文章中，可清楚看出他將個人獨特的宗教情操完全投注於藝術創作上。在第一篇〈藝術對話——畫家與朋友〉（"Dialogue upon Art: Painter and Friend"）中，他藉著畫家與朋友的對話，強調由研究自然發展出美與崇高的感知，即是聖靈感知，才是藝術的極致。文章中畫家的朋友說：「我曾聽一流藝術家說，唯一能創造最好的原創畫作的方法就是研究自然，而最好的藝術原則是根基於自然。」畫家則回應說：「對我而言，藝術的極致是發展美與崇高的感知。」又說：「模仿的技巧是浪費的，除非其教導一些道德的或聖靈的真理。我想藝術的任務應是創造聖靈的感知。」[47]

　　第二篇〈在國家畫廊對話——收藏家與畫家〉（"Dialogue, Scene-National Gallery: Collector and Painter"）中，林內爾改藉由畫家與收藏家的對話，強調藝術與道德的關連性。當收藏家說：「反駁流行的品味是沒用的。你不認為讓每個人享受他們自己的看法較好嗎？」畫家嚴肅的回答說：「不！假如沒有渴望其他人也應一起享受，我是無法享受真理。我相信所有真理的本質是激發它的擁有者去感染每一個人。」又說：「除了聖經，我在其他地方都找不到美術的真實原則。」[48]由這兩篇文章，我們了解林內爾在藝術及為人處事上始終以聖經為依據。

　　林內爾一直深信自然世界即是聖靈世界的反映，定居紅丘後

47　John Linnell, "Dialogue upon Art: Painter and Friend," pp. 209-210.

48　John Linnell, "Dialogue, Scene-National Gallery: Collector and Painter," pp. 74-75, 78.

他主要選擇鄰近的鄉村景致作為呈現宗教情懷的媒介，常選擇羊群、豐收、暴風雨和夕陽等具象徵性聯想的題材。例如1853年畫的《暴風雨》（*The Storm* 或稱 *The Refuge*, 圖6-4）則具強烈的戲劇效果，天空中因閃電引發的恐怖白光衝出陰霾的雲層，凶暴地將地面景物映照成如地獄火光。畫中我們看到自然的力量高漲，渺小恐慌的人和狗急於奔逃，暗喻人類面對上帝時的無能與脆弱。[49] 他到晚年還十分注意天空的大氣景象，暴風雨成為他晚期常用來歌頌上帝無比威力的題材。除了1848年的《諾亞——大洪水前夕》、1853年的《暴風雨》，較重要的還有1873年的《暴風雨欲來》（*A Coming Storm*, 圖6-5）及1875年的《最後一車》（*The Last Load*）。這些畫皆描繪暴風雨將至的景象，皆有著一大片戲劇化且具崇高意境的天空，預示著厄運或即將迫近的自然災害，藉由具震撼力的大自然景象，一方面讚美著造物者無比的力量，一方面似警告世人不可冒瀆上帝。

《暴風雨欲來》刻畫寬廣的農村郊外，一片片低壓似讓人透不過氣的濃厚旋轉雲層漸向左前方逼近，僅存的光線映照在雲層上，且灑落在急趨著返回的牧人們和羊群、略傾的樹、水面與地面上。[50]《最後一車》亦是描繪暴風雨來臨前景象，天空占了一大半畫面，右邊天際仍映照著多彩的夕陽餘暉，左邊朵朵橘紅色低壓的濃密雲團正來勢洶洶翻滾著，一群農家大小正驚嚇地手忙腳亂，天空具動態的奇特雲朵正與地面驚慌騷動的人物、動物相呼

[49]《暴風雨》目前收藏於費城藝術博物館（Philadelphia Museum of Art）. K. Baetjer et al., *Glorious Nature: British Landscape Painting 1750-1850*, p. 235.

[50]《暴風雨欲來》目前收藏於格拉斯哥藝術畫廊與博物館（Glasgow Art Gallery and Museum）。

圖 6-4 林內爾：《暴風雨》，1853年。油彩、畫布、90.2×146.1公分。費城藝術博物館。

圖 6-5 林內爾：《暴風雨欲來》，1873年。油彩、畫布、127×167.7公分。格拉斯哥藝術畫廊與博物館。

應。林內爾很用心於呈現暴風雨前多彩的夕陽，他很不尋常花了近兩年的長時間畫此畫，完成後即被他的主要畫商懷特（Edward Fox White）買走。[51]值得注意的是，暴風雨成為此時期多數風景畫畫家爭相描繪的題材，除林內爾外，重要畫家還有格爾丁、泰納、康斯塔伯、寇克斯、但比、馬丁、費爾丁等人。這主要應是暴風雨題材較易於呈現出當時浪漫思潮所流行的崇高美學；[52]其次，則應與畫家個人的情感體驗與宗教情懷有關。

　　農夫收割或牧羊的景象亦是林內爾晚年常描繪的主題，然此時畫面已不再如早年那麼真實精細，而是以較自由舒暢的筆法顯現出深刻的宗教意涵及詩意。雖然到十九世紀中期，有關鄉間勞動和鄉村生活的主題似乎已枯竭，大多數畫家畫鄉村風景主題傾向甜美的、感傷的及形式化的。然而林內爾卻於此時仍熱中於描繪農夫收割、休息、滿載而歸、趕著牛群、守著羊群等景象，企圖呈現出昔日鄉村的黃金盛期。林內爾本身勤於創作，他稱頌勞動，他所描繪的農村工作情景並非辛勞疲憊，反而常是休息或黃昏時刻溫馨豐收的場景，應是他藉此讚美上帝的恩賜。例如1853年的《日落豐收歸：最後一車》（*Harvest Home, Sunset: The Last Load*, 圖6-6）、1858年的《薩里風景》（*A Surrey Landscape*, 圖6-7）、1865年的《收割者午休》（*Reapers, Noonday Rest*）及畫於1864-65年的《沉思》（*Contemplation*）等畫。

　　《日落豐收歸：最後一車》描繪日落時美好和樂的農村景象，前景兩旁有樹木、矮叢、籬笆，中景有小丘，一位農夫在燦

51　Katharine Crouan, *John Linnell—A Centennial Exhibition*, pp. 42-43.

52　Scott Wilcox, *Sun, Wind, and Rain: The Art of David Cox*, pp. 49-51.

圖 6-6　林內爾：《日落豐收歸：最後一車》，1853 年。油彩、畫布、
88.3×147.3 公分。倫敦泰德畫廊。© Tate, London 2017.

圖 6-7　林內爾：《薩里風景》，1858 年。油彩、畫布。英國波爾頓藝術畫
廊。

爛多彩的夕陽餘暉下，正牽著馬車滿載而歸，一家大小在籬笆前
歡樂嬉戲。此畫的天空與《諾亞——大洪水前夕》的天空皆運用
豐富濃厚的色彩堆疊，然此畫的天空較寬廣且意境較為柔和明
朗，以紅色、黃色及藍灰色雲彩為主，明顯可見一片片溫煦多彩
的層雲，空中點綴著數隻似正歸巢的飛鳥。《薩里風景》亦描繪
在晴朗的天氣裡，薩里地區一戶農家大大小小在農舍外田園中工
作活動和樂融融的情景，晴空中朵朵頗具量感與動態的雪白積
雲，極為醒目。《收割者午休》是描繪收割者於中午時，隨意自
在地躺於或坐於稻草堆裡休息的情景。此畫與《薩里風景》的構
圖設計相近，兩者風格反而較似早期以自然寫實為主，主題皆占
了大半畫面，遠景皆是水平線的清澈天空，布滿著朵朵濃密的白
積雲。[53]《沉思》則描繪一牧羊人悠閒地半躺在寧靜的郊野草原
上，一邊看顧羊群一邊閱讀，似乎有陣陣微風吹動著天空濃密的
雲層與右邊茂盛蒼鬱的樹叢，畫面呈現出清新的色彩和光線，應
是反映出林內爾內心所嚮往的理想田園。以上這些田園風景畫的
共同特色是描繪農村富饒、安詳、和樂、寧靜的情景，皆有著相
當醒目的天空，且皆蘊含著濃郁的詩意及神聖意境。

　　林內爾此時期還有不少畫作以幽靜的郊區或田野風景為主
題，且常出現令人神往的夕陽。除暴風雨景象，夕陽亦是林內爾
晚期所關注的景象，色彩常常是豐富多彩而協調，洋溢著田野詩
意，象徵上帝賜予的祥和豐腴大地。例如1853年的《日落豐收
歸：最後一車》，較重要的還有1850年代早期的《荒野夕陽》

53《薩里風景》目前收藏於英國蘭開郡波爾頓藝術畫廊（Bolton Art Gallery,
　Lancashire）。

圖6-8　林內爾:《荒野夕陽》,1850年代。油彩、畫板、21.3×25.6公分。劍橋費茲威廉博物。

(*Sunset over a Moorland Landscape*, 圖6-8)及1858年的《滿月》(*Harvest Moon*)。《荒野夕陽》的天空約占畫面三分之二以上,閃爍多彩的晚霞灑染半邊天,極富詩意,用色技巧及點染的筆觸預示了後來新印象畫派的點描法。此畫最貼近克羅安對林內爾1850年以後畫作的評論,她指出林內爾此時期出現閃爍顫動令人印象深刻的筆觸,將自然中的一切加以刪減,成為意象的部分意義,為了引起對畫中不真實世界的注意,他將自然組合成象徵的結合。[54]《滿月》亦描繪一片柔和溫煦的淡紅紫色夕陽餘暉,大而圓的秋月已上升,雲彩並無明顯的型態,黃昏暮色中農夫正攜帶

54　K. Crouan, *John Linnell: A Centennial Exhibition*, p. xvii.

著妻小於歸途中，田園間盡是豐盛的黃金色農作物，顯得十分富足、恬靜。林內爾晚期畫作以住家附近田園風景為主，筆法較早期及中期更為自由流暢，自然真實外貌已不如整體效果重要，有些還帶強烈的戲劇性或宗教隱喻的效果，常將鄉村描繪得有如一具詩意的宗教聖地，而天空常是焦點所在。

由以上對林內爾風景畫的分析，尤其是天空部位，我們看到他由早年到晚年的風景畫常出現人物和動物，這顯示出他理想的自然就在近處，且與人類及動物和諧共存，這正是他自年輕即信仰的自然神學觀念。而此觀念從未消減或改變，這亦應與他堅定不屈的個性有關，且隨著年歲的增長，他獨特的宗教信仰更形堅定。他一生皆以讚美上帝所創造的真實自然為目標，在筆觸和色彩上由原本精巧細緻漸轉為大膽且自由流暢，在構圖與意境上亦由原先刻畫自然的真實繁複漸偏重於捕捉蘊涵於自然中的神聖詩意，而這種風格上的發展更顯見於其天空部分。例如早期較常畫晴朗的藍天白雲，甚至畫型態清晰的卷雲和積雲，而晚期除常描繪具崇高意境的暴風雨外，亦常畫具神聖詩意的日落景象。晚年因加進更多他個人對聖經的獨特體會和對周遭環境的情懷，故出現較多具宗教隱喻性和具詩意的田園風景畫，而為達此聖靈感知的詩意境界，他常加強運用天空整體的氛圍及戲劇張力。而他努力在畫中傳達宗教聖靈的創作理念，早在1820年代初期即深刻影響了他的學生帕麥爾。

第二節　帕麥爾的天空──月亮、夕陽

自1690年譚普爾爵士（Sir William Temple, 1628-1699）在

《論古代與現代學問》（*An Essay upon Ancient and Modern Learning*）中主張古人樣樣比現代人優秀後，古代的典範到底該保留多少，一直是英國藝術家和知識分子探索爭論的議題。拿破崙戰敗後，1820年代至1830年代，在英國和法國皆出現放棄城市生活而投入大自然生活與創作的繪畫團體。例如英國為期不久的「古人會」和法國的「巴比松畫派」（Barbizon School）。「巴比松畫派」形成的主因是1824年康斯塔伯在巴黎沙龍展出的自然田園作品激發了一些年輕畫家，他們摒棄形式風格而直接從自然尋找靈感，自然風景成為他們的創作主題，他們主要聚集於巴比松，大約活動於1830年至1870年間。「古人會」是英國第一個有高度特色的藝術兄弟會，他們是一群偏愛古代的年輕藝術家，帕麥爾是古人會的領袖。他們在1824年左右開始以古人會稱呼自己，但自1830年代初期此團體逐漸式微，此後這名稱主要被封存於傳記及回憶錄中。[55] 他們自稱為古人，因他們分享對早期文藝復興的讚

55 十九世紀中、晚期很少人注意古人會的存在，儘管1865年、1892年和1893年分別出版了 *Memoris of the Late Francis Oliver Finch,* by E. Finch; *The Life and Letters of Samuel Palmer*, by A. H. Palmer; *A Memoir of Edward Calvert,* by Samuel Calvert，但這些傳記中僅略述他們為一藝術兄弟會。1893年在皇家美術院的展覽 "Works by Old Masters" 中，帕麥爾和卡爾弗特皆有好的畫作展出；另外，1893年分別在 *The Academy*（February）和 *The Scotsman*（2 January），亦有短文稱讚卡爾弗特的作品，及簡單提到這一群畫家以布雷克為中心。目前 William Vaughan, Elizabeth E. Barker and Colin Harrison, *Samuel Palmer 1805-1881: Vision and Landscape*; G. E. Bentley, Jr., R. N. Essick, S. M. Bennett, and M. D. Paley, *Essays on the Blake Followers*（San Marino: Henry E. Huntington Library, 1982）; Morton D. Palely, 'The Art of "The Ancients"' *William Blake and His Circle*, Martin Butlin et al.（San Marino: Henry E. Huntington Library, 1989）; Raymond Lister, *Samuel Palmer and 'The Ancients'*（Cambridge:

賞，並相信古代的人文思想比現代優越，且沉浸於閱讀與讚揚古代經典、古代偉大藝術家和作家。古人會的成員共有九人，其中以帕麥爾、卡爾弗特（Edward Calvert, 1799-1883）和里士曼（George Richmond, 1809-1896）三人藝術成就較高，且受布雷克影響較多。此外，還有芬奇（Francis Oliver Finch, 1802-1862）、華爾德（Henry Walter, 1799-1849）、泰森姆兄弟（Frederick Tatham, 1805-1878 & Arthur Tatham, 1809-1874）、吉爾斯及謝爾曼（Welby Sherman, fl.1827-1834）。[56]

　　這群年輕藝術家成長於法國大革命期間及戰後艱難時期，在不安定的恐怖年代，因著機緣和本身一些相似特質，加上林內爾的穿針引線，讓他們結合在一起且認識了布雷克。他們大都不喜歡當時的藝術風格，對宗教有高度熱忱，喜愛文學、音樂，視年長的布雷克為先知，受他神秘主義影響。林內爾比布雷克年輕三十五歲，雖然沒有像布雷克一樣受這群年輕藝術家的尊崇，但因年齡較接近他們，與他們的關係較像兄弟般。林內爾與他們有共同的追求，他們一起討論藝術、詩文，並共享互畫肖像的樂趣。此外，林內爾與古人會尚有一個最基本的共通特質，即是皆深切

　　Cambridge University Press, 1984）等書中對帕麥爾和「古人會」有較深入的探討。此外，有關古人會的形成、活動及特色可參考筆者〈古人會的推手──林內爾〉一文。

56 芬奇以畫洛漢和普桑風格的古典水彩風景畫為主。華爾德是一位風景畫家、動物畫家及肖像畫家。泰森姆兄弟是建築師Charles Heathcote Tatham的兒子，哥哥是雕刻家兼肖像畫家，尤其是小型肖像畫，弟弟是劍橋大學大學生，後來成為優秀的牧師。吉爾斯是帕麥爾表弟，是一證券商，但強烈地愛好藝術。謝爾曼是古人會中最年輕且最不受重視的雕刻家和製圖者。

地沉浸於宗教氛圍，儘管他們並非信仰同一教派。[57]帕麥爾是古人
會中將藝術與宗教結合的代表人物，其畫作約可分為早期富宗教
幻想的索倫時期和1840年代以來蘊涵古雅詩意時期。在索倫時期
想像力豐富，且具有強烈的宗教熱忱，月亮成為畫作的焦點。
1840年代以來他除嘗試實驗新風格，亦再度尋找1820年代索倫時
期的幻想風格，更增添一股濃郁的古典韻味，夕陽是他晚年呈現
情懷的最佳媒介。

(一) 索倫時期（1825-1832）──宗教幻想

　　帕麥爾生長於中產階級家庭，父親是一位有學養的學者。他
出生幾個月後即感染了長期的咳嗽，這可能預兆其年長後的氣
喘，此病一直困擾著他。他從小因奶媽華德（Mary Ward）的教
導，對聖經故事和密爾頓（John Milton, 1608-1674）的詩文特別
喜愛。又因父親的鼓勵，他對書本產生很大的興趣。他於1818年
決定成為藝術家後，先向魏特（William Wate）學習。魏特教他
先以自然為學習對象，且以寇克斯的《論風景畫與水彩效果》為
教材，後來斯托瑟德（Thomas Stothard）鼓勵他去皇家美術院聽
弗萊克斯曼的演講，這些早年的學習奠立了帕麥爾日後藝術發展
的基礎。[58]此外，他此時已開始由參觀畫展而自學其他同時代自然
風景畫家的特色，例如他因參觀諾威克畫派的展覽，而對施塔克

57 腓特烈・泰森姆（Frederick Tatham）、芬奇、卡爾弗特和里士曼在精神信仰
　　上與帕麥爾較接近。另外，吉爾斯甚至比帕麥爾更偏愛羅馬，他是中世紀和
　　十六世紀天主教的擁護者；華爾德的作品則只有很簡單的宗教意涵。

58 R. Lister, *Samuel Palmer, His Life and Art* (Cambridge: Cambridge University
　　Press, 1987), pp. 7-8.

（James Stark, 1794-1859）、文森特（George Vincent, 1796-1832）、
科羅姆等畫家的風格特別有印象。早年的帕麥爾並未談論到康斯
塔伯的畫作，但對泰納有極深刻印象。

他晚年在1872年給學生魯賓遜（Mrs Julia Robinson）的信中
還提及五十幾年前的印象：「我參觀的第一個展覽，在1819年，
記憶中正好是第一幅泰納的《沙洲上的橘色商人》（*The orange
merchant on the bar*），我天生是斑駁或模糊（smudginess）的愛好
者，從那時至今我酷愛他。」[59]帕麥爾在此透露出他從早年就受泰
納畫中斑駁或模糊特色的影響，且至晚年還一直喜愛泰納的風
格。《沙洲上的橘色商人》除描繪灰暗的海面上有數艘正在作業
的商船外，即是一大片廣闊天空。相信初學畫的帕麥爾對該畫的
天空應留下極深刻的印象，因其不僅占畫面四分之三，且呈現各
式各樣及色彩豐富的雲彩，藍天上有數處雅致多彩的細長斑駁雲
彩，低空處亦有幾片模糊的灰藍色雲團。模糊不清的特色較常見
於帕麥爾早期的畫作，斑駁的特色更顯見於中晚期的畫作。誠如
豐恩（William Vaughan）所言，泰納吸引帕麥爾的應該不只是斑
駁或模糊，而是一位畫家給予風景畫的一種新穎的英雄般的野心
（heroic ambition）。若斑駁或模糊是指引人注意的大氣效果，那
帕麥爾早期的作品顯然已呈現出對大氣氛圍效果的關注。[60]

帕麥爾的宗教信仰於1820年起開始動搖，當時古人會的朋友

59 泰納《沙洲上的橘色商人》（*Entrance of The Meuse: Orange-Merchant on the
　　Bar, Going to pieces*）現收藏於泰德畫廊。R. Lister ed., *The Letters of Samuel
　　Palmer*（Oxford: Clarednon Press, 1974）, p. 872.

60 W. Vaughan, *Samuel Palmer: Shadows on the Wall*, p. 48.

芬奇可能幫助他去了解身為宗教藝術家的哲學。[61]林內爾和芬奇皆曾是約翰‧瓦利的學生，林內爾亦曾指導芬奇，於1822年9月可能是透過芬奇的介紹，三十歲的林內爾認識了十九歲的帕麥爾。[62]林內爾對帕麥爾的影響，顯見於帕麥爾自己於一年半後的記述中，他說：「很高興上帝派遣好天使林內爾來，將我從現代藝術的陷阱中拉出。」[63]林內爾將帕麥爾視為學生極用心地教導，對他早期風格的影響頗為深刻。

　　1822年11月林內爾開始指導帕麥爾，一方面鼓勵他仔細研究自然，另一方面引導他向早期藝術家學習。[64]除教導帕麥爾從人物描繪開始，並且帶他去參觀德威畫廊（Dulwich Gallery）的收藏，也勸他去研究亞得斯（Charles Aders, 1780-1846）所收藏的北方

61 芬奇是古人會中最先對布雷克有印象的成員，因當他是約翰‧瓦利的學生時，就一再聽人提起布雷克。帕麥爾1863年曾對Anne Gilchrist說道：「在我們圈裡，或許芬奇是最傾向於相信布雷克的精神交通。」R. Lister ed., *The Letters of Samuel Palmer*, p. 674; A. M. W. Stirling, George and William Richmond, *The Richmond Papers* (The Bookman, 1926), p. 22.

62 Raymond Lister認為很可能是林內爾介紹芬奇和帕麥爾認識，但林內爾是1822年才認識帕麥爾，而帕麥爾的兒子A. H. Palmer則主張帕麥爾與芬奇應早在1819年左右就已互相認識。另外，David Linnel認為林內爾和帕麥爾在哪裡且如何認識並不確定，但可能是透過芬奇的介紹。A. H. Palmer, *The Life and Letters of Samuel Palmer* (London: Seeley & Co., Ltd., 1892), Raymond Lister ed. (London: Eric & John Steven, 1972 new edition), pp. 12-13; R. Lister, *Samuel Palmer and 'The Ancient'*, p. 87; D. Linnell, *Blake, Palmer, Linnell and Co.*, p. 77.

63 A. H. Palmer, *The Life and Letters of Samuel Palmer*, p.14.

64 魏特只教帕麥爾水彩畫，林內爾則除教帕麥爾水彩畫外，亦教他油畫。A. H. Palmer 1920年3月14日寫給Martin Hardie的信，見F. G. Stephens, "Samuel Palmer," p. 163.

早期法蘭德斯和德國原始主義畫作。[65] 此外，林內爾還鼓勵他去研究杜勒（Albrecht Dürer, 1471-1528）、米開朗基羅（Michelangelo , 1475-1564）及古代的塑像，並且要求他畫好人物的每根骨頭和每塊肌肉。[66] 帕麥爾的次子艾夫列強調其父非常認真地依照林內爾的教導去研究這些古代雕像，甚至描繪出大理石的粒狀紋理，這樣的訓練致使他養成專注的觀察力，[67] 亦奠定了他日後描繪微小形式的扎實基礎。

　　帕麥爾在遇見林內爾之前應已有一定程度的創作技巧，但無法超越傳統，是林內爾開啟了他，使他能將原有的要素轉換成一新的特質。經過約兩年的指導，林內爾覺得有必要將布雷克介紹給帕麥爾，故於1824年10月親自帶帕麥爾去見布雷克。布雷克是一位具獨特個性的畫家，他認為想像比觀察更重要，然通常具強烈獨特想像風格的畫家很少有後繼者。布雷克的《威吉爾田園詩》（Pastorals of Virgil）木版畫實際是較不顯眼的作品，卻是他立即影響古人會的主要來源，但這影響在短暫幾年就消失了。帕麥爾的作品顯現出經過一段深受布雷克影響之後，轉為一種更依照他自己個性的想像和風格。李斯特認為在理智上布雷克是超越古人會，帕麥爾在這方面是了解布雷克一些，但他主張布雷克對帕麥爾的影響是細微的，難怪他在索倫畫作上歸功於布雷克的風格很快就減低了。[68]

　　相較於布雷克，林內爾對帕麥爾的風格形成有決定性的影

65　A. H. Palmer, *The Life and Letters of Samuel Palmer*, p. 19.

66　R. Lister, *Samuel Palmer, His Life and Art*, pp. 13-14.

67　A. H. Palmer, *The Life and Letters of Samuel Palmer*, p. 14.

68　R. Lister, *Samuel Palmer, His Life and Art*, p. 64.

響。1823年左右帕麥爾由傳統風格及地形觀點，轉變成一種兼具自然寫實及原始想像的風格，不僅探索大膽簡單的形式，並且運用豐富複雜的紋理和設計。此種風格轉換是因經過一段對自己創作的不滿意，他承認是因認識林內爾，故催化他風格的改變。當時的林內爾早已是一位以呈現真實自然著名的風景畫家，一個有深厚宗教觀的人，相當強調藝術中的神聖性。

　　林內爾對帕麥爾的風格塑造有深刻影響，主因是他們對自然的態度極為相近，他們皆熱愛自然且勤奮於研究自然，皆視美好的自然是上帝的顯現。雖然林內爾與帕麥爾在早期皆曾受到如畫的風格影響，但若從他們最原創的方面來說，他們兩人皆反對「如畫的」原則。林內爾在1811年與1812年間所畫的砂礫坑，以及帕麥爾在1820年代常畫的七葉樹與蛇麻草，這些題材在吉爾平的《評論森林風景》（Remarks on Forest Scenery, 1794）書中，皆被批評為醜陋的、非如畫的。另外，他們皆透過描繪自然來傳達宗教情懷。如果說林內爾專注於卑微的細節與他的浸信會信仰相合，我們也可以將帕麥爾描繪大量的微小細節、強調教堂在風景的重要性與他信仰的英國國教高派教會（High Church）相對應。[69]

　　對帕麥爾而言，林內爾自身的經驗是最佳的範本。應是林內爾的榜樣鼓舞了帕麥爾，轉化他正在萌芽的宗教情感於風景中，而非於想像的聖經景物中。再經林內爾特別用心地教導，除了激發他原有的想像力，更培養仔細觀察與描繪自然細節的創作態

69　*Remarks on Forest Scenery*, 1794, vol. I, p. 65. G. Grigson, *Samuel Palmer: The Visionary Years*, pp. 34, 91; Christiana Payne, "Linnell and Samuel Palmer in the 1820s," p. 131.

度。例如1825年一組六張深褐色田園畫作，不僅刻畫了自然的細
節，且融合了豐富的想像力。他後來因現實的經濟壓力，對這種
特質產生了抗拒，也破壞了他的自信，這由索倫時期之後的中年
作品可明顯看出。但當他晚年不再為世俗所牽絆，又可自由任意
創作時，1820年代受林內爾訓練，融合自然寫實與想像，且富含
詩意的特質則又重新浮現於畫面上，只是當年濃厚的宗教意涵已
不再那麼顯著了。

　　布雷克和林內爾對帕麥爾各有不同的影響，他們對他的影響
恰成互補，布雷克偏重人物想像，而林內爾偏重自然寫實。然因
帕麥爾的藝術情懷是寄情於自然，又他對自然的態度與林內爾相
似，故我們可以找到更多他受林內爾影響的痕跡。林內爾相信到
自然去找尋一切，堅持仔細研究自然以領悟自然的精神核心，他
所有的早期作品幾乎皆是對自然的真實研究，風格自由具詩
意。[70]林內爾是自然主義者，教導帕麥爾的方法是將他的自然主義
與帕麥爾原有的理想主義相調和。

　　帕麥爾與林內爾、布雷克的交往對他原始風格的發展是重要
的，而他風格的轉換亦與當時廣大的文化運動相關。在拿破崙戰
敗後，歐洲各地出現對工商業發達所造成的社會不安的厭惡，及
嚮往中世紀的普遍現象。此保守的復古觀念於1808年首先由歐爾
貝克（Overbeck）、普佛（Pforr），與其他四位在維也納學院創辦
的「路加兄弟會」（Brotherhood of St. Luke）發起，他們兩人
1810年前往羅馬後又有其他人加入，此團體被戲稱為拿撒勒派
（Nazarener）。他們反對新古典主義及學院制度教育，他們從中世

70　A. T. Story, *Life of John Linnell*, Book I, pp. 49-50.

紀晚期及文藝復興早期畫家尋求靈感，希望藝術能具神聖的價值，以重建德國的宗教藝術，此畫派在羅馬的活動對稍後成立的古人會或許有激發作用。帕麥爾崇尚中世紀主義且極度保守，於1818年開始學習繪畫後，不久就找到亦對中世紀藝術有共同熱忱的其他年輕藝術家組成古人會。

　　帕麥爾在1820年代有紀年的畫作很少，故他在這幾年風格的轉變情形很難十分確定。值得慶幸的是自1824年以來，他常在書信中與林內爾、古人會好友里士曼談論到創作問題，故我們還能藉由這些文字資料，來推敲他此時期的風格和幾幅作品創作的時間。豐恩是研究帕麥爾的專家，他認為帕麥爾較早的作品風格較嚴肅，1827年之後，即布雷克去世那年且帕麥爾開始定居索倫後，他的風格變得更豐富且更具氛圍。此時期他在技巧上亦更具實驗性，他練習以蛋黃加在顏料上，且以墨水或混合材料創造單色畫法。例如1830年的《夜禱返家》（*Coming from Evening Church*, 圖6-9）即是以蛋黃加顏料，並未

圖6-9　帕麥爾：《夜禱返家》，1830年。混合媒材、紙、30.2×20公分。倫敦泰德畫廊。© Tate, London 2017.

使用油料。1830年代中、晚期他漸移開想像的題材，而轉向較寫實且仍具強烈詩意的田園題材，然而豐恩亦提醒我們這種前後關係仍存在著很大的推測，而這種改變可能不是準確的或必然的。[71]

　　帕麥爾在當時確實陷於兩難，身為風景畫家他重視依賴真實自然，但同時他感覺這樣的自然需由心靈視覺來衡量。他在1828年給林內爾信中還說：「我看到自然美的一般特色，不僅不同於，甚至於在某些方面是與想像的藝術相反……。一般的自然擁有溫柔可愛的吸引力，葉片的輕盈，微小形式的千次重複，是它自己真實的完美，似乎很難去和嚴肅的、可怕的、沉重的藝術妥協。」[72]此處說明他對藝術創作與自然之間的關係仍有些困惑，他似乎視想像的藝術與寫實主義的藝術是互相對立。其實，由他早年到晚年的畫作，可察覺出他一生創作都在精細描繪與發揮想像力間掙扎，而這亦形塑出他自己後來的教學本能。[73]佩恩認為他對寫實主義的畏懼或許是基於布雷克對自然的厭惡，導致他低估了自己最好的特質。[74]在同一封信中，帕麥爾又透露出此時他對自然的嚮往多於想像。他說：「自然到處是引人入勝的、清晰的、完美的、獨特的形式，就如自然界的昆蟲，自然留有一個空間讓靈魂去攀爬到它的巔峰。」

　　帕麥爾經由林內爾幾年來持續的指導與訓練後，不僅強化了

71　W. Vaughan et al., *Samuel Palmer 1805-1881: Vision and Landscape*, p. 105.

72　R. Lister ed., *The Letters of Samuel Palmer*, pp. 48-52.

73　Martin Postle, "'This very unstudent-like student': Palmer and the education of the artist," *Samuel Palmer Revisited*, ed. Simon Shaw-Miller and Sam Smiles（Surrey, England ; Burlington, VT : Ashgate, 2010）, p. 54.

74　C. Payne, "John Linnell and Samuel Palmer in the 1820s," p. 135.

他對自然的觀察及寫實的能力，亦激發了原有豐富的想像力，因此能創作出他自己獨特風格的田園世界。他在其中企圖去呈現自然的神聖活力，及人類與它的關係，將田園的自然景致融入抽象的詩意想像中。他喜愛以幻想的田園風格來稱頌上帝所創作的美與奇蹟，他亦如同林內爾，相信上帝是顯現在一切事物。詩和聖經一直是他畫作的靈感來源，但他比林內爾更具想像力，他除以虔誠之心精確描繪自然，還將自然賦予豐富的幻想。在索倫時期他將該地的風景轉化成對上帝的讚頌，此時他對基督神聖的想像達到頂點，努力地描繪基督徒眼中理想的「救世主之地」。例如他此時期畫作常出現教堂，且幾乎皆出現高聳的尖塔，然事實上索倫僅有的舊教堂並無尖塔。[75]此外，他將小山丘畫成神聖的圓頂，農夫畫成好牧羊人，在明亮的月光下照顧他的羊群，且到處皆是豐碩田園，宛如是中古基督教黃金時代。

　　林內爾的宗教信仰傾向清教徒，和帕麥爾英國國教的宗教觀極不同，但他們皆極具宗教熱忱。清教徒是指要求清除英國國教仍保有天主教儀式的改革派，信奉加爾文主義，認為《聖經》是唯一最高權威，任何教會或個人都不能成為傳統權威的解釋者和維護者。在政治上和宗教上，布雷克和林內爾的觀點較激進，帕麥爾則持較保守的看法。帕麥爾可說是英國國教的虔信者，而林內爾則是極端的反英國國教高派教會。[76]

　　帕麥爾從小是在虔誠嚴肅的宗教氣氛中成長，曾祖父是英國

75 筆者曾於2007年1月至索倫找資料，那小村落僅有一舊長方形教堂，前面約三分之一蓋成如正方形高樓，僅在高樓上四角各有一低矮的尖狀修飾物。

76 英國國教的高派教會強調儀式、權威、控制，低派教會（Low Church）則強調福音宣導，而不重視神職權威或形式。

國教區牧師，而父親信奉嚴格的浸信會教派。浸信會主張獨立自主、政教分離，反對英國國教和政府對地方教會的干涉。1820年左右，帕麥爾的信仰曾受到考驗，約1823年，他終於完全與從小接觸的浸信會分開，在倫敦的英國國教教會受洗。自此他的宗教信仰愈來愈堅實，視他的藝術創作直接來自上帝的激發，故畫每一幅畫皆先禱告，並於完成時獻上感謝。[77]在1822年11月至1824年6月接受林內爾的教導初期，曾自勉：「自從你開始畫畫已二十個月，你的第二次試驗開始，做新的嘗試。以接近基督來創作，看以祂為支柱你會畫出什麼。……祈求上帝讓你看清這些。」[78]至1825年他更相信藝術創作是為榮耀上帝，他說：「天才是毫無保留地將其全部靈魂致力於神聖的與詩意的藝術，且透過它們獻給上帝。」[79]又在1826年8月底他在索倫時寫著：「上帝昨晚給我的心靈很多的愛，給我堅實的希望使我能完成……，我的希望只在上帝，我決定明天早上嘗試以上帝的力量來畫它……我會努力，上帝幫忙我，使我每一天開始就有一些短的經文與我同在，而且祈求聖靈整天激發我的藝術。」[80]

　　帕麥爾應是受到林內爾深刻的影響，亦如同林內爾努力地將他對上帝的虔信轉化到藝術創作上，這種情懷強烈表露在認識林內爾之後至1830年代初期的畫作，較重要的有《有星星的月光麥田》（*Cornfield by Moonlight, with the Evening Star*）和《夜禱返家》（圖6-9）。他將林內爾對自然直接的歌頌，更加以幻想化和

77　A. M. W. Stirling et al., *The Richmond Papers*, p.12.

78　A. H. Palmer, *The Life and Letters of Samuel Palmer*, p. 12.

79　A. H. Palmer, *The Life and Letters of Samuel Palmer*, p. 17.

80　R. Lister, *Samuel Palmer, His Life and Art*, p. 42.

宗教化，尤其呈現在他對天空的描繪。例如在收藏於大英博物館
的《有星星的月光麥田》畫中，我們除看到象徵上帝博愛精神的
巨大眉月在黑暗夜空中閃耀著，且照亮整片麥田，又看到一顆亦
具象徵意涵的閃爍星星正與月亮左右相輝映；另外，象徵基督的
牧羊人手握著長竿，正帶著狗似往歸途緩緩前行。

　　在《夜禱返家》中最易吸引觀者目光的是又大又圓又亮的滿
月，當筆者在泰德畫廊檢視此畫時，深刻感受到小小畫面似塞滿
著上帝賜予的豐盛恩典，柔和明亮的滿月象徵著上帝。上帝的榮
光似乎驅除了黑夜，正溫馨地普照著一群剛步出教堂的男女老幼
信徒們，以及有高聳尖塔的教堂、兩棵連結成似哥德式拱門的前
景高樹、有如圓拱的背景小丘。此畫具有簡單古樸的意趣，整幅
畫面幾乎是層層堆疊的厚塗，色彩相當豐富，溫煦的紅橘色與明
亮的金黃色交織成虔敬和樂的氛圍。

　　帕麥爾此時期常畫小山丘、河谷、月亮、星星、蝙蝠、有尖
塔的教堂、月光下豐碩農作物、牧人、羊群等題材，尤其偏愛月
亮。帕麥爾一直很擅長描繪有月亮的夜景，故被稱為「月光畫
家」（painter of moonlight）。[81] 他描繪豐饒的農村田園時常以月亮
象徵基督的恩賜與救贖，有時畫滿月，有時畫眉月或殘月。另
外，他田園畫中的月亮，亦隱喻著對工業革命以來漸消逝的農村
景象的懷念。[82] 此時期的畫作大多數是小幅，在1824年的速寫簿
上已多次出現滿月、眉月和殘月。此時期較完整的畫作中，亦有

81　I. Procter於1950年以"Samuel Palmer: Painter of Moonlight"為主題發表一篇論
　　文於 Country Life, 1 Dec. 1950.
82　Paul Spencer-Longhurst, Moonrise over Europe: JC Dahl and Romantic Landscape
　　（London: Philip Wilson Publishers, 2006），pp. 49-50.

不少出現月亮。例如1825年那組六幅畫作中，就有三幅是描繪月亮初升的黃昏景色。其中《長滿穀物的山谷》（*The Valley Thick with Corn*），以較原始簡單的風格呈現他理想的宗教化田園生活。畫中前景人物彷彿穿著十七世紀虔誠清教徒的服飾，悠哉坐臥在田園中看書，背後豐盛繁茂的農村景致是他理想中的天堂，而中央遠處山腰間高聳的尖塔小教堂即是具體的希望。天空中的雲彩極具想像力，而最醒目突出的是象徵上帝的大滿月。

　　此時期帕麥爾還有以墨色或棕色為主的幾幅夜景，構圖皆簡單而富想像力，且皆出現頗奇特的天空，例如《月亮與星星伴著牧羊人和羊群》（*A Shepherd and his Flock under the Moon and Stars*, 圖6-10）、《滿月下的牧羊人》（*Shepherds under a Full Moon*, 圖6-11）、《滿月與鹿的風景》（*Landscape with Full Moon and Deer*, c. 1826-1830）等。其中《月亮與星星伴著牧羊人和羊群》的天空有著巨大而明亮的殘月，四周圍繞著閃爍熠熠的六顆星星，有如童話中幻想神奇的天空。其中有一顆星星拖著兩條長尾巴的畫法可能是受到布雷克的影響，因以乾枯筆畫出，猶如流星般有蒸汽的感覺。從布雷克早期的作品，可清楚看出他對觀察天文現象並不感興趣，但對彗星在過去文學和藝術上的傳統象徵頗感興趣，故他至少畫過二十幅以上帶有尾巴的星星，[83] 但這些彗星都不是出現於風景畫上。而《滿月下的牧羊人》則描繪一位持杖的牧羊人與羊群在明亮月光下，右前景亦站立一位似夢幻而模糊的牧羊女。天空呈現月光灑落在朵朵小雲上的轉變效果，除有極為突出帶著黃棕色月暈的滿月，更獨特的是朵朵朦朧神秘而不

83　Roberta J. M. Olson and Jay M. Pasachoff, *Fire in the Sky*, pp. 80-95, 164.

圖 6-10　帕麥爾：《月亮與星星伴著牧羊人和羊群》，約
1827年。黑色與棕色墨、白色樹膠水彩、10.8×13公
分。耶魯英國藝術中心。

圖 6-11　帕麥爾：《滿月下的牧羊人》，約1826-30年。
筆、棕色墨、樹膠、紙板、11.8×13.4公分。牛津艾許莫
里安博物館。

規則斑駁的雲似乎正飄動著，極有立體感和量感。有斑駁雲彩的
天空是帕麥爾於1820年代末期及晚年最喜愛的題材之一。[84]

　　此外，除前面提及的《夜禱返家》與《有星星的月光麥田》，
帕麥爾此時期還有幾幅畫作亦有獨特的象徵性月亮，例如《丘陵
風光》（*A Hilly Scene*）與《滿月》（*The Harvest Moon*, 圖6-12）。
《丘陵風光》的主題與《夜禱返家》頗類似，筆者在泰德畫廊檢
視此畫時，亦感受到小小畫面充滿了神聖意涵。這兩幅畫皆以圓
拱形的山丘當背景，皆由兩旁大樹所連結成的圓拱當前景，中景

圖6-12　帕麥爾：《滿月》，1833年。油彩、紙、22.2×27.6
公分。耶魯英國藝術中心。

84　W. Vaughan et al., *Samuel Palmer 1805-1881: Vision and Landscape*, pp. 108-109,
　　195-196; Raymond Lister, *Catalogue Raisonné of the Works of Samuel Palmer*
　　（Cambridge, New York, Melbourne: Cambridge University Press, 1988）, pp. 72-73.

皆有很清楚的教堂，而且皆有明亮的月光照亮著大地，一是誇張的雪白大殘月，另一是金黃色的大滿月。兩幅畫中的月亮都十分突出顯目，比例都是超大，亦都很容易讓人理解它們具有象徵基督的意涵。《丘陵風光》畫中的雪白殘月高掛在夜空正上端，極為耀眼，成為畫面焦點，右邊樹縫間一顆閃耀的星星與其相呼應。《有星星的月光麥田》亦有極大而發亮光的眉月與星星，它們將整片田園照得發紅發亮，有如基督的榮光在黑夜中普照大地般。《滿月》主要是描繪一群農夫農婦在夜光下忙碌收割的情景，亦是藉著又大又圓的明月與數顆閃爍的星星來照亮整片充滿生機的田園。

　　帕麥爾早期對月亮的鍾情，主因應是對宗教的虔誠。另外，亦有可能是受布雷克的影響，因在布雷克的一些畫作上也常出現月亮和星星，但並不太顯目。例如《密爾頓失樂園插圖》（*Illustration to Milton's Paradise Lost*）、《約伯記插圖》（*Illustrations of the Book of Job*, 1825-26）、《桑頓的威吉爾田園詩插圖》（*Illustrations to Robert Thornton's Pastorals of Virgil*, 1821）等。如同帕麥爾，古人會中的卡爾弗特和里士曼兩人的作品中亦偶爾可看到極醒目的大月亮，但帕麥爾應是英國浪漫時期將月亮在風景畫的重要性提升至最巔峰的畫家。除月亮、星星外，他此時期濃厚的宗教情懷，亦顯現在他常常以羊群與牧羊人為主題，除前面所提到的《月亮與星星伴著牧羊人和羊群》和《滿月下的牧羊人》，較重要的畫作還有《神奇蘋果樹》（*The Magic Apple Tree*, c. 1830）、《七葉樹田園》（*Pastoral with a Horse Chestnut Tree*, 圖6-13）、《羊群與星星》（*The Flock and the Star*, 圖6-14）等。很明顯，牧羊人和一大群綿羊是這些畫作的主角。

圖6-13 帕麥爾:《七葉樹田園》,約1831-32年。水彩、鉛筆、紙、33.4×26.8公分。牛津艾許莫里安博物館。

圖6-14 帕麥爾:《羊群與星星》,約1831年。墨汁、鉛筆、紙、14.9×17.75公分。牛津艾許莫里安博物館。

　　除帕麥爾、卡爾弗特和里士曼外，英國浪漫時期亦還有不少畫家對月亮有特別的興趣，如前文提及的珊得比、萊特、柯瑞奇、泰納、林內爾等人，及肖像畫家羅素（John Russell, 1745-1806）。羅素擅長粉筆畫與蠟筆畫，特別專注於觀察天空。在1784年遇見天文學家赫瑟爾（Sir William Herschel, 1738-1822）後，即以月亮為他觀察研究的主角，認為之前的天文學家對月亮的形狀和效果描繪得很不正確。他自1795年開始，數年來努力用望遠鏡折射器和反射器觀察月亮表層，很渴望不僅能掌握到科學的精確，亦能將看到月亮的感覺和月亮本身的藝術效果呈現出來，故他會特別選擇畫月亮運轉周期約在二分之一至四分之三期間，因該階段的月亮最為清晰。[85]

　　浪漫時期歐洲很多年輕藝術家熱忱地追求直覺的、有情感的景物或事物，其中有不少畫家企圖捕捉神秘而無法了解的題材，這種野心使他們著迷於夜間的月光景色。歐洲藝術對月亮的著迷在1800年左右達到頂點，尤其是德國，其不論在藝術、文學、哲學都被稱為有如「月亮時期」。[86]當時德國很多藝文家對月亮有不同的詮釋，例如哥德原先視月亮為思念和絕望的象徵，後來視其為寧靜沉思的來源，最後則視其為透過望遠鏡可研究的揭秘對象。在德國藝術中心德勒斯登，宗教情懷的原則被倫格（Philipp Otto Runge, 1777-1810）和佛烈德利赫熱切地運用到風景畫上。

85 伯明罕博物館與藝術畫廊即收藏一幅羅素約於1793-97年以蠟彩畫於木板的《月亮的表層》（*The Face of the Moon*）。Paul Spencer-Longhurst, *Moonrise over Europe: JC Dahl and Romantic Landscape*, pp. 84-85.

86 S. Rewald, ed. *Caspar David Friedrich: Moonwatchers*, exh. cat.（New York: Metropolitan Museum of Art, 2001）, p. 10.

佛烈德利赫被視為是德國浪漫時期最偉大的畫家，他喜愛的背景
是薄暮、月光、夜晚、霧靄、秋冬。如同帕麥爾，他自1806年起
亦逐漸著迷於月亮，常以上升的月亮象徵基督。月亮成為他最重
要的沉思媒介，而非只是照亮黑暗天空的來源。此外，他的年輕
好友達爾亦喜愛畫月亮，直到晚年還愛描繪夜景，佛烈德利赫是
理想主義者，而達爾則是自然主義者。[87]

　　學者普遍忽視了帕麥爾早期所偏愛的月亮，反而較注意他的
雲。這或許是因大家都注意到1828年12月帕麥爾給林內爾的信
中，曾很直接地讚賞林內爾所畫的雲，他說：「我認為你畫的那
些燦爛圓形的雲朵是無法模仿的，是一個自然元素可以傳達藝術
巔峰的好例子。」[88]帕麥爾應是受了林內爾畫作中雲的激發，故雲
成為他在索倫時期最後階段頗注重的題材，而他此時的技巧在某
些方面是改變了，所畫的天空和雲已轉而偏向寫實風格。例如約
畫於1833年至1834年的《明亮的雲》（*The Bright Cloud*, 圖6-15）
和《白色的雲》（*The White Cloud*），此兩幅畫作皆有一半畫面被
巨浪般的大積雲所占據，大而圓的雲朵堆積一起極為宏偉壯觀。
若將《明亮的雲》與前節中所提到林內爾畫於1815年的《肯內爾
河》（圖6-1）或1831-34年間畫的《柯林斯農莊》（圖6-2）相比
較，很容易看出其間對雲描繪的雷同處。帕麥爾的次子艾夫列在
寫《帕麥爾的生平與信件》（*The Life and Letters of Samuel Palmer*,
1892）時，特別強調帕麥爾的藝術特色是不屬於那一畫派，指出

87 有關探討歐洲浪漫時期畫家描繪月亮及月光較重要的畫作，可參考 Paul
　　Spencer-Longhurst, *Moonrise over Europe: JC Dahl and Romantic Landscape*,
　　pp. 13-56.

88 R. Lister ed., *The Letters of Samuel Palmer*, p. 50.

圖6-15　帕麥爾：《明亮的雲》，約1833-34。油彩、色膠、紅木板、23.2×31.7公分。曼徹斯特藝術畫廊。

他除了早期畫作可追溯一、二位古代畫家和布雷克的影響外，其他時期的風格皆是他自創的。然他亦承認收藏一幅帕麥爾認識林內爾之後的小作品，畫中天空的構圖和色彩皆極似林內爾的風格；此外，他還特別提到帕麥爾畫的《明亮的雲》頗近似林內爾風格。[89]李斯特亦認為《明亮的雲》和《白色的雲》這兩幅畫中雲的型態和顏色，都與林內爾所畫的雲極為相似。[90]

89《明亮的雲》收藏於曼徹斯特藝術畫廊。A. H. Palmer, *The Life and Letters of Samuel Palmer*, pp. 20-21.

90 Raymond Lister, *Samuel Palmer and 'The Ancients'* (Cambridge: Fitzwilliam Museum, 1984), p. 2.

（二）1840年代以來──古雅詩意

　　帕麥爾風景畫的風格隨著年齡與實際經濟狀況而有所改變，早期與中、晚期各呈現出不同的特色，早期不僅注意自然細節，亦具豐富想像力，自我意識極強，此時月亮是他注意焦點。而中、晚期的想像力較不強烈，但技法較典雅細緻，有如纖細畫，善於運用斑紋和點彩，天空常出現斑駁雲彩與絢爛火紅的夕陽，極具古典詩意。他於1837年10月與林內爾的大女兒安娜（Hannah Linnell）結婚後四天就前往義大利，直至1839年11月始返回英國。在義大利期間和回國後他主要嘗試以義大利城市及田園風景為題材，以較寫實的構圖但較自由鬆散的筆法創作。但因義大利題材在當時已是太普遍了，且他的畫作常被認為完成度不夠，故展出的畫作常無法賣出，只好再如結婚前幾年以教畫為生。此時，最早可清晰看出他企圖喚回索倫時期那種感覺的作品，是約畫於1843年的油畫《雲雀飛起》（*The Rising of the Skylark*），其是根據他1830年初期的素描。此畫仍保有帕麥爾年輕時的詩意和情懷，天空占滿畫面三分之二，描繪夕陽西下時天邊盡是金黃色、紅色的雲霞，一顆明亮的星星已高掛在略帶藍紫色的昏暗高空裡。此時一位穿著白襯衫和外袍的男士正打開農舍矮牆門，似乎準備遛狗，然剎那間又彷彿聽到雲雀高飛鳴叫聲，故不禁仰起頭來望著牠。威爾寇克斯推測帕麥爾此畫可能是描繪雪萊最著名的詩〈致雲雀〉（"To a Skylark"），而且畫中男士可能就是帕麥爾當年在羅馬認識的雪萊本人。[91]

91 《雲雀飛起》收藏於威爾斯國家博物館與畫廊（National Museums and

　　帕麥爾於1842年開始停止送油畫去皇家美術院展覽，表示他成為油畫家的野心已結束，而開始以嶄新的面貌當水彩畫家。1843年他被選入舊水彩畫學會，至1854年始成為正式會員。在1840年代至1850年代期間，他仍繼續在夏天密集速寫旅遊，而將所畫作品在秋季的舊水彩畫學會展覽中展出。主要展出的是學習洛漢和普桑傳統風格的田園風景畫，有如很多十八世紀畫家所描繪的理想英國鄉村景象。他一直在探求新的呈現方法，導致在1840年代晚期實驗多種風格。在1846-47年間他曾在筆記上寫著：「**我應立即發展出一種新風格：主題簡單、效果大膽、粗略快速完成。**」[92]此時風格的轉變，除了因他本身正企圖尋求新風格，亦可能與1847年經歷三歲女兒長期病痛死亡的痛苦經驗有關。約完成於1848年的《水車》（*The Watermill*, 圖6-16）即是效果較大膽的風格，且天空呈現出斑駁的新特色。這是他1845年因旅遊至馬蓋特（Margate），在那兒開始運用的方法，故他稱為「馬蓋特斑駁」（Margate-Mottle）。[93]這一年他們全家從5月到10月住在馬蓋特，帕麥爾主要在此研究夕陽和風景畫的效果，此時他亦相當注意光線明暗問題。[94]

　　《水車》以水彩描繪黃昏時帶著清澈透明氛圍的寧靜農莊，以較隨意的筆觸勾畫出藍色與淡紫色相間的水平斑駁狀彩霞，在帕麥爾之前極少畫家畫這種有如鯖魚魚鱗般的斑駁狀彩霞，相信

Galleries of Wales）。Timothy Wilcox, *Samuel Palmer*（London: Tate Publishing, 2005），pp. 52-58.

92　A. H. Palmer, *The Life and Letters of Samuel Palmer*, p. 85.

93　W. Vaughan et al., *Samuel Palmer, 1805-1881: Vision and landscape*, p. 195.

94　A. H. Palmer, *The Life and Letters of Samuel Palmer*, pp. 80-81.

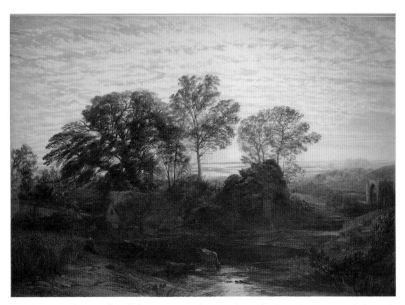

圖 6-16　帕麥爾:《水車》,約 1848 年。水彩、樹膠、51.3×71.2 公分。牛津艾許莫里安博物館。

　　他此時對泰納《沙洲上的橘色商人》畫中的細長斑駁雲彩應仍印象深刻。他曾為此畫先畫了習作,該習作的重心即是斑駁效果的天空,夕陽光線將飄浮的雲區隔成一排排藍白紫相間的雲彩。據他次子所言,帕麥爾特別滿意這種效果,[95]而他對這種斑駁狀彩霞的喜愛一直持續到晚年。

　　除了效果較大膽及天空呈現斑駁的新風格,帕麥爾晚年最常運用的是點描或點彩的細緻筆法。1840 年夏他至康瓦爾(Cornwall)

95　Elizabeth E. Barker, "Sketches and Idylls (1840-c.1865), " *Samuel Palmer, 1805-1881: Vision and landscape*, W. Vaughan et al., pp. 193-196.

速寫旅遊，他覺最奇特的是廷塔哲城堡（Tintagel Castle）。傳說此地是亞瑟王（King Arthur）出生地和宮殿，由兩個巨大懸崖組成，有一些非常怪異的小塔廢墟。帕麥爾對這神秘的古堡廢墟畫了很多幅速寫，他1848年即以細微的點彩畫法一方面用來區分紋理，一方面將天空、地面、海與狂風暴雨結合為一，營造出與古堡題材相符的崇高意境。[96]若將帕麥爾此畫與波士頓美術博物館（Museum of Fine Arts, Boston）收藏泰納畫於1815年同題材的畫作相比較，不難發現帕麥爾比泰納更用心於處理大氣氛圍。他描繪狂風暴雨來襲前郊區海岸景象，彷彿藍天與白雲驟退的同時，右邊陰暗的雲即迫不及待地夾帶雨絲直下，斑駁傾斜的海角峭壁矗立畫中央，右前方農夫農婦正忙於推回牛車，左前方羊群與鳥群似亦急於歸巢。

　　此外，帕麥爾晚年畫作亦常呈現雲彩燦爛奪目的日落景象，這是他1840年代至1850年代初期的畫作最常被注意之處。《旁觀者》（The Spectator）對他1843年展出的畫作，曾批評：「帕麥爾炙熱的夕陽如此未經提煉，我們看明年他會如何處理。」隔年，又對他展出的作品指出：「帕麥爾是有野心的，他注意色彩，他的夕陽光輝燦爛，天空是畫面唯一好的部分。」[97]由這些評論，我們得知天空是他此時畫作的重心，尤其是夕陽。隔十二、三年後，《旁觀者》對帕麥爾1856年展出的兩幅畫，略帶嘲諷地稱讚：「其中一幅的燃燒太陽是我們所認識中最具野心和說服力的

96 Colin Harrison, *Samuel Palmer* (Oxford: Ashmolean Museum, 1997), p. 70.

97 *The Spectator*, 6 May 1843, p. 427 & 4 May 1844, p 426, quoted in Scott Wilcox, "Poetic Feeling and Chromatic Madness: Palmer and Victorian Watercolour Painting," *Samuel Palmer, 1805-1881: Vision and landscape*, W. Vaughan et al., p. 43.

效果，但那亦是超越藝術的效果。」[98]直到1860年代晚期，帕麥爾無節制強烈的色彩仍受嘲笑，但有些評論家對他作品的光線和色彩的效果變得較為欣賞。他畫作的日出或日落強烈的效果持續是評論家關注的焦點，然若將他與當時同樣從事色彩實驗的兩位漢特先生（William Holman Hunt, 1827-1910和Alfred William Hunt, 1830-1896）相比較，他的作品則算較不怪異。[99]

　　帕麥爾因對風景畫中天空角色的重視，故對日出和日落時變化多端的光線頗感興趣，尤其是變化最為豐富的夕陽，《雅典女神廟》於1860年即曾稱讚：「英格蘭沒有比帕麥爾更會畫夕陽的畫家。」[100]帕麥爾對夕陽的偏愛，亦可顯見於當1858年一位學畫者向他請教有關速寫問題時，他就特別強調夕陽，他說：「我會試著用鉛筆或粉筆在棕灰色的紙上畫輪廓，再用軟蠟筆調色度，有時就在該部位寫下說明或先標以A. B. C.，然後在紙下面說明。夕陽是豐富的，若無特別的型態和紋理，色度也就無法施展。」[101]

　　目前收藏於亞伯丁藝術畫廊與博物館（Aberdeen Art Gallery and Museums）的《收割》（*Harvesting*），是帕麥爾1863年的佳

98　*The Spectator*, 3 May 1856, p. 490, quoted in Scott Wilcox, "Poetic Feeling and Chromatic Madness: Palmer and Victorian Watercolour Painting," p. 44.

99　Scott Wilcox, "Poetic Feeling and Chromatic Madness: Palmer and Victorian Watercolour Painting," pp. 44-45.

100　*The Athenaeum*, May 5, 1860, p. 623, quoted in Wilcox, Scott. and Newall, Christopher. *Victorian Landscape Watercolors*, p. 109.

101　此是帕麥爾於1858年9月17日回給Miss Wilkinson的信。R. Lister ed., *The Letters of Samuel Palmer*, vol. 1, p. 545.

作，此畫呈現出他此時一再重複探索的日出和夕陽的光線效果。最特殊之處是夕陽餘暉不僅將天空染成一片繽紛的彩霞，亦照耀著廢墟與整片田園，光線集中於教堂的玫瑰花窗，傳達出特殊的神聖意境。帕麥爾有如林內爾亦相信上帝顯現於萬物，此畫雖非宗教畫，但我們可感受到天空與大地除洋溢著詩意，亦瀰漫著濃厚的宗教氛圍。另外，由他 1864 年展出的《亞平寧之夢》（*A Dream in the Apennine*, 圖6-17），更可以了解他對夕陽的迷戀，他以細緻筆法將晚霞如詩如夢的意境描繪得淋漓盡致。此畫描繪由東南方望向羅馬的一景，他在展覽的附加說明中提及是以顫抖之鉛筆速寫此景，因他憶起羅馬詩人威吉爾（Vergil, 70-19 B. C.）與洛漢，敬畏他們創作出超乎自然之美景。[102] 在一片由紫色、粉紅、藍色、黃色與白色交織成的繽紛彩霞中，帕麥爾還細心地在左邊天際加上令人會心一笑的白色小眉月。

　　帕麥爾對天空景象的關注一直持續到晚年，這亦可由他於1858-59年畫的《1858彗星》（*The Comet of 1858, as Seen from the Heights of Dartmoor*）得到印證。[103] 1858年6月2日在佛羅倫斯可用望遠鏡觀察到道納梯（Donati）彗星，8月19日至12月4日變得以肉眼即可看見，接著至1859年3月4日又需藉由望遠鏡觀察。當彗星最靠近地球和太陽時是最亮，最亮時尾巴最長通常是出現於日落之後和日出之前。帕麥爾此彗星圖是根據他與長子湯瑪斯（Thomas More Palmer）於1858年9月至10月間到英格蘭西

102　見泰德畫廊網站對此畫於2004年9月的展覽說明，〈http://www.tate.org.uk/art/artworks/palmer-a-dream-in-the-apennine-n05923〉（2017年7月17日檢索）。

103　此水彩畫為英國私人收藏，可見於W. Vaughan et al., *Samuel Palmer, 1805-1881: Vision and landscape*, p. 216, fig. 138.

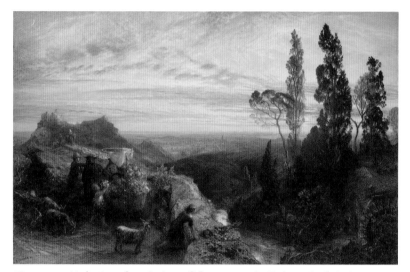

圖6-17　帕麥爾：《亞平寧之夢》，1864年展出。樹膠水彩、紙、66×101.6公分。倫敦泰德畫廊。© Tate, London 2017.

南部得文（Devon）和康瓦爾旅遊時，在達摩爾（Dartmoor）親眼看到的道納梯彗星景象。由帕麥爾此畫的天空，可見他有觀察天文的卓越能力，他不僅描繪出10月5日傍晚7點11分此彗星經過很亮的大角星（Arcturus）邊，且將周圍的幾顆星星的位置精準地畫出。[104]

　　道納梯彗星出現後吸引不少畫家的注意，當時除帕麥爾外，牛津的泰納和弟希（William Dyce, 1806-1864）亦皆曾畫此彗星，他們三位畫家皆將這著名的天空物體看成是天堂靈光的展

104　Roberta J. M. Olson and Jay M. Pasachoff, *Fire in the Sky*, pp. 227-231; Timothy Wilcox, *Samuel Palmer*（London: Tate Publishing, 2005）, pp. 66-67.

示，而非科學的現象。帕麥爾至晚年仍堅持對基督的信仰，故對他而言，此彗星是上帝神聖的創造物，這可能是他畫得最準確的天空，我們只能思索為何他畫得這麼具天文準確性，且又如此敬畏與冷靜，此彗星的出現刺激了原本對光線已有興趣的帕麥爾。[105]

　　英國因十七世紀以來天文科學日益發達，加上十八世紀中產階級的興起，因而在十八世紀末和十九世紀有很多畫家、天文學家和民眾都對彗星和流星頗感興趣。早在1811年林內爾即速寫了彗星；另外，丹比與馬丁亦皆畫過彗星。丹比於1828年即展出大幅畫作《揭開第六封印》（*An Attempt to Illustrate the Opening of the Sixth Seal*），此主題傳統上與彗星有關，是根據《聖經‧啟示錄》第六章第十二節的內容。此畫展現出浪漫時期宏偉的風格，體現出當時所流行的「崇高的」美感頗受歡迎。丹比畫彗星或火球強烈撞進山崖景象與前人同主題的畫法全然不同，故較易讓人相信他是真的觀察到彗星的景象，因當時確實有很多人看見過彗星。[106]後來於1840年，他則以較誇張的觀點畫了前節所論及的《大洪水前夕》。

　　馬丁亦於1824-25年以浪漫崇高的精神畫了《光的創造》（*The Creation of Light*），他畫的是密爾頓的《失樂園》（*Paradise Lost*），雖然密爾頓並未在其中提到彗星，但馬丁畫了彗星，這說明彗星在當時受注意的程度及其所具的象徵性。另外，馬丁於1826年與1834年畫的《大洪水》皆採取較科學的態度，描繪太陽、月亮及

105　Roberta J. M. Olson and Jay M. Pasachoff, *Fire in the Sky*, pp. 232-239.

106　Roberta J. M. Olson and Jay M. Pasachoff, *Fire in the Sky*, p. 165.

彗星交會引發了大洪水。1840年馬丁在另一幅《大洪水前夕》畫
了更壯觀的彗星，若由氣象學角度來看此彗星，其是出現在相當
科學的天空，而在視覺上此彗星亦是正確的且令人信服的。[107] 這
些依據《聖經》或文學作品的畫作，雖亦包含天空題材，但其基
本上被視為宗教畫而非風景畫，本書並未特別分析此類畫作。然
由這些畫家對彗星的描繪，可見氣象學與天文學在浪漫時期受重
視的情形，顯現出當時藝術、科學與宗教結合的現象。

　　影響帕麥爾晚年風格的一個重要因素是其長子於1861年去
世，此後他逐漸過著隱遁的生活。如他的岳父林內爾，其亦於
1862年搬家到紅丘，就如早年搬到索倫一樣，加深了他獨特的視
界，他早期的風格是熱忱且恣意的，晚期則是細緻且沉思的。當
時著名的藝評家史蒂芬斯（F. G. Stephens）對照帕麥爾早期及晚
期作品，將其早期風格與濟慈（John Keats, 1795-1821）相比擬，
晚期則與但尼生（Alfred Tennyson, 1809-1892）相近似具豐富而
深沉的憂鬱。[108] 帕麥爾在當時從未被視為是頂尖畫家，但逐漸被
視為是創作稀有雅致且具沉思意境的田園風景畫家。他1870年代
的畫作，最受評論家注意的除了色彩之外就是詩意。在當時詩意
被廣泛模糊地運用在評論風景畫作，很多水彩畫家只會加上詩句
來修飾作品，很少像帕麥爾一樣常深刻地描繪詩的內容與意境，
使詩畫合而為一。例如他畫了一系列密爾頓和威吉爾的詩文，畫

107　Roberta J. M. Olson and Jay M. Pasachoff, *Fire in the Sky*, pp. 165-167, fig. 110
　　colour.

108　F. G. Stephens, *Notes by Mr. F. G. Stephens on a Collection of Drawings, Paintings
　　and Etchings by the late Samuel Palmer*（London, 1881）, pp. 15-16, quoted in W.
　　Vaughan et al., *Samuel Palmer, 1805-1881: Vision and landscape*, p. 224.

中的詩意是綜合了簡單、神聖與古風，史蒂芬斯更恰當地稱他為「具多利安（Dorian）氣質的畫家」。[109]

帕麥爾因從小就對密爾頓相當崇拜，尤其喜愛他早期的詩《快樂的人》（*L'Allegro*）和《哀愁的人》（*Il Penseroso*）。帕麥爾從1840年代就構思畫其插圖，但直到1863年羅斯金的律師瓦庇（Leonard Rowe Valpy）委託他畫出「內心的情感」（inner sympathies），他才認真執行此計畫。他為描繪不同時辰，並喚起密爾頓詩中的精神，設計了四組共八主題的一系列水彩畫，其中取材自《哀愁的人》中的《敲鐘者》（*The Bellman*）和《孤塔》（*The Lonely Tower*）兩畫，最後還刻成版畫。他於1850年才開始創作版畫，而當年即被選為蝕刻社團（Etching Club）的會員。當描繪密爾頓詩的意境時，他有意識地企圖重新捕捉早期索倫作品的濃密感與對天空的興趣。例如可能是他最晚完成的一幅水彩畫《孤塔》，該畫整幅皆有細緻點描的特色，天空以頗特異的藍色與金黃色為主，點綴著滿天閃亮的星星與白皙的大殘月，極易讓人想起他早期的天空。有學者認為《孤塔》畫中很多處與其長子湯瑪斯之死有關，例如僅清晨時清晰可見的殘月、群星出現的位置、塔的特定位置等。[110]

109 史蒂芬斯多次稱帕麥爾為 'the painter of the Dorian mood'. *The Portfolio*, vol. 3, 1872, p. 162; *The Athenaeum* in 1874（25 April, p. 567）and 1880（11 December, p. 785）, quoted in Scott Wilcox, "Poetic Feeling and Chromatic Madness: Palmer and Victorian Watercolour Painting," pp. 43-46.

110 帕麥爾畫有數幅《孤塔》，此畫是指約畫於1881年前，收藏於San Marino, The Huntington Library, Art Collections, and Botanical Gardens, 16.5×23.5 cm. W. Vaughan et al., *Samuel Palmer, 1805-1881: Vision and landscape*, pp. 232-233.

圖 6-18　帕麥爾：《古典河景》，約 1878 年。水彩、樹膠、卡片紙、23.1×35.2公分。倫敦大英博物館。

　　他晚年重新燃起對月亮的偏愛，月亮又常出現於畫作中，除《孤塔》外，較重要的還有1870年代畫的《寬闊海濱》（*The Wide Water'd Shore or The Curfew*, 1870）和《古典河景》（*Classical River Scene*, 圖6-18）。這兩幅畫皆描繪夕陽西沉時河邊景象，皆蘊涵著古典清澈的田園詩意，天空皆除一大片藍灰色，還留存一道橘紅色彩霞，且有引人注目的眉月且伴隨著閃爍的金星，前者亦取材自密爾頓《哀愁的人》，後者並無特定的內容。《古典河景》右上角有成群結隊的鳥兒飛躍回巢、右前方有旅隊正朝中景的城堡前進、左前方樹下有一吹笛的牧人與一對嬉戲的母子、中景有山丘和城堡、河流由近景蜿蜒至遠方，全畫面沉浸在靜謐古典的氛圍中。

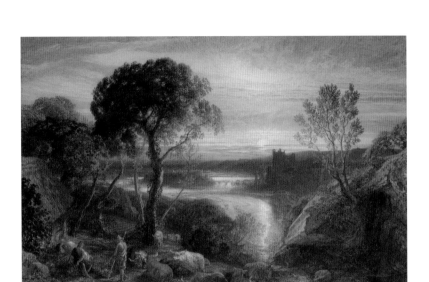

圖6-19　帕麥爾:《梯若重建祖傳田園》，約1874年。水彩、樹膠、卡片紙、50.2×69.9公分。伯明罕市博物館與藝術畫廊。

　　帕麥爾晚年的主要創作，除了以夜間的和微暗的效果來呈現密爾頓的詩意外，就是畫威吉爾的《牧歌集》(*Eclogues*)。他曾與長子計畫翻譯此詩集，希能藉此傳達更多田園的本質。由他所畫《牧歌集1》(*Eclogue I*)中的《梯若重建祖傳田園》(*Tityrus Restored to his Patrimony*, 圖6-19)，亦可看出他晚年對天空的處理頗具獨特風格，夕陽的光芒染紅了天際，映照出一大片溫煦絢爛的雲彩，餘暉亦將地面的溪水、樹木、牛群、草原與小丘灑上一層恬淡的田園詩意，晚霞將天空與地面極為和諧地結合為一。此畫於1877年夏天於舊水彩畫學會展出，描繪被逐出的梅利伯(Meliboeus)與梯若正在溪邊牧原對話的景象。《旁觀者》評論此

畫比展出的其他畫「有特別高的目標」，稱讚帕麥爾是唯一繼承泰納企圖追求「更高詩意的風景」而非「直譯自然」，帕麥爾也被比擬為如泰納般「看到太陽且確實捕捉到真相的複製，那是畫家最偉大的勝利。」[111]

　　帕麥爾在水彩畫界的地位，在他死前該年春季展出的最後兩幅畫密爾頓題材的《東門》（*The Eastern Gate*）和《期望》（*The Prospect*）時達到巔峰，當時一些藝術雜誌對這兩幅畫都有長篇的讚美。史蒂芬斯在《雅典女神廟》雜誌稱它們是「劃時代作品」（epoch-making pictures）」，史蒂芬斯和《藝術雜誌》的評論者皆將《東門》與泰納的《尤里西斯嘲弄獨眼巨人》（圖5-7）相比較，《藝術雜誌》稱此畫「可能是自泰納以來，最成功地企圖畫日出勝景。」[112]《泰晤士報》則稱讚此畫「宏偉典型現象的崇高，未見有更高尚的呈現。」[113]帕麥爾1881年2月完成此畫時已頗具信心，在給瓦庇的信中即提到：「此畫似乎比我其他任何作品，更讓人印象深刻。」[114]此畫將密爾頓《快樂的人》中犁田農夫描繪成打赤膊辛勤工作的英雄形象，亦強調密爾頓描述太陽初升映照著

111　*The Spectator*, 28 April 1877, p. 537, quoted in Scott Wilcox and Christopher Newall, *Victorian Landscape Watercolors*（New York: Yale Center for British Art, 1992）, p. 149.

112　*The Athenaeum*, 16 April 1881, p. 532; *The Art Journal*, June 1881, p. 190, quoted in Scott Wilcox, "Poetic Feeling and Chromatic Madness: Palmer and Victorian Watercolour Painting," p. 46.

113　*The Times*, 13 April 1881, p. 14, quoted in Scott Wilcox, "Poetic Feeling and Chromatic Madness: Palmer and Victorian Watercolour Painting," p. 46.

114　Raymond Lister ed., *The Letters of Samuel Palmer*, vol. II, pp. 1061-1062.

東門光芒四射有如火焰的燦爛景象。[115]此畫的天空占一大半，真有如燃燒中的火焰般，構圖、色彩、光線皆相當具有新意。

帕麥爾在世時並未受到多少讚賞，需靠教畫為生，然他死後畫作漸受到矚目，尤其自1920年代以來，先受到一群戈得史密斯藝術學院（Goldsmiths College）中激進派學生的喜愛，後來又影響到英國一批新浪漫主義（Neo-Romanticism）畫家。新浪漫主義早於1880年至1910年間即曾在英國流行，在繪畫方面，從1920年代格里格斯（F. L. Griggs, 1876-1938）、杜瑞（P. Drury, 1903-1987）、薩瑟蘭（Graham Sutherland, 1903-1980）等畫家，又重新發現且評價他們祖先中具浪漫風格的畫家，例如帕麥爾和布雷克。這導致該主義於1930年至1955年間，得以因受恐怖的經濟蕭條與世界大戰的威脅而重新盛行，故帕麥爾早期在索倫創作具濃厚想像力，與富含宗教與詩意的畫作，則因而更受當時新浪漫主義畫家的讚賞。[116]

除以上兩章中特別分析的這五位傑出畫家外，在十八世紀末與十九世紀上半期，還有不少畫家亦強調天空在風景畫的重要性，他們亦創作了不少描繪各種精采的大氣景象畫作。但因留存下來的資料有限，無法較完整而深入探討，例如格爾丁及寇任斯父子。格爾丁在1794年曾畫雲習作，亦曾畫大而滾動的積雲、暴風雨的天空。桑尼斯認為他的《風景與暴風雨天空》（*Landscape*

115《東門》是私人收藏，彩色圖片可見於 W. Vaughan et al., *Samuel Palmer, 1805-1881: Vision and landscape*, p.46, fig. 15; 黑白圖片及對此畫與布雷克同主題畫作的分析，可見於 William Vaughan, *Samuel Palmer: Shadows on the Wall*, pp. 340-341.

116 Ronald Alley, *Graham Sutherland* (London: Tate Gallery, 1982), pp. 21-24.

with Stormy Sky)畫中的真實動態感,足以媲美任何康斯塔伯畫的雨或陣雨。[117]又如前文所論述,亞歷山大‧寇任斯可能是英國畫家中最早努力於研究天空,他畫了不少天空習作,而他畫作中的天空大都用色較平淡,但少數則頗為特別,例如《雨後》(After Rain)。[118]此畫描繪雨後天空轉晴景象,天空占整個畫面四分之三以上,彷彿三度空間的雲彩極為寫實,中間一片藍天,光線照亮了右邊白雲邊緣,四周散布著灰暗的層雲。近景樹叢頂部反射出和煦的亮光,呈現出一股崇高的氛圍。

　　寇任斯長期對天空題材的關注,在當時對兒子約翰‧寇任斯影響很大。我們若看約翰‧寇任斯約於1782年所畫的兩幅《帕埃斯圖姆神廟廢墟》(Ruins of Paestum, near Salerno: The Three Temples),[119]應會讚嘆他畫的天空是青出於藍。這兩幅畫是根據他1782-83年至義大利旅遊時的速寫所畫,主題雖是神廟廢墟,但對廢墟的構圖和色彩的處理並不特殊,相較之,約占畫面三分之二的天空反成為主角。兩幅畫皆呈現一大片灰暗深藍色調夾雜白色、棕色的廣闊天際,除了浮動的雲,還有太陽光線、陣雨交錯其間,頗具動感與崇高意境。由這兩幅畫的天空,我們很容易了解為什麼威爾頓稱讚約翰‧寇任斯,是英國最早能將水彩畫單獨運用於一大片的天空和地面的畫家。[120]由寇任斯父子率先對天空

117　John Thornes, *John Constable's Skies*, p. 179.

118　John E. Thornes, *John Constable's Skies*, pp. 178-179.

119　兩幅神廟廢墟圖皆藏於英國奧丹藝術畫廊(Oldham Art Gallery)。Andrew Wilton and Anne Lyles, *The Great Age of British Watercolours 1750-1880*, pls. 30-31.

120　Andrew Wilton and Anne Lyles, *The Great Age of British Watercolours 1750-1880*, pp. 17-18.

的專注，我們可預見此後天空在英國風景畫的重要性將逐漸被提升，也因而相繼有很多畫家加入速寫雲與天空的行列，尤其更有泰納、康斯塔伯、寇克斯、林內爾、帕麥爾等傑出畫家描繪出各具獨特風格的種種天空景象。

結論

　　英國浪漫時期因科學不斷的進步及自然神學的普及，促使風
景畫的發展與科學、宗教之間出現前所未有的密切關係，尤其與
科學的關係更為明顯。十九世紀初風景畫已頗為盛行，此時風景
畫轉向自然寫實主義，亦是科學方法正忙於將自然分門別類。這
是一個令人興奮的時期，因在科學與藝術上都有新的發現，且在
它們之間的相互作用是相當的強烈。例如文學家華茨華斯和雪萊
皆運用科學去解釋或表達他們對自然的感覺，而哥德、豪爾德及
羅斯金則不僅寫有關科學的論文亦寫詩和散文。奈特（David
Knight）於探討十九世紀初浪漫主義與科學的關係時，亦結論出
它們之間雖有距離，更有很多重疊處。他指出當時偉大科學家如
德維（Sir Humphry Davy, 1778-1829）、法拉第（Michael Faraday,
1791-1867）及洪保德伯爵的傳記中，若不談論到他們與浪漫運動
的關連則是不完整的，而探討文藝家如哥德、柯爾雷基、雪萊、
泰納及康斯塔伯的作品時，若不論及同時代的科學則不能被理解。[1]

1　David Knight, "Romanticism and the Science," *Romanticisim and the Sciences*, ed.
　　A. Cunningham and N. Jardine（Cambridge: Cambridge UP, 1990）, p. 22. John E.
　　Thornes, *John Constable's Skies*, pp. 186-188.

　　藝術與科學之間的差異直到1800年還是頗為模糊，最大的差別是科學家依賴理性解釋，而藝術家仰賴更多經由習慣和流傳下來實際的技巧。若以這樣的區別，氣象學在當時是一種科學亦是一種藝術，其複雜的理論常不是根據觀察，而是推測，因在高處觀察或測量大氣皆困難無比。[2]魏納（Thomas Werner）亦提到十九世紀初天空習作的重要性在於其呈現一種新的自由，然此自由是植基於對該主題本身或多或少的整體知識。因對光線和移動的物理現象的研究與幾乎科學的觀察，造成對大氣現象的深刻了解，而藝術家藉由對此的知識與了解，得以更自由地去創作、去選取與去綜合。[3]就如康斯塔伯努力地在風景與天空之間追求科學準確的和諧，而為達此目標他先轉向自然本身而非其他畫家的天空，他1821-22年密集的創作天空習作即是他的實驗。

　　英國浪漫時期的畫家，一方面承受了自十六世紀以來歐陸風景畫的影響，另一方面因自十八世紀末以來人們對國內工業革命漸生反感，對大自然心懷讚美嚮往，再加上當時美學家倡導「如畫的」與「崇高的」浪漫思潮，故促使他們比歐陸畫家更強調戶外速寫及以水彩當場上色。此時正值科學日益進步，不僅光學與色彩學備受重視，氣象學家豪爾德更於1803年提出頗具影響力的雲型態分類法。此外，當時佩利的自然神學觀念廣受歡迎，有些畫家更以稱頌上帝之心描繪大自然。英國當時因有這些特殊的藝術、科學、宗教背景，導致很多畫家與畫論家皆以科學的精神研

2　John E. Thornes, *John Constable's Skies*, p. 188.

3　Thomas Werner, "Cloud Study and the Artists," *The Cloud Watchers,* T. Werner, E. T. Stringer and J. Drummond Bone（Coventry: Herbert Art Gallery & Museum, 1975）, p. 8.

究天空，於是不僅天空習作與速寫大量出現，有關天空的論述亦突然增多。同時，天空亦成為不少畫家完成作品中的焦點，因而天空在風景畫的重要性遂於此時達至巔峰。

天空是風景畫中最自由且瞬間變化的元素，是這些畫家呈現其科學觀察、個性、思想情感或宗教情操的最佳媒介。此時期的泰納、康斯塔伯、寇克斯、林內爾、帕麥爾五人的天空描繪最為突出，各具鮮明特色，皆能將天空與地面風景處理得很協調。雖然他們所描繪的主題各不相同，但有趣的是天空常常是他們畫作所共同關注的焦點。其中泰納與康斯塔伯的天空最受矚目，寇克斯的天空最簡單、廣闊，林內爾與帕麥爾的天空則具獨特的宗教情懷與詩意。若將他們的天空特色再加以互相比較，更可凸顯出他們之間的異同。

一般學者較注意泰納與康斯塔伯的差異，大都認為泰納著重天空的色彩，而康斯塔伯則是對雲朵的型態較感興趣。保爾森（Ronald Paulson）比較兩人對天空的描繪，主張泰納最大的野心是描繪最易流動的天空和海洋，幾乎他的所有作品皆透過天空、海洋和霧氣為媒介，皆趨向詩意而歸結成肆意的漩渦境界；而康斯塔伯則是以一種較泰納複雜嚴格的方式描繪風景，至少他的素材是更難處理的，不像泰納以顯著的漩渦狀型態去駕馭他的構圖，他畫中唯一自由的要素是天空，但仍須反射或配合地面的光線。[4]他們兩位對天空的呈現方式確實是截然不同，康斯塔伯較重視雲的真實型態與變化，泰納則視天空為一個無垠的光線與色彩

4　Ronald Paulson, *Literary Landscape Turner and Constable*（New Haven and London: Yale University Press, 1982）, preface.

的泉源，呈現出無窮變化且動人的效果。

　　泰納的天空常與海合而為一，很少畫具體的雲，康斯塔伯的天空變化較複雜且雲朵較具型態和立體感，而寇克斯的天空則較簡單且雲幾乎無型態可言。寇克斯自早年即極力學習泰納，故泰納對他的天空風格自然有所影響，但並不受泰納所約束，創造出與泰納截然不同風貌的天空。寇克斯的傳記家特倫查德・寇克斯（Trenchard Cox）認為寇克斯如同其他大多數當代畫家亦受康斯塔伯的影響，但他亦主張寇克斯有些畫作構圖簡單且色域寬廣，足與康斯塔伯的畫作相媲美。[5]寇克斯雖未特別稱讚過康斯塔伯，但開始學油畫時曾選擇康斯塔伯的《風景畫——駁船在史都過閘河》（*Landscape: A Barge Passing a Lock on the Stour*）臨仿，且曾建議兒子要小心使用白色，除非能像康斯塔伯運用閃爍的擦染，故他應對康斯塔伯的風格有相當程度的了解，甚至是欣賞。寇克斯和康斯塔伯兩人對藝術的看法很不一樣，寇克斯比較在乎整體性，而康斯塔伯則渴望捕捉對象的細節，然他們對天氣瞬間變化與大氣效果有共同的興趣。[6]

　　哈迪（Martin Hardie）主張若說寇克斯及康斯塔伯的畫作優於格爾丁，那是因他們畫作的地面和水反映了天空的歡愉和憂鬱。[7]在寇克斯和康斯塔伯的畫作中，天空與地面風景常是分開的，不像泰納的畫面常僅是天空與海洋，且常是合而為一水天一色。羅斯金認為很少作品具寇克斯的單純或真摯，他曾將寇克斯

5　Trenchard Cox, *David Cox*, p. 39.

6　Scott Wilcox ed., *Sun, Wind, and Rain: The Art of David Cox*, pp. 52-53.

7　Martin Hardie, *Water-colour Painting in Britain*, p. 193.

和康斯塔伯的畫作視為同一風格，批評他們的畫風是率直的、未受訓練的、簡單的、有力量的、潦草的，且以為他們皆缺少科學根據。[8]其實，他們皆經常以客觀科學的精神至戶外寫生，康斯塔伯甚至閱讀弗斯特的《大氣現象研究》，對雲、雨、彩虹特別有研究。威爾寇克斯亦曾將寇克斯1849年的《畢斯頓城堡》與康斯塔伯1829年的《哈得列城堡》相比較，認為兩者意境頗相近，皆是描繪暴風雨過境，雲朵與陽光呈現戲劇性的對比。他認為寇克斯很可能於1829年看到康斯塔伯展出的《哈得列城堡》，且受到該畫的影響，但寇克斯的《畢斯頓城堡》所描繪的是暴風雨來臨前更昏暗鬱悶的景象，而非如《哈得列城堡》是描繪暴風雨過後的昏暗早晨。康斯塔伯《哈得列城堡》的昏暗氛圍常被視為是對其妻的懷念哀傷，而寇克斯晚年畫作常呈現模糊昏暗的意象，可能反映出他當時畏懼油畫被拒、怕脫離倫敦藝術圈、不滿水彩畫受忽視、年老體衰等不安心境。威爾寇克斯亦認為以不安的心境來闡釋寇克斯陰暗憂鬱的風格，並不見得比視寇克斯是毫不猶豫地傳達自然的效果更讓人滿意。[9]

桑尼斯對這三位擅長描繪天空的大師亦有過評論，認為運用氣氛當作自然力量的象徵是泰納一再重複的題材，寇克斯步了泰納的後塵，但他較有節制。而康斯塔伯的天空是自然生動的，僅在晚期具象徵意義部分反映他痛苦的感受，泰納則用他畫中的天空反映宇宙間的感覺。泰納對光線的處理主要以呈現崇高意境為

8　John Ruskin, *The Works of John Ruskin*, vol. 14, p. 123; John Ruskin, *Lectures on Landscape* (New York, Chicago: National Library Association, Library Edition), p. 40.

9　Scott Wilcox ed., *Sun, Wind, and Rain: The Art of David Cox*, pp. 53-57.

目的，他壯麗的日落和崇高的暴風雨所產生變幻不定的天空與康
斯塔伯典型的英國中午天空的光譜是相反的。誠如桑尼斯所言，
泰納較注意於氣氛與光線間的交互作用，及如何運用此來強化他
的風景畫和海景畫效果，他愛畫霧與靄，故消抹了水平線和天空
之界線。反之，康斯塔伯則較少畫氣氛，很少畫霧和靄，其風景
畫大都是清晰的，水平線幾乎皆清楚可見。[10]

　　寇克斯的畫作常有廣闊的天空，常占滿三分之二或更多的畫
面。寇克斯的天空有泰納的崇高意境，亦有康斯塔伯的自然真實
感，然寇克斯的天空不僅獨具簡單、廣闊本質，且強調了風雨交
加和飛鳥的特色。寇克斯的天空由1830年代以來常會出現飛鳥，
康斯塔伯亦偶爾畫飛鳥，泰納則幾乎不畫。寇克斯對鳥兒情有獨
鍾，而且是愈晚年興趣愈高，無垠的天際在飛鳥襯托下帶著風雨
陰濕模糊的氛圍是寇克斯天空的一大特色。泰納的天空大都是抽
象的，強調光與色彩；康斯塔伯的天空則是較具立體感，強調雲
的型態變化。寇克斯的天空沒有泰納的抽象，亦沒有康斯塔伯的
具象，他強調風雨的真實感覺和飛鳥的親切感，寇克斯的天空比
這兩位大師都平凡，多了份平淡的真實感。寇克斯的傳記家羅伊
亦評論他畫作不凡之處，乃在於呈現出「不經雕琢之美」。[11]寇克
斯這種畫風實與他的個性有關，他的另一位傳記家特倫查德·寇
克斯亦強調寇克斯至老年還是謙虛而隨性。[12]鮑爾（Gérald Bauer）
亦認為寇克斯天性是謙虛的，故他所追尋的題材和畫風也是簡單

10 John E. Thornes, *John Constable's Skies*, pp. 180-182.

11 F. Gordon Roe, *David Cox*, p. 124.

12 Trenchard Cox, *David Cox*, p. 101.

的。[13]

　　泰納曾影響寇克斯，但寇克斯這種簡單、平凡、模糊、廣闊的特色，亦是他超越泰納的地方。誠如《弗雷澤雜誌》（*Fraser's Magazine*）在1859年展覽中對寇克斯有一大片廣闊躍動雲朵的《瑞爾沙地》（*Rhyl Sands*）所做的評論：「不少風景畫家經仔細考量後，比較喜愛寇克斯的作品，而非泰納。因為寇克斯雖無泰納驚人的多變風格和主題，亦無泰納如此廣博的智力。然而，他畫中有堅實簡單的真理與從平凡中取得的真實，因最平凡的，時常是最具詩意，而這種特質始終為人所讚賞。」[14]另外，威爾寇克斯則曾舉例說明寇克斯與林內爾、帕麥爾風格的關連性，他認為寇克斯晚期較陰暗的崇高風格與較渾厚的技巧，可能是因看過當時他所熟識的林內爾和帕麥爾的展出作品。[15]然而，我們並無法找出寇克斯陰暗憂鬱的特色具有任何宗教意義，因他對宗教並無特別興趣。

　　值得注意的是，此時期「暴風雨」成為多數著名畫家爭相描繪的題材，因其可充分傳達出當時所流行的崇高的美學。前文探討的五位傑出畫家中，僅帕麥爾極少畫暴風雨，其餘四位皆偏愛此題材，然帕麥爾早期則專注他們四位極少注意的月亮，這反映出帕麥爾與他們四位性格上的差異較大。帕麥爾自小體弱且愛讀詩文、聖經，個性頗為溫和，他早年即具豐富想像力，所描繪的月亮具有濃厚的宗教象徵意涵。至於林內爾處理暴風雨或大自然

13 Gérald Bauer, *David Cox 1783-1859: Précurseur des Impressionnistes?* p. 23.

14 Stephen Wildman, Richard Lockett and John Murdoch, *David Cox 1783-1859*, pp. 101-102.

15 Scott Wilcox ed., *Sun, Wind, and Rain: The Art of David Cox*, p. 52.

災害題材與當時最著名的泰納、康斯塔伯及寇克斯極不同，由此或許亦可顯現出畫家對上帝的態度是有所差異。在當時科學的思想還是一種滿載情感的探究，其目標常是洞察上帝的運作，而非理解自然的現象。泰納對光學、透視學、色彩原理、地質學等科學皆有興趣，在他的宇宙哲學中絕對是有位上帝，但他對人世抱持較悲觀的看法，這應與妹妹早逝、媽媽精神錯亂，及後來好友及父親相繼去世，因感生命脆弱易逝有關。他認為上帝很明顯是不太關心人類的命運，而大自然無情的破壞毀滅似乎成為他的重要題材，例如他1810年畫的《格瑞森雪崩》（*The Fall of an Avalanche in the Grisons*）、1812年畫的《暴風雪》，以及後來多幅描繪暴風雨船難景象，皆極誇張恐怖。

　　康斯塔伯晚年對科學也極有興趣，是英國國教熱心的信徒，他的信仰是傳統式的，他亦覺描繪自然時有靈性的直覺，但他不像林內爾或帕麥爾渴望透過描繪自然來讚揚上帝。他到晚年常畫暴風雨以宣洩出他內心的喪妻悲痛、畫作被冷漠的羞辱，及對當時社會政治與宗教不安的恐懼，但他會理性的讓這種情感適度呈現。而且他晚期的畫作常有一種逼近的自然慘遭毀滅的感覺，如《哈得列城堡》及《從草坪看索爾斯堡教堂》雖分別以城堡及教堂為主題，但二幅畫皆強調大自然陷於掙扎與衝突中。[16]至於彩虹亦常出現於他的畫作，晚期的彩虹除有宗教上象徵希望和平靜外，可能亦含有對夢想的絕望與對愛情、友情渴望的意涵。寇克

16　William Vaughan, "'Those Dreadful Hammers'—Landscape, Religion, and Geology," William Vaughan, *Art and the Natural World in Nineteenth-Century Britain: Three Essays*, pp. 4-10.

斯的宗教觀與當時大多數英國人的看法相似，雖相信有上帝的存在，但並不太熱中於宗教問題。寇克斯的暴風雨呈現出較簡單真實的自然景象，並非極度陰霾恐怖的狂風暴雨，而是讓觀者有如親臨其境，絕無太戲劇性的誇張效果。

　　林內爾一生吸收很多大師的特色，且很完美地加以融合，但因堅持自己的風格，故沒人能滿意地找出他的系統。[17] 他早期的風格較接近康斯塔伯的忠實自然，晚期則較傾向泰納的浪漫詩意，然更明顯的是走出自己獨特的方向。他始終信奉上帝，對上帝充滿信心，故他的暴風雨即使是黑暗恐怖，亦是對上帝巨大威力的讚美歌頌。誠如佩恩所主張的林內爾是第一位視風景畫為一種宗教藝術，他不僅透過自己的視覺忠實地呈現自然，更對自然投入個人心靈及虔誠的宗教情操，這種創作精神鼓舞了帕麥爾原有的宗教熱忱。他們皆藉由風景畫作來傳達對上帝無止盡的虔敬與讚頌，故他們畫中的自然境界是完美的，自然與人類及動物是合而為一，田園及農莊是豐碩且和樂安詳，工人及農夫是滿足喜悅地工作、休息或豐收滿載而歸，天空大都是清澈的藍天白雲，月亮是明亮的，夕陽是溫煦、燦爛多彩的。帕麥爾早期將強烈的宗教情操投注在風景畫中，故畫作頻頻出現象徵上帝的巨大鮮明月亮，至中、晚期畫風轉為雅致具詩意，畫作常出現歌頌上帝的奇特美好夕陽。

　　若再比較他們畫作中的天空主題，泰納從早期即愛畫暴風雨與海難，中、晚期則對太陽光線特別著迷，常描繪日出與日落時光線反射在海平面多彩絢爛的景象，尤其是夕陽。康斯塔伯早、

17 A. T. Story, *The Life of John Linnell*, Book ll, pp. 236-238.

中期較注意畫雲彩，晚年則愛畫彩虹和暴風雨。寇克斯中、晚期亦常畫風雨交加景象，尤其偏愛描繪風。林內爾早期愛畫大積雲，中、晚期常畫暴風雨與夕陽。帕麥爾早期偏愛畫月亮，中、晚期較重視夕陽的描繪。他們畫作中的天空各有其相異的發展過程與特色，其中暴風雨與夕陽是他們多數最感興趣的主題，尤其是中、晚年階段，其次是彩虹與月亮，而夕陽、彩虹與月亮皆具有宗教的象徵意涵。透過暴風雨景象他們淋漓盡致的呈現出崇高意境，且經由夕陽、彩虹與月亮他們傳達出無盡的詩意或宗教幻想，崇高意境與神聖詩意正是浪漫時期所強調的浪漫美學。儘管他們偏愛的天空景象並不盡相同，我們仍可清楚看到他們所共同展現出的鮮明時代特色，即是他們不僅皆視天空為風景畫的關鍵，印證了羅斯金當年敏銳的觀察，而且他們的天空亦皆呈現出緊密融合了客觀的真實自然與主觀的個性情感或宗教情懷。

引用書目

一、文獻史料

Barry, James. *Lectures, Delivered in the Royal Academy.* London: printed for T. Cadell, Strand, 1831.

Burke, Edmund. *A Philosophical Enquiry into the Origin of our Ideas of the Sublime and Beautiful*（1756）, edited with an Introduction and Notes by Adam Phillips. Oxford, New York: Oxford University Press, reissued 1998.

Burnet, John. *Landscape Painting in Oil Colours.* London: David Bogue, Fleet St., 1849.

Calvert, Samuel. *A Memoir of Edward Calvert*（1893）.

Cox, David. *A Treatise on Landscape Painting and Effect in Water Colours.* London: The Studio, Ltd., 1922. Edited by Geoffrey Holme from the original edition. London: Temple of Fancy, Rathbone Place, 1813.

Cozens, Alexander. *A New Method of Assisting The Invention in Drawing Original Compositions of Landscape.* London: J. Dixwell, in St. Martin's Lane, undated.

Dayes, Edward. *Instructions for Drawing and Colouring Landscapes*, 1805.

Dougall, John. *The Cabinet of the Arts.* London: T. Kinnersley, Acton place, Kingsland Rd., 1817.

Finch, E. *Memoris of the Late Francis Oliver Finch*, 1865.

Forster, Thomas. *Researches about Atmospheric Phenomena.* London: 1815.

Gilpin, Sawrey. "Essay on Landscape Colouring." Duke Humphrey's Library: Ms. Eng. Misc. c. 391, in Bodleian Library（Oxford University）.

Gilpin, William. *Three Essays: on Picturesque Beauty; on Picturesque Travel; and on Sketching Landscape.* London: R. Blamire, second edition, 1794.

An Essay upon Prints. London: printed for J. Robson, 1768.

Remarks on Forest Scenery; and Other Woodland Views. London: R. Blamire, second edition, 1794. vol. 1

Harding, James D. *The Principles and the Practice of Art*. London: Champan and Hall, 1845.

Hayter, Charles. *A New Practical Treatise on the Three Primitive Colours Assumed as a Perfect System of Rudimentary Information*, 1826.

Hilles, Frederick Whiley ed. *Letters of Sir Joshua Reynolds*. Cambridge: Cambridge University Press, 1929.

Hogarth, William. *Analysis of Beauty*, 1753.

Howard, Luke. "On the Modifications of Clouds, and on the Principles of their Production, Suspention, and Destruction." *The Philosophical Magazine*, Vol. 16, No. 62（1803）: 97-107, 344-357 & Vol. 17, No. 65（1803）: 5-11.

The Climate of London. London: W. Phillips, George Yard, Lombard St., 1820.

Knight, Richard Payne. *The Landscape: A Didactic Poem*. London: 1795, 2nd ed.

An Analytical Inquiry into the Principles of Taste. London: Printed for T. Payne, Mews Gate and J. White, 1805.

Nicholson, Francis. *Drawing and Painting Landscape from Nature, in Water Colours*. London: John Murray, Albemarle St., 1823.

Lairesse, Gerard de. *The Art of Painting*. Translated by John Frederick Fritsch, painter. London, 1738.

Leslie, Charles R. *Memoirs of the Life of John Constable*. Oxford: Phaidon Press Limited, 1980, second edition.

Linnell, John. "Advice from the Country." *The Bouquet from Marylebone Gardens*, No. 33(1854): 417.

"Dialogue upon Art: Painter and Friend." *The Bouquet from Marylebone Gardens*, No. 25（1853）: 209-210.

"Dialogue, Scene-National Gallery: Collector and Painter." *The Bouquet from Marylebone Gardens*, No. 33（1854）: 74-75, 78.

John Linnell Archive: "Autobiographical Notes"（1863, The Fitzwilliam Museum, Cambridge）.

"Journal"（1811-1880, the volumes for 1812-1816, 1855-1857 are lost. The Fitzwilliam Museum, Cambridge）.

"Cash Account Books" (1811-1880, The Fitzwilliam Museum, Cambridge).

"Autograph letters to and from Linnell" (The Fitzwilliam Museum, Cambridge).

Lister, Raymond ed. *The Letters of Samuel Palmer*. Oxford University Press, 1974.

Oram, William. *Precepts and Observations on the Art of Colouring in Landscape Painting*. London: Richard Tayor and Co. Shoe Lane, 1810.

Paley, William. *Natural Theology (Evidences of the Existence and Attributes of the Deity)*. 1802.

Palmer, Alfred H. *The Life and Letters of Samuel Palmer*. London: Seeley & Co., Ltd., 1892.

Piles, Roger de. *The Principles of Painting*. London: Golden Ball, 1743.

Pott, J. H. *An Essay on Landscape Painting, With Remarks General and Critical on the Different Schools and Masters, Ancient or Modern*. 1782.

Price, Uvedale. *An Essay on the Picturesque, as Compared with the Sublime and the Beautiful; and, on the Use of Studying Pictures, for the Purpose of Improving Real Landscape*. London: Printed for J. Robson, 1796, new edition.

Essays on the Picturesque, as compared with the Sublime and the Beautiful; and, on the Use of Studying Pictures, for the Purpose of Improving Real Landscape. London: Printed for J. Mawman, 1810.

Richardson, Sen and Fun. *An Account of Some of the Statues, Bas-reliefs, Drawings and Pictures in Italy, with Remarks*. London: Printed for J. Knapton at the Crown in St. Paul's Church-Yard, 1722.

Richter, Henry. *Daylight, A Recent Discovery in the Art of Painting*. In Ackerman, *Repository of the Arts* (2nd series, 1816).

Ruskin, John. *Mondern Painters*. London: George Allen, popular edition, 1906.

The Works of John Ruskin. eds. Cook, E. T. and Wedderburn, A. London: George Allen, 1903-1912.

Stephens, Frederic G. "John Linnell." *The Portfolio*, Vol. 3 (1872): 46-48.

"Samuel Palmer." *The Portfolio*, Vol. 3 (1872): 162-169.

Stirling, Anna M. W., Richarmond, George and William. *The Richmond Papers*. London: The Bookman, 1926.

Story, Alfred. *The Life of John Linnell*. London: Bentley and Son, 1892.

James Holmes and John Varley. London: Bentley and son, 1894.

Taylor, Charles. "Explanation of the Figure of Colouring," *The Artist's Repository and Drawing Magazine*, IV（1794?）.

　　Familiar Treatise on Drawing: for Youth. London: G. Brimmer, Water Lane, Fleet St., 1815.

　　Artists' Repository & Encyclopedia of the Fine Arts（1808, 1813）.

　　The Landscape Magazine（1793）.

The Spectator, no. 879（May 3, 1845）.

The Spectator, no. 1244（May 1, 1852）.

Thornbury, Walter ed. *Life and Correspondence of J. M. W. Turner*. 1877

Turner, J. M. W., Heath, C., Lloyd, H. E. *Views in England and Wales*. London: Longman, Orme, Brown, Green, and Longmans, 1838.

Varley, Cornelius. "On Atmospheric Phaenomena: Particularly the Formation of Clouds; their Permanence; their Precipitation in Rain, Snow, and Hail; and the Consequent Rise of the Barometer." *Philosophical Magazine*, Vol. 27（1807）: 115-121.

　　"Meteorological Observations on a Thunder Storm: with some Remarks on Medical Electricity." *Philosophical Magazine*, Vol. 34（1809）: 161-163.

Varley, John. *A Treatise on the Principles of Landscape Design*. London: Printed for Sherwood, Gilbert, and Piper, undated.

　　Practical Treatise on the Art of Drawing in Perspective. 1815 & 1820.

Vinci, Leonardo da. *Treatise on Painting*. New Jersey: Princeton University Press, 1956.

　　Leonardo Da Vinci on Painting: A Lost Book (LIBRO A), reassembled by Carlo Pedretti. London: Peter Owen Limited, 1965.

　　Treatise on Painting. London: J. Senex, and W. Taylor, 1721, English translation.

Walpole, Horace. *Anecdotes of Painting in England*. London, edition of 1828.

Wark, Robert R. ed. *Sir Joshua Reynolds Discourses on Art*. New Haven and London: Yale University Press, Ltd., 1981.

二、近人論著

Andrews, Malcolm. *The Search for the Picturesque: Landscape Aesthetics and Tourism in Britain, 1760-1800*. Aldershot: Scolar Press, 1989.

Badt, Kurt. *John Constable's Clouds.* Translated from German (1945-46) by Stanley Godman. London: Routledge & Kegan Paul Ltd., 1950.

Baetjer, K., Rosenthal, M., Nicholson, K., Quaintance, R., Daniels, S. and Standring, T. *Glorious Nature: British Landscape Painting 1750-1850.* London: A. Zwemmer Ltd., 1993.

Bancroft, Frederic ed. *Constable's Skies.* New York: Salander-Óreilly Galleries, 2004.

Barbier, Carl Paul. *William Gilpin: His Drawings, Teaching, and Theory of the Picturesque.* Oxford: At the Clarendon Press, 1963.

Barker, Elizabeth E. "Sketches and Idylls (1840-c.1865)." *Samuel Palmer, 1805-1881: Vision and landscape*, exh. cat. W. Vaugham, E. E. Barker and C. Harrison. London: The British Museum Press, 2005.

Barrell, John. *The Dark Side of the Landscape.* Cambridge: Cambridge UP, 1980.

Bauer, Gérald. *David Cox 1783-1859: Précurseur des Impressionnistes?* Arcueil Cedex: Deitions Anthese, 2000.

Beckett, Ronald B. comp. *John Constable's Discourses.* Suffolk: Suffolk Records Society, 1970.

Beckett, Sister Wendy. *The Story of Painting.* London: Dorling Kindersley, 1994.

Bentley, G. E. Jr., Essick, R. N., Bennett, S. M. and Paley, M. D. *Essays on the Blake Followers.* San Marino: Henry E. Huntington Library, 1982.

Bermingham, Ann. "Reading Constable." *Art History* 10.1 (1987): 38-58.

Bicknell, Peter. *Beauty, Horror and Immensity: Picturesque Landscape in Britain 1750-1850*, exh. cat. Cambridge: Cambridge University Press, 1981.

Bicknell, Peter. and Munro, Jane. *Drawing Masters and their Manuals*, exh. cat. Cambridge: Fitzwilliam Museum, 1987.

Binyon, Laurence. *English Watercolours.* New York, 1944, 2nd ed.

Birch, Dinah. *Ruskin on Turner.* London: Cassell Publishers Ltd., 1990.

Black, Jeremy and Porter, Roy ed. *A Dictionary of Eighteenth-Century History.* London, 2001.

Blench, Brian J. R. "Luke Howard and his Contribution to Meteorology," *Weather*, Vol. 18 (1963): 83-92.

Bockemühl, Michael. *J. M. W. Turner 1775-1851: The World of Light and Colour.* Trans. Michael Claridge. Köln: Benedikt Taschen, 1993.

Bolton, Arthur ed. *The Portrait of Sir John Soane, R. A.* London: 1927.

Bonacina, L. C. W. "Turner's Portrayal of Weather." *Quarterly Journal Royal Meteorological Society*, Vol. 64（1938）: 601-611.

Brett, Bernard. *A History of Watercolor*. New York: Excalibur Books, 1984.

Brown, Christopher. *Dutch Landscape: The Early Years Haarlem and Amsterdam 1590-1650*. London: The National Gallery, 1986.

Brown, David Blayney. *Oil Sketches from Nature: Turner and his Contemporaries*. London: Tate Gallery, 1991.

Brown, D. B., Concannon, A. and Smiles, S. ed. *J. M. W. Turner: Painting Set Free*. Los Angeles: The J. Paul Getty Museum, 2014.

Brumbaugh, Thomas B. "David Cox in American Collections." *The Connoissear* （February, 1978）: 83-88.

Bury, Adrian. *John Varley of the "Old Society."* Leigh-on-Sea: F. Lewis Limited, 1946.

Butlin, Martin ed. *Samuel Palmer: The Sketchbook of 1824*. London: Thames & Hudson, 2005.

Christianson, Gale E. *Isaac Newton and the Scientific Revolution*. New York, Oxford: Oxford University Press, 1996.

Clark, Kenneth. *Civilisation*. London: BBC Books and John Murray, 1991.

　　Landscape into Art. Icon Editions, 1979.

Conisbee, Philip. "Pre-Romantic Plein-Air Painting." *Art History*, 2.4（1979）: 413-428.

Conisbee, P., Faunce, S., Strick, Jeremy and Galassi, Peter. *In the Light of Italy: Corot and Early Open-Air Painting*. Washington: National Gallery of Art, 1996.

Cox, Trenchard. *David Cox*. London: Phoenix House Limited, 1947.

Cramer, Charles A. "Alexander Cozens's New Method: The Blot and General Nature." *The Art Bulletin*, Vol. 79, No. 1（Mar., 1997）: 112-129.

Crary, Jonathan. "The Blinding Light," *J. M. W. Turner: The Sun is God*. London: Tate Liverpool, 2000.

Crouan, Katharine. *John Linnell—A Centennial Exhibition*. Cambridge: Cambridge UP, 1982.

Damisch, Hubert. *A Theory of Cloud: Toward a History of Painting*. Ttranslated from *Théorie du Nuage. Pour une histoire de la peinture*（1972）. Stanford: Stanford University Press, 2002.

Daniels, Stephen."Human Geography and the Art of David Cox."*Landscape Research,* Vol. 9, No. 3 (1984): 14-19.

Demus, Otto. *The Mosaic Décoration of San Marco, Venice.* Chicago, London: The University of Chicago Press, 1988.

Denison, Cara D."Turner, Girtin, and the Rise of Romanticism."*Gainsborough to Ruskin: British Landscape Drawings & Watercolors from the Morgan Library,* exh. cat. C. D. Denison, E. J. Phimister and S. Wiles, New York: The Pierpont Morgan Library, 1994.

Egerton, Judy. *Wright of Derby.* London: Tate Gallery, 1990.

Esmeijer, Ank C. "Cloudscapes in Theory and Pracitice." *Simiolus: Netherlands Quarterly for the History of Art Art,* Vol. 9, No. 3 (1977): 123-148.

Essick, Robert N. "John Linnell, William Blake and the Printmaker's Craft." *Essays on the Blake Followers.* Ed. G. E. Bentley et al. San Maarino: Henry E. Huntington Library and Art Gallery, 1983.

Evans, Eric J. *Britain before the Reform Act: Politiecs and Society 1815-1832.* London and New York: Longman Group UK Ltd., 1989.

Evans, M., Calloway, S. and Owens, S. *The Making of a Master: John Constable.* London: V & A Publishing, 2014.

Evans, M., Costaras, N. and Richardson, C. *John Constable: Oil Sketches from the Victoria and Albert Museum.* London: V & A Publishing, 2011.

Farr, Dennis and Bradford, William. *The Northern Landscape: Flemish, Dutch and British Drawings from the Courtauld Colletions.* London: Trefoil Books, 1986.

Finberg, Alexander J. *The Life of J. M. W. Turner, R. A.* London: Oxford University Press, 1967.

Finley, Gerald. *Landscapes of Memory: Turner as Illustrator to Scott.* Los Angeles, 1980.

Fleming-Williams, Ian. *Constable and His Drawings.* London: Philip Wilson, 1990.

Fraser, Hilary. "Truth to Nature: Science, Religion and the Pre-Raphaelites," *The Critical Spirit and the Will to Believe: Essays in Nineteenth-Century Literature and Religion.* Ed. David Jasper and T. R. Wright. New York: St. Martin's Press, 1989.

Gage, John. *Color and Culture: Practice and Meaning from Antiqutiy to Abstraction.* Berkeley and Los Angeles: University of Caligornia Press, 1999.

"Turner and the Picturesque-I." *The Burlington Magazine*, Vol. 107, No. 742 (Jan., 1965): 16-25.

"Turner and the Picturesque-II." *Burlington Magazine*, Vol. 107, No. 743 (Feb., 1965): 75-81.

A Decade of English Naturalism 1810-1820, exh. cat. Norwich: Castle Museum; London: Victoria and Albert Museum, 1969-1970.

"Clouds over Europe." *Constable's Clouds: Paintings and Cloud Studies by John Constable,* exh. cat. Ed. Edward Morris.

Colour in Turner: Poetry and Truth. London: Studio Vista, 1969.

J. M. W. Turner 'A Wonderful Range of Mind'. New Haven and London: Yale University Press, 1987.

Gedzelman, Stanley D."Cloud Classification before Luke Howard."*Bulletin American Meteorological Society*, Vol. 70, No. 4 (April 1989): 381-395.

Gombrich, Ernst H. *Art and Illusion: A Study in the Psychology of Pictorial Representation*. Oxford: Phaidon Press Limited, 6th ed., 1988.

The Story of Art. London: Phaidon Press Limited, 1995.

Gowing, Lawrence. *Painting from Nature: the Tradition of Open-air Oil Sketching from the 17th to 19th Centuries*, exh. cat. Cambridge, Fitzwilliam Museum; London, Royal Academy of Arts: 1980-1981.

Gray, Anne et. al. *Constable: Impressions of Land, Sea and Sky*. Canberra: National Gallery of Australia, 2006.

Grigson, Geoffrey. *Samuel Palmer: The Visionary Years*. London: Kegan Paul, Trench, Trubner & Co. Ltd., 1947.

Hamilton, Jean. *The Sketching Society 1799-1851*. London: Victoria and Albert Museum, 1971.

Hamilton, James. *Turner and the Scientists*. London: Tate Gallery Publishing, 1998.

Hardie, Martin. *Water-colour Painting in Britain*. London: B. T. Batsford Ltd., 1967.

Harrison, C., Wood, P. and Gaiger, J. ed. *Art in Theory 1815-1900: An Anthology of Changing Ideas*. Malden, Oxford, Victoria & Berlin: Blackwell Publishing Ltd., 1998.

Harrison, Colin. *Samuel Palmer.* Oxford: Ashmolean Museum, 1997.

Hawes, Louis. "Constable's Sky Sketches." *Journal of Warburg & Courtauld*

Institutes, Vol. 32 (1969): 344-364.

Hawes, Louis. "Review on Graham Reynolds's *Catalogue of the Constable Collection in the Victoria and Albert Museum.*" *Art Bulletin*, Vol. 43, No. 2 (1961):160-166.

Heleniak, Kathryn Moore. *William Mulready*. New Haven: Yale UP, 1980.

Hemingway, Andrew. *The Norwich School of Painters 1803-1833*. Oxford: Phaidon Press Limited, 1979.

Herbert Art Gallery and Museum, *'The Cloud Watchers': An Exhibition of Instruments, Publications, Paintings and Watercolours Concerning Art and Meteorology*, exh. cat., 1975.

Herrmann, Luke. "A Samuel Palmer Sketch-Book of 1819," *Apollo. Notes on British Art* 7 (February 1967): 1-4.

Herrmann, Luke. *British Landscape Painting of the Eighteenth Century*. London: Faber & Faber Limited, 1973.

Hipple, Walker J. *The Beautiful, the Sublime, & the Picturesque in Eighteenth-Century British Aesthetic Theory*. Carbondale: 1957.

Hoozee, Robert. *L'opera completa di Constable*. Milan: Rizzoli Editore, 1979.

Howard, Deborah. "Some Eighteenth-Century English Followers of Claude." *The Burlington Magazine*, Vol. 111, No. 801 (Dec. 1969): 726-733.

Johnston, C., Borsch-Supan, H., Leppien, Helmut R. and Monrad, Kasper. *Baltic Light: Early Open-Air Painting in Denmark and North Germany*. New Haven: Yale UP, 1999-2000.

Joll, E., Butlin, Martin and Herrman, Luke ed. *Companion to J. M. W. Turner*. Oxford: Oxford University Press, 2001.

Kauffmann, Claus M. *John Varley, 1778-1842*. London: B. T. Batsford Ltd., 1984.

Kington, J. A. "A Century of Cloud Classification." *Weather*, Vol. 24 (1969): 84-89.

"A Historical Review of Cloud Study." *Weather*, Vol. 23 (1968): 344-356.

Klonk, Charlotte. *Science and the Perception of Nature: British Landscape Art in the Late Eighteenth and Early Nineteenth Centuries*. New Haven & London: Yale University Press, 1996.

Knight, David. "Romanticism and the Science." *Romanticisim and the Sciences*. Ed. A. Cunningham and N. Jardine. Cambridge: Cambridge UP, 1990.

Linnell, David. *Blake, Palmer, Linnell and Co*. Lewes: The Book Guild Ltd., 1994.

Lister, Raymond ed. *The Life and Letters of Samuel Palmer*. London: Eric & John Steven, 1972 new edition.

The Letters of Samuel Palmer, 2 Vols. Oxford: Clarednon Press, 1974.

Samuel Palmer and 'The Ancients'. Cambridge: Cambridge University Press, 1984.

Samuel Palmer, his Life and Art. Cambridge: Cambridge University Press, 1987.

Catalogue Raisonné of the Works of Samuel Palmer. Cambridge, New York, Melbourne: Cambridge University Press, 1988.

Lyles, Anne. " 'That immense canopy': Studies of Sky and Cloud by British Artists c.1770-1860." *Constable's Clouds: Paintings and Cloud Studies by John Constable,* exh. cat. Ed. Edward Morris. National Galleries of Scotland, National Museums and Galleries on Merseyside, 2000.

Lyles, Anne and Hamlyn, Robin. *British Watercolours from the Oppé Collection*. London: Tate Gallery Publishing, 1997.

Manwaring, Elizabeth Wheeler. *Italians Landscape in Eighteenth Century England: a Study Chiefly of the Influence of Claude Lorrain and Salvator Rosa on English Taste, 1700-1800*. New York, 1925.

Maas, Jeremy. *Victorian Painters*. London: Barrie & Rockliff, The Cresset Press, 1969.

Meyer, Laure. *Masters of English Landscape*. Paris: Finest S. A., Editions Pierre Terrail, English edition, 1995.

Morris, Edward ed. *Constable's Clouds: Paintings and Cloud Studies by John Constable*, exh. cat. National Galleries of Scotland, National Museums and Galleries on Merseyside, 2000.

Munro, Jane. *British Landscape Watercolours 1750-1850*. London: The Herbert Press Limited, 1994.

Murdoch, John. "Cox: Doctrine, Style and Meaning," *David Cox 1783-1859*, exh. cat. Birmingham: Birmingham Museums and Art Gallery, 1983.

National Maritime Museum and Greenwich. M. Robinson, *Van de Velde Drawings*. Cambridge, 1974.

Olson, Roberta J. M. and Pasachoff, Jay M. *Fire in the Sky: Comets and Meteors, the Decisive Centuries, in British Art and Science*. London: Cambridge University Press, 1998.

"The 1816 Solar Eclipse and Comet 1811 in John Linnell's Astronomical Album."

Journal for the History of Astronomy, Vol. 23（1992）: 121-133.

Oppé, Adolf P. *Alexander & John Robert Cozens*. London: Adam and Charles Black, 1952.

Pace, Claire. "Claude the Enchanted: Interpretations of Claude in England in the earlier Nineteenth-Century." *The Burlington Magazine*, Vol. 111, No. 801（Dec. 1969）: 733-740.

Palely, Morton D. 'The Art of "The Ancients"' *William Blake and His Circle*. Martin Butlin et al. San Marino: Henry E. Huntington Library, 1989.

Palmer, A. H. *The Life and Letters of Samuel Palmer*. Ed. Raymond Lister. London: Erick & Joan Stevens, 1972, new edition.

Parris, L., Fleming-Williams, Ian and Shields, Conal ed. *John Constable, Further Documents and Correspondence*. London: Suffolk Records Society and Tate Gallery, 1975.

Constable: Paintings, Watercolours and Drawings. London: Tate Gallery, 1976.

Parris, Leslie ed. *Exploring Late Turner*. New York: Salander-O'Reilly Galleries, 1999.

Payne, Christiana. "Linnell and Samuel Palmer in the 1820s." *The Burlington Magazine*, Vol. 124, No. 948（1982）: 131-136.

Penny, Nicholas. *Ruskin's Drawings*. Oxford: Ashmolean Museum, 1997.

Phimister, Evelyn J. "The Development of the English Watercolor." *Gainsborough to Ruskin: British Landscape Drawings & Watercolors from the Morgan Library*, exh. cat. Ed. C. D. Denison, E. J. Phimister and S. Wiles. New York: The Pierpont Morgan Library, 1994.

Pidgley, Michael. "Cornelius Varley, Cotman, and the Graphic Telescope." *Burlington Magazine*, Vol.14, No. 836（1972）: 781-786.

Pointon, M. "Geology and Landscape Painting in Nineteenth Century England." *Image of the Earth: ssays in the History of the Environmental Sciences*. Ed. L. J. Jordanova and R. Porter. London: British Society for the History of Science, 1979.

Procter, I. "Samuel Palmer: Painter of Moonlight." *Country Life*, 1 Dec. 1950.

Radisich, Paula Rea "Eighteenth-century *plein-air* painting and the sketches of P. H. Valenciennes." *Art Bulletin*, 64（1982）: pp. 98-104.

Redgrave, Richard & Samuel. *A Century of British Painters*. London: Phaidon Press Ltd., 1947.

Reynolds, Graham. *Constable the Natural Painter*. London: Cory, Adams & Mackay, 1965.

　　The Later Paintings and Drawings of John Constable. New Hyaven and London: Yale UP, 1984.

　　The Early Paintings and Drawings of John Constable. London: Yale University Press, 1996.

　　Turner. London: Thames and Hudson Ltd, 1997, reprinted.

　　"Constable's Skies." *Constable's Skies*, ed. Frederic Bancroft.

Roe, F. Gordon. *David Cox*. London: Philip Allan & Co., 1924.

　　Cox the Master: the Life and Art of David Cox (1783-1859). England: F. Lewis, Publishers, Limited, 1946.

Roethlisberger, Marcel G. "Some Early Clouds." *Gazette des beaux-arts*, 5-6（1988）: 284-292.

Roget, John Lewis. *A History of the 'Old Water-Colour' Society*, 2 Vols. London and New York: Longmans, Green, and Co., 1891.

Rosenthal, Michael. *British Landscape Painting*. Oxford: Phaidon Press Limited, 1982.

　　Constable: the Painter and His Landscape. New Haven and London: Yale University Press, 1983.

Röthlisberger, Marcel. *Claude Lorrain: the Paintings*. New Haven: Yale UP, 1961.

Schweizer, Paul D. "John Constable, Rainbow Science, and English Color Theory." *Art Bulletin*, Vol. 64, No. 3（1982）: 424-445.

Seibold, Ursula. "Meteorology in Turner's Paintings." *Interdisciplinary Science Reviews* 15.1（1990）: 77-86.

Shanes, Eric. *Turner's Picturesque Views in England and Wales*. London: Harper & Row, Publishers, 1979.

　　Turner. London: Studio Editions Ltd., 1990.

Shaw-Miller, Simon and Smiles, Sam ed. *Samuel Palmer Revisited*. Surrey, England ; Burlington, VT : Ashgate, 2010.

Shields, Conal. "Why Skies?" *Constable's Skies*, ed. Frederic Bancroft.

Shirley, Andrew. *The Rainbow—A Portrait of John Constable*. London: Michael Joseph, 1949.

Sloan, Kim. *Alexander and John Robert: The Poetry of Landscape*. New Haven and

London: Yale University Press, 1986.

Spencer-Longhurst, Paul. *Moonrise over Europe: JC Dahl and Romantic Landscape.* London: Philip Wilson Publishers, 2006.

Spink-Leger Pictures, *'Air and Distance, Storm and Sunshine' Paintings, Watercolours and Drawings by David Cox*, exh. cat. London: Spink-Leger Pictures, 1999.

Stirling, A. M. W. *The Richmond Papers, from the Correspondence and Manuscripts of George Richomand, R.A., and his Son Sir William Richmond, R.A., K. C. B.* London: William Heinemann Ltd., 1926.

Sunderland, John. *Constable.* London: Phaidon Press Limited, 1993.

Tatarkiewicz, Władysław. *A History of Six Ideas: An Essay in Aesthetics*, trans. Christopher Kasparek. Warsaw: Polish Scientific, 1980.

Templeman, William D. "Sir Joshua Reynolds on the Picturesque." *Modern Language Notes*, Vol. 47, No. 7（1932）: pp. 446-448.

Thornes, John E. *John Constable's Skies: A Fusion of Art and Science.* Birmingham: University of Brimingham Press, 1999.

"Constable's Clouds."*The Burlington Magazine*, Vol. 121, No. 920（Nov., 1979）: 697-699, 701-704.

"Luke Howard's Influence on Art and Literature in the Early Nineteenth Century." *Weather*, Vol. 39（1984）: 252-255

"A Reassessment of the Relationship between John Constable's Meteorological Understanding and his Painting of Clouds." *Landscape Research*, Vol. 9, No. 3 （winter 1984）: 20-29.

"Constable's Meteorological Understanding and his Painting of Skies." *Constable's Clouds: Paintings and Cloud Studies by John Constable*, exh. cat. Ed. Edward Morris.

"The Weather Dating of Certain of John Constable's Cloud Studies 1821-1822 using Historical Weather Records." *Occasional Paper*, No. 34, Dept. of Geography, University College London, 1978.

Vaughan, William. *Art and the Natural World in Nineteenth-Century Britain: Three Essays.* Kansas: Spencer Museum of Art, University of Kansas, 1990.

"Palmer and the 'Revival of Art'." *Samul Palmer, The Sketchbook of 1824.* Ed. Martin Butlin. London: Thames & Hudson, 2005.

Samuel Palmer: shadows on the wall. New Haven and London: Yale University Press, 2015.

Vaughan, W., Barker, Elizabeth E. and Harrison, Colin. *Samuel Palmer 1805-1881: Vision and Landscape,* exh. cat. London: The British Museum Press, 2005.

Venning, Barry. *Constable: the Life and Masterworks.* New York: Parkstone Press, 2004.

Walker, John. *Joseph Mallord William Turner.* London: Thames and Hudson Ltd., 1989.

　John Constable. London: Thames and Hudson Ltd., 1991.

Walsh, John. "Skies and Reality in Dutch Landscape." *Art in History/ History in Art: Studies in Seventeenth-Century Dutch Culture.* Ed. David Freeberg and Jan de Vries（1996）: 95-117.

Warrell, Ian. *Turner: The Fourth Decade.* London: Tate Gallery, 1991.

Whitley, William T. *Art in England 1800-1820.* London: Cambridge University Press, 1928.

Wilcox, Scott and Newall, Christopher. *Victorian Landscape Watercolors.* New York: Yale Center for British Art, 1992.

Wilcox, Scott. "Poetic Felling and Chromatic Madness: Palmer and Victorian Watercolour Painting." *Samuel Palmer 1805-1881: Vision and Landsca,* exh. cat. William Vaughan, Elizabeth E. Barker and Colin Harrison. London: The British Museum Press, 2005.

　Sun, Wind, and Rain: The Art of David Cox, exh. cat. New Haven: Yale University Press, 2008.

Wilcox, Timothy. *Samuel Palmer.* London: Tate Publishing, 2005.

　The Triumph of Watercolour: The early years of the Royal Watercolour Society 1805-1855. London: Philip Wilson Publishers, 2005.

　Cornelius Varley: The Art of Observation. London: Lowell Libson Ltd., 2005.

Wildman, S., Lockett, Richard and Murdoch, John. *David Cox 1783-1859,* exh. cat. Birmingham: Birmingham Museums and Art Gallery, 1983.

Wilton, Andrew. *The Life and Work of J. M. W. Turner.* London: Academy Editions, 1979.

　Turner and the Sublime. London: British Museum, 1981.

　Alexander and John Robert Cozens. New Haven: Yale University Press, 1980.

Wilton, Andrew and Lyles, Anne. *The Great Age of British Watercolours.* London: Royal Academy of Arts, 1993.

Wolf, Norbert. *Romanticism*. London, Los Angeles, Paris, Tokyo: Taschen America, 2007.

Ziff, Jerrold. "John Langhorne and Turner's 'Fallacies of Hope'." *Journal of the Warburg and Courtauld Institutes*, Vol. 27（1964）: 340-342.

李淑卿，〈John Constable天空風格之發展——兼論其創作Hampstead天空習作之因〉，《國立中正大學學報》，第10卷，第1期（1999），頁109-158。

　　〈光輝多彩的天國——嵌畫中的天空（A.D. 313-730）〉，《藝術評論》，第15期（2004），頁151-189。

　　〈風雨交加——David Cox的天空〉，中央大學《人文學報》，第30期（2006），頁139-207。

　　〈藝術與科學的融合——英國浪漫時期的天空習作〉，《中山人文學報》，第22期（2006），頁31-76。

　　〈古人畫的推手——林內爾〉，中央大學《藝術學研究》，第2期（2007），頁33-98。

　　〈英國浪漫時期科學觀的天空畫論——由Cozens的天空構圖到Ruskin雲的透視〉，《中山人文學報》，第25期（2008），頁111-152。

　　〈以聖經為原則——林內爾的風景畫〉，台北藝術大學《美術學報》，第2期（2008），頁121-157。

周趙遠鳳編著，《光學》，台北：儒林圖書，2009。

梁實秋編著，《英國文學史》，台北：協志工業叢書，1985。

黃衍介，《近代實驗光學》，台北：東華書局，2005。

楊周翰、吳達元、趙夢蕤主編，《歐洲文學史》，北京：人民出版社，1982。

董強譯，《雲的理論——為了建立一種新的繪畫史》（譯自Hubert Damisch, *A Theory of Cloud: toward a History of Painting*），台北：揚智文化，2002。

劉昭民，《西洋氣象學史》，台北：中國文化大學出版社，1981。

蔡勖譯，《光論》（譯自Christiaan Huygens, *Treatise on Light*），北京：北京大學出版社，2007。

戴孟宗編著，《現代彩色學》，台北：全華圖書，2013。

索引

（斜體字是作品名稱：畫作、速寫簿、畫集、詩、詩集、書、文章）

人名索引（西文）

自然與情感交融：英國浪漫時期風景畫的天空

2018年4月初版　　　　　　　　　　　　　　定價：新臺幣1200元
有著作權・翻印必究
Printed in Taiwan.

著　　　者	李　淑　卿	
編輯主任	陳　逸　華	
叢書主編	沙　淑　芬	
校　　　對	吳　美　滿	
封面設計	沈　佳　德	

出　版　者	聯經出版事業股份有限公司	總編輯	胡　金　倫	
地　　　址	新北市汐止區大同路一段369號1樓	總經理	陳　芝　宇	
編輯部地址	新北市汐止區大同路一段369號1樓	社　長	羅　國　俊	
叢書主編電話	(02)86925588轉5310	發行人	林　載　爵	
台北聯經書房	台北市新生南路三段94號			
電　　　話	(02)23620308			
台中分公司	台中市北區崇德路一段198號			
暨門市電話	(04)22312023			
台中電子信箱	e-mail：linking2@ms42.hinet.net			
郵政劃撥帳戶第0100559-3號				
郵撥電話	(02)23620308			
印　刷　者	文聯彩色製版印刷有限公司			
總　經　銷	聯合發行股份有限公司			
發　行　所	新北市新店區寶橋路235巷6弄6號2樓			
電　　　話	(02)29178022			

行政院新聞局出版事業登記證局版臺業字第0130號

本書如有缺頁，破損，倒裝請寄回台北聯經書房更換。　　ISBN　978-957-08-5101-4 (精裝)
聯經網址：www.linkingbooks.com.tw
電子信箱：linking@udngroup.com

本書所有圖片提供／李淑卿

國家圖書館出版品預行編目資料

自然與情感交融：英國浪漫時期風景畫的天空
/李淑卿著 . 初版 . 新北市 . 聯經 . 2018年4月（民107年）.
464面 . 14.8×21公分
ISBN　978-957-08-5101-4（精裝）

1.繪畫史　2.畫論　3.文集

940.9　　　　　　　　　　　　　　　　107003965